Deutsches Architektur-Museum
Frankfurt am Main
Ausstellung
21. 6. – 7. 9. 1997

Schriftenreihe
zur
Plan- und Modellsammlung
des
Deutschen Architektur-Museums
in Frankfurt am Main

Band 2

Herausgegeben
von
Evelyn Hils-Brockhoff

STADT FRANKFURT AM MAIN

Werner Möller

Mart Stam
1899 – 1986

Architekt – Visionär – Gestalter

Sein Weg zum Erfolg
1919 – 1930

Wasmuth

Impressum

Dieses Buch erschien anläßlich der Ausstellung
„Mart Stam (1899–1986)
Architekt – Visionär – Gestalter,
Sein Weg zum Erfolg 1919–1930",
die das Deutsche Architektur-Museum 1996
konzipierte und vom 21. Juni bis 7. September 1997 zeigt.
Als weitere Stationen folgen im Oktober 1997
die Deutschen Werkstätten Hellerau und
vom 15. Januar bis 15. März 1998
die Stiftung Bauhaus Dessau.

Herausgegeben von Evelyn Hils-Brockhoff
im Auftrag des Dezernats für Kultur und Freizeit,
Amt für Wissenschaft und Kunst
der Stadt Frankfurt am Main,
Deutsches Architektur-Museum,
Wilfried Wang, Direktor

Konzeption und Redaktion des Katalogs:
Evelyn Hils-Brockhoff und Werner Möller

Fotografien: Uwe Dettmar, Gernot Maul,
Werner Möller, Ursula Seitz-Gray

Konzeption der Ausstellung: Werner Möller
Vorbereitung der Ausstellung:
Erika Leps (Verwaltung),
Margot Quabius (Öffentlichkeitsarbeit),
Barbara Schulze (Modell- und Objektrestaurierung),
Valerian J. Wolenik (Papierrestaurierung und Rahmung),
FH Münster (Modellbau)

Schriftzug MART STAM von Mart Stam, 1925

© aller Werke beim Deutschen Architektur-Museum
oder bei den Künstlern und ihren Rechtsnachfolgern

© 1997 Ernst Wasmuth Verlag GmbH & Co.,
Tübingen · Berlin
Lektorat: Sigrid Hauser und Tanja Narr
Gestaltung: Rosa Wagner und Werner Möller
Herstellung: Rosa Wagner
Reproduktionen: REPROMAYER, Reutlingen
Druck- und Bindearbeiten:
Graficas Santamaria, S. A., Vitoria-Gasteiz
Printed in Spain

ISBN 3 8030 1201 5 ISSN 1431-0589

Dank

An erster Stelle sei der
ABG FRANKFURT HOLDING
Wohnungsbau- und Beteiligungsgesellschaft mbH
gedankt, die mit ihrer großzügigen Unterstützung
einen maßgeblichen Beitrag zur Realisierung des
Projekts leistete.

Des weiteren gilt unser Dank den folgenden Instituten,
Unternehmen und Personen, mit deren Hilfe es gelang,
den Katalog und die Ausstellung zustande zu bringen:

AG Hellerhof, Frankfurt a. M.
Bauhaus-Archiv, Berlin
C. C. A., Montreal
Deutsche Werkstätten Hellerau GmbH
ETH Zürich
FH Münster
Gebr. Thonet GmbH, Frankenberg
Gesellschaft der Freunde des Deutschen Architektur-
Museums
Getty Research Institute, Santa Monica
Henry und Emma Budge-Stiftung, Frankfurt a. M.
Institut für Stadtgeschichte, Frankfurt a. M.
N.A.I., Rotterdam
P. B. N. A., Arnheim
Rietveld Academie, Amsterdam
Stedelijk Museum, Amsterdam
Stiftung Bauhaus Dessau
tecnolumen, Bremen
Tecta, Lauenförde
TU Delft

Carel Blotkamp
Magdalena Droste
Hildtrud Ebert
Simone Hain
Ute Köster
Hans-Jochen Kunst
Otakar Máčel
Joris Molenaar
Gerrit Oorthuys

Annegret Rittmann
Arthur Rüegg
Simone Rümmele
Jeroen Schilt
Romana Schneider
Tassilo Sittmann
Erik Slothouber
Jörg Stürzebecher
Daniel Weiss

Inhaltsverzeichnis

Vorwort 6
Evelyn Hils-Brockhoff

Einleitung 9
Werner Möller

Aufsätze
Werner Möller

I. Nähe und Distanz: Der Weg in die Praxis 12

II. Eine niederländisch-schweizerische Verflechtung und der Weg in die Internationalität 22

III. Über Paris nach Rotterdam und Frankfurt a. M. 43

IV. Im Mekka des Neuen Bauens 75

V. Das Ende der Euphorie: Von Neu-Mayland zur Zekombank 101

Katalog

Modelle nach Plänen von Mart Stam, 1924–1933
(Fachbereich Architektur der FH Münster) 110

Neuauflagen von Objekten nach Entwürfen
von Mart Stam 118

Objekte aus dem Mart-Stam-Nachlaß des
Deutschen Architektur-Museums, Frankfurt a. M. 120

Anhang

Biographie 130

Anmerkungen 133

Ausgewählte Literatur 145

Abbildungsnachweis 147

Verzeichnis des Mart-Stam-Nachlasses und
weiterer Objekte von Mart Stam, die sich im
Besitz des Deutschen Architektur-Museums befinden 148

Register 184

Vorwort

Mit der nun vorliegenden Publikation zu Mart Stam setzt das Deutsche Architektur-Museum seine Schriftenreihe zur Plan- und Modellsammlung fort, in der in regelmäßigen Abständen einzelne Nachlässe aus den Beständen des Museums vorgestellt werden. In begleitenden Ausstellungen werden die wichtigsten Arbeiten aus dem Nachlaß der Öffentlichkeit präsentiert, so daß die jeweiligen Publikationen sowohl Bestands- als auch Ausstellungskataloge sind.

Das Deutsche Architektur-Museum hat sich zur Aufgabe gemacht, nicht nur wertvolle Materialien zur deutschen Architekturgeschichte, sondern auch zur Dokumentation internationaler Architekturtendenzen zu sammeln. Für die Auswahl der Sammlungsobjekte gibt es verschiedene Kriterien, wobei aber die Qualität einer Arbeit immer den entscheidenden Ausschlag geben sollte. Dieser scheinbar so simple Anspruch stellt sich in der Umsetzung jedoch nicht immer als einfach heraus. Im Deutschen Architektur-Museum versucht man dieses Kriterium insofern zu fassen, als daß man sich nicht nur auf die Spitzenpositionen der Architektur konzentriert, sondern auch auf bestimmte Architekturhaltungen, die einen ganz originären, radikalen, klaren, nachvollziehbaren Standpunkt kohärent in eine architektonische Form umgesetzt haben. Dabei soll kein Geschmacksdiktat, wohl aber ein Gefühl für gute Architektur vermittelt werden.

So gehörte beispielsweise der Niederländer Mart Stam in den zwanziger Jahren dieses Jahrhunderts zu den radikalsten Vertretern der Moderne in Europa. Im Jahre 1986 gelang es dem Deutschen Architektur-Museum, den künstlerischen Nachlaß von seiner Ehefrau Olga zu übernehmen. Das Museum ist stolz darauf, die Arbeiten dieses Wegbereiters der modernen Architektur und des Industrial Design zu besitzen. Der Nachlaß, der inzwischen noch durch weitere wichtige Schenkungen, Leihgaben und Ankäufe von Objekten aus dem Œuvre Mart Stams ergänzt werden konnte, zählt zu den bedeutendsten der Sammlung.

Der besondere Stellenwert dieses Konvolutes liegt für das Deutsche Architektur-Museum aber nicht nur in dem internationalen Renomee von Mart Stam begründet, sondern vor allem auch in dem gezielten wissenschaftlichen Ausbau der Sammlung. In diesem Kontext sind die Arbeiten Mart Stams thematisch einer Reihe anderer wichtiger Vertreter der Moderne zuzuordnen wie beispielsweise Hannes Meyer oder Ernst May. Aber auch Max Cetto, Martin Elsaesser, Adolf Meyer oder Margarete Schütte-Lihotzky, von denen das Museum ebenfalls zahlreiche Unterlagen besitzt, müssen in diesem Zusammenhang erwähnt werden. Die letztgenannten Architekten waren zwischen 1925 und 1930 maßgeblich an der Realisierung des von Ernst May für Frankfurt am Main aufgestellten Entwicklungsplanes, dem sog. „Generalbebauungsplan", und an der Umsetzung eines langfristig angelegten Wohnungsbauprogrammes für diese Stadt beteiligt. Das Bauprogramm, das großes internationales Interesse erregte und als „Das Neue Frankfurt" in die Architek-

turgeschichte eingegangen ist, sah eine Verflechtung von Sozialpolitik, Siedlungsbau und Architektur vor.

Mart Stam oblagen in diesem Zusammenhang die Planungen und Ausführungen der Hellerhofsiedlung – eines Musterbeispiels des Wohnens für das Existenzminimum – und in Zusammenarbeit mit Werner Moser und Ferdinand Kramer die Realisierung eines Wohnheimes der Henry und Emma Budge-Stiftung für ältere Menschen christlichen und jüdischen Glaubens. Beide Bauprojekte erfuhren große internationale Anerkennung und dienten weiteren Großprojekten anderer renommierter Architekten als Vorbilder. Während die Hellerhofsiedlung bis auf den heutigen Tag nichts von ihrer Bedeutung eingebüßt hat, geriet das Henry und Emma Budge-Heim, das seit 1945 von der US-Army als Zahnklinik genutzt wurde und auf einem der Öffentlichkeit nicht zugänglichen militärischen Areal lag, zunehmend in Vergessenheit. Seit dem Abzug der amerikanischen Streitkräfte aus Frankfurt a. M. vor zwei Jahren steht der Gebäudekomplex leer und eine neue, dauerhafte Nutzung ist noch nicht gefunden. Der Frage nach einem adäquaten Umgang mit diesem wichtigen Zeugnis moderner Architektur ist ein studentischer Ideenwettbewerb gewidmet, der gemeinsam mit der FH Münster initiiert wurde. Neben dieser Hochschule beteiligen sich an ihm die TU Delft, die FH Frankfurt a. M., die PT Krakau und die ETH Zürich. Eine Auswahl der Ergebnisse präsentieren wir diesen Sommer – parallel zur Mart-Stam-Ausstellung – der Öffentlichkeit.

Die Liste derjenigen, die sich für den Katalog und für die Ausstellungen engagiert haben, ist lang. Allen Beteiligten möchte ich an dieser Stelle meinen ganz persönlichen Dank für die gewährte Hilfe und Unterstützung aussprechen. Besonders danken möchte ich Herrn Wilfried Wang, dem Direktor des Deutschen Architektur-Museums, ohne den das Projekt nicht hätte realisiert werden können, und Herrn Werner Möller, dem Autor dieses Buches, dem es seinerzeit gelang, Frau Olga Stam davon zu überzeugen, den Nachlaß ihres Gatten dem Deutschen Architektur-Museum anzuvertrauen. Mit der nun vorliegenden Arbeit zu einem Abschnitt von Mart Stams Œuvre und den von ihm konzipierten Ausstellungen hat er erneut seine fundierten Kenntnisse zu diesem bedeutenden Vertreter der klassischen Moderne unter Beweis gestellt.

<div style="text-align: right;">Evelyn Hils-Brockhoff</div>

1 Mart Stam, um 1923

Einleitung

Es ist nicht leicht, eine prägnante Antwort auf die Frage nach der Bedeutung Mart Stams für die Geschichte der Moderne zu finden. Einerseits wird er in einem Zug mit den Namen großer Architekten wie Le Corbusier, Mies van der Rohe und Gropius genannt. Andererseits halten ihn Zeitgenossen und Kritiker – besonders in den Niederlanden – für grenzenlos überschätzt. Beide Positionen sind meines Erachtens zu einseitig und bedürfen einer Korrektur, um dem Werk Mart Stams gerecht zu werden.

Stam in die erste Reihe der Architekten der klassischen Moderne einzuordnen, verführt dazu, sein Œuvre nach gängigen – kunsthistorisch geprägten – ästhetischen Maßstäben zu beurteilen. Dieser Blick bietet zweifelsohne eine Handhabe, um sich der herausragenden gestalterischen Kraft in dem Werk eines Le Corbusier oder eines Mies van der Rohe zu nähern. Er versagt aber bei der Betrachtung der Leistungen des Gros' der Architekten des linken Flügels der Avantgarde, zu deren Spitze Mart Stam gehörte. Diesen Architekten ging es um viel mehr als um die Etablierung einer neuen Formensprache. Sie strebten nach einer neuen kollektiven Gesellschaftsordnung und betrachteten das Neue Bauen in erster Linie als eine soziale Aufgabe. Von daher sind ihre Fähigkeiten weniger in der künstlerischen Genealogie der Formfindung als in dem Ausdruck einer sozialethischen Haltung zu suchen. Und dies erklärt auch, warum Architekten wie Mart Stam gerade am Ende der zwanziger Jahre im Zeichen tiefster wirtschaftlicher Rezession ihren größten Erfolg hatten – als sie mit kostengünstigem, aber qualitativ hochwertigem Wohnungsbau soziale Not milderten.

Zeitlich war dieser Abschnitt eng auf die Jahre 1927–1930 begrenzt. Danach schwand das allgemeine Interesse an den hehren Idealen der 'linken Avantgarde' rapide. Auf der einen Seite hatten ihre Visionen in den westeuropäischen Ländern keinen konkreten Ausweg aus der ökonomischen und sozialen Misere geboten. Auf der anderen Seite stießen ihre städtebaulichen Entwürfe in der Sowjetunion als Abbilder der kapitalistischen, 'fordistischen' Wirtschaftsordnung auf Ablehnung.

An diesen Umbruch in der Entwicklung der Moderne knüpft auch die zweite Position an, die Stam als vollkommen überbewertet einschätzt. Ihrer Argumentation folgend, ist Stam seit den dreißiger Jahren in einem belanglosen, dogmatischen und blutleeren Funktionalismus erstarrt. Sicher trifft es zu, daß Stam – wie die meisten seiner Kollegen – den Schwung der zwanziger Jahre verloren hatte. Nur wird bei dieser vornehmlich in den Niederlanden vertretenen negativen Einschätzung nicht berücksichtigt, daß Stam von 1939 bis 1952 in seiner Funktion als Direktor namhafter Hochschulen für Gestaltung ein bedeutender Wegbereiter des Industrial Design war und auch bei der Gestaltung wichtiger Ausstellungsvorhaben federführend mitwirkte. Von daher erscheint mir ein so endgültiges abwertendes Urteil über Stams Leistungen nicht angemessen und ist nur mit einer unreflektier-

ten Fortsetzung der seit 1932 in den Niederlanden mit aller Schärfe geführten Debatte um das Für und Wider des Funktionalismus zu erklären.

Diese beiden extremen Ansichten – Pro und Contra Stam – eröffnen zwei Möglichkeiten der Annäherung an Stams Werk: Die eine wäre, mit direktem Blick auf die zwanziger Jahre zu hinterfragen, wie Stam berühmt wurde, und die andere, im Spiegel der Debatten der 30er bis 60er Jahre zu beleuchten, warum Stam diesen Bekanntheitsgrad erreichen konnte. Beide Ansätze berühren dabei die allgemeine Frage nach dem Anteil der PR am Erfolg der Avantgarde und in welchem Verhältnis dazu ihre Ergebnisse stehen.

Der vorliegende Band dieser Schriftenreihe des Deutschen Architektur-Museums ist dem ersten Teil dieser Fragestellungen gewidmet: Auf welche Weise erlangte Stam diese Bedeutung. Dabei wurde nicht der Anspruch dokumentarischer Vollständigkeit erhoben, sondern versucht, die Dichte der komplexen Wechselbeziehungen aus Entwurfs- und Ideengeschichte sowie personellen Verflechtungen aufzuzeigen. Dieser Ansatz beinhaltet zugleich einen repräsentativen Querschnitt zum bisherigen Stand der Forschung über die frühe Phase im Werk Mart Stams von 1919 bis 1934 und eine Übersicht der zentralen Archive.

Die Dokumente zum Leben und Werk Mart Stams sind entsprechend seiner rastlosen Reise durch die Moderne und der eigenen Dynamik des Kunsthandels auf die unterschiedlichsten Orte und Sammlungen verteilt. Innerhalb dieses Puzzles füllt der Frankfurter Nachlaß eine wichtige biographische Lücke. Der Bestand ist sowohl von Objekten geprägt, die von Ort zu Ort mitgenommen werden konnten, als auch solchen, die Mart Stam und seine dritte Ehefrau Olga in ihrem gemeinsamen Lebensabschnitt für noch aufbewahrungswert erachteten. Zum Beispiel war es auf der einen Seite nach Hitlers Machtergreifung aus Gründen der Staatssicherheit beinahe unmöglich, aus der Sowjetunion städtebauliche Entwürfe mit ins Ausland zu nehmen, und auf der anderen Seite bestimmten ganz persönliche Motive die Selektion. So befindet sich im Nachlaß von Lotte Stam-Beese (Nederlands Architectuurinstituut, Rotterdam), der zweiten Ehefrau Mart Stams, ein Foto, das beide, Lotte und Mart, vergnügt nebeneinander an der Reling eines Dampfers auf der Wolga zeigt. Ein-

2 Mart Stam auf einem
Wolga-Dampfer, 1933/34

zweiter Abzug dieser Fotografie liegt im Mart-Stam-Nachlaß des Deutschen Architektur-Museums, nur wurde bei ihm – wahrscheinlich von Olga – später die eine Hälfte mit Lotte Stam-Beese abgeschnitten.

Auf solche eher intimen Aspekte gehen die folgenden Aufsätze nicht ein, obwohl sie in ihrer Summe zweifelsohne ein weiteres Licht auf Brüche und Kontinuität im Werk Mart Stams werfen würden wie auch auf sein Verständnis von einer kollektiven Lebensgemeinschaft. Gerade die Protagonisten der sozialistisch orientierten Avantgarde wie Mart Stam und Hannes Meyer bieten ein interessantes Forschungsfeld zum Thema der Freiheit, Verantwortung und der Geschlechterfrage in der Moderne. Nur verlangt diese Thematik (noch) eine ganz andere, weiter gefaßte Vorgehensweise als sie eine ausschließlich monographische Arbeit zu leisten vermag.

Einen wichtigen Beitrag zur Realisierung des Projekts verkörpert die Zusammenarbeit mit dem Fachbereich Architektur der FH Münster. Der Fachbereich begleitete das Ausstellungsvorhaben mit einer Seminarreihe unter dem Thema „Annäherungen an die Entwurfs- und Ideengeschichte des Werks von Mart Stam". Der Schwerpunkt lag dabei auf der Periode von 1919–1934. Methodisch wurde das Ziel verfolgt, Erfahrungen und Erkenntnisse beim Bau von Modellen nach Entwürfen Mart Stams zu vermitteln. Die aus dieser Arbeit resultierenden Ergebnisse setzen nicht nur in der Ausstellung und in diesem Buch einen herausragenden Akzent, sondern lieferten ebenso wichtige Anregungen beim Verfassen der Aufsätze.

Des weiteren gelang es, zwei Hersteller für interessante, wenig bekannte Design-Entwürfe Mart Stams zu gewinnen. Die Objekte, ein Patentstuhl (1928/32) und eine Wandlampe (1928/30), werden nun zum ersten Mal in Serie produziert und mit der Eröffnung der Ausstellung auch erstmals der Öffentlichkeit vorgestellt.

Persönlich möchte ich mich ganz herzlich bei Frau Dr. Evelyn Brockhoff bedanken, die mich nicht nur zu diesem Projekt einlud, sondern es auch nach ihrem beruflichen Wechsel vom Deutschen Architektur-Museum zum Institut für Stadtgeschichte in Frankfurt a. M. weiter betreute.

<div style="text-align: right;">Werner Möller</div>

I. Nähe und Distanz: Der Weg in die Praxis

3 J. M. van der Mey, Schiffahrtshaus in Amsterdam, 1912–1916

4 M. Stam, Entwurf einer Titelzeile für die Zeitschrift „Jonge Strijd", um 1919

Nach Abschluß seiner Ausbildungen als Tischler, Zeichenlehrer und eines Fernstudiums in Baukunde[1] war das Schlüsselerlebnis Mart Stams für seinen Werdegang als Städteplaner und Architekt die Anstellung in dem Rotterdamer Büro Granpré Molière, Verhagen und Kok. Zwar hatte ihn bereits zuvor während eines Praktikums[2] bei dem Architekten Johan Melchior van der Mey dessen Amsterdamer Schiffahrtshaus, 1912–1916, beeindruckt,[3] aber die typisch expressionistische Formensprache der Amsterdamer Schule, die van der Mey vertrat, blieb ohne nachhaltigen Einfluß auf Stams Œuvre. Deutliche Spuren lassen sich allein in den frühen grafischen Entwürfen für einen Jugendbund finden, dem er mit Enthusiasmus angehörte.[4]

Gegenüber den Bauaufgaben bei van der Mey verkörperten die des Büros Granpré Molière, Verhagen und Kok ganz andere, komplexere Dimensionen. Als Stam dort 1919 als Bauzeichner anfing,[5] befand sich die 1913 begonnene Erweiterung Rotterdams südlich der Nieuwe Maas mit der Gartenstadt „Vreewijk" in der zweiten Planungsphase.[6] Das Projekt wurde damals über die Grenzen der Niederlande hinaus als das größte und erfolgreichste Vorhaben angesehen, um den Mangel an Kleinwohnungen zu bekämpfen.[7]

Die Situation des Wohnungsmarktes für einkommensschwache Schichten begann sich in den Niederlanden, trotz besonderer Fürsorge der Gesetzgeber, schon vor

5 M. Stam, Entwurf des Ankündigungsblatts für ein Zeltlager des J. G. O. B., um 1919

dem Ersten Weltkrieg zu verschärfen, und die ökonomisch unsichere Lage während der Kriegsjahre führte auch in dem neutralen Land quasi zu einem Stillstand der Bauwirtschaft. Im Juni 1918 sah sich die Regierung sogar gezwungen, ein Wohnungsnotgesetz zu verabschieden, das den Bau von provisorischen Notwohnungen mit einer Lebensdauer von nur fünf Jahren zuließ.[8] Das prominenteste Projekt im Rahmen dieser Verordnung war die Siedlung „Oud Mathenesse" in Rotterdam – allgemein bekannt als „Das weiße Dorf" – von J. J. P. Oud, die er 1922/23 mit 343 Wohnungen, 8 Läden und einem kleinen Verwaltungsgebäude samt Feuerwehr entwarf und für eine maximale Haltbarkeit von 25 Jahren kalkulierte.[9]

Die staatlichen Bemühungen reichten bei weitem nicht aus. So schätzten Mitte 1921 Experten, unter der Annahme, daß in den Jahren 1920–1922 100.000 neue Wohnungen zur Ausführung kommen würden, den Wohnungsmangel in den Niederlanden für das Jahresende von 1922 noch immer auf 52.516 bis 80.000 Einheiten.[10]

Innerhalb der Maßnahmen zur Eindämmung dieses Mißstandes sticht die Planung für Rotterdam Süd durch den Umfang und die Art ihrer Ausführung deutlich gegenüber allen anderen Siedlungsprojekten der Zeit hervor. Im September 1921 waren ca. 1.600 Wohnungen fertiggestellt und weitere 2.700 im Bau. Und ähnlich wie es sieben Jahre später für Gropius' Bauhaussiedlung Dessau-Törten als mustergültig vermarktet wurde, schufen neben ausgeklügelten Finanzierungsmodellen der erweiterungsfähige Bebauungsplan und die perfekte Baustellenorganisation in Einklang mit einer konsequenten Normierung der Bautypen und -elemente die nötigen Voraussetzungen für diesen Erfolg.[11]

6 M. Stam, Entwurf des Programmhefts für eine Festveranstaltung des J. G. O. B., um 1919

7–8 M. Stam, Entwürfe von Tischkarten für eine Festveranstaltung des J. G. O. B., um 1919

9 Granpré Molière, Verhagen und Kok, Städtebaulicher Erweiterungsplan für Rotterdam Süd, 1920

10 Granpré Molière, Verhagen und Kok, Lageplan der Siedlung „Vreewijk" in Rotterdam Süd, 1915

11–12 Granpré Molière, Verhagen und Kok,
Straßenprofile der Siedlung „Vreewijk", um 1915

Aber auch für die klassischen Forderungen der Moderne nach der verkehrsgerechten Stadt, nach Licht, Luft und Sonne, waren die Planungen von Granpré Molière, Verhagen und Kok richtungsweisend. Allein der erste Bauabschnitt von Rotterdam Süd, der im Nordosten der großen Haupterschließungsachse liegt und auf einem früheren Bebauungsplan von Hendrik P. Berlage basiert,[12] folgt noch mit seiner kleinteiligen und unregelmäßigen Gruppierung der Straßen und Gebäude um einzelne Plätze dem alten Bild der in sich geschlossenen Stadt. Diesem setzten Granpré Molière, Verhagen und Kok mit dem zweiten Bebauungsplan ein offenes, organisches Prinzip entgegen, das einerseits klar Industrie, Stadt und Land trennte und andererseits alle drei Bereiche mittels der Verkehrsführung aufeinander bezog. Des weiteren schöpfte der Entwurf durch das ringförmige Ausstrahlen und der damit verbundenen Parzellierung die maximalen Erweiterungsmöglichkeiten von Industrie und Stadt aus und zog gleichzeitig das Grün der umgebenden Landschaft tief in die Wohngebiete hinein. Mit den nötigen Sozial- und Versorgungseinrichtungen ausgestattet, waren letztere in Quartiere aufgeteilt, die sich wiederum mit ihrer nord-süd-orientierten Zeilenbauweise, den einzelnen Straßenprofilen bis hin zur Baumbepflanzung konsequent in den Generalplan einfügten und somit das übersichtliche und großzügige Erscheinungsbild der gesamten Anlage unterstrichen.

Diese umfassende praktische Antwort auf soziale Mißstände traf bei dem gerade zwanzigjährigen Stam mit seiner leidenschaftlich verfochtenen Utopie von einer sozialistisch-christlichen Lebensgemeinschaft[13] auf fruchtbaren Boden. Der Anteil der jüngeren Mitarbeiter des Büros Granpré Molière, Verhagen und Kok an der Siedlung „Vreewijk" beschränkte sich allerdings – so Mart Stam – auf das Pflanzen von Bäumen vor Ort. Aber neben der alltäglichen Arbeit legten Granpré Molière und Verhagen Wert darauf, ihren Angestellten die einzelnen Projekte zu erläutern und ihnen die komplexen Zusammenhänge der modernen Stadt im Spiegel der gesellschaftlichen Entwicklung nahezubringen.[14]

Bei dem umfassenden progressiven Potential der Stadt- und Siedlungsentwicklung für Rotterdam Süd verwundert es, daß Mart Stam in seiner vierteiligen Artikelserie „Holland und die Baukunst unserer Zeit", die er von Ende 1922 bis Juni 1923 verfaßte und in der er die verschiedenen aktuellen Architekturströmungen der Niederlande ausführlich vorstellte, mit keiner Silbe „Vreewijk" erwähnte. Nur den Erweiterungsplan für Rotterdam Süd ließ er neben einem eigenen vergleichbaren Entwurf für Den Haag als Musterbeispiele modernen Städtebaus großformatig abbilden.[15] Auch später machte er keinen Hehl daraus, daß einige seiner Arbeiten auf Granpré Molières Methode der Stadtentwicklung basierten.[16] Diesen Einfluß dokumentieren sowohl die Wettbewerbsbeiträge für Den Haag, 1920, und Trautenau, 1923/24,[17] als auch die gigantischen Stadtplanungen in der Sowjetunion, 1930–1934, bis hin zu einzelnen Siedlungskomplexen und Wohnquartieren wie Hellerhof, 1928–1930, und Bos en Lommer, 1937/38.

Das Ausblenden von „Vreewijk" in Mart Stams Artikelserie ist aber nicht nur deswegen erstaunlich, sondern auch, weil die Siedlung bis in ihre Details integraler Bestandteil des Erweiterungsplans von Rotterdam Süd war und dessen Einheit stellvertretend für Granpré Molières übergreifendes Denken stand, welches sich in ei-

13 M. Stam, Wettbewerbsentwurf für die städtebauliche Erweiterung von Den Haag Süd-West, 1920

14 M. Stam, Wettbewerbsentwurf für die städtebauliche
Erweiterung von Trautenau, 1923/24

nigen zentralen Punkten mit dem von Stam berührte: Beide entwickelten aus derselben allgemein philosophischen Sicht einer entzweiten Welt, die dem 19. Jahrhundert mit seiner Scheidung „von Geist und Stoff, von Technik und Schönheit", „von Himmel und Erde" entsprang, ihre Sehnsucht nach einer neuen harmonischen Welt.[18] Als Antwort und als das Sinnbild einer neuen ganzheitlichen Welt formulierten und verbreiteten beide in prophetischer Manier das Modell eines organischen Stadtgefüges aus Wohnen, Industrie, Verkehr und Landschaft.[19]

Dennoch gab es in Stams und Granpré Molières gesellschaftlichen Visionen fundamentale Unterschiede, welche die Siedlung „Vreewijk" förmlich in Stein manifestierte und die aus Sicht der Moderne den avantgardistischen Gehalt des Projekts Rotterdam Süd konterkarierten.

Granpré Molière verstand sich geradezu als Missionar eines Traditionalismus, der „das Symbol der Gesellschaft (…) einigermaßen im Fürsten (oder Präsidenten) und

15 H. Schmidt und M. Stam, Stadtplanung Orsk, 1933/34

noch mehr in der Kirche"[20] verankert sah. Schärfer noch als die Demokratie griff Granpré Molière dabei die Ideale des Sozialismus und Kommunismus als romantischen Schematismus an, der „wie die Jagd nach Freiheit und Gleichheit immer wilder" werde und dessen „Unvereinbarkeit vom Drang nach Freiheit mit der Notwendigkeit von Autorität, vom Verlangen nach Gleichberechtigung und der Notwendigkeit der Selektion"[21] selbstzerstörerisch sei. Auf eine sehr eigene Art verquickte Granpré Molière diese Weltanschauung mit seiner Architektur, indem er Wohnungen forderte, „die einfach sein müssen und wohl erwogen, keine Hütten und keine Bürgerbauten, kein Massenerzeugnis und kein Phantasieprodukt, wir werden dabei standhaft vorgehen, und sollen uns nicht überrumpeln lassen von neuen Veränderungen der Macht und Einsicht; wir dürfen nicht mitgezogen werden von verführerischen Exzessen, von neuen Schleichwörtern des Materialismus oder der Romantik. Die Lösung liegt weder in der Höhe noch in der Breite, weder

16 M. Stam, Lageplan der Hellerhofsiedlung in
Frankfurt a. M., 1.–4. Bauabschnitt, 1929

17 M. Stam, Erster Bauabschnitt der Hellerhofsiedlung,
Luftaufnahme von Süden, 1930

18 B. Merkelbach und M. Stam, Gegenentwurf zur Bebauung des Geländes „Bos en Lommer" in Amsterdam, 1937/38

19 Granpré Molière, Verhagen und Kok, Zweiter Bauabschnitt der Siedlung „Vreewijk", Luftaufnahme von Nordwesten, um 1920

im Strengen noch im Malerischen, weder in Stein noch in Grünem, der Farbe oder der Plastik, aber in bescheidenem Suchen nach dem tieferen Sinne des Zusammenlebens."[22]

Dieser vage Balanceakt aus christlich geprägter Lebensphilosophie und Architektur kulminierte in der Praxis in ebenso zwiespältigen Ergebnissen: Einerseits reagierte Granpré Molière klar auf die neuen Anforderungen des 20. Jahrhunderts und entwarf geradezu den Modellfall der modernen Stadterweiterung, andererseits lehnte er entgegen diesem progressiven Impuls prinzipiell alle neuen Baumaterialien und die damit verbundende fortschreitende Normierung des Bauens ab. Beiden beschied er keine Zukunft,[23] denn sie verkörperten für ihn die „verführerischen Exzesse" des Neuen Denkens schlechthin, und er verkündete: „Doch zum letzten Mal: hoch nicht die Maschine, sondern die Kräfte der Seele!"[24]

Hier trat der Konflikt mit Stam offen zu Tage. Dieser bezog sowohl in seiner revolutionär-pantheistischen Denkart Position gegen Granpré Molières beharrlich-regressive Haltung als auch in praktischen Fragen. Denn für Stam konnten die Architekten ebenso „die neue Welt der Technik, der neuen Konstruktionen und Materialien nicht mehr länger verleugnen" wie auch nicht „das Wesen der Materialien, die Zugfestigkeit des Eisens, die Druckfestigkeit des Beton (sic!), die Federkraft des Holzes, die Blankheit und Lichtfülle des Spiegelglases".[25]

Propagandistisch forderte er 1927/28 – zusammen mit Hans Schmidt – auch in der Architektur zur Verbesserung der allgemeinen Lebensbedingungen „die Diktatur der Maschine".[26] Dies war kein Forum, um Granpré Molières Bauten als mustergültige Architektur zu verbreiten – auch wenn Stam selbst 1926 in „Vreewijk" einzog und dort mit seiner Familie bis zum Umzug nach Frankfurt a. M. im August 1928 wohnte.

20 Granpré Molière, Verhagen und Kok, Häuserzeile der Siedlung „Vreewijk", um 1920

21 Granpré Molière, Verhagen und Kok, Ansichten, Perspektiven und Grundrisse einer Häusergruppe der Siedlung „Vreewijk", 1916

II. Eine niederländisch-schweizerische Verflechtung und der Weg in die Internationalität

Als ebenso bedeutsam wie die städtebaulichen Anregungen, die Stam bei Granpré Molière, Verhagen und Kok erhielt, stellte sich für seine Zukunft der Kontakt zu zwei jungen Schweizer Architekten heraus, die er 1921 über dieses Rotterdamer Architekturbüro kennenlernte.

Ebendort fand der Züricher Werner Moser im Anschluß an sein Examen eine zeitlich begrenzte Anstellung, die von der ersten Septemberhälfte 1921 bis Mitte Mai 1922 dauerte.[27] Über ihn machte Stam Bekanntschaft mit dem Baseler Hans Schmidt. Letzterer hielt sich bereits seit Mai 1920 in Hilversum auf und wechselte im März/April 1921 von dem Büro J. W. Hanrath nach Rotterdam zu Michiel Brinkman, bei dem er bis September 1922 blieb.[28] Stam selbst verließ zwar bereits im März/April 1922 für mehrere Jahre ganz die Niederlande, so daß die gemeinsame Zeit der drei Architekten in Rotterdam eigentlich nur eine kurze Episode war; wie die weitere Entwicklung bezeugt, fand sie jedoch offensichtlich genau zur rechten Zeit am rechten Ort statt.[29]

Schmidt verließ die Niederlande mit der festen Absicht, in der akademisch festgefahrenen Schweizer Architekturszene für Aufruhr zu sorgen. Gelegen kam ihm hierfür gleich bei seiner Ankunft in der Schweiz der bis November 1922 laufende große Ideenwettbewerb für den „Zentralfriedhof am Hörnli" bei Basel. Ohne den Hauch einer Chance auf Erfolg reichte er einen Entwurf ein, dessen organische und funktionalistische Gestaltung deutliche Parallelen zu Stams Erweiterungsplänen für Den Haag zeigt. Mit dieser modernen 'Holländerei', die jede für einen Friedhof zu erwartende weihevolle Monumentalität von sich wies, erreichte Schmidt sein gestecktes Ziel. Der schon lange schwelende Konflikt zwischen der älteren und jüngeren Architektengeneration in der Schweiz brach offen aus.[30]

Doch dies war nicht das einzige Gleis, auf welchem Schmidt Stam aus der Ferne an seiner 'kleinen Revolution' teilhaben ließ. Bei seiner Heimkehr von Rotterdam nach Basel machte Schmidt über einen Umweg Station bei Stam in Berlin.[31] Offenbar gewann er ihn dafür, die vierteilige Artikelserie über „Holland und die Baukunst unserer Zeit" zu verfassen, welche Schmidt sowohl bei der Schweizerischen Bauzeitung unterbrachte als auch für diese übersetzte und redigierte.[32] So wusch eine Hand die andere. Die von Schmidt mitinitiierte Schweizer Avantgardebewegung erhielt publizistische Unterstützung von außen, und Stam kam zu seiner allerersten architekturkritischen und -theoretischen Veröffentlichung.

Deren Bedeutung für Stam ist nicht zu unterschätzen. Mit der Schweizerischen Bauzeitung als offiziell anerkanntem Organ war ihm Resonanz sicher, die er dringend benötigte. Denn so gewichtig es klingen mag, daß er in Berlin unter anderem für Max Taut und Hans Poelzig arbeitete,[33] so sehr sind diese schnellen Bürowechsel zwischen dem Frühjahr 1922 und Herbst 1923 auch Ausdruck einer instabilen

22　H. Schmidt, Wettbewerbsentwurf für den Zentralfriedhof „am Hörnli" bei Basel, 1922

Situation, die ihm aus Rotterdam nicht unbekannt war. 1922 hatte in den Niederlanden nach dem euphorischen Bauboom eine tiefgreifende und länger andauernde Rezession eingesetzt, die sowohl ihm als auch Schmidt und Moser die Anstellungen kostete bzw. deren Verlängerungen unmöglich machte.[34] Ähnliches wiederholte sich für Stam in Berlin. Einerseits fieberte die Stadt in der Aufbruchstimmung der zwanziger Jahre, andererseits wurde dies in Deutschland von einer rapide steigenden Inflation überschattet,[35] mit der zwangsläufig eine Stagnation im Bauwesen einherging, so daß sich Stam schon im März 1923 dazu veranlaßt sah, wieder im Ausland nach Arbeit Ausschau zu halten.[36]

Letztlich gelang es ihm erst Ende Oktober 1923, in Zürich im Büro von Karl Moser, dem Vater von Werner Moser, unterzukommen. Dafür gab die persönliche Beziehung den Ausschlag, denn auch Karl Moser klagte über mangelnde Aufträge und wußte anfänglich nicht, wie er Stam beschäftigen sollte.[37] In dieser prekären Lage war es eine besondere Gunst des Schicksals, daß die Schweizerische Bauzeitung erst am 13.10.1923 – also wenige Tage nach Stams Eintreffen in Zürich[38] – mit der Veröffentlichung seiner Aufsatzreihe startete. So flossen Stams Vorstellungen vom Neuen Bauen – unmittelbar verbunden mit seiner Ankunft – in die Schweizer Architekturdebatte ein und lenkten in Fachkreisen eine gewisse Aufmerksamkeit auf ihn.[39]

Schmidt und Stam betrieben jetzt ihre publizistischen Aktivitäten vor Ort weiter und gründeten die erste avantgardistische Kulturzeitschrift der Schweiz, die sie zusammen mit Emil Roth ab Sommer 1924 unter dem Titel „ABC – Beiträge zum

Bauen" herausgaben.[40] Allerdings schied Roth schon mit dem Ende der ersten Serie des Journals im Sommer 1925 wieder aus, und Stam verließ Ende Oktober 1925 die Schweiz. Über einen längeren Aufenthalt in Paris kehrte er Mitte Januar 1926 für mehr als zwei Jahre in die Niederlande zurück.[41] Dennoch setzten Stam und Schmidt ABC gemeinsam mit einer zweiten und letzten Serie fort, die in vier Nummern bis 1928 erschien.[42]

Auf einem anderen, diesmal internationalen Parkett sorgten Mart Stam und Hans Schmidt 1928 erneut für Aufruhr: In der schweizerischen Ortschaft La Sarraz hatte Hélène de Mandrot den ersten internationalen Kongreß moderner Architektur – CIAM – ins Leben gerufen und Le Corbusier mit der inhaltlichen Vorbereitung beauftragt.[43] Dieser wollte seinen eigenen Interessen entsprechend ästhetische Fragen in den Mittelpunkt der Tagung stellen und berücksichtigte dabei in keiner Weise die soziale Dimension des Neuen Bauens.[44] Vor allem Stam und Schmidt nahmen Le Corbusier das Heft aus der Hand und lenkten die Aufmerksamkeit des Kongresses auf das allgemeine Problem der Wirtschaftlichkeit des Bauens, um mit Hilfe moderner Methoden auch in der Zeit ökonomischer Krisen für minderbemittelte Schichten nicht nur ausreichenden, sondern auch menschlich akzeptablen Wohnraum zu schaffen.[45] Wie sehr sie mit dieser Haltung den Nerv der Zeit trafen, dokumentiert die Abschlußerklärung des Kongresses,[46] welche sich – sprachlich etwas entschärft – wie eine Zusammenfassung zentraler Thesen aus „ABC – Beiträge zum Bauen" liest.

Unter dem Motto „die Wohnung des Existenzminimums" fand der folgende CIAM-Kongreß im Oktober 1929 in Frankfurt a. M. statt. Erwartungsgemäß kamen Stam und Schmidt bei der Vorbereitung und Durchführung bedeutende Rollen zu. Ähnlich verhielt es sich bei der Organisation des dritten Kongresses für Brüssel im November 1930.[47] An ihm nahmen allerdings beide nicht mehr teil – Stam hatte sogar bereits Anfang August seine Mitarbeit niedergelegt[48] –, da sie gemeinsam in der ersten Oktoberwoche 1930 für vorerst vier Jahre als Städtebauer mit der Gruppe Ernst Mays in die Sowjetunion gingen.[49] May hatte als Leiter des Frankfurter Hochbau- und Siedlungsamts schon im August 1928 Mart Stam als freien Architekten nach Frankfurt a. M. geholt und nahm ihn als eine der führenden Kräfte seines Stabs mit nach Moskau.[50] Schmidt wiederum wurde auf Vermittlung Mart Stams eingeladen.[51] In Moskau trennten sich dann ihre Wege: Schmidt verlängerte seinen Vertrag und blieb bis August 1937 in der Sowjetunion, während Stam sein Arbeitsverhältnis Ende Oktober oder Anfang November 1934 beendete und versuchte, im Westen wieder Fuß zu fassen.[52]

23 E. Roth, H. Schmidt und M. Stam, Titelseite der ersten Nummer der Zeitschrift „ABC – Beiträge zum Bauen", 1924

REDAKTION=HERAUSGEBER
THALWIL BEI ZÜRICH
SCHWEIZ

A B C
BEITRÄGE ZUM BAUEN

DIESE ZEITSCHRIFT WIRD ARTIKEL VERÖFFENTLICHEN, DIE KLARHEIT BRIN=
GEN WOLLEN IN DIE AUFGABEN UND DEN PROZESS DER GESTALTUNG - DER
GESTALTUNG DER STÄDTE IN IHREM TECHNISCHEN, ÖKONOMISCHEN UND
SOZIALEN WESEN - DER GESTALTUNG DES WOHNUNGSBAUES, DER ARBEITS=
STÄTTEN UND DES VERKEHRS - DER GESTALTUNG IN MALEREI UND THEA=
TERKUNST - DER GESTALTUNG IN TECHNIK UND ERFINDUNG.
DIESE ZEITSCHRIFT SOLL DER SAMMLUNG ALLER JUNGEN KRÄFTE DIENEN,
DIE IN DEN KÜNSTLERISCHEN U. WIRTSCHAFTLICHEN AUFGABEN UNSERER
ZEIT REINE UND KLARE RESULTATE ERSTREBEN. DAS ZIEL FÜR DIE NEUE
GENERATION IST, AUF JEDEM GEBIET DURCH EIGENES NACHDENKEN ZU
EINER SELBSTÄNDIGEREN UND KÜNSTLERISCH WEITEREN AUFFASSUNG ZU
GELANGEN.
DIESER GENERATION DER SCHÖPFERISCH ARBEITENDEN SOLL UNSERE ZEIT=
SCHRIFT GEHÖREN.

Die neue Gestaltung auf jedem Gebiet geht von den Forderungen, und den Möglichkeiten aus und erfüllt beide Gesetze bis zum Aeussersten. Damit ist die vergangene Periode abgeschlossen, denn sie hat einem zum voraus aufgestellten Dogma (einem Grundsatz »an=sich«) die For= derungen und die Möglichkeiten und ihre Lösung untergeordnet.

Die neue Gestaltung wird jeder Aufgabe ihre eigene Lösung geben: die= jenige, welche durch Technik und Oekonomie bedingt ist. Sentimentale Gefühle der Pietät für Erzeugnisse aus vergangener Zeit und individu= alistische Formenvirtuosität können auf diesem Wege nur hemmend wir= ken und die heutige Unordnung fortdauern lassen.

Die neue Gestaltung hat als Grundgesetze: Ordnung,
Gesetzmässigkeit.

Die neue Gestaltung kennt weder die Genügsamkeit der Resignierten, noch die Selbstsicherheit der Traditionellen —
 darum müssen unsere Aeusserungen bisweilen kritisch und de= struktiv sein,

Die neue Gestaltung sieht neue Aufgaben und neue technische Beding= ungen —
 darum muss unsere Erkenntnis fortschreiten und sich stetig wandeln.

KOLLEKTIVE GESTALTUNG.

Die dualistische Lebensauffassung — Himmel und Erde — Gut und Böse — die Anschauung vom Bestehen einer ewigen innerlichen Zwie= tracht hat den Nachdruck auf den Einzelmenschen gelegt und sich von der Gesellschaft abgewendet.

Diese Tatsache spiegelt sich wieder in allen Aeusserungen auf dem Ge= biete der Künste seit der Renaissance, wir finden sie auch heute noch in der individualistischen Malerei und Baukunst. Die Absonderung des Einzelmenschen hat hier die Vorherrschaft der nebengeordneten Gefühle zur Folge gehabt.

Die moderne Lebensauffassung — die zum Teil heute schon unbewusst Eingang gefunden hat — fasst das Leben auf als *eine* sich entfaltende Bewegung der *einen* Kraft. Dies bedeutet, dass das Besondere, das In= dividualistische den Platz räumt vor dem Allgemeinen.

Das Sich=Zurückziehen des Künstlers aus dem Leben der Allgemeinheit, wie es sich im Verlauf der letzten Jahrhunderte entwickelte, musste sich in einer krankhaften Vereinsamung äussern, die bis zum Wahnsinn geht.

Der moderne Künstler wird durch sein neues Lebensgefühl das volle Interesse wiedergewinnen an den Problemen der Allgemeinheit — er wird sich in erster Linie als Teil der grossen Lebensgemeinschaft fühlen, und die Probleme dieser Gemeinschaft werden auch seine Probleme sein.

Der Daseinskampf verschärft sich zusehends und verlangt zwingender denn ehemals die äusserste Kraftanstrengung aller Völker. Die Produktion, der Hauptinhalt dieses Kampfes, steht in engstem Verband mit der andau= ernden Zunahme der Volkszahl; ihr Zukunftsweg ist fortschreitende Oekonomie, d. h. bessere Ausnützung des Materials, vermehrte Produk= tion in kürzerer Zeit. Unter Produktion ist in erster Linie die Erzeugung von Lebensmitteln zu verstehen, weiter die des Gerätes und der Unter= kunft — des Hauses.

Um rasches und erspriessliches Arbeiten zu ermöglichen, organisiert der Ingenieur die mechanischen Kräfte und sucht auf jedem Gebiet mit Hilfe

MOSKAU.

Im Sommer 1923 hat sich in Moskau eine Gruppe von Archi= tekten und Ingenieuren als „Association des architectes nou= veaux"=„*Assouwna*" zusammengeschlossen. Das Ziel der Ver= einigung ist, die Kunst der Architektur emporzubringen und sie in den Stand zu stellen, die Forderungen der Technik und der modernen Wissenschaft zu erfüllen.

Die Vereinigung beabsichtigt, mit den Vertretern der neuen Architektur des Westens in Verbindung zu treten, sich auf inter= nationalen Boden zu stellen und einen Kongress in Moskau zu organisieren. Sie erwartet von der moralischen Unterstützung ihrer Kameraden im Ausland eine Festigung ihrer Stellung gegenüber der öffentlichen Meinung.

Wir begrüssen das Wollen unserer russischen Kollegen und hoffen, den Kontakt mit ihnen zu erweitern.

RUSSLAND.

Die russische Republik plant eine Reihe grosser Wettbewerbe. Bis jetzt befand sich die Organisation solcher Wettbewerbe vollkommen in den Händen der pseudo=klassischen Architekten. Dadurch waren die einen neuen Weg suchenden Kräfte von einer Mitwirkung ausgeschlossen, so bei der Planung des „Palastes der Arbeit". In Zukunft soll hier durch eine aktive Vertretung der neuen Architektenbewegung eine Aenderung eintreten.

AMERIKA.

Ueber dieses Land schreibt der durch seine Mitwirkung am Turmhaus=Wettbewerb der „Chicago Tribune" bekannte dä= nische Architekt K. Lönberg Holm:

Hier sind die Architekten tot.

Die Architekten, die ich in New=York antraf, waren schlecht. Man findet eigentlich überhaupt kein modernes Streben in der Architektur. Nichts als Klassizismus ohne Geist, Geschmack, aber keine Baukunst. Die jungen Architekten werden nach den Prinzipien der „Ecole des Beaux=arts" erzogen und dann nach Paris oder Rom geschickt.

Die Zeitschriften sind prächtig ausgestattet, aber vollkommen kindisch geschrieben. Alles ist so schön. Friede herrscht. Man feiert den Sieg über die Bewegung, die Sullivan und Wright mit so grosser Kraft begonnen haben. Alle Probleme sind gelöst. Vignola hat seine Brauchbarkeit bewiesen — und ist Amerika im Augenblick nicht die führende, tonangebende Nation? Also auch in der Baukunst!

Natürlich ist New York dennoch äusserst interessant — das fieberhafte Leben — die Massen in Bewegung — ein voll= kommen neuer Rhythmus.

Die grosse Frage, die einen auch nach längerm Aufenthalte nicht loslässt, ist die:

Wird Amerika schliesslich seine eigene Form finden? In New York habe ich keine Antwort darauf gefunden.

Es klingt vielleicht merkwürdig, aber die amerikanische Kultur von heute ist ausgesprochen „feminin". Beinahe das ganze Unterrichtswesen befindet sich in Händen der Frauen. Die heutigen Ideale des Amerikaners sind meistens vorteilhaft für die Frauen und werden durch die Frauen gelehrt. Der Mann arbeitet sich ab, wie ein Sklave — die Frau geniesst das Geld. Dennoch — kann man die Frau darum tadeln? Ein Mann wird nach der Höhe seines Bankkontos eingeschätzt — die Kunst als etwas Weibliches angesehen und den Frauen über= lassen. Haben die Frauen jemals Kunst geschaffen? Das ist doch die Tätigkeit des Mannes im höchsten Sinne. In sozialer

1924

24 J. Gruschenko, Modell eines Turms zur Verarbeitung von Lauge, Aufgabe zur Demonstration von Volumen und Raum an der VChUTEMAS, Atelier Ladowski, 1922

25 El Lissitzky, Modell der Lenintribüne, 1920

Einen anderen Verlauf nahm die Verbindung zu Werner Moser. Im Anschluß an Rotterdam kehrte dieser nur für einige Monate nach Zürich zurück, um Europa im April 1923 zu verlassen und für längere Zeit in die USA zu gehen, wo er schon im selben Jahr Arbeit im Büro Frank Lloyd Wrights fand.[53] Sein Kontakt zu Stam blieb allerdings während dessen Berliner und Schweizer Zeit durch einen Briefwechsel aufrechterhalten, der in seiner Intensität äußerst aufschlußreich ist.[54] Unter anderem hielt Mart Stam Werner Moser über seine Aktivitäten mit Hans Schmidt auf dem laufenden und band ihn eng als korrespondierendes Mitglied an ABC.[55] Für die Zeitschrift war dies eine glückliche Situation, um auch in der kleinen Schweiz fernab von den großen Kulturzentren ihren internationalen Anspruch zu verteidigen. ABC verfügte nun neben El Lissitzky, der Beispiele zu den aktuellen Strömungen Rußlands einbrachte, auch über einen Kontakt zum anderen Pol der Welt – Amerika. Nach beiden blickte die europäische Avantgarde voller Spannung.[56]

Ab dem Zeitpunkt, als Mart Stam mit seiner Frau Leni im Oktober 1925 die Schweiz Richtung Paris verließ, beschränkte sich der Kontakt zwischen Werner Moser und Mart Stam offensichtlich auf mehr oder weniger knappe, aber doch sehr freundschaftliche, beinahe familiäre Mitteilungen.[57] Dies änderte sich jedoch schlagartig, als sich Mart Stam Ende Juli / Anfang August 1928 seines bisher größten Auftrags – der Hellerhofsiedlung in Frankfurt a. M. – mit der Option auf weitere Verträge gewiß war. Er fragte Moser, ob er nicht für einige Monate nach Frankfurt kommen könnte, um ihm bei diesen großen Aufgaben zu assistieren und gemeinsam Ideen auszutauschen und zu diskutieren.[58] Letztlich entstand aus dieser Überlegung im September 1928 zwar die Bürogemeinschaft Stam–Moser, aber sie bezog sich nur auf den von ihnen gewonnenen Wettbewerb für das Frankfurter Altersheim der Henry und Emma Budge-Stiftung. Alle weiteren Projekte liefen unter jeweils eigener Regie,[59] und die berufliche Beziehung zwischen beiden wurde außerdem in den folgenden Jahren nicht nur wegen Stams Rußland-Aufenthalt wieder sporadischer.

Diese Entwicklung einer wachsenden Distanz zwischen Stam, Moser und Schmidt seit Anfang der dreißiger Jahre vollzog sich parallel zu ihrer gemeinschaftlich betriebenen, erfolgreichen Emanzipation von der älteren Generation der Architektenschaft. Denn mittlerweile hatten sich die 'Jüngeren' über Theorie und Agitation hinaus durch sichtbare Ergebnisse eine eigenständige Position erarbeitet.

26 Stahlgerippe eines Wolkenkratzers in Baltimore, 1924 (Fotografie W. Moser)

27 Postkarte von L. und M. Stam an W. Moser mit einer Fotografie des Altersheims der Henry und Emma Budge-Stiftung im Bau, Frankfurt a. M. 10. 10. 1929

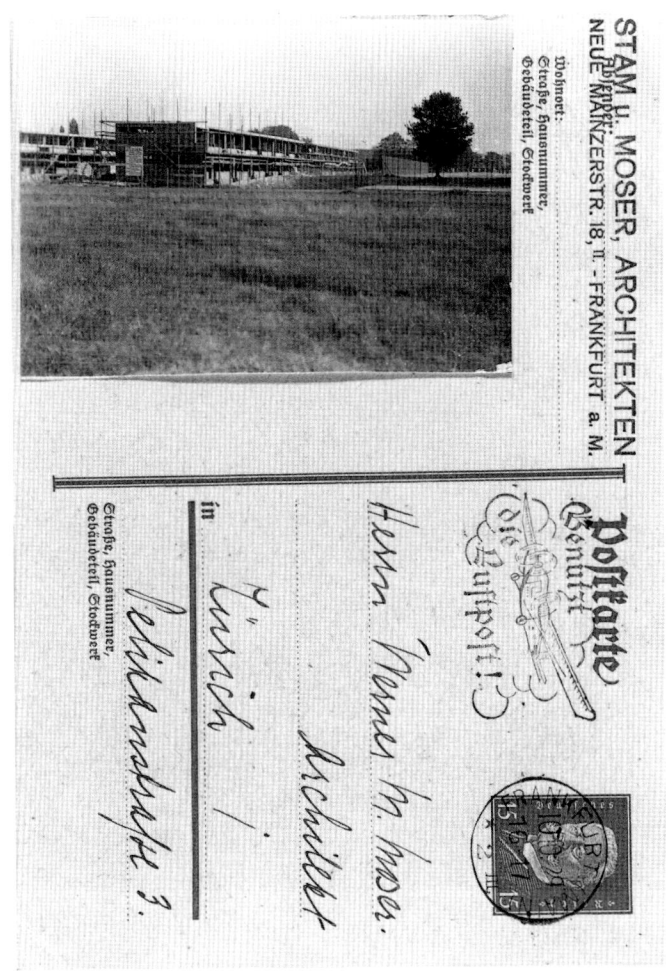

Granpré Molière, einer der Mentoren Mart Stams und Weer Mosers, blieb allerdings beharrlich bei seinem Vorhaben, die ehemaligen Schüler doch noch von der Richtigkeit seiner Anschauungen überzeugen zu müssen.[60] Selbst die späte Korrespondenz aus den fünfziger und sechziger Jahren von Granpré Molière an Werner Moser wird geprägt von einem väterlichen Blick des Lehrers auf den Schüler bzw. einem prophetischen des Meisters auf den Jünger,[61] der sich in nichts von dem der frühen zwanziger Jahre unterschied. Im März 1923, als sich Stam im Umfeld der Frühlicht- und Novembergruppe in Berlin bewegte[62] und Werner Moser kurz vor seiner USA-Reise stand, ermahnte Granpré Molière letzteren ausdrücklich zur Wachsamkeit, indem er ihm seine negativen Einschätzungen der aktuellen kulturellen Entwicklungen in Deutschland und Amerika darlegte. Seiner Ansicht nach entstünden die Ideen von Bruno Taut, Erich Mendelsohn, Hans Poelzig u. a. aus Verzweiflung und Besessenheit und seien durch und durch krank, darüber hinaus sei Amerikas Dynamik letztlich nur ein Zeichen von kultureller Leere und Oberflächlichkeit. Goethe zitierend – Was wir besitzen, müssen wir erwerben! – zieht er das Resümee: „Du gehst nun nach Amerika und vielleicht wirst Du dort besser denn irgendwo anders verstehen, was der unvergängliche Wert des alten Europas ist."[63]

28 Max Taut, Betonhallen, Berlin 1919, Zeichnung überarbeitet von Mart Stam, o. J. (nach 1919)

29 H. Tessenow, Institut Jaques-Dalcroze für rhythmische Gymnastik, Hellerau 1910–1912

Karl Moser stand diesem Abnabelungsprozeß der Jüngeren viel aufgeschlossener und differenzierter gegenüber. Einerseits förderte er deren Wißbegierde und Ehrgeiz. Andererseits verfolgte er aber auch mit Mißtrauen, bis hin zur Ablehnung, deren radikale – und vielfach persönlich verletzende – Urteile.[64] Besonders Stam vertrat mit der Haltung, daß allein die Jüngeren den richtigen Weg in die Zukunft weisen könnten,[65] eine unerbittliche Position: „Es ist völlig sinnlos, die ältere Generation bekehren zu wollen – die hat nur noch dem Gesetz des Aussterbens zu gehorchen."[66] Nur wenige der 'älteren Generation' wie Heinrich Tessenow und Hendrik P. Berlage betrachtete Stam als „edle, saubere Architekten", die noch über Jahrzehnte große und inspirierende Vorbilder für Jüngere sein würden.[67]

Aus einem solch arrogant-überhöhten Selbstverständnis urteilte Mart Stam auch Karl Moser seinem Sohn Werner gegenüber ab: „Dein Vater hat die Gabe, sehen und objektiv beurteilen zu können, ob etwas gut ist. Er trifft gute Entscheidungen, aber alles Gute wird verpfuscht, bevor es herausgeht – und meistens wegen (...) irgend etwas Banalem. – Dies ist meine Meinung, und auch wenn mein Urteil vielleicht etwas hart ist – doch lieber so, als daß ich mich drehe und wende."[68] Ebenso klar und richtig wie Stam Mosers Blick für die Dinge charakterisierte, sah dieser Stams Ankunft mit gemischten Gefühlen entgegen und hatte anfangs nicht nur wegen des Mangels an Aufträgen Bedenken, ihn in seinem Büro aufzunehmen.[69]

Karl Moser kannte Stam bereits persönlich von seiner Reise durch die Niederlande im März 1922. Auf dieser besuchte er seinen Sohn Werner in Rotterdam und traf dabei in Begleitung von Hans Schmidt, welcher ihm schon von früher vertraut war,[70] erstmals mit Mart Stam zusammen.[71] Dabei fiel ihm besonders dessen zeichnerisches Talent ins Auge.[72] Er wußte aber auch um Stams große Visionen und die damit verbundene Intoleranz gegenüber Ansichten, die nicht in das Schema seiner Utopien paßten.[73] Damit hatte sich Stam selbst eine Basis geschaffen, die jede Integration in einen normalen, alltäglichen Bürobetrieb zum Scheitern verurteilen mußte. So übertrug Karl Moser auch erst Arbeiten an Stam, nachdem die-

30 H. P. Berlage, Börse, Amsterdam 1896–1903

ser 14 Tage vergeblich in der Schweiz nach einer Stelle gesucht hatte und nun bemüht war, „sich einzufühlen, und auch andere Meinungen gelten zu lassen".[74] Und dennoch schätzte er Stam so hoch ein, daß er ihn neben de Klerk, Mendelsohn und Korn als einen der begabtesten Architekten der Zeit heraushob[75] und es als äußerst bedauerlich empfunden hätte, wenn er in der Schweiz „an einem minderen Ort, wo er nicht verstanden würde, Unterschlupf suchen müßte (...)".[76]

Trotz aller guten Vorsätze kam Stam nicht umhin, für Unruhe in Karl Mosers Büro zu sorgen und entzweite fast dessen bisher ungetrübtes Vertrauensverhältnis zu seinem engsten Mitarbeiter, Hans Platz.[77] Karl Moser reagierte sehr unsicher auf die angespannte Situation im Büro und begann sogar im Vergleich zu Stams Leistungspensum an Platz zu zweifeln.[78] Erst später erkannte er deren unterschiedliche Charaktere als das grundsätzliche Problem des Konflikts. Platz war der erfahrene Praktiker der alten Schule, der ohne große Visionen zuverlässig einen Bau bis zur Ausführung betreute, während Stam als Idealist große neue Entwürfe anstrebte und wesentliche Fragen des Alltagsgeschäfts eher als störend und hemmend empfand.[79] Diese Differenzen waren letztlich ausschlaggebend

31 H. P. Berlage, Entwurf eines Pantheons der Menschheit, Hof des Nachsinnens, 1915

dafür, daß sich Karl Moser, dem doch mehr an Kontinuität als an einem radikalen Umbruch in seinem Büro gelegen war, und Mart Stam, der sich nicht noch weiter anpassen wollte, im Mai 1924 trennten.[80]

Aus dieser kurzen, aber intensiven Berührung zwischen Karl Moser und Stam lassen sich wechselseitige Einflüsse auf ihre architektonische Praxis nur begrenzt aufzeigen.[81] Einerseits tendierte Stam mit seinen Ideen von einer neuen rationalistischen Architektur in eine andere Richtung, als es zu dieser Zeit der Bürobetrieb bei Karl Moser zuließ. Andererseits kam Moser nicht erst über Stam mit den neuen Strömungen der Architektur in Berührung, sondern setzte sich mit diesen spätestens seit 1915 im Rahmen seiner Tätigkeit am Lehrstuhl für Architektur an der ETH Zürich intensiv auseinander.[82] So waren ihm auch schon vor seiner niederländischen Studienreise Beispiele des Kleinwohnungsbaus wie „Daal en Berg" von Granpré Molière zumindest in Form von Plänen geläufig und flossen in seine Seminare ein.[83]

Trotz allem kam Moser zu diesem Zeitpunkt die Mitarbeit Stams gelegen, denn er verhandelte um den lukrativen Auftrag zum Bau eines großen Geschäftshauses am Steinmühleplatz in Zürich.[84] Das Projekt stand wie andere Züricher Großvorhaben in Zusammenhang mit den ehrgeizigen Bestrebungen der Stadt, die „Sihlporte" zu einer neuen City und querverlaufenden Verkehrsachse auszubauen, um Zürich – zumindest an einer Stelle – das Gesicht einer modernen, pulsierenden Metropole zu verleihen.[85] Moser hatte sich zwar schon zuvor intensiv mit dem Gebiet befaßt und während seiner Bürogemeinschaft mit Robert Curjel bis 1915 mehrere Geschäftshäuser ausgeführt, aber die veränderten Ansprüche an diesen Gebäudetypus zu Beginn der zwanziger Jahre in Gestalt einer sichtbaren Durchdringung von Konstruktion, Funktion und Verkehr waren ihm in der Praxis nicht vertraut. Hierzu hatte Stam in Berlin bei von Walthausen, Poelzig und Taut bereits Erfahrungen gesammelt und schon mit eigenen Beiträgen an den Wettbewerben für den „Börsenhof" in Königsberg und für einen Bürokomplex in Berlin „am Knie" teilgenommen. Diese Entwürfe lernte Moser kennen, kurz bevor er Stam

32–35 M. Stam, Wettbewerbsentwurf für den „Börsenhof" in Königsberg i. Pr., 1922

36–37 M. Stam, Wettbewerbsentwurf für ein Geschäftshaus in Berlin „am Knie", 1922

seinem Büro aufnahm, und befand sie als gut.[86] So verwundert es nicht, daß er Stam direkt für den Steinmühleplatz heranzog.[87]

Im Vergleich zu den beiden früheren Wettbewerbsarbeiten von Stam erscheint der Entwurf für den Steinmühleplatz wesentlich abgeklärter und schlichter. Allein die Lösung mit den zwei großen, gegeneinander versetzten Treppen- und Aufzugtürmen als Gelenk zwischen dem Kopfbau und dem nördlichen Flügel erinnert noch an die den „Börsenhof" bestimmende futuristische Dramatik vertikaler und horizontaler Elemente. Auch von der unausgewogenen Spannung, wie sie beim Berliner Gebäudekomplex „am Knie" aus der monumental akzentuierten Hauptansicht und den funktionalistisch gestalteten Höfen mit den transparenten Verbindungsbrücken entstand,[88] ist nichts mehr zu spüren. Statt dessen zeichnet den Züricher Entwurf eine Neutralität aus, die mehr als zuvor Stams Absicht entsprach, „einen typischen Ausdruck für das Geschäftshaus im allgemeinen zu finden (...) einen Gebäudetypus, der jedesmal auf denselben Grundgedanken, auf denselben Forderungen basiert, wo immer er auch steht, in welcher Stadt, in welchem Land".[89]

Folgerichtig griff Stam drei Jahre später in einer vergleichbaren Situation bei einem Bürogebäude für Amsterdam nicht mehr auf seine früheren Berliner Entwürfe,

38–41 K. Moser und M. Stam, Vorprojekt eines Geschäftshauses am Steinmühleplatz in Zürich, 1923

42 M. Stam, Vorschlag zur Bebauung des Platzes „Dam" in Amsterdam, 1926

43 R. Curjel und K. Moser, Entwurf eines Geschäftshauses für Zürich, 1914

44 K. Moser, Entwurf eines Geschäftshauses für Zürich, 1928

sondern auf den Steinmühleplatz zurück.⁹⁰ Aber auch für Karl Moser markierte der Steinmühleplatz in bezug auf die Gestaltung von Geschäftshäusern eine Wende von seiner vormals neoklassizistischen Formensprache zum Neuen Bauen.

Die Arbeit bei Moser bedeutete demnach für Stam auch einen Akt der Befreiung von dem Einfluß des Berliner Expressionismus – besonders von Max Taut⁹¹ –, welcher deutlich in den zwei Geschäftshausentwürfen für Königsberg und Berlin zutage trat.⁹² Zwar strebte letztlich auch Max Taut nach rationellen Bauformen, aber er kam dabei zu einer anderen Lösung als Stam. Diese unterschiedlichen Ansätze dokumentieren eindrücklich zwei von ihnen entworfene Gedenkstätten: 1921 gestaltete Max Taut den Erbbegräbnisplatz Wissinger in Berlin und 1926 Mart Stam

45–46 M. Taut, Erbbegräbnisplatz Wissinger in Berlin, 1921

47 M. Stam, Gedenkstätte „Dr. Maats Bank" in Purmerend, 1926

die „Dr. Maats Bank" in Purmerend. Folgte Tauts Entwurf dem Prinzip des Rasters und der Reihung, so ging Stam einen Schritt weiter und ging zum Prinzip des Rasters und der Durchdringung über.

Nachdem das Vorprojekt zum Steinmühleplatz im November 1923 zunächst abgeschlossen war, sah sich Karl Moser zum Jahreswechsel erneut vor das Problem gestellt, wie er Stam weiter beschäftigen sollte.[93] Da Stam außer an dem Geschäftshaus noch bei einigen Wohnbauprojekten mitwirkte,[94] konnte Moser die Beantwortung dieser Frage noch etwas hinausschieben. Allerdings lag kein adäquater Auftrag mehr vor, an dem Stam konkret seine Vorstellungen von einem 'ABC des Neuen Bauens' erproben und umsetzen konnte. Es blieben letztlich unspektakuläre Büroarbeiten zum Broterwerb, bei denen auch nur in einer Projektstudie für Reihenhäuser und einem Einfamilienhaus niederländische Einflüsse durchscheinen. Sie verweisen somit zumindest formal auf Stams früheres Rotterdamer Umfeld.[95]

In dieser Phase begann auch Karl Moser wieder mehr Abstand von Stam zu nehmen.[96] Als sie sich schließlich im Mai 1924 getrennt hatten, blieb Stam offen-

48 K. Moser und M. Stam, Projektstudie für die Reihenhäuser „Möösli" in Zürich-Wollishofen, 1924

49 M. J. Granpré Molière, Villa „Van Rees" in Wassenaar, 1918

50 M. J. Granpré Molière, Entwurf eines Wohnhauses für Wassenaar, um 1918, spätere Zeichnung von M. Stam, um 1921

51 K. Moser und M. Stam, Straßenfront des Hauses „Rikli" in Zürich, 1924

bar den ganzen Sommer ohne Einnahmen und widmete sich ausschließlich der Herausgabe des neuen Journals „ABC – Beiträge zum Bauen". Erst im September trat er in den Dienst des Thuner Architekturbüros von Arnold Itten, für das er bis kurz vor der Abreise nach Paris im Oktober 1925 tätig war.[97] Allerdings löste sich für ihn auch bei Itten nicht der Konflikt, daß es bei der Bearbeitung der meisten Aufträge „um nichts anderes als um eine existentielle Frage, um den Brotkorb ging".[98] Außer bei dem Wettbewerbsentwurf für einen Schulbau in St. Wendel, als dessen alleiniger Autor sich Mart Stam auswies,[99] konnte er in keiner weiteren Arbeit seine Ideen durchsetzen. Aber er nutzte die Gelegenheit, um bei interessanten Projekten Gegenentwürfe zu verfassen und diese mit Hilfe der eigenen Zeitschrift ABC in die aktuelle Architekturdebatte einzubringen.

Diese Methode, zu anderen Entwürfen Gegenvorschläge zu entwickeln bzw. sie in die eigene Architektursprache zu transformieren,[100] erwies sich als äußerst erfolgreich und verhalf Stam nun endgültig zum Durchbruch,

um als einer der wichtigen Architekten der Avantgarde anerkannt zu werden.

Besondere Aufmerksamkeit erregten dabei zwei Projekte. Das eine war ein Wohnhaus mit Erweiterungsmöglichkeiten, mit dem er ein neues, selbstentwickeltes Bausystem für Betonrahmen demonstrierte.[101] Um dieses Verfahren anschaulich zu machen, griff er auf ein Zweifamilienhaus aus dem Büro Ittens und auf Karl Mosers Haus „Rikli" zurück und übersetzte beide in seine Sprache rationalistischer Architektur.[102]

Auf demselben Organisations- und Konstruktionsprinzip basierte auch das andere Projekt für den Bahnhof Genf-Cornavin, bei dem diesmal die Themen Verkehr und Bewegung im Vordergrund standen. Der Entwurf entstand als Reaktion auf den 1924 ausgeschriebenen Wettbewerb für eine neue Aufnahmehalle des Bahnhofs. Stam mußte für diesen nach den Vorgaben Ittens einen neoklassizistischen, axialsymmetrischen Gebäudetyp ausarbeiten, der damit zwar weitgehend dem Vorprojekt der Bahnverwaltung folgte, aber keineswegs der komplizierten Lage des Platzes und dem Verlauf der Verkehrsströme gerecht wurde.[103] Wegen dieser unangemessenen Betonung der Mittelachse im Vorprojekt erntete der Wettbewerb eine scharfe Kritik in der Schweizerischen Bauzeitung.[104] Da von den eingereichten Beiträgen keiner zur Umsetzung geeignet erschien, fand ein zweiter Durchgang statt, für den Itten 1925/26 seinen Entwurf bereinigte und die Symmetrie zugun-

52 A. Itten und M. Stam, Wettbewerbsentwurf für das Gymnasium in St. Wendel, 1924

53 M. Stam, Entwurf eines Hauses mit Erweiterungsmöglichkeiten, 1924

54 M. Stam, Gegenentwurf zum Wettbewerb Bahnhof Genf-Cornavin, 1925

55 A. Itten, Wettbewerbsentwurf für den Bahnhof Genf-Cornavin, Variante 2
für den zweiten Durchgang, 1925/26

sten einer deutlichen Eckbetonung aufgab, die zumindest formal der städtebaulichen Situation Rechnung trug. Doch mit Rücksicht auf die Anforderungen eines Bahnhofs als Umsteige- und Durchgangsstation tauschte Itten den Historismus des ersten Entwurfs lediglich gegen eine pseudomoderne Variante aus.

56 Vorprojekt der S. B. B. für den Bahnhof Genf-Cornavin, 1923

57 M. Stam, Gegenentwurf, Bahnhof Genf-Cornavin, Lageplan und Verkehrssituation, 1925

Demgegenüber versuchte Stam, das Wesen der Anlage als Verkehrsknotenpunkt zu treffen, und rückte die Organisation der unterschiedlichen Fortbewegungsformen und -mittel in das Zentrum des Entwurfs. Ohne auch nur eine Reminiszenz an tradierte oder modische Formen zu suchen, gliederte er in einem offenen Gebäudekomplex die Funktionsabläufe klar und betonte dabei besonders den Bewegungsfluß und Niveauunterschied zwischen dem Vorplatz und den Gleisanlagen. Dabei setzte er mit einer vorgelagerten Rampe ein effektvolles Zeichen, welches mit der Asymmetrie der Anlage harmoniert und zugleich in typischer 'ABC-Manier' die

58 M. Stam, Gegenentwurf zum Wettbewerb
Bahnhof Genf-Cornavin, Grundrisse und Schnitte, 1925

vorgegebene axialsymmetrische Lösung als grundsätzlich falsch entlarvt. Allerdings schränkte Stam damit zugunsten der ästhetischen Wirkung die Funktionalität ein, denn die Rampe wäre weder für den Automobil- noch den Fußgängerverkehr tauglich gewesen. Für den ersten fehlten Wende- bzw. Rückfahrmöglichkeiten, für den zweiten eine Überdachung.

Das überbetont Offene des Entwurfs erkannte auch Karl Moser und kritisierte es ebenso lapidar wie abwertend: „gut, aber unserem Klima nicht angemessen!"[105] Sein Urteil galt nicht nur Stams Gegenprojekt, sondern ebenso dem Wettbewerbsbeitrag von Hans Wittwer, der als einziger neben Stams in ABC veröffentlicht wurde.[106] Über die örtlichen Gegebenheiten hinaus zog Moser das Resümee: „In den beiden Entwürfen von Wittwer und Stam stecken gute Anregungen, aber Vollkommenes wird noch nicht geboten."[107]

Einerseits zeugte diese Einschätzung nochmals von Karl Mosers Mißtrauen gegenüber den bisher nur auf Papier existierenden architektonischen Visionen und agitatorischen Positionen einiger jüngerer Kollegen – vor allem denen von Stam. Andererseits lag ihr seine – aus heutiger Sicht wohlbegründete – Sorge einer absoluten Dominanz des Verkehrs in den Städten und des damit verbundenen Verlustes kultureller und humaner Werte zugrunde. Wie eine Glosse auf die 1925 von Hans Schmidt und Mart Stam in ABC verfaßten Thesen zur neuen, offenen und von Bewegung durchfluteten Stadt[108] schrieb er im November 1925: „Der Verkehr rüttelt beständig an ihren Fundamenten (gemeint sind die „alten Monumente", d. A.). Eines Tages stürzen sie zusammen die Monumente, geistig sind sie heu-

59 M. Stam, Gegenvorschlag zu den Wolkenbügel-Hochhäusern El Lissitzkys für Moskau, 1925

60 El Lissitzky, Entwurf eines Wolkenbügel-Hochhauses für Moskau, 1925

61 K. Moser, Wettbewerbsentwurf für den
Bahnhof Genf-Cornavin, 1924

te schon gebrochene Greise (...). Es schadet ja auch nicht, wenn sie auch materiell zu Grunde gehen, gerade so wenig, wie die Gegenwart einen Verlust empfindet, wenn ein alter Mann in die Grube fährt."[109]

Abgesehen davon, daß Stams Gegenvorschlag für Genf in bezug auf eine Umsetzung wirklich nicht vollkommen war, lieferte er gerade im Entwurf zu dem zentralen Thema der Organisation des Verkehrs in Großstädten wichtige Impulse. Des weiteren nahm dieses Projekt im Vergleich zu Stams bisherigen Leistungen, die sich mit Bewegung und Durchdringung im Stadtraum auseinandersetzten – wie z. B. die Stadterweiterung für Den Haag und der Gegenvorschlag zu El Lissitzkys Wolkenbügel –, eine herausragende Position ein und brach konstruktiv mit allen überlieferten Schemata und Formen.

Trotz der Skepsis Karl Mosers gegenüber dieser neuen Strömung in der Architektur läßt sich in seinem eigenen Wettbewerbsbeitrag für den Genfer Bahnhof, der Spuren vom Einfluß Dudoks und Berlages aufweist, eine zunehmende Affinität für das Neue Bauen erkennen. Die Zweifel am Gehalt und der Zukunft der Moderne hatte er kurz vor der Werkbundausstellung in Stuttgart-Weißenhof, 1927, endgültig fallenlassen,[110] und er nahm die dort gezeigte Internationale Planausstellung zum Anlaß, ein Seminar „Neues Bauen" mit den Worten einzuleiten: „Während also das alte Bauen einem Dahindämmern glich, bedeutet das neue Bauen die kraftvolle Zusammenfassung aller seit Jahren neu entstandenen Programmpunkte, aller

Fortschritte u. aller Erkenntnisse, keine Provinzialismen mehr, sondern internationaler Austausch. Wenn Sie nun die beiden Arten des Bauens vergleichen, (...) so werden Sie wohl der <u>neuen</u> Baugesinnung den Vorzug geben müssen. Da gibt es keine Fragestellung u. keine andere Möglichkeit mehr. Man kann nicht sein Leben damit hinbringen, abwägen zu wollen, welche Art mehr wiegt. (...) Damit verunreinigt und beschränkt man nur seinen Geist u. verlangsamt seine eigene wie die allgemeine Entwicklung. Man begeht also eine Sünde wider den Geist."[111]

Dieses klare Bekenntnis von Karl Moser setzte für die Verfechter des Neuen Bauens ein Zeichen. Für sie ging es um nichts weniger als darum, ihre Ideen zu etablieren und eingefahrene Strukturen in der Auswahl bei Preisgerichten und der Vergabe von Bauaufträgen aufzubrechen.[112] Moser repräsentierte immerhin den Stand anerkannter Architekten der älteren Generation, die in allen einflußreichen Kommissionen, Gremien und Jurys saßen und mit ihren Entscheidungen die Weichen für die zukünftige Entwicklung im Städtebau und der Architektur stellten bzw. blockierten. Seine Geltung wirkte auch über die Schweiz hinaus und erlangte mit den Auseinandersetzungen um den Wettbewerb für den Völkerbundpalast in Genf[113] und der ersten CIAM-Konferenz internationale Tragweite, für die ihn Hélène de Mandrot als Gründungspräsidenten gewinnen konnte. Dieser Vereinigung stand er noch bis 1930 vor, und neben dem Schweizer Kunsthistoriker Sigfried Giedion, der die CIAM bis zu ihrer Auflösung 1956 als Generalsekretär betreute, wurde ihm somit eine Schlüsselrolle als Repräsentant des Neuen Bauens zugedacht.[114]

Im Zuge dieser Entwicklungen revidierte Karl Moser auch sein Urteil über Stam und Wittwer. Charles Leavitt zitierend – „Die Schönheit findet ihren neuen Wert, sobald die neue Lage klar erfasst ist" – ließ Moser nun ihre Entwürfe für den Genfer Bahnhof als Musterbeispiele moderner Prinzipien in ein Seminar des Sommersemesters 1928 zum Thema Bahnhöfe einfließen und orientierte sich dabei mit seinen eigenen Vorschlägen zur Umorganisation des Züricher Hauptbahnhofs besonders an Stam.[115]

Letztlich entpuppte sich der Schweizer Aufenthalt nach Berlin für Stam – einerseits durch Eigeninitiative, andererseits durch glückliche Umstände – als mehr denn nur eine Verlegenheitslösung. Besonders über seine publizistische Tätigkeit gewann er neue Kontakte, die sich mit den bestehenden aus Rotterdam und Berlin zu einem Beziehungsgeflecht verdichteten, das ihm – ohne jemals zuvor einen eigenen Bau ausgeführt zu haben – in den Kreisen der Avantgarde internationale Geltung verschaffte. So fragte ihn Mitte September 1925 Lázló Moholy-Nagy mit deutlichem Bezug auf ABC, ob er „ein buch über architektonische fragen in den bauhausbüchern veröffentlichen würde",[116] und 1926 bezeichnete ihn Giedion sogar als den dritten großen Architekten neben J. J. P. Oud und Le Corbusier. Für Giedion verkörperten sie „die drei Etappen der neuen Architektur", die das gesamte Spektrum „vom Baumeister, der das Bestreben hat, Lösungen zu schaffen, die ewig gültig sind, bis zum Gegenpol, der alles auf den raschen Veränderungswillen unserer Zeit stellt", umfassen. Der ersten Position ordnete er Oud zu, der zweiten Stam.[117]

III. Über Paris nach Rotterdam und Frankfurt a. M.

Mart Stam empfand es in der Schweiz als immer unerträglicher, daß dort die Architektur ohne jede Vision aus reinem Geschäftsinteresse dem Geschmack von 'Herrn Jedermann' zu folgen hatte. Konsequent kündigte er im September 1925 seine Anstellung bei Arnold Itten und beschloß zusammen mit seiner Frau Leni, Ende Oktober über Paris nach Rotterdam zurückzukehren.[118]

Was allerdings Mart und Leni Stam zu ihrem längeren Zwischenaufenthalt in Paris bis zum Januar 1926 bewegte, bleibt Spekulation.[119] Als direkte Verbindung zu Paris ist lediglich Mart Stams Kontakt mit dem befreundeten Piet Mondrian bekannt, der seit Jahren in dieser Stadt wohnte. Beide hatten sich bereits im April 1925 in Paris getroffen und sich dabei offensichtlich auch geistig ausgetauscht, wie eine Widmung Mondrians in seiner zentralen Schrift „Le Neo-Plasticisme" nahelegt, die Stam bei dieser Begegnung erhielt.[120] Zu dieser Zeit verband sie auch ein konkretes Thema: Einerseits befand sich Mondrian mit der Einrichtung seines Ateliers in der Rue du Départ, an der er seit 1921 kontinuierlich arbeitete und die den Modellfall seiner neoplastizistischen Gestaltungsgrundsätze verkörpern sollte, in einer wichtigen Phase.[121] Andererseits war im Monat zuvor die Doppelnummer 3/4 von ABC erschienen, in der Stam den zweiten und dritten Teil seiner Artikelserie „Modernes Bauen"[122] veröffentlicht hatte. In Fachkreisen erlangte vor allem der dritte Teil mit Stams neuem Betonrahmensystem große Aufmerksamkeit. „Modernes Bauen 2", in dem er seine philosophischen Ansichten elementarer Gestaltungsgrundlagen darlegte, fand wenig Beachtung. Aber für das Verständnis der Beziehung zwischen Stam und Mondrian liefert dieser Artikel einen Schlüssel. In ihm spannte Stam den Bogen von einer umfassenden Wirklichkeits- und Weltschau zu seiner Definition moderner Bausysteme. Als die tragende Struktur des gesamten Weltalls stellte er eine Kombination von Gegensatzpaaren wie bewußt – unbewußt, vertikal – horizontal, aktiv – passiv vor und sah es als zentrale Aufgabe der Gestaltung an, aus diesen elementaren Gegensätzen ein vollendetes, allgemeingültiges Gleichgewicht zu erschaffen.[123] Sowohl dieses Denkmodell als auch die Argumentationsweise stimmten auffallend mit Mondrians Grundlagen des Neoplastizismus überein. In seiner Malerei brachte Mondrian diese

62 P. Mondrian, Gestaltung seines Ateliers in Paris, Rue du Départ, um 1927

63 Frankfurter Ausstellung „Der Stuhl", 1929 (Fotografie G. Leistikow)

Prinzipien durch eine strenge Reduktion und klar ausgewogene Organisation der Mittel zum Ausdruck. Aber erst mit der Einrichtung seines Ateliers konnte er über die Bildgrenzen hinaus in den Raum wirken und seine Methodik wie in einem Laboratorium auf ihre übergreifende Gültigkeit überprüfen. Letztlich schuf er ein perfektes Environment, das ihn und jeden Besucher dreidimensional an seiner Vision eines neuen Paradieses auf Erden teilhaben ließ.

Ähnlich wie Mondrian in der Malerei nach dem Stein der Weisen suchte, tat es Stam in der Architektur. Das von beiden vertretene kosmische Prinzip einer ausgewogenen Organisation gegensätzlicher Bewegungen und Kräfte erklärte Stam in seinem Aufsatz „Modernes Bauen 2" als einen ureigenen, elementaren Bestandteil des Bauens, das aus seiner Sicht zwei Komponenten beherrschten:

„Die Vertikale ist die Richtung der lebendigen Aktion – der Aktion, die den Menschen aus der Natur heraushebt – es sind die Kräfte, die dem Menschen als Eigenschaften der Materie zu Diensten stehen. Wir erkennen die Vertikale in den Stützen und im Gerippe. Die Horizontale ist das Resultat, das der Mensch bewusst zu erzielen beabsichtigt. Wir erkennen die Horizontale in den horizontal gelagerten Geschossräumen. Vertikal und horizontal geben der Baukunst den rechten Winkel, der den Aufbau stets beherrschen wird. Diese elementaren Gundgesetzte (sic!) werden im Verein mit einer Anzahl weiterer Gesetze in den modernen Bausystemen klar zum Ausdruck kommen."[124]

Unmittelbar auf diese Passage folgt der letzte Teil, „Modernes Bauen 3", in dem Stam mit dem Haus für Erweiterungsmöglichkeiten auch eine Antwort auf die Frage der praktischen Anwendung seiner philosophischen Ausführungen gab. Interessan-

terweise distanzierte er sich mit dieser Antwort deutlich von den architektonischen Visionen der De-Stijl-Gruppe, die in ihrer Form- und Farbvorstellung Mondrians Bildersprache am nächsten kam und denen 1924 mit dem berühmten Rietveld-Schröder-Haus in Utrecht ein Zeichen gesetzt wurde. In Stams Augen führte diese Architektur nur zu aufwendigen baukünstlerischen Kompositionen, die an den tatsächlichen sozialen und ökonomischen Bedürfnissen der Zeit vorbeigingen. Unmißverständlich griff er 1926 gemeinsam mit Hans Schmidt den Beitrag der De-Stijl-Gruppe zur modernen Architektur als falsch verstandenen Rationalismus an und forderte statt dessen ein neues Bauen, dessen Maßstab „nicht allein das gute Funktionieren und die Dauerhaftigkeit, sondern vor allem auch die ökonomische Verwendung des Materials"[125] sein sollte.

Es ist also nicht verwunderlich, daß die Arbeiten von Mondrian und Stam keine wechselseitigen formalen Einflüsse aufweisen.[126] Bei ihrer Suche nach einer neuen, harmonischen Welt ließen sie sich zwar von derselben geistigen Strömung leiten, die auf der zeitgenössischen neoplatonischen Lehre des niederländischen Philosophen Dr. M. H. J. Schoenmaekers basierte.[127] Aber sie verfolgten die Annäherung an diese gemeinsame Vision auf eigenständigen Wegen, die von den unterschiedlichen Bedingungen und Aufgaben der Malerei und der Architektur bestimmt waren. Wie sie dabei gegenseitig ihre Leistungen einschätzten, läßt sich nur aus der Sicht Mart Stams aufzeigen.[128] Für ihn schufen die Arbeiten Mondrians in ihrer Intensität neue Raumgesetze, und er meinte, daß die Gemälde – einmal aufgehängt – in ihrer Umgebung alles entlarven würden, was mehr scheinen möchte, als es ist.[129] Diese allgemeine Wertung bezog Stam zweifelsohne auch auf seine eigenen Innenraum- und Möbelentwürfe und ordnete sie in dieser Kategorie als mustergültig ein. So plazierte er 1929 in der von ihm mitgestalteten Frankfurter Ausstellung „Der Stuhl" seinen neuen Prototyp eines Kragstuhls in einer Reihe mit den Entwürfen Gerrit Rietvelds, Ludwig Mies van der Rohes und Marcel Breuers unter einer Auswahl von Gemälden Piet Mondrians.

Über weitere Kontakte zu Mondrian, die über Stams Paris-Aufenthalt Ende 1925 hinausgehen, gibt es wenig Zeugnisse.[130] Vor Piet Mondrians Auswanderung 1938 über London nach New York sah ihn Mart Stam auf alle Fälle nochmals Anfang Juli 1937 in Paris in Begleitung seiner zweiten Ehefrau Lotte Stam-Beese und Carola Giedion-Welckers, der Ehefrau Sigfried

64–65 P. Mondrian, Gestaltung seines Ateliers in New York, 1943

Giedions.¹³¹ Dieser Besuch fand im Zusammenhang mit dem fünften CIAM-Kongreß statt, der in Paris vom 28. Juni bis zum 2. Juli 1937 abgehalten wurde. Unabhängig von persönlichen Kontakten blieb Stam auch zukünftig dem Werk Mondrians eng verbunden, so daß ihn 1946 der Direktor des Stedelijk Museums in Amsterdam, Willem J. H. B. Sandberg, neben Peter Alma, Cornelis van Eesteren, Charles Karsten, Sal Slijper, Charley Toorop und Friedrich Vordemberge-Gildewart

66 Mondrian-Gedächtnisausstellung im Stedelijk Museum Amsterdam, 1946

67 M. Stam, Tisch für die Mondrian-Gedächtnisausstellung, 1946

in das Komitee zur Organisation einer Mondrian-Gedächtnisausstellung berief[132] und mit der Ausstellungsgestaltung beauftragte, in deren Rahmen Stam u. a. zwei Tische entwarf.[133]

Die Entscheidung Stams, im Anschluß an den Abstecher nach Paris einen neuen Start in Rotterdam zu versuchen, lag auf der Hand. Einerseits verfügte er noch über Kontakte zur dortigen Architektenschaft, andererseits befanden sich in der Gemeinde Rotterdam sowohl im kommunalen Wohnungsbau als auch im Bereich der Industrie und des Handels größere Gebäudekomplexe in der Planung. Einige dieser Projekte erregten die Aufmerksamkeit in internationalen Kreisen der Avantgarde, wie die 1924/25 von J. J. P. Oud entworfenen Arbeitersiedlungen „Hoek van Holland" und „Kiefhoek"[134] sowie der 1925 von dem großen Tabak-, Tee- und Kaffeefabrikanten „Van Nelle" dem Architekturbüro „Brinkman en Van der Vlugt" erteilte Auftrag zum Bau einer neuen Fabrik.[135]

Eine Verbindung Mart Stams zur Rotterdamer Architektenschaft bestand seit Jahren über die dort ansässige Architektenvereinigung „Opbouw". Ihr war Stam im Gründungsjahr 1920 beigetreten. Der Verein war gänzlich undogmatisch und für alle ernsthaft an Baukunst interessierten Architekten, Stadtplaner und Künstler zugänglich; sein Ziel bestand vorrangig in der Organisation von Kongressen, Versammlungen, Ausstellungen, Vorträgen, Exkursionen und Studiengruppen.[136] Ins Leben gerufen wurde „Opbouw" von Willem Kromhout, der um die Jahrhundertwende das Hotel „American" am Leidseplein in Amsterdam entwarf, und von Michiel Brinkman,[137] in dessen Büro zur Zeit der Gründung von „Opbouw" die Pläne für den Rotterdamer Wohnblock „Spangen" entstanden, an denen ab April 1921 auch Hans Schmidt mitwirkte.[138] Allein die beiden Namen Kromhout und Brinkman und deren Projekte veranschaulichen das breite Spektrum von „Opbouw" in ihrer Gründungsphase. Des weiteren gehörten zu den ersten Mitgliedern neben J. J. P. Oud, der schon 1918 auf Anraten von Hendrik P. Berlage als Architekt im Rotterdamer Stadtbauamt angestellt worden war, auch Granpré Molière und als Vereinssekretär der Architekt Leendert Cornelis van der Vlugt. Bei aller scheinbaren Offenheit gab es aber innerhalb des Vereins eine stillschweigend akzeptierte Hierarchie zwischen der älteren und jüngeren Generation wie das Verhältnis von Meistern zu ihren Schülern.[139] Dies mußte beinahe zwangsläufig zu einer Polarisierung der Interessen – wie in der Beziehung Granpré Molières und Mart Stams – führen.

68 W. Kromhout, Entwurf des Hotels „American" in Amsterdam, 1898–1902

69 M. Brinkman, Wohnblock „Spangen" in Rotterdam, 1919–1922

Während seines Auslandaufenthalts stand Stam als Korrespondent in einer mehr oder weniger losen Beziehung

47

zu „Opbouw". Eine dieser Verbindungen nach Rotterdam lief über die Innenarchitektin Ida Liefrinck, die als Vertreterin der Vereinigung Ende Februar 1925 in die Schweiz reiste und sich dort u. a. mit Karl Moser traf.[140] Ida Liefrinck gehörte ebenfalls zu den ersten Mitgliedern von „Opbouw" und wirkte des weiteren in der Rotterdamer Stadtverwaltung als die rechte Hand J. J. P. Ouds.[141] Mit Stam verbanden sie eng ihre sozialistisch geprägten Ideale. Beide forderten von Stadtplanern und Architekten, sich von rein unternehmerischen und ästhetischen Belangen abzuwenden und sich der gesellschaftlichen Verantwortung zu stellen, um vor allem die Lebensqualität unterer Bevölkerungsschichten anzuheben. Die Vehemenz und Ausdauer, mit der Stam dieses Ziel verfolgte, ließ ihn ab Mitte der zwanziger Jahre zu einer zentralen – aber auch sehr umstrittenen – Figur des linken Flügels in der niederländischen Architektenschaft werden[142] und trug ihm bei vielen den Ruf eines halsstarrigen Dogmatikers ein.[143]

70 L. C. van der Vlugt und J. G. Wiebenga,
Technische Fachoberschule in Groningen, 1922

Der Kontakt mit Ida Liefrinck war eine Möglichkeit Mart Stams, Informationen aus erster Hand über die Entwicklung in Rotterdam zu erhalten, und er konnte sich Chancen ausrechnen, dort wieder eine Anstellung zu finden. Der letzte Brief aus der Schweiz an Werner Moser kündete auch von einer gewissen Sicherheit Stams bei dem Schritt, das Büro Ittens Richtung Rotterdam zu verlassen. Er bat in diesem Schreiben zum einen um Verständnis, daß er den Wettbewerbsentwurf des Genfer Bahnhofs für Itten allein aus existentiellen Gründen angefertigt habe, zum anderen erwähnt er im folgenden mit keiner Silbe etwaige berufliche Unsicherheiten, die mit seiner Kündigung bei Itten und dem Umzug nach Rotterdam zwangsläufig verbunden gewesen sein mußten. Statt dessen klagte er einzig darüber, daß es in den Niederlanden schwierig sein würde, einen entsprechenden Klub Gleichgesinnter zu finden, wie er für ihn in der Schweiz mit Hans Schmidt, Paul Artaria, Hans Wittwer, Emil Roth u. a. um ABC existierte.[144]

Paris verließen Leni und Mart Stam schweren Herzens im Januar 1926, wie eine Postkarte Leni Stams vom 12.1.1926 an Silvia und Werner Moser bezeugt: „Wir hatten die Absicht länger zu bleiben, es muß aber wieder Geld verdient werden und das ist gerade in Paris sehr schwierig."[145] Als ihre neue Anschrift in den Niederlanden ab dem 15. Januar gab sie die der Eltern Mart Stams in Purmerend an. Zu welchem Zeitpunkt sie 1926 von Purmerend weiter nach Rotterdam zogen, ist ebenso unbekannt wie das exakte Datum, an dem Stam dort seine neue Anstellung im Büro „Brinkman en Van der Vlugt" antrat.

Diese Bürogemeinschaft bestand erst seit Mai 1925 und wurde auf ausdrücklichen Wunsch des damaligen Mitinhabers der Van-Nelle-Fabrik, C. H. (Kees) van der Leeuw, gegründet. Zu diesem ungewöhnlichen Schritt veranlaßte den Unternehmer der plötzliche Tod Michiel Brinkmans Ende Februar 1925. Brinkman betreute seit 1914 gewissermaßen als Hausarchitekt „Van Nelle" und hatte für das Unternehmen seit 1916 auch alle Voruntersuchungen bis hin zur Einteilung des Terrains für den Bau eines neuen großen Fabrikkomplexes der Firma an der Delfshavensche Schie in Rotterdam geleitet. 1925 sollte das Projekt zur Ausführungsreife gelangen. Sein 21jähriger Sohn, Johannes Andreas Brinkman, übernahm zwar als Erbe das Büro, war jedoch als Student der Straßen- und Wasserbaukunde einer solchen Aufgabe allein nicht gewachsen. Dennoch wollte Kees van der Leeuw den Auftrag offensichtlich in Verbindung mit dem Büro Brinkman ausgeführt wissen und begab sich selbst auf die Suche nach einem kompetenten Partner. Bei der Auswahl des Architekten boten sich ihm dabei nicht sehr viele Möglichkeiten, da ihm mit dem Neubau der Fabrik ein richtungsweisender moderner und funktionaler Bau als Image-Träger des Unternehmens vor Augen schwebte.[146] Naheliegend fragte er Oud, mit dem er aber zu keiner Einigung gelangte. Schließlich gewann er für die Bürogemeinschaft mit dem jungen Brinkman Leendert Cornelis van der Vlugt, der 1922 zusammen mit Jan Gerko Wiebenga die Technische Fachoberschule in Groningen entworfen hatte.[147]

Mit dem Eintritt Van der Vlugts fand eine durchgreifende Neuorganisation des Architekturbüros statt, um alle Arbeitsabläufe auf seine Entwurfspraxis auszurichten. Nur erwiesen sich noch nicht alle Mitarbeiter in der Lage, nach Van der Vlugts Vorstellungen vom Neuen Bauen Entwürfe anzufertigen und auszuarbeiten.[148] Er stand daher unter dem Druck, mit einem nicht perfekt funktionierenden Büro die äußerst ambitionierten Ansprüche Van der Leeuws einzulösen. Die Verstärkung des Entwurfsteams durch Mart Stam muß ihm von daher beinahe wie ein Geschenk des Himmels erschienen sein. Stam war ihm nicht nur durch den Verein „Opbouw" bekannt, in dem dieser sich nach seiner Rückkehr aus Paris wieder aktiv engagierte,[149] sondern auch über dessen Artikel in ABC. Besonders das 1925 vorgestellte offene Konstruktionsschema aus Betonrahmen und der Gegenentwurf des Genfer Bahnhofs prädestinierten Stam geradezu, an der Van-Nelle-Fabrik als einem Musterbeispiel modernen industriellen Bauens mitzuwirken.

Bedingt durch die arbeitsteilige Organisationsform dieses großen Büros ist es weitgehend unmöglich, einzelnen Projekten – und vor allem Großprojekten wie der

Van-Nelle-Fabrik – eine eindeutige Autorenschaft zuzuweisen. Aus diesem Blickwinkel erscheint es müßig, den 1928 ausgebrochenen Streit weiterzuführen, welchen Anteil Mart Stam am Entwurf der Van-Nelle-Fabrik hatte.[150] Die mündlichen Überlieferungen über diesen Konflikt sind verworren und zum Teil widersprüchlich. Sicher ist allein, daß 1928 der erste größere Abschnitt, die Tabakfabrik, kurz vor der Vollendung stand und bei vielen – auch ausländischen – Architekten, Kritikern und Kunsthistorikern als „Stams Fabrik" im Gespräch war und daß Van der Vlugt dies zum Anlaß nahm, Stam zu kündigen.[151]

Abgesehen von der Frage, welchen Anteil Stam tatsächlich am Entwurf der Fabrik hatte, unterstrich die Veröffentlichung einer von ihm angefertigten Perspektive, wie wichtig ihm das Projekt zur Veranschaulichung seiner Thesen des Neuen Bauens war. Ausgewiesen als Arbeit des Büros „Brinkman en Van der Vlugt" wurde dieser Entwurf als einzige Abbildung des von Stam im Dezember 1926 verfaßten Artikels „M-Kunst" in der Avantgarde-Zeitschrift „i10" plaziert.[152] „M-Kunst" stand als Kürzel für Stams Kampf gegen die Monumente, gegen das – aus seiner Sicht – tief im Denken verwurzelte Bestreben, aus jeder Aufgabe, auch der kleinsten, ein Monument machen zu müssen: „Wenn wir ein Pissoir brauchen, komponieren wir ein Tempelchen aus Beton: von aussen mit Kunst, von innen mit Wasserspühlung (sic!)."[153]

Im Anschluß an diesen provokanten Angriff gegen die herkömmlichen Bauformen und traditionellen Werte formulierte er eine äußerst interessante – und mit

71 Brinkman en Van der Vlugt, erster Bauabschnitt der Van-Nelle-Fabrik, Rohbau der Tabakfabrik, Rotterdam, 1928

Blick auf die heutigen Debatten zur Verödung der Innenstädte und der Monotonie von Gewerbegebieten – brisante Alternative:

„Die Wirklichkeit will, dass ein Bauwerk entsteht & jeden Tag aufs Neue entsteht, aufs Neue wird und vergeht. Denn täglich bringen wir Reklame an, stets wechselnde Reklame, wir brechen Wände heraus & bauen Wohnungen ein oder Stockwerke auf. Wenn wir aufhören mit dem Bauen von Kunstwerken und auf vorübergehende aesthetische Wirkungen zu verzichten wissen, dann kommen wir dazu, aus unseren Bauwerken anspruchslose, neutrale Skelettbauten zu machen, die eine unbegrenzte Anzahl von Verwendungsmöglichkeiten in sich tragen. Unsere Bauunternehmer suchen einen Weg um einfache Tragsysteme zu konstruieren und den ganzen Innenausbau wegnehmbar anzuordnen, doch unsere Architekten haben für diese Fragen kein Interesse."[154] Seiner Ansicht nach müßte „ein Bauwerk, das heute als Bank gebaut wurde, morgen als Verwaltungsgebäude, Kaufhaus oder Hotel genutzt werden können".[155]

Die im Zusammenhang mit diesen Thesen zum Neuen Bauen vorgestellte Variante der Van-Nelle-Fabrik verkörperte demnach für ihn das Fanal des Anti-Monuments schlechthin. Im Vergleich mit dem letztlich ausgeführten Entwurf der Fabrik wird deutlich, welche Gewichtung Van der Vlugt und Van der Leeuw auf den repräsentativen Wert des Gebäudes im Unterschied zu Stam setzten und wie sich die anfänglich so glücklich erschienene Zusammenarbeit als zunehmend schwie-

72 Brinkman en Van der Vlugt, Van-Nelle-Fabrik in Rotterdam, 1925–1931, Perspektivzeichnung von Mart Stam, 1927

73 Brinkman en Van der Vlugt, „Teehäus-
chen" auf der Tabakfabrik, 1928/29

rig entpuppte.¹⁵⁶ So verwies Stam mit den drei riesigen, auf Fernwirkung angelegten und jederzeit austauschbaren Schriftzügen „Tabak – Koffie – Thee" auf den Dächern der Fabrik und der überdimensionalen Durchnumerierung der Eingänge zwar klar auf die Produkte des Unternehmens und die Funktionen der drei Hallen hin, vermied aber jede hierarchische Gliederung des Komplexes. Statt dessen konzentriert sich bei dem schließlich ohne die reklameartigen Schriftzüge ausgeführten Entwurf des Büros die ganze Aufmerksamkeit auf den kleinen, bei Stam nicht vorgesehenen runden Dachpavillon, der wie eine Kommandobrücke am prominentesten Platz des gesamten Komplexes auf dem Dach der Tabakfabrik zwischen dem Hauptgebäude und dem vorgelagerten Treppenhaus plaziert wurde. Unabhängig von dem Konflikt zwischen Stam und Van der Vlugt bzw. Van der Leeuw wird an diesen unterschiedlichen Entwürfen beispielhaft deutlich, wie empfindlich selbst ein so großer Bau der Moderne wie die Van-Nelle-Fabrik auf eine im Verhältnis zum Bauvolumen geringfügige Änderung reagieren und eine gänzlich andere Aussage gewinnen kann.

Die Spannung zwischen den zwei Parteien – Van der Vlugt und Van der Leeuw auf der einen und Stam auf der anderen Seite – spiegeln auch die wenigen existierenden mündlichen Überlieferungen und schriftlichen Dokumente wider,¹⁵⁷ so daß

der Streit um die Autorenschaft der Van-Nelle-Fabrik wohl auch einen willkommenen Anlaß für Van der Vlugt bot, sich 1928 von Stam zu trennen, denn die Entwicklungen beider waren in der Zeit ihrer Zusammenarbeit absolut gegenläufig. Das Büro begann gerade, sich mit seinen meist luxuriös ausgestatteten Entwürfen auf einem hohen – aber gesellschaftlich konventionellen – Niveau einen Namen zu machen, während Stam mit den Texten und Entwürfen, die er außerhalb des Büros anfertigte, seine Forderung nach einer umfassenden Reform der Lebensgestaltung zunehmend radikalisierte.

Dieser Konflikt stand symptomatisch für eine allgemein zunehmende Polarisierung innerhalb des Neuen Bauens. Mit der fortschreitenden Etablierung der modernen Architektur ab der zweiten Hälfte der zwanziger Jahre schieden sich auch die Wege der Avantgarde. Auf der einen Seite stand die Gruppe, die das Neue Bauen als praktischen Beitrag einer tiefgreifenden sozialen Umgestaltung der Gesellschaft verfocht und als vorrangiges Ziel die Frage nach qualitativ akzeptablen und bezahlbaren Wohnungen für untere Bevölkerungsschichten betrachtete. Auf der anderen Seite stand die Gruppe, die zwar – durchaus mit revolutionärem Schwung versehen – nach einer Erneuerung der Architektur und Gestaltung strebte, deren Denken jedoch bürgerlichen Werten unumwunden verpflichtet war und sie auch verteidigte. 1934 brachte es Walter Gropius auf den Punkt, was bereits Mitte der

74 Brinkman en Van der Vlugt, Ansicht der
Van-Nelle-Fabrik von der Hofzufahrt, 1931

zwanziger Jahre den Prozeß der Etablierung des Neuen Bauens förderte und der zweiten, 'bürgerlichen Richtung' der Avantgarde zunehmend Erfolg beschied: „ich bin davon überzeugt, dass die neue linie vom arbeiter nur dann angenommen wird, wenn zuerst der bürger sich damit abgefunden hat."[158]

Diese durchaus als konservativ zu bezeichnende Haltung kam bereits im Bauhaus unter der Leitung Walter Gropius', 1919–1927, zum Ausdruck. Zwar trägt das von ihm 1919 verfaßte Gründungsmanifest Feiningers Holzschnitt der „Kathedrale des Sozialismus" auf der Titelseite, doch erschöpfte sich die Aussagekraft des Motivs in expressionistischem Pathos, das nach den Schrecken des Ersten Weltkriegs einen allgemeinen Aufbruchwillen nach einer neuen, wieder von Licht erfüllten Zeit verkündete. Tiefgreifende gesellschaftliche Reformen waren mit diesem Bild des Sozialismus nicht intendiert. Dies machte Gropius auch mit den ersten, 1925/26 nach seinen Entwürfen errichteten Dessauer Bauhaus-Bauten deutlich. Die Institution mit ihrem herausragenden Schulgebäude stand an oberster Stelle, an zweiter folgten die Meister mit ihren villenhaften Atelier- und Wohnhäusern und an dritter die für Arbeiter bzw. den unteren Mittelstand projektierte Siedlung Dessau-Törten. Das Ensemble trug nicht nur in seiner gestalterischen Ausprägung den bestehenden Ordnungen und Hierarchien Rechnung, sondern verkörperte geradezu deren Legitimation im Zeitalter der Moderne.

Stam betrachtete Gropius' Bauhaus denn auch ziemlich skeptisch[159] und lehnte 1926 die mehr als einmal von Gropius ausgesprochene Bitte ab, der neu zu gründenden Architekturabteilung des Bauhauses als Meister vorzustehen.[160] Aber mit seinem Interesse an Stam wurde Gropius auch in dessen Differenzen mit Van der Leeuw hineingezogen. Dies wäre nicht sonderlich erwähnenswert, wenn der Anlaß nicht so beredt Zeugnis davon ablegen würde, welche Kreise die Auseinandersetzung zog und mit welch unversöhnlicher Schärfe sie schon sehr früh ausgetragen wurde. Stam charakterisierte Van der Leeuw derart negativ, daß sich Gropius angehalten sah, in einem an Oud gerichteten Brief vom 3.5.1927 Stam ausrichten zu lassen, „dass er (gemeint ist Stam, d. A.) van der leeuw vollständig falsch beurteilt und dass ich gerade in menschlicher beziehung von ihm einen sehr reinen eindruck erhielt".[161] Gropius lernte Van der Leeuw und Van der Vlugt 1925/26 über den Bau des Bauhausgebäudes und der Van-Nelle-Fabrik kennen. Bei der Errichtung dieser zwei großen mit Vorhangfassaden ausgestatteten Gebäude der zwanziger Jahre tauschten sie nicht nur ihre Erfahrungen und Probleme aus, sondern entwickelten auch ein zunehmend freundschaftliches Verhältnis.[162]

Demnach waren die Differenzen zwischen Van der Leeuw und Stam spätestens im Frühjahr 1927 mehr oder weniger öffentlich. Um so mehr verwundert es, daß Van der Vlugt trotz seiner engen Bindung an Van der Leeuw Stams Entlassung bis zum Sommer 1928 aufschob. Eine Antwort hierauf bleibt auch weiterhin offen.

Anfang Mai 1927, als Gropius seinen Brief an Oud verfaßte, wurde gerade der erste Entwurf nach Mart Stams eigenen Plänen realisiert. Bei diesem handelte es sich um ein Reihenhaus, das im Rahmen der großen Werkbundausstellung „Die Woh-

75–77 M. Stam, Reihenhaus in Stuttgart-Weißenhof, 1927, Straßenansicht, Isometrie mit Erweiterung zum typisierten Zeilenbau und Gartenansicht

nung" in Stuttgart-Weißenhof entstand. So aussagekräftig diese Beteiligung an der großen Musterschau des Neuen Bauens über die Bedeutung Stams in der europäischen Avantgarde sein mag, so zwiespältig nahm sie Stams Häuser nach ihrer Fertigstellung auf. Kurt Schwitters hob sie geradezu als genial hervor,[163] und Paul Meller, der Bauführer von J. J. P. Oud, verriß sie in einem Brief an Oud in seiner typisch provokanten Art: „Dann Stam!!!!! Dass Gott erbarm. Wie ein junges Mädchen vom Lande die um 6^{h10} vom Dorfe kam und um 7h schon mondän sein wollte! Sein Wohnraum ist jetzt scheußlich. Bevor er möbliert war bluffte der Raum uns alle. Er war schön. In seiner Schönheit aber zeigte er mir die Verderbtheit meiner ästhetischen Einstellung. Ich finde eine Grossgarage <u>schön</u>; ich finde Arbeitsräume einer Fabrik <u>schön</u>. Es gibt Wohnräume die <u>schön</u> sind. Der falsche Schluß liegt in der Mathematik schön = schön. Das Leben aber kennt diese Mathematik nicht: Und so übersah ich dass der 'Wohnraum' Stam eine schöne Garage oder ein schönes Fabrikdetail ist. Er verträgt keine Möbel und wird durch sie zwitterhaft. Ein Kleinauto würde seine einzig richtige Heimat darin finden. Und möbliert! Vater Sie würden umfallen. Das Bordell Frank (gemeint ist damit das Doppelhaus Josef Franks in Stuttgart-Weißenhof, d. A.) ist ein Kinderzimmer

78 M. Stam, Entwurf der Grundrisse und der Raumprogramme der drei Wohnungen seines Reihenhauses in Stuttgart-Weißenhof, 1927

79 M. Stam, Perspektivische Innenraumdarstellung eines der Bade- und Ankleidezimmer seines Reihenhauses in Stuttgart-Weißenhof, 1927

dagegen: Schwarzes Peluche und farbige Kissen en masse. Lehnstuhl im selben Geiste. Fantastische Lampen kunstgewerblicher Reinzucht."[164]

Nicht nur diese zwei gegensätzlichen Urteile drücken die Schwierigkeit aus, Stams Fähigkeiten an seinem ersten Bau zu messen. Auch er selbst relativierte dessen Bedeutung und berief sich dabei auf den zwitterhaften Charakter der Musterschau aus Experiment und dauerhaften Wohnbauten, indem er anmerkte, daß „die Weissenhof-Siedlung einen Anfang bildet, der nur durch die Wechselwirkung mit dem alltäglichen Gebrauch auf lange Sicht eine Handhabe bieten kann zum Entstehen eines Typs, der in sich selbst eine Vollkommenheit verkörpert, wie dies z. B. beim Fahrrad der Fall ist."[165]

Das Unvollkommene von Stams Entwurf für Stuttgart tritt an vielen Stellen offen zutage.[166] Das Obergeschoß mit den Schlafräumen und dem Bad bestimmt eine sehr eigenwillige Raumdisposition. Einerseits spiegelt sie die Tendenz zum offenen Grundriß wider, indem Stam die diskret private Sphäre des Ankleide- und Badezimmers nur durch große Schiebe- und Falttüren vom Vorraum trennte, der als Verteiler zwischen der Treppe und den drei Schlafzimmern diente. Andererseits ließ er hinter der Treppe einen gefangenen Raum entstehen, der als zweites Kinderschlafzimmer ausgewiesen war. Im Erd- und Kellergeschoß unterscheiden sich die Häuser Nr. 29 und Nr. 30 in ihrer räumlichen Aufteilung an einer Stelle auffällig von Haus Nr. 28. Bei den ersten beiden befindet sich das Arbeits- bzw. Gartenzimmer auf der Südostseite im Kellergeschoß und ist über eine separate Treppe direkt von dem darüber befindlichen Wohnraum zugänglich. Dieses Zimmer mußte Stam in Nr. 28 wegen des unregelmäßig ansteigenden Geländes aus dem Kellergeschoß in einen Anbau auf Erdgeschoßhöhe verlegen, den eine doppelflügelige Tür mit dem Vorraum gegenüber der Küche verbindet. Mit dieser geschickten Änderung stellte Stam in allen drei Häusern die gleiche Wohnfläche sicher und konnte darüber hinaus den Außenbereich mit der freistehenden Wendeltreppe um ein interessantes Detail ergänzen, wodurch die kistenhafte Gestalt und Härte des Gebäudes

80 M. Stam, Eines der Arbeitszimmer der Häuser Nr. 29 und Nr. 30 in Stuttgart-Weißenhof, 1927

81 M. Stam, Arbeitszimmer von Haus Nr. 28 in Stuttgart-Weißenhof, 1927

angenehm aufgelockert wurde. Doch ergab sich diese spannende Lösung nur durch die Vorgabe, in der Ausstellung das Reihenhaus auf drei Einheiten zu begrenzen. Stams Intention, den Entwurf wie ein Fließbandprodukt auf durchgängige Zeilenbauten zu übertragen, hätte den Anbau und die flexible Grundrißlösung ausgeschlossen. Auch wäre in diesem Fall die markant schwungvolle Eingangslösung, wie sie in Stuttgart auf Anregung eines Mitarbeiters der Bauleitung, Franz Krause, ausgeführt wurde, nicht mehr möglich gewesen.[167] Des weiteren verwundern die vielen separaten Treppen, die die eigenwillige Verschachtelung der Räume bedingen und entfernt an typisch niederländische Formen des Wohnungsbaus erinnern. Einerseits ist diese offene Wegführung vom Haupteingang durch das Erd- und Kellergeschoß bis in den Garten ausgesprochen ansprechend, andererseits zieht sie viele Probleme nach sich wie das gefangene Zimmer im Obergeschoß und die großen Vorräume im Erd- und Kellergeschoß. Gerade dieser verschenkte Raum stand Stams eigenem Ideal entgegen, aus Kostengründen einen „äußerst gedrängten Häusertypus"[168] zu favorisieren. Aber das Zwitterhafte des Entwurfs als Zeichen menschlicher Widersprüche kulminiert in Weinkellern, die der absolute Asket und Gegner jeglicher Alkoholika Stam im Raumprogramm der Wohnungen vorsah.

Seinen Entwurf rechtfertigte Stam zum Teil damit, daß er die damalige Zeit als eine Übergangsperiode betrachtete. Zum einen galt es noch, der gewohnten Lebens- und Haushaltsführung – wie der Vorratswirtschaft und dem häuslichen Wäschewaschen – Rechnung zu tragen. Zum anderen sollte diese zunehmend durch die Einführung neuer technischer Haushaltsgeräte und kollektiver Einrichtungen überwunden werden, um zu kleineren und kostengünstigeren Wohnungen zu gelangen.[169] Bei allen damit verbundenen hehren Absichten, die Menschheit von den Fesseln alter Wohn- und Repräsentationsformen zu befreien, dachte Stam allerdings keineswegs daran, auch den nächsten Schritt zu wagen und das traditionelle Familienmuster in Frage zu stellen. Sein Ideal des Hauses als Gebrauchsgegenstand

sollte der Hausfrau mehr Freiraum verschaffen, „sich dem Manne und den Kindern zu widmen und Interesse an anderen als alltäglichen materiellen Sorgen zu haben".[170]

Über diese generellen zeitbedingten Ambivalenzen hinaus bereitete Stam die vom Ausstellungsleiter Ludwig Mies van der Rohe vorgegebene Bestimmung der Häuser für den Mittelstand Probleme, denn sie entsprach nicht Stams Sicht dringlicher Aufgaben im modernen Wohnungsbau.[171] Dieser konnte er in Stuttgart-Weißenhof nur schriftlich Ausdruck verleihen: „Zuerst muß (...) dem Umstande Rechnung getragen werden, daß Wohnungsnot herrscht, daß Tausende von Familien keine Wohnung haben und als Untermieter eine demoralisierende Existenz führen. Für Leute mit kleinsten Löhnen soll gesorgt werden; um dies zu ermöglichen, um für wenig Geld kleine, gut brauchbare Häuser zu bauen, muß man zu einem äußerst gedrängten Häusertypus kommen."[172]

82 M. Stam, Außenwendeltreppe des Hauses Nr. 28 in Stuttgart-Weißenhof, 1927

83 Weißenhof-Siedlung in Stuttgart, 1927, Vogelschau und im Vordergrund die Eingangssituation des Reihenhauses von M. Stam

84 M. Stam, Wohnraum von Haus Nr. 28 mit
einem hinterbeinlosen Kragstuhl, 1927

Dieser Einwurf von Stam hinsichtlich seines Beitrags für Stuttgart-Weißenhof drängt die Frage auf, warum er Mies van der Rohe die Teilnahme überhaupt zusagte. Die Antwort liegt wohl vorrangig in den äußerst verständlichen Gründen, endlich etwas bauen zu dürfen und mit dabei sein zu können. Immerhin bot diese Ausstellung ein einmaliges Forum, um sich auf internationalem Niveau auszutauschen, neue Kontakte zu knüpfen und über den Bau hinaus die eigene Position einzubringen bzw. diese zu festigen. So entwickelte Mies van der Rohe nicht zuletzt aus seinen Erfahrungen mit Stuttgart-Weißenhof[173] das Bedürfnis, einen kleinen Kreis ausgewählter europäischer Architekten zusammenzuführen, um in der modernen Architektur die Spreu vom Weizen zu trennen. Unter Mitarbeit u. a. von Walter Gropius, Mart Stam und Sigfried Giedion stellte er eine Liste von sieben Architekten zusammen, die für den Zweck einer 'geheimen Reinigung' des Neuen Bauens in Frage kämen. Neben seiner Person sowie Gropius und Stam standen Le Corbusier, Cornelis van Eesteren, J. J. P. Oud und Hans Schmidt zur Debatte. Für diesen erlauchten Klub verschworener Architekten kreierte Giedion den vielversprechenden Namen „The Seven Lamps of Architecture". Doch als schon die ersten Versuche, ein gemeinsames Treffen zu arrangieren, scheiterten, erlosch „The Seven Lamps of Architecture" ohne jedes Aufsehen.[174] Dennoch unterstrich diese Initiative in bezug auf den 1928 gegründeten internationalen Kongreß moderner

Architektur, CIAM, einmal mehr das aus der Stuttgarter Werkbundausstellung erwachsene Bedürfnis nach einem Reglement des Neuen Bauens, um es von modischen Tendenzen abzugrenzen.[175]

Der wichtigste Impuls, der bei der Ausstellung „Die Wohnung" in Stuttgart, 23.7. –31.10.1927, von Stam selbst ausging, war der Entwurf des Kragstuhls. Dieses Prinzip des hinterbeinlosen Stahlrohrstuhls – heute als Freischwinger geläufig –, das unzählige Varianten und Nachahmungen erfuhr, zählt noch immer zu einem der erfolgreichsten Produkte in der Möbelbranche. Allerdings waren Stams Stuttgarter Modelle schon wegen des zu geringen Rohrquerschnitts nicht für die Serienfertigung geeignet und vermitteln nur den Eindruck eines perfekt entwickelten Industrieprodukts.[176] Im Vergleich zu Mies van der Rohes Freischwinger, der ebenfalls in Stuttgart präsentiert wurde und der in dieser ursprünglichen Ausführung noch immer ungebrochene Gültigkeit besitzt, trug Stams Stuhlentwurf ebenso wie der seines Gebäudes lediglich den skizzenhaften Charakter eines Schritts in die Richtung, alte Lebensgewohnheiten zu überwinden und sie den neuen Möglichkeiten des technischen Fortschritts und der zunehmenden Mobilität anzupassen.

Bei aller Kritik an seiner zwitterhaften Gestalt verkörperte der Beitrag von Mart Stam in Stuttgart-Weißenhof dennoch den mutigen Versuch, eine gangbare Brücke zwischen realen Gegebenheiten und seiner Vision vom Haus als reinem Gebrauchsgegenstand zu schlagen.

Während seines Aufenthalts in den Niederlanden von 1926–1928 blieb Stuttgart-Weißenhof Stams einziger Entwurf für Siedlungsbauten. Neben diesem Projekt und

85 M. Stam, Stahlrohrmöbel für Haus Nr. 28, 1927

der Tätigkeit für das Büro „Brinkman en Van der Vlugt" richtete er in dieser Periode die Aufmerksamkeit auf einige Vorhaben, die seinem Interesse für die Themen Verkehr und Konstruktion entgegenkamen. Bis auf zwei Entwürfe handelte es sich dabei um Wettbewerbsbeiträge und Gegenvorschläge, die ganz im Stil von ABC für Publikationen aufbereitet waren.

Zu den erstgenannten zählte auch die Purmerender Gedenkstätte zu Ehren Dr. Maats', die Stam kurz nach seiner Rückkehr aus Paris zwischen Januar und März 1926 entwarf und die im Dezember desselben Jahres eingeweiht wurde.[177] So sehr sie bildhafter Ausdruck für Stams ästhetische Konzeption der Durchdringung und Konstruktion ist, so wenig Bedeutung schenkte er ihr selbst. Weder in seiner Artikelserie „Op zoek naar een ABC van het bouwen",[178] in der Stam 1926/27 der niederländischen Architektenschaft eine ausführliche repräsentative Übersicht seiner Projekte von 1922 bis Dezember 1926 vorstellte, noch in späteren Publikationen erwähnte er jemals diese Gedenkstätte.[179]

Der zweite Entwurf war das Ende Mai 1928 fast bis zur Ausführungsreife bearbeitete Projekt eines Bürogebäudes für die in Rotterdam ansässige Firma „N. V. Van Berkel's Patent", das die „bauhaus-Zeitschrift" Anfang 1929 veröffentlichte.[180] Für diesen Bau sah Stam interessanterweise ebenso wie in Stuttgart-Weißenhof[181] als tragendes Element ein Stahl- bzw. Eisengerüst vor und nicht das von ihm 1925 in ABC publizierte Betonrahmensystem. Die Gültigkeit dieses Systems stellte Stam mit seiner Entscheidung für die Stahlkonstruktionen aber nicht in Zweifel. Vielmehr sah er beide Tragwerke innerhalb seiner architektonischen Konzeption des

86 M. Stam, Gedenkstätte „Dr. Maats Bank" in Purmerend, 1926

87 M. Stam, Entwurf eines Bürogebäudes für
„N. V. Van Berkel's Patent" in Rotterdam, 1928

wandel- und erweiterbaren Hauses als austauschbar an. In einem Artikel der Reihe „Op zoek naar een ABC van het bouwen" heißt es sogar, daß der Entwurf des Wohnhauses mit Erweiterungsmöglichkeiten von Beginn an für beide Varianten, entweder Eisen oder Beton, gedacht war.[182] Bei dem Bürogebäude für „Berkel's Patent" begründete Stam die Entscheidung für das „stahlgerüst mit hohlsteindekken als rohkonstruktion" mit dem Argument, daß sich „die bauzeit auf ein mindestmaß" beschränken würde. Zum Brandschutz sollten die Träger mit Beton verkleidet werden.[183]

Außer der Konstruktion fällt bei diesem Projekt die ausgeprägte Symmetrie des Grundrisses im südwestlichen Flügel des Erdgeschosses auf, an dessen Ende der Verkauf und die Buchhaltung in einem Großraumbüro angeordnet sind. Die beiden Abteilungen scheiden in der Längsachse großformatige Archivschränke voneinander, die Stam so plazierte, daß die Stützen vor ihnen frei im Raum stehen bleiben. Vom Flur getrennt wurde das Großraumbüro nur durch eine viertürige Glaswand mit schmalen Profilen und einen zweiflügligen Tresen, der einerseits als

Schranke für den Besucherverkehr, andererseits als Zugang zu den dahinterliegenden Abteilungen dienen sollte. Das gemeinsame Merkmal aller dieser Elemente ist ihre raumbestimmende axialsymmetrische Anordnung.

Dieses axialsymmetrische Szenario wiederholt sich auch bei dem Blick von den Archivschränken zurück in den Gang. Im letzten Drittel auf dem Weg zum Tresen weitete Stam den Flur rhythmisch in zwei Abschnitten zu einer vorraumähnlichen Situation aus, indem er auf beiden Seiten die Wände zurückspringen ließ. Des weiteren setzte er diese Blickachse über die das Erdgeschoß in zwei eigenständige Teile trennende Durchfahrt hinaus in dem nordöstlichen Gebäudeteil fort. Die räumliche Wirkung erfährt in dieser Ebene – anders als im Obergeschoß – noch eine Steigerung durch die losgelöst von den Wänden stehenden Stützen, deren Raster noch zusätzlich mit schmalen Bändern in den Bodenfliesen hervorgehoben wird. Diese Gestaltung steht im Widerspruch zu der vielfach propagierten Asymmetrie moderner Architektur und mutet – losgelöst von dem rein konstruktiven und funktionalen Charakter der gesamten Anlage – wie ein barockes Spiel mit den Dimensionen des Raums an. Allerdings setzt sich die axialsymmetrisch markante Situation in dem Entwurf für „Berkel's Patent" nicht, wie es zu erwarten wäre, bis in die Haupteingangssituation und die Fassade fort. Statt dessen entwickelte Stam den Eingangsbereich sehr zurückhaltend aus der allgemeinen städtebaulichen Orientierung. Diese Erschließung führte er im Inneren des Gebäudes mit einer ebenso schmucklosen einläufigen Treppe fort, die das Erd- mit dem Obergeschoß verbindet. Eher beiläufig kreuzt dieser Verkehrsweg dabei im rechten Winkel den zentralen Gang des Erdgeschosses. Einerseits vermied Stam damit gerade im Außenbereich – ganz im Sinne seiner „M-Kunst" – jede herrschaftlich repräsentative Geste, und andererseits erreichte er mit der gestalterischen Spannung zwischen dem Haupteingang und -flur ein interessantes Spiel aus Asymmetrie und Symmetrie.

Das Gegensatzpaar – Asymmetrie und Symmetrie – taucht in vielen Entwürfen Mart Stams auf, wie z. B. im Grundriß des Erdgeschosses seines Wettbewerbsbeitrags für den „Börsenhof" in Königsberg oder bei der Gruppierung der zwei-, drei- und viergeschossigen Zeilen in der Frankfurter Hellerhofsiedlung westlich und östlich der Schneidhainerstraße. In seinen Schriften äußerte er sich auch zu dem gestalterischen Problem von Symmetrie und Asymmetrie und stellte 1928 im ABC-Jargon unmißverständlich klar: „wir brauchen keine kunst, keine komposition. kein gleichgewicht, keine symmetrie und keine asymmetrie. was wir brauchen ist, daß alles klappt, daß jede funktion aufgeht, jedes bedürfnis erfüllt wird."[184] Trotz der provokanten These, daß allein die Funktion die Form diktiert, sind Stams Ergebnisse – wie die Verknüpfung von Asymmetrie und Symmetrie in einigen Beispielen zeigt – nicht frei von künstlerischen Entscheidungen, die eine sichtbare Brücke zu seiner philosophischen Weltanschauung eines harmonischen Gleichgewichts der Gegensätze schlagen.

Die Problematik der Symmetrie und Monumentalität stand auch im Zentrum einer seiner Gegenentwürfe. 1927 schrieb die niederländische Gemeinde Wassenaar

den Wettbewerb für einen Wasserturm in den Dünen aus, der in der Architektenschaft hohe Wogen um das Problem zwischen rein funktionaler oder vorrangig der Umgebung angeglichener Gestaltung schlug.[185] Eigentlich ist die Frage des Anpassens der Form von Wassertürmen an die offene Landschaft paradox. Als weithin sichtbare Punkte ziehen sie – besonders in den flachen und niedrig bebauten Niederlanden – immer die Aufmerksamkeit auf sich. Ihre dominante Rolle als landschaftsbestimmendes Element wurde deswegen im Rahmen des Wassenaarer Wettbewerbs zurecht mit dem Markenzeichen der Niederlande, den Windmühlen, verglichen.[186] So gesehen würde jede Variante der Umgebung ihren Stempel wie ein Wahrzeichen aufdrücken. Demnach ging es in der Wassenaarer Preisfrage um mehr als nur um einen architektonischen oder ökonomischen Wettstreit. Er verkörperte eine weitere ideologische Auseinandersetzung um das Problem, historisierend oder modern zu bauen.

Im Kontext dieser Debatte um Wassenaar – aber außerhalb des Wettbewerbs – fertigte auch Stam 1927 den Entwurf eines Wasserturms an. Seine Präsentation in der Zeitschrift „i10" legt nahe, daß er nicht bloß als Gegenbeispiel zu der Wassenaarer Preisfrage gedacht, sondern über diesen Einzelfall hinaus als Vorschlag für einen neuen Typ seriell gefertigter Wassertürme schlechthin konzipiert war.[187] An dem Entwurf fällt besonders die konvexe Basis des Wasserreservoirs auf. Durch ihn rücken die sonst zentral aufsteigenden Versorgungsrohre aus der Mittelachse an den äußeren Rand des Turms und verschwinden optisch hinter der tragenden Konstruktion. Die damit erzielte Transparenz und Leichtigkeit stellt eine echte Alternative zu der herkömmlichen, zylinderförmigen und meist monumentalen Erscheinung von Wassertürmen dar, der sich auch die Entwürfe von Stams Mitstreitern des Neuen Bauens – wie Merkelbach und Van Eesteren – nicht entziehen konnten.

Die Schwierigkeiten bei der Gestaltung von Wassertürmen waren Stam allerdings nicht unbekannt. Bereits 1925 setzte sich Hans Schmidt mit dieser Bauaufgabe auseinander und suchte ebenso wie

88–89 M. Stam, Entwurf eines Wasserturms, 1927

90 M. Stam, Entwurf eines Wasserturms, 1927

Stam nach einer Lösung, die Steig- und Fallrohre aus der zentralen Achse des Turms zu verbannen.[188] Diese Arbeit Schmidts lernte Stam spätestens 1926 über dessen Beitrag in der gemeinsam herausgegebenen Zeitschrift „ABC – Beiträge zum Bauen" kennen.[189] Demnach griff Stam offensichtlich bei seinem Entwurf den Gedanken Schmidts auf und führte ihn zu einem eigenständigen, wesentlich raffinierteren und ausgereifteren Ergebnis.

Der Streit um radikale oder behutsame Lösungen bei Neubauten war in dieser Periode das große Thema der niederländischen Architektur. Selbst J. J. P. Oud, der in allen gesellschaftlichen Belangen als äußerst gemäßigt und zurückhaltend galt, sah sich 1927 in dieser Frage zu einer harschen Reaktion genötigt. Die „Anpassung an die Umgebung" hielt er für „die neue Parole, die erfunden wurde, um reaktionär zu sein ohne reaktionär zu scheinen".[190] Stam schlug einen noch schärferen Ton an und zog den Schluß: „Auf diese Weise entsteht eine holländische Architektur, die bis auf wenige Ausnahmen die grösstmögliche Selbstzufriedenheit zur Schau trägt und damit hartnäckig konservativ bleibt, auch wo sie scheinbar modern denkt.

Wir brauchen Konsequenz, wir brauchen Einsicht in die Forderungen, die die nächstfolgenden Jahre an uns stellen werden. (...) Die aesthetische Komposition wird von Tag zu Tag unmöglicher und von Tag zu Tag unbrauchbarer. Sie ist lebensunfähig."[191]

Mit Blick auf die allgemeine verkehrstechnische Entwicklung und die Erweiterung der Städte durch neue Außenbezirke rückte die Neuorganisation und Umgestaltung alter Stadtzentren – wie in Amsterdam und Rotterdam – in den Mittelpunkt dieser Auseinandersetzung.

91 H. J. Groenewegen und B. Merkelbach, Wettbewerbsentwurf für einen Wasserturm in Wassenaar, 1927

93 Gegenüberstellung des Wettbewerbentwurfs von H. Schmidt für einen Wasserturm bei Basel und des ausgeführten Projekts, aus „ABC – Beiträge zum Bauen", 2. Serie, Nr. 1, 1926

92 C. van Eesteren und G. Jonkheid, Wettbewerbsentwurf für einen Wasserturm in Wassenaar, 1927

94 M. Stam, Vorschlag zur Bebauung des Geländes
„Rokin en Dam" in Amsterdam, 1926

>In Amsterdam erregte seit 1924 der Konflikt um die Gracht „Rokin" die Gemüter. Der Konflikt entstand aus der Frage, ob die Gracht zur Verbesserung der Verkehrssituation und der Anbindung der Peripherie an den Stadtkern aufgefüllt oder ob dem Erhalt des traditionellen Stadtbilds einschließlich seiner Wasserflächen Vorrang eingeräumt werden sollte. Ein erster 1924 ausgeschriebener Wettbewerb zur Zukunft dieses Geländes endete im Wunsch der Gemeinde Amsterdam nach einer weiterführenden, tiefgreifenden Untersuchung zur „Rokin-Frage". Aber offensichtlich geschah nichts, denn erst Ende 1926 kam diese Debatte über die Auffüllung der Gracht abermals durch eine erneute Anfrage beim Stadtrat von Amsterdam ins öffentliche Gespräch.[192]

Als die ersten Pressestimmen zur neu aufgeworfenen „Rokin-Frage" im Dezember 1926 erschienen, zeichnete Stam seine Vision zur Umgestaltung des Geländes und benutzte diesen Entwurf sofort als Aufmacher und zur Aktualisierung des letzten Teils seiner Artikelserie „Op zoek naar een ABC van het bouwen", die am 7. Januar 1927 veröffentlicht wurde.[193] Dort stellte er „Rokin en Dam" neben sein Projekt zum Genfer Bahnhof, das in Fachkreisen bisher auf größte Resonanz gestoßen war. Diese Gegenüberstellung wies zugleich den inhaltlichen Schwerpunkt seiner Ideenskizze für Amsterdam aus: vielschichtige Durchdringung und klare Organisation des Verkehrsflusses. Aber außer der Tatsache, daß Stam mit dieser Veröffentlichung seine Vision von Stadt und Verkehr vorstellte, ist ihr besonders durch die schnittigen Zeichnungen zur viel diskutierten „Rokin-Frage" ein gewisser Anteil an Eigenwerbung nicht abzusprechen.

Mit der „Rokin-Frage" kam Stam vermutlich über die Rotterdamer Architektenvereinigung „Opbouw" in Berührung. Sein Kollege Van Eesteren, der auch ein aktives Mitglied dieser Gruppe war, hatte sich 1924 an dem Amsterdamer Wettbe-

95 C. van Eesteren, Wettbewerbsentwurf für die Bebauung des Geländes „Rokin en Dam" in Amsterdam, 1926

96 M. Stam, Vorschlag zur Bebauung des Geländes
„Rokin en Dam" in Amsterdam, 1926

werb zur Neugestaltung des Rokin-Geländes beteiligt und danach die Entwicklung des Gebiets intensiv verfolgt. Nur wenige Monate nachdem Stams letzter Teil von „Op zoek naar een ABC van het bouwen" erschienen war, präsentierte Van Eesteren in der Zeitschrift „i10" seinen neuen Vorschlag zur Lösung der „Rokin-Frage" und stellte ihn in direkten Vergleich zu Stams Entwurf.[194]

Die Veröffentlichung dieser beiden Projekte fiel in die Periode, in der Stam den Vorsitz der Gruppe „Opbouw" ausübte und das an sich unabhängige Kulturjournal „i10" in Fragen zur Architektur mehr oder weniger die Funktion eines offiziellen Organs dieses Vereins innehatte. So verwundert es auch nicht, daß gerade die Nummer, in der Van Eesteren die „Rokin-Frage" behandelte, von einem fünf Punkte umfassenden Statement der Gruppe „Opbouw" über Städtebau eingeleitet wurde.[195] Seine programmatische Schärfe trägt nicht nur die Handschrift Stams, sondern markiert zugleich eine Wende innerhalb des Vereins. Gegenüber dem

vormals moderaten Charakter von „Opbouw" setzte sich unter Leitung Stams eine zunehmend dogmatischere, linksorientierte Position durch, die auch noch lange, nachdem Stam 1928 Rotterdam verlassen hatte, die Oberhand behielt.[196] Zwar lag die redaktionelle Verantwortung der Rubrik „Architektur" bei „i10" in den Händen des gemäßigten J. J. P. Oud, der auch grundsätzlich Einspruch gegen jede sozialpolitische oder zu einseitig radikale Ausrichtung der Beiträge erhob. Öfters jedoch konnten sich gegen ihn Cornelis van Eesteren und Stam bei dem Herausgeber, dem Anarchisten Arthur Müller Lehning, durchsetzen. Müller Lehning war in seinem Blatt weder an einer programmatischen Stoßrichtung, wie sie Stam forcierte, noch an einer liberal verhaltenen Homogenität, wie Oud sie einforderte, gelegen.[197] Vielmehr wollte er in „i10" die unterschiedlichsten ernstzunehmenden Äußerungen aus dem gesamten Spektrum der Avantgarde zu Wort kommen lassen und sie so bündeln, daß die Zeitschrift sowohl ein Forum als auch eine synthetische Gesamtschau kultureller Erneuerungen im Geiste der Moderne verkörpern sollte.[198] Im Sektor Architektur versprach er sich dabei offensichtlich viel von Van Eesteren als Brücke zwischen Oud und Stam.[199] Es war auch Van Eesterens Idee, in „i10" zur „Rokin-Frage" verschiedene Ansätze vorzustellen, die nicht nur seriös waren, sondern hinter denen sich auch mehr verbarg als nur Konstruktion.[200]

Die Gegenüberstellung von Stams und Van Eesterens Entwürfen in „i10" ist von daher im doppelten Sinn spannend. Denn beide machten zwar gleichermaßen Front gegen die Befürworter zum Erhalt der Gracht, stellten aber auf dieser gemeinsamen Basis fundamental unterschiedliche Vorschläge zur Diskussion. So setzte Van Eesteren nur an einem äußeren Eckpunkt des Geländes mit einem Hochhaus einen deutlichen städtebaulichen Akzent und behielt das aufgefüllte Gelände zwischen der umliegenden Bebauung den Funktionen neu gewonnener Verkehrs- und Parkflächen vor. Von diesem Eingriff wären die Schaufassaden der Altbauten gänz-

97 M. Stam, Vorschlag zur Bebauung des Platzes „Dam" in Amsterdam, 1926

Bürgerschaft und Gemeinde haben bekannte Architekten um Vorschläge zur Lösung dieser Frage aufgefordert

lich unberührt und unbehindert sichtbar geblieben. Diesem Konzept setzte Stam das der Durchdringung von Konstruktion und Verkehr entgegen, um maximalen Raum für neue Büro- und Einkaufsflächen bei gleichzeitiger Steigerung der Mobilität zu gewinnen. Dabei trat er bewußt in Konfrontation mit der vorhandenen Bebauung und schlug dicht vor den Fassaden der alten Grachthäuser eine durchgängige wie auf Pfählen gestelzte Überbauung der Parkfläche mit zweigeschossigen Geschäftshäusern vor. Über diesem Trakt sollte auch noch eine propellergetriebene, ca. 250 km/h schnelle Hochbahn als Fernverbindung vom Hauptbahnhof nach Amsterdam-Süd verkehren.

Unabhängig von der Frage nach der Ausführbarkeit der Entwürfe Van Eesterens und Stams[201] ist es interessant zu sehen, wie deren methodisch grundsätzlich unterschiedliches Verständnis von der Aufgabe allein schon in den Darstellungsformen zum Ausdruck kommt. Wirkt Van Eesterens Vogelschau mit den abstrahierten Gebäudevolumina in ihrer Spröde wie ein mühevoll analytisch durchdachter und seriöser städtebaulicher Plan, bestechen hingegen Stams Zeichnungen durch ihren lockeren Schwung und zeugen mehr von der Kraft einer spontan gefaßten Idee als von einer langwierigen und detaillierten Auseinandersetzung mit dem Thema. Stam selbst verstand seinen Beitrag auch mehr als einen Impuls, um die technischen Möglichkeiten vor Augen zu führen, die für solche Aufgaben bereits zur Verfügung standen.[202]

In Rotterdam lief um den „Hofplein" am nördlichen Rand der Altstadt eine Debatte, die in ihren Dimensionen mit Amsterdam vergleichbar war. Bereits in der zweiten Hälfte des 19. Jahrhunderts wurde eine Umstrukturierung der Rotterdamer Altstadt eingeleitet, um den Ansprüchen einer prosperierenden, sich ausdehnenden mittleren Großstadt gerecht zu werden.[203] Einen Höhepunkt erreichte diese Entwicklung zu Beginn der zwanziger Jahre, als sich die Verkehrspro-

98 Entwürfe von H. P. Berlage, (1) 1922, (2) 1926, und W. G. Witteveen, (3) 1928, für die Umgestaltung des „Hofplein" in Rotterdam und der Gegenvorschlag der Gruppe „Opbouw", (4) 1928

bleme so verschärft hatten, daß im Stadtzentrum eine neue Drehscheibe zwischen Fern-, Regional- und Nahverkehr zur Debatte stand. Um neue Verkehrsachsen zu schaffen, boten die Gräben der ehemaligen Befestigungsanlagen einen sehr guten Ausgangspunkt. Sie gliederten die Stadt in Zonen und ließen sich zugeschüttet – ohne größere Eingriffe in die bestehende Bausubstanz – in ein Netz aus breiten Boulevards und Hauptverkehrsadern umwandeln. Die im „Hofplein" endende Coolsingel war bereits zu einer solchen Magistrale für den Verkehr Richtung Süden ausgebaut worden. Allerdings fehlten noch die Verlängerung dieser Achse nach Norden und ein Knotenpunkt, der diese gedachte Nord-Süd-Achse mit den zwei anderen Himmelsrichtungen verband und den Anschluß mit den Fern- und Nahverkehrsstrecken der Eisenbahn ermöglichte. Zur Lösung dieser Probleme lag der „Hofplein" verkehrstechnisch ideal. Neue Schwierigkeiten traten allerdings mit der Absicht auf, die Funktion des Platzes nicht nur auf die einer Hauptverkehrsschlagader zu beschränken, sondern ihn auch zu einem repräsentativen Stadtzentrum aufzuwerten.[204]

Unter den vielen zur Diskussion stehenden Lösungsvorschlägen zur Umgestaltung des „Hofplein" erregten besonders die Entwürfe Hendrik P. Berlages und Willem G. Witteveens, Direktor der städtischen Werke Rotterdams, das Interesse der Gruppe „Opbouw". Sie nahm deren Projekte zum Anlaß, einen Gegenentwurf zu verfassen, für den Mart Stam verantwortlich zeichnete.[205]

Berlages erster Plan von 1922 sah eine monumentale Gestaltung vor, die die neuen Straßenzüge wie barocke Achsen in einen Platz münden ließ, der von symmetrisch angeordneten Baukörpern gefaßt sein sollte. Dabei setzte Berlage ein noch erhaltenes altes Stadttor, das „Delftsche Poort", als Abschluß der neuen Nord-West-Magistrale Schiekade wie einen kleinen Rotterdamer Triumphbogen in Szene, und am Kopfende des oval gestreckten Platzes sollte ein Hochhaus das Ensemble beherrschen. Der Organisation des Verkehrsflusses kam allerdings gegenüber der Komposition der Platzgestaltung eine untergeordnete Rolle zu. Auch der 1926 überarbeitete Plan Berlages blieb diesem Konzept verpflichtet und verkörperte lediglich eine aus Kostengründen reduzierte Variante des ersten Entwurfs.

Im Vergleich zu Berlages Vorschlägen erkannte „Opbouw" in Witteveens Entwurf, der auch zur Ausführung vorgesehen war,[206] einen geschickten „Kompromiß zwischen Stadtbaukunst, Verkehrsforderung und Privatinteressen", der aber letztlich in seiner Inkonsequenz nicht alle verkehrstechnischen Probleme zufriedenstellend löste.[207] Als Reaktion formulierte „Opbouw" eine Protestnote, die insgesamt neun Punkte umfaßte. Der erste merkte provokant an: „die Lösung der *Verkehrsfrage* hat den Ausgangspunkt eines brauchbaren Projekts zu bilden."[208] Alle weiteren ursprünglich mit dem Projekt verbundenen Wünsche an einen pulsierenden großstädtischen Platz mit Kino, Theater und Gastronomie fanden in den manifestartigen Thesen keine Berücksichtigung.[209] Diese Funktionen wären wohl erst nach der Auflösung des Verkehrsproblems zur Sprache gekommen. Ebenso konsequent wie radikal 'bereinigte' die Gruppe „Opbouw" den Platz und opferte selbst das historische „Delftsche Poort" dem flüssigen Verkehrsablauf.[210] Diese ungeschminkte Di-

99 Gegenvorschlag der Gruppe „Opbouw" für die
Umgestaltung des „Hofplein", 1928

rektheit und Kraft des Gedankens unterstreicht auch die grafische Umsetzung des Entwurfs. Unter Verzicht auf jedes Detail montierte Stam die Zeichnung schwungvoll und mit großer Geste in eine Luftaufnahme des Platzes und seiner Umgebung.

Diesen Entwurf brachte Mart Stam nicht nur über sein eigenes Journal ABC in die internationale Debatte zur modernen verkehrsgerechten Stadtentwicklung ein, sondern auch die Zeitschrift „Das Neue Frankfurt" widmete in ihrer Septembernummer von 1928 unter der Autorenschaft Stams der Rotterdamer Verkehrsentwicklung um den „Hofplein" viel Raum.[211]

IV. Im Mekka des Neuen Bauens

Mit einem Beitrag zur Entwicklung um den Rotterdamer „Hofplein" wollte die Zeitschrift „Das Neue Frankfurt" als offizielles Organ des Frankfurter Hochbau- und Siedlungsamtes seiner Leserschaft nicht nur die Probleme moderner, verkehrsgerechter Stadtentwicklung nahebringen, sondern ihr auch den Architekten Mart Stam und dessen Ideen vorstellen.

In derselben Ausgabe, in der das Journal diesen Artikel Mart Stams veröffentlichte, vermeldete es unter der Rubrik Mitteilungen „Frankfurter Architekten", daß sich „der bekannte Rotterdamer Architekt Mart Stam, dessen Reihenhäuser zu den besten Resultaten der Stuttgarter Werkbundausstellung 'Die Wohnung' gehören, (...) in Frankfurt a. M. niedergelassen"[212] hat. Außer Stuttgart-Weißenhof nannte die Redaktion noch zwei weitere Referenzen, um ausdrücklich den großen Gewinn hervorzuheben, den Stams Zuzug für Frankfurt a. M. bedeutete.

Die eine war Stams Lehrtätigkeit am Bauhaus: Hannes Meyer, der Leiter der Architekturabteilung des Bauhauses, hatte bereits am 15. März 1928 – also zwei Wochen bevor er offiziell die Nachfolge von Walter Gropius als Direktor antreten sollte – privat bei Mart Stam vorgefühlt, ob er nicht doch als Bauhausmeister zu gewinnen wäre.[213] Ebenso wie bei Gropius lehnte Stam das Angebot einer Anstellung ab, offerierte aber die Möglichkeit, jeden Monat für eine Woche Gastkurse zu geben, die in einem engen Bezug zur Baupraxis stehen sollten.[214] Meyer ging auf diesen Vorschlag ein und ordnete Stam dem Fachbereich Bautheorie zu, ließ ihn aber die Lehre ganz nach seinem eigenen Ermessen gestalten.[215] Der erste Unterricht begann am 4. Juni 1928 und erstreckte sich entgegen Stams Vorstellungen über zwei Wochen.[216] Auf Meyers Wunsch brachte er als Studienobjekt ein Beispiel aus den Niederlanden mit: das „Hofplein-Projekt" der Gruppe „Opbouw".[217] Vor dem Umzug von Rotterdam nach Frankfurt a. M. im August 1928 gab Stam im Juli noch einen einwöchigen Kurs, dem danach bis Mitte Januar 1929 drei weitere folgten. In dieser sehr kurzen Zeit des Unterrichtens am Bauhaus von insgesamt nur sechs Wochen diskutierte und bearbeitete Mart Stam mit den Studenten eine be-

100 Titelseite der Zeitschrift „bauhaus", Nr. 2/3, 1928, mit Portraits von 12 Bauhaus-Lehrern, unten rechts M. Stam

merkenswerte Anzahl von Projekten. Neben „Hofplein" und „Berkel's Patent" sind noch ein Vierfamilienhaus im Bernauer Stadtwald, typisierte Lauben in Klein-Köris und die Wettbewerbe der Reichsforschungsgesellschaft für Haselhorst in Berlin-Spandau[218] sowie der Henry und Emma Budge-Stiftung für ein Altersheim in Frankfurt a. M.[219] bekannt. Des weiteren gehörte Stam im Rahmen seines Lehrauftrags einem Gremium an, das Möbel in Steckkonstruktionen entwarf.[220] Trotz der Fülle der Aufgaben wurden bereits nach den ersten zwei Veranstaltungen im Bauhaus kritische Stimmen laut, die anmerkten, daß Stam – bedingt durch seine Frankfurter Tätigkeit – dem Unterricht nicht mehr so viel Zeit und Anteilnahme widmen würde wie zu Beginn.[221]

Die zweite Referenz für die außerordentlichen Fähigkeiten Stams war der von ihm gemeinsam mit Werner Moser, Ferdinand Kramer und Erika Habermann gewonnene Wettbewerb für ein neues Altersheim in Frankfurt a. M.

Die Ausschreibung des Wettbewerbs fand am 4. Juli 1928 statt, als Stam noch in Rotterdam als selbständiger Architekt tätig war.[222] Die Verbindung nach Frankfurt a. M. kam über den Stadtbaurat Ernst May zustande, der das Hochbau- und Siedlungsamt der Stadt leitete. May und Stam lernten sich in Stuttgart-Weißenhof kennen. Der Kontakt festigte sich während der ersten CIAM-Konferenz vom 25.–29. Juni 1928 in La Sarraz – also nur wenige Tage vor der offiziellen Bekanntgabe des

101 E. Habermann, F. Kramer, W. Moser und M. Stam,
Modellfoto des Wettbewerbsbeitrags für das Altersheim der
Henry und Emma Budge-Stiftung in Frankfurt a. M., 1928

Wettbewerbs[223] für das Frankfurter Altersheim. Vermutlich informierte May Stam nicht nur von der Ausschreibung, sondern legte ihm die Teilnahme am Wettbewerb nahe. Ohne eine solche Einladung hätte die Beteiligung für Stam keinen Sinn gemacht, denn der Wettbewerb beschränkte sich auf Architekten, die in Frankfurt a. M. geboren oder dort ansässig waren. Ernst May schien Mart Stam ein besonderes Interesse entgegenzubringen und wollte ihn als Mitarbeiter seines ehrgeizigen Frankfurter Wohnungsbauprogramms gewinnen.[224] Diesen ausdrücklichen Wunsch Mays hob 1929 auch der Schweizer Kunsthistoriker Sigfried Giedion in einer Zeitungsnotiz der Neuen Züricher Zeitung hervor.[225]

May vermittelte Stam noch außer der Teilnahme an dem Wettbewerb für das Altersheim die Planung eines Siedlungskomplexes für die Philipp Holzmann AG mit ca. 1.700 Kleinstwohnungen, von denen sich in einer ersten Etappe bereits 500 Einheiten ab November 1928 im Bau befinden sollten.[226] Mit diesen Angeboten in der Tasche übersiedelte Mart Stam mit seiner Frau Leni und ihrer 1927 geborenen Tochter Jetti in der zweiten Augustwoche nach Frankfurt a. M., dem damaligen Mekka des Neuen Bauens.[227]

Mit dem Ortswechsel verband sich auch die Gründung des Architekturbüros Werner Moser und Mart Stam. Allerdings blieb Moser in Zürich, obwohl ihn Stam mehrmals bat, ganz nach Frankfurt a. M. zu kommen. Schon allein wegen der räumlichen Distanz beschränkte sich die Bürogemeinschaft weitgehend auf Detailfragen und einen Ideenaustausch. Mosers Hauptbeitrag stellte dabei der wenige Monate vor der Allianz mit Stam verfaßte eigene Wettbewerbsentwurf für ein Altersheim in Zürich-Höngg dar. Dieser lieferte nicht nur eine Basis für die Teilnahme an dem Frankfurter Wettstreit, sondern stellte wohl auch die einzige Chance dar, die angeforderten Vorentwürfe termingerecht bis zum 15. August einzureichen.[228] Stam war parallel zu diesem Wettbewerb mit der Planung für die Philipp Holzmann AG, einem Ferienkurs am Bauhaus in Dessau vom 16.–21. Juli und dem Umzug mit seiner Familie von Rotterdam nach Frankfurt a. M. beschäftigt.

Des weiteren mußte in dieser knapp bemessenen Zeit ein gangbarer Weg gefunden werden, um die Beschränkung des Wettbewerbs auf Frankfurter Architekten zu unterlaufen. Gemäß der Statuten des Bundes Deutscher Architekten galt als ortsansässig nur, wer mindestens drei Monate vor der Ausschreibung seinen Wohnsitz in Frankfurt a. M. angemeldet hatte.[229] Dieses Problem löste offensichtlich Ernst May mit einem geschickten Schachzug. Bei dem eingereichten Wettbewerbsbeitrag sind neben Werner Moser und Mart Stam als Mitautoren Erika Habermann und Ferdinand Kramer genannt. Von diesen beiden können Stam und Moser allein Kramer gekannt haben – und auch ihn wohl nur flüchtig. Ferdinand Kramer hatte bei der Werkbund-Ausstellung in Stuttgart-Weißenhof die Inneneinrichtungen für eines der Reihenhäuser von J. J. P. Oud und zwei Wohnungen im Block Ludwig Mies van der Rohes entworfen.[230] Mit Erika Habermann, einer engen Freundin Ferdinand Kramers, verband Stam und Moser noch nicht einmal die Profession.[231] Sie studierte in Frankfurt a. M. an der Kunstgewerbeschule des Polytechnischen Vereins angewandte Kunst.[232] Dies alles spricht dafür, daß es Ernst May

selbst war, der den seit 1925 in seinem Dezernat angestellten Architekten und gebürtigen Frankfurter Ferdinand Kramer Mart Stam und Werner Moser als Co-Autor zur Seite gestellt hatte, um ihre Zulassung für die Teilnahme am Wettbewerb zu legalisieren. Auf Kramer fiel die Wahl vermutlich, weil er mit seinem Zuständigkeitsbereich im Hochbauamt – der Typisierung und Planung – den Ideen Stams am nächsten stand.

Offiziell reichten die vier korrekt in alphabetischer Reihenfolge, Habermann, Kramer, Moser und Stam, den Wettbewerbsbeitrag unter dem bedeutungsschweren Motto „Kollektiv" ein. Was das Ideal einer kollektiven Autorengemeinschaft betrifft, so entpuppten sich der Entwurf und die Ausführung des Gebäudes schon bald als Farce. Erika Habermann verschwand schon früh ohne Aufsehen aus der Autorenliste, und zwischen Kramer und der Bürogemeinschaft Stam–Moser entspann sich nur wenige Tage nach der Preisvergabe Mitte September 1928 ein Konflikt um die Ausarbeitung des Projekts und die Autorenfrage, der erst am 11. März 1930 – nur 1½ Monate vor dem Bezug des fertiggestellten Gebäudes[233] – mit einer offiziellen schriftlichen Vereinbarung beendet wurde.[234] Die Kontrahenten legten in dem Dokument, das von dem Magistratsbaurat und Stellvertreter des Stadtrats Ernst May, Werner Nosbisch, beglaubigt war, fest, daß zukünftig die Nennung bei dem Wettbewerbsentwurf „Stam, Kramer, Moser" lauten sollte und bei der Bauausführung „Büro Stam–Moser".[235]

Verantwortlich für die Ausschreibung des Wettbewerbs zeichnete allerdings nicht die Stadt Frankfurt a. M., sondern die Henry und Emma Budge-Stiftung.[236] Das Ziel dieser am 20. November 1920 von dem gebürtigen Frankfurter Henry (Heinrich) Budge gegründeten Stiftung[237] war „die Unterstützung zu Erholungszwekken für würdige und bedürftige Personen, die in Frankfurt wohnen, ohne Ansehung des Geschlechts, des Religionsbekenntnisses und des Alters".[238] Das sich ursprünglich auf eine Million Reichsmark belaufende Gründungskapital der Stiftung schmolz trotz weiterer Zuwendungen seitens des Stifterehepaares Henry und Emma Budge durch die Inflation zusammen und belief sich 1928 noch auf 80.000 Reichsmark.

Im Vergleich zur Liquidität anderer Frankfurter karitativer Einrichtungen handelte es sich hierbei zwar um einen enormen Betrag, doch konnte dieses Kapital nur der erste Schritt auf dem Weg zum Bau eines neuen, „allen modernen Anforderungen entsprechenden" Altersheims für ca. 100 Personen sein.[239] Die Mittel hätten nicht einmal 10 % der im folgenden Jahr kalkulierten Bausumme ohne Grund und ohne Architektenhonorar abgedeckt.[240] Daran, daß eine große Summe offenblieb, änderte auch eine weitere, unmittelbar erteilte Schenkung der Stifterin Emma Budge am 23. Juli 1928 in Höhe von 170.000 Reichsmark nichts. Der gesamte Kostenaufwand des Projekts betrug – obwohl die Stadt das Grundstück über das Erbbaurecht kostenlos abtrat – vom Wettbewerb bis zur Fertigstellung 924.500 Reichsmark.[241] Den enormen Fehlbetrag von 674.500 Reichsmark glich die Stadt zu ⅔ mit einer Hauszinssteuerhypothek[242] aus. Für die verbleibende ¼ Million stand ein Darlehen bei einer städtischen Körperschaft zur Verfügung.[243]

Aus dieser für die Weimarer Republik durchaus typischen Finanzkonstruktion leiteten beide Seiten, Stiftung und Stadt, gewisse Vorrechte für die Belegung des Hauses ab. Der Stiftung war daran gelegen, je zur Hälfte Personen jüdischen und christlichen Glaubens aus dem verarmten Mittelstand aufzunehmen, und die Stadt forderte ihrerseits, daß es sich um in Frankfurt a. M. ansässige ältere Menschen handeln sollte, die, um die allgemeine Wohnungsnot zu mildern, „dem Wohnungsamt ihre bisherige Wohnung bedingungslos zur Verfügung stellen können".[244]

Diese Vorgaben berührten allerdings nicht den eigentlichen Architekturwettbewerb der Vorentwürfe für das Altersheim. Wie aus den Projekterläuterungen einzelner Beiträge hervorgeht, waren die Anforderungen äußerst allgemein formuliert.[245] Die offene Situation und der Mangel an Vorläuferprojekten machten den Frankfurter Wettstreit zu einer Nagelprobe des Neuen Bauens, um den Typ eines modernen Altersheims schlechthin zu entwickeln. So verwundert auch nicht der äußerst didaktische und programmatische Stil der die Bauaufgabe erläuternden Schriften, durch den sich besonders Mart Stams Beiträge hervortun.[246]

Zur Frage, was ein modernes Altersheim auszeichnen soll, bestand bei fast allen Preisträgern des Wettbewerbs Konsens in der Ausrichtung der Zimmer nach Süden, um in diesen ganztätig genutzten Räumen ein Maximum an Licht und Sonne zu gewährleisten. Der konsequenten Umsetzung dieses Anspruchs durch ein Gebäude, das sich von Ost nach West erstreckt, standen allerdings zwei städtebauliche Probleme entgegen. Eines war bedingt durch die Hansaallee, die als größere Hauptverkehrs- und Ausfallstraße das Grundstück an der Westseite begrenzte. Einige Wettbewerbsteilnehmer wie Max Cetto, Wolfgang Bangert und Anton Brenner entwarfen daher zum Schutz des Altersheims vor dem Verkehrslärm und -betrieb hakenförmige Komplexe, deren dezentrale Struktur allerdings zu unnötig langen und für ältere Menschen beschwerlichen Verkehrswegen innerhalb der Gebäude geführt hätte. Das andere Problem berührte eine grundsätzlichere Fragestellung. In direkter Nachbarschaft zum Altersheim hatte das städtische Hochbauamt Wohnbauten projektiert, die ebenfalls auf der klassischen Forderung der Mo-

102 M. Stam, W. Moser und F. Kramer, Lageplan des Altersheims mit der geplanten angrenzenden Wohnbebauung des Hochbauamtes, 1930

103 M. Stam, W. Moser und
F. Kramer, Wettbewerbsbeitrag für
das Altersheim in Frankfurt a. M.,
Grundriß des Erdgeschosses, 1928

derne nach Licht, Luft und Sonne basierten. Nur lagen der Planung andere Kriterien zugrunde als den Entwürfen für die Budge-Stiftung. Die Organisation der Wohnräume wurde entsprechend der täglichen Abläufe werktätiger Familien – morgens aufzustehen, tagsüber außer Haus zu sein und abends Entspannung zu suchen – auf den Lauf der Sonne abgestimmt. Im Idealfall befanden sich also die Schlafräume im Osten, die Wohnräume im Westen, und die Zeilenbauten verliefen in Nord-Süd-Richtung. Dadurch standen beide Gebäudetypen – Wohnzeilen und Altersheim –, dem gleichen funktionalistischen Prinzip folgend, in der vorgegebenen stadträumlichen Situation ungünstig im rechten Winkel zueinander. Dieser scheinbar unauflösbare Konflikt des Wettbewerbs drohte in Frankfurt geradezu zum Exempel städtebaulicher Grenzen der Moderne stilisiert zu werden. Stam und Moser warfen als Erläuterung ihres Projekts in die Debatte, daß sie die inhomogene Situation nicht nur akzeptierten, sondern sie aus der Perspektive der „hygienischen, ökonomischen und psychologisch begründeten" Erschließung als den einzig richtigen Weg ansahen, um „in dem modernen Stadtorganismus (...) zufällige Gruppierungen, welche auf ästhetische und sentimentale Überlegungen zurückzuführen sind", zu vermeiden.[247] Mit dieser Position setzten sie sich in dem Wettbewerb gegenüber allen Konkurrenten durch, obwohl auch ihr eigener Entwurf nicht frei von ästhetischen Überlegungen war.

Aus der Vogelschau demonstriert der Vorentwurf von Stam und Moser eine geschlossene H-Form, die sich aber in Normalansicht zu ebener Erde in fünf einzelne klar nach Funktionen getrennte Trakte auflöst. Diese räumliche Staffelung des Erdgeschosses weist Analogien zu Stams Entwurf für „Berkel's Patent" auf und trägt im Vergleich zu Mosers Züricher Entwurf für ein Altersheim deutlich Stams Handschrift. Wieder stößt der Hauptzugang, unprätentiös aus der Verkehrsführung entwickelt, auf eine betont axialsymmetrisch ausgebildete räumliche Gebäudesitua-

tion, deren architektonische Komposition Vorrang vor dem ökonomischen Prinzip maximaler Raumnutzung hatte. Auf den nördlichen Eingangsbereich mit vier offenen Stützenfeldern als Durchgänge antworteten im südlichen Flügel sechs, wodurch bei gleichen Gebäudelängen die nördlichen Trakte je 13 und die südlichen nur je 12 Wohneinheiten beinhalten. Mindestens zwei Rentnerzimmer wurden demnach im Vorentwurf zugunsten eines interessanten zentralperspektivischen Spiels aus Blickachsen und Durchsichten geopfert. Dieses im Vorentwurf noch etwas holzschnitthafte Verhältnis von Ästhetik und Funktionalität änderte sich im ausgeführten Bau, in dem beide Kategorien untrennbar miteinander verschmolzen.[248]

Doch schon bei dem Vorentwurf kam Max Cetto in seinem „Versuch einer systematischen Kritik" an den Wettbewerbsergebnissen und den Urteilen des Preisgerichts nicht umhin, den Entwurf der „Firma Stam und Moser (unter Mitarbeit von Dipl.-Ing. Ferd. Kramer und Erika Habermann)" als „wirtschaftlich und gefühlsmäßig gelöst" auszuweisen und anerkennend den Schluß zu ziehen: „Durch seine außerordentlich glückliche Haltung hebt sich (...) der (...) Entwurf des er-

104 M. Stam und W. Moser, Ausführungspläne des Altersheims in Frankfurt a. M., Grundrisse des Erd- und Obergeschosses, 1929/30

105 M. Stam und W. Moser, Altersheim in Frankfurt a. M.,
Luftaufnahme von Südwesten, 1930

106 M. Stam und W. Moser, Altersheim in Frankfurt a. M., Blick
zwischen die westlichen Wohntrakte, 1930 (Fotografie I. Bing)

107 M. Stam und W. Moser, Altersheim in Frankfurt a. M., Ausschnitt eines Wohntraktes, Ansicht von Süden, 1930

108 M. Stam und W. Moser, Altersheim in Frankfurt a. M., Ausschnitt eines Wohntraktes, Ansicht von Norden, 1930

109 M. Stam und W. Moser, Altersheim in Frankfurt a. M., Wohnhaus für die Angestellten, Ansicht von Westen, 1930 (Fotografie I. Bing)

sten Preises heraus, so daß man nur wünschen kann, daß es zu der vorgeschlagenen Ausführung kommt. Das Verhältnis dieses Organismus' zu seiner Wirtschaftlichkeit ist ausgeglichen, sein Funktionieren in den besonders gut und reizvoll angeordneten Gemeinschafts- und Wirtschaftsräumen ist vollendet."[249]

Damit dieser nicht nur von Cetto geäußerte Wunsch in Erfüllung gehen konnte, bedurfte es allerdings noch einer weiteren Intervention Ernst Mays. Die Vergabe des Ersten Preises an das Projekt „Kollektiv" bewirkte nicht nur, daß die genannten Spannungen zwischen Stam und Kramer zutage traten, sondern sie hatte auch einen Protest des Deutschen Architektenbundes zur Folge. Die Entscheidung des Preisgerichts unter dem Vorsitz Ernst Mays wurde angegriffen, weil Stam und Moser als Auswärtige nicht hätten zugelassen werden dürfen. Ganz in „Mayscher Art" reagierte das Preisgericht am 31. Oktober auf diese Beschwerde und erkannte der Autorengemeinschaft „Kollektiv" den Ersten Preis insofern ab, daß „nicht alle Verfasser dieses Entwurfs am Tage der Ausschreibung in Frankfurt a. M. ansässig waren", bestand aber auf seiner Entscheidung, diesen Entwurf zur Ausführung kommen zu lassen, weil es keinen der anderen für geeignet betrachtete.[250] Um diesen Winkelzugs abzusichern, wurde Anfang November noch bei einem Juristen ein Gutachten in Auftrag gegeben.[251] So blieb das

110 M. Stam und W. Moser, Altersheim in Frankfurt a. M., Vorraum des Obergeschosses über der Eingangshalle, Blick nach Süden, 1930

111 M. Stam und W. Moser, Altersheim in Frankfurt a. M., Speisesaal im Obergeschoß, Blick nach Nordwesten, 1930

112 M. Stam und W. Moser, Altersheim in Frankfurt a. M., Eingangshalle im Erdgeschoß, Blick nach Südwesten, 1930 (Fotografie I. Bing)

Projekt bis auf den Verlust des Preisgeldes in den Händen der „Firma Stam und Moser" unter Mitarbeit von Ferdinand Kramer.

Die Entwurfskorrekturen, die Bauausführung und deren Überwachung betreute vor allem Stam. Dies bot ihm die Chance, im Budge-Heim die Mängel der Stuttgarter Reihenhäuser zu vermeiden.[252] Im Raumprogramm und der technischen Ausstattung wurden diese auch tatsächlich überwunden. Nur unterlief dem Büro Stam –Moser bei der Dachkonstruktion ein grober Fehler, den auch Werner Moser erst zu spät bemerkte. Er führte dazu, daß Ende 1930 ein heftiger Sturm Teile des Flachdachs abdeckte.[253] Dieses Mißgeschick, das bei den Instandhaltungskosten des Gebäudes gewaltig zu Buche schlug, griff 1932 Curt Vincentz in seiner Schmähschrift zum Neuen Bauen dankbar auf und polemisierte gegen die Qualität der Bauausführung des Altersheims als „Pfuscherarbeit wie für Ziegenställe".[254]

Das zentrale Anliegen Stams, die Beseitigung der Wohnungsnot für einkommensschwache Schichten, erfüllte der Entwurf des Altersheims mit seinen 100 Zimmern für ältere Bürger des verarmten Mittelstands nur marginal. Dieser Aufgabe entsprach aber der zweite Frankfurter Auftrag, den Stam zum Bau einer Siedlung auf dem Hellerhofgelände in Frankfurt a. M. erhielt.

113 M. Stam und W. Moser, Altersheim in Frankfurt a. M., Obergeschoß, Blick aus dem westlichen Treppenhaus des südlichen Wohntraktes, 1930

Das Gelände „am Hellerhof" zwischen der Mainzer Landstraße und dem Hauptgüterbahnhof, das sich im Besitz der Internationalen Baugesellschaft befand, wurde bereits 1901 für den sozialen Wohnungsbau ausgewiesen. Zur Finanzierung riefen die Baugesellschaft und die Stadt Frankfurt eine Aktiengesellschaft, die AG Hellerhof, ins Leben, zu deren Gründung die Baugesellschaft 90 % der Aktienanteile übernahm. Das Vertragswerk sah jedoch vor, daß die AG als gemeinnützige Einrichtung auf Dauer mehrheitlich in den Händen der Stadt liegen sollte. Um dieses Ziel zu erreichen, verpflichtete sich die Stadt Frankfurt, alle Einnahmen, die sie aus Dividenden, Bürgschaften und sonstigen Gewinnen der AG Hellerhof erzielte, zum Erwerb der Aktien von der Internationalen Baugesellschaft zu verwenden. Aufgrund dieser Perspektive sicherte sich die Stadt von Beginn an vertraglich einen maßgeblichen Einfluß auf alle die Gesellschaft betreffenden Entscheidungen. Diese Vereinbarung erklärt auch, warum Ernst May als Leiter des Hochbauamts 1928 den Auftrag an Mart Stam vermitteln konnte, obwohl der Rechtsnachfolger der Internationalen Baugesellschaft, die Philipp Holzmann AG, noch immer mit über 50 % Hauptaktionär der AG Hellerhof war.[255]

114 M. Stam und W. Moser, Altersheim in Frankfurt a. M., Blick auf das westliche Treppenhaus des südlichen Wohntraktes, 1930

Äußerst interessant an dem Finanz- und Statutendschungel ist die Tatsache, daß Stam die Offerte zum Bau einer Siedlung auf dem Hellerhofgelände schon Anfang August 1928 erhalten hatte, der Magistrat der Stadt Frankfurt a. M. diese Bebauungsabsicht aber erst am 19. November 1928 der Stadtverordnetenversammlung zur Abstimmung vorlegte.[256] Die Kreditaufnahme zur Errichtung eines ersten Bauabschnitts mit ca. 427 Wohnungen und 11 Läden wurde sogar erst An-

fang Februar 1929 zwischen der AG Hellerhof und der Stadt geklärt.²⁵⁷ Dieser Vorgang veranschaulicht nochmals das eigenständige Durchsetzungsvermögen des Baudezernats unter der Leitung Ernst Mays innerhalb der städtischen Gremien.

Der Baubeginn des ersten Abschnitts der Hellerhofsiedlung nach den Entwürfen Mart Stams war im März 1929, und die Mieter der letztlich zur Ausführung gelangten 415 Wohnungen und 11 Läden zogen bereits „blockweise in der Zeit vom 1. September bis Anfang Dezember" desselben Jahres ein.²⁵⁸ Im Februar 1930 folgte die nächste Etappe mit weiteren 383 Wohnungen und 8 Läden, die ab Juli bezugsfertig waren. Der letzte Teil dieser Siedlung, dessen Planung noch in der Verant-

115 Lageplan der Hellerhofsiedlung in Frankfurt a. M., 1952, mit den Bauabschnitten 1 (Neubaublock II 1930), 2 (Neubaublock III 1931) und 3 (Neubaublock IV 1932) nach den Entwürfen von M. Stam

116 M. Stam, Erster Bauabschnitt der Hellerhofsiedlung, Luftaufnahme von Nordwesten, 1930

117 M. Stam, Perspektivzeichnung, Hellerhofsiedlung, Blick zwischen zwei dreigeschossige Zeilen in Richtung Süden, 1929

wortung Mart Stams lag, wurde zwischen Herbst 1930 und Mai 1931 errichtet und umfaßte 396 Wohnungen und 2 Läden. Damit hatte Stam für die AG Hellerhof in nur zwei Jahren 1.194 Wohnungen und 21 Läden realisiert. Dies machte im Spiegel des für die Jahre 1930/31 kalkulierten Frankfurter Wohnbauprogramms von 5.550 Wohnungen immerhin einen Anteil von knapp 22 % aus.[259]

Die Größen der von Stam entworfenen Wohnungen erstreckten sich von 1 $^1/_2$ bis 4 $^1/_2$ Zimmer mit ca. 25 bis ca. 92 qm Wohnfläche. Der überwiegende Teil in allen drei Bauabschnitten bestand aus den 2 $^1/_2$-Zimmer-Typen A und B für vier Personen, deren Quadratmeterzahl pro Wohnung je nach Bauabschnitt zwischen durchschnittlich 45 und 50 qm betrug.[260] Es war eben jener Typ der Kleinstwohnung, der von Beginn an zum Markenzeichen der Siedlung erklärt wurde, da er konsequent auf minimalstem Raum die Ideale der Moderne maximal einlöste, sowohl hinsichtlich der Forderung nach Licht, Luft und Sonne als auch bezüglich der Wohnungsausstattung mit volleingerichteter Küche, Bad, Balkon und Zentralheizung. Des weiteren fand noch der 2-Zimmer-Typ D in den zweigeschossigen Laubenganghäusern längs der Frankenallee größere Beachtung. Wobei sich hier die Aufmerksamkeit weniger auf die Grundrisse richtete als auf die städtebauliche Situation. Es wurde die Frage aufgeworfen, ob diese Art der Randbebauung als Abschluß der Siedlung sinnvoll sei, denn der Preis dafür, daß beruhigte Binnenräume zwischen den dahinterliegenden dreigeschossigen Zeilen entstanden, war, daß die Wohnungen in den Laubenganghäusern den ganzen Verkehrslärm auffangen mußten.[261] In der Debatte kam allerdings nie zur Sprache, daß die Frankenallee zwar wie eine überbreite Ausfallstraße angelegt war, diese Funktion aber niemals ausfüllte. Weni-

118 M. Stam, Hellerhofsiedlung, Grundrisse des Obergeschosses von Typ A, 1928

119 M. Stam, Hellerhofsiedlung, Grundrisse des Obergeschosses von Typ B, 1928

120 M. Stam, Hellerhofsiedlung, Grundriß des Obergeschosses von Typ D, 1928

ge hundert Meter nach Stams Laubenganghäusern schneidet ein Bahndamm die Frankenallee und schließt sie als Sackgasse ab, so daß sich das gesamte Verkehrsaufkommen auf die umliegenden Anwohner und Gewerbetreibenden beschränkt. Demnach war die zweigeschossige Randbebauung an dieser Stelle auch funktional durchaus vertretbar. Es ist zudem hervorzuheben, daß Stam mit diesen niedrigeren Bauten der Siedlung an ihrer Hauptansichtsseite ein Gesicht gab. Besonders im ersten Bauabschnitt tragen die äußerst detaillierten, zahnschnittartigen Laubenganghäuser mehr den Charakter einer kleinteiligen, charmanten Vorstadtbebauung als den einer Großsiedlung.

Im gesamten besticht die Siedlung durch die ausgewogene Verteilung der einzelnen Zeilen nach ihren Geschoßhöhen und deren Verhältnis zu den Grünflächen und Straßenverläufen. Die breiteste Wohnstraße, die Schneidhainer Straße, bildet

121 M. Stam, Hellerhofsiedlung, dreigeschossige Zeile mit eingeschossiger Ladenwohnung an der Idsteiner Straße, 1930

122 M. Stam, Hellerhofsiedlung, Blick von der Idsteiner Straße in die Hofsituation zwischen zwei dreigeschossigen Zeilen, 1930

die zentrale Achse zwischen den zwei Bauabschnitten an der Frankenallee. Sie wird flankiert von den höchsten, viergeschossigen Zeilen, in denen die größeren 3 $^1/_2$ – 4 $^1/_2$-Zimmer-Wohnungen untergebracht sind. An diese Zeilen schließen sich parallel im ersten Abschnitt nach Westen und im zweiten nach Osten die dreigeschossigen Reihen mit den 2 $^1/_2$ – 3-Zimmer-Wohnungen zwischen schmaler dimensionierten Wohnstraßen an. Im Süden begrenzen diese Reihen die zweigeschossigen Laubenganghäuser mit den 2-Zimmer-Appartements und im Norden die eingeschossigen Riegel mit kleinen Ladenwohnungen. Letztere durchstoßen die dreigeschossigen Zeilen kurz vor ihrem Abschluß im rechten Winkel und sind im Bereich der Grünzonen durch offene Pergolen miteinander verbunden. Durch diese Raumbildung entsteht einerseits ein sensibles Gleichgewicht, das sich zwischen Zeilenbau und geöffneter Blockstruktur bewegt. Andererseits spiegelt die systematische Verteilung der Wohnungstypen auf Zeilen mit entsprechenden Geschoßzahlen das funktionalistische Prinzip der Ablesbarkeit und Durchdringung von Innen und Außen wider. Diesem Prinzip folgt auch die Fassadenabwicklung. Sie ist aus den Grundrissen abgeleitet, so daß die Wohnräume offene große Fensterflächen auszeichnen und die Schlafräume hochgelegene schmale horizontale Fensterbänder. Diese komplexen Zusammenhänge aus reiner Funktionalität und ästhetischem Maß machen den

123–124 M. Stam, Hellerhofsiedlung, Laubenganghäuser „Typ D" an der Frankenallee, Ansicht von Südwesten sowie Ecklösung mit Laden und Aufgang, 1930

125–126 M. Stam, Hellerhofsiedlung, zweiter Bauabschnitt, Fassadenansichten der West- und Ostseite der Typen BL und B, 1929

127 M. Stam, Hellerhofsiedlung, Laden- und Wohnungsgrundriß des eingeschossigen Baukörpers, Ecke Langenhainer und Idsteiner Straße, 1928/29

Reiz der Siedlung aus und grenzen sie deutlich von der Monotonie endloser Zeilenbauten des rationellen Bauens ab, dessen erstes Musterbeispiel – die Siedlung Dammerstock in Karlsruhe – sich zeitgleich mit Hellerhof im Bau befand.[262] An dieser Stelle tritt noch stärker als beim Budge-Heim Stams heikle Gradwanderung zwischen ökonomischem Denken und dessen Verpflichtung auf das Menschenmaß zutage, der er auch in seinem Artikel „Das Maß, das richtige Maß, das Minimum-Maß" Ausdruck verlieh.[263]

Dieser Versuch, eine Synthese aus wirtschaftlichem Kalkül und ästhetischem Empfinden zu erreichen, zwang Stam zu einigen Sonderlösungen, in denen er zugunsten der künstlerischen Qualität sogar mit der Maxime der optimalen Belichtung der Wohnungen brach.

Dabei handelt es sich einmal um die Ladenwohnungen in den eingeschossigen Querriegeln an der Idsteiner Straße, bei denen zwar die Geschäftsräume mit großen Glasflächen ausgestattet sind, aber die Wohnräume fast ausschließlich nur mit hochliegenden schmalen Fenstern. Die zweite Besonderheit stellt der Typ E des ersten Bauabschnitts dar, den Stam für den viergeschossigen Kopfbau an der Ecke Frankenallee / Schneidhainer Straße entwarf. Bei diesem Typ handelt es sich im Unterschied zu allen anderen Ausführungen in der Siedlung nicht um einen Zimmer-, sondern um einen Geschoßtyp, der aus zwei unterschiedlich großen, nebeneinander liegenden Wohnungen besteht. Die größeren 3 ½-Zimmer-Wohnungen sind jeweils mit langen Balkonen ausgestattet, die sich über die gesamte Breite der Südseite erstrecken und deren Abmessun-

128 M. Stam, Hellerhofsiedlung, Laden- und Wohnungsgrundriß des eingeschossigen Baukörpers, Ecke Langenhainer oder Hornauer und Idsteiner Straße, 1928/29

129 M. Stam, Hellerhofsiedlung, Grundrisse des
Obergeschosses von Typ E, 1929

130 M. Stam, Hellerhofsiedlung, Blick auf die Stirnseite
des viergeschossigen Kopfbaus an der Ecke Frankenallee/
Schneidhainer Straße und die zweigeschossigen Lauben-
ganghäuser, 1930 (Fotografie G. Leistikow)

131 M. Stam, Hellerhofsiedlung, Grundrisse des Obergeschosses von Typ C, 1928

132 M. Stam, Hellerhofsiedlung, Ansicht des dritten Bauabschnitts längs der Idsteiner Straße, Blick von Südwesten, 1931

133 M. Stam, Hellerhofsiedlung, Ansicht des ersten Bauabschnitts längs der Idsteiner Straße, Blick von Nordosten, 1930

gen von 10 × 1,20 m mit Sicherheit nicht der Maxime äußerster Bauökonomie Rechnung tragen. Des weiteren verteilen sich entgegen des funktionalistischen Anspruchs der optimalen Belichtung die Schlafräume auf die Süd-, West-, und Ostseite. Vergleichbares trifft auf die kleineren Wohnungen des Geschoßtyps E zu, die aus zwei Zimmern bestehen. Hier liegen ungünstigerweise die Schlaf- und Wohnzimmer auf der Ostseite sowie Bad und Küche neben dem Treppenhaus auf der Westseite. Stam entschied sich zu diesen – eigentlich inkonsequenten – Lösungen an städtebaulich relevanten Stellen, um Akzente zu setzen. Statt mit einer fensterlosen Stirnwand endet so der viergeschossige Kopfbau an der Frankenallee mit einer durch lange Balkone und fein gegliederte Fenster ausgestatteten Schaufassade. Eine ähnliche gestalterische Hervorhebung entstand im Norden an der Idsteiner Straße durch die Verschränkung der eingeschossigen Riegel mit den drei- und viergeschossigen Zeilen. In Verbindung mit den arkadenähnlichen Durchgängen unter den dreigeschossigen Reihen und den die Höfe von der Straße trennenden Pergolen erhielt die Siedlung

auf dieser Seite ebenfalls ein markantes Gesicht. Allerdings lösten auch nicht alle anderen regulären Grundrißtypen die in Pressestimmen verkündete exakte Ausrichtung sämtlicher Wohnungen nach dem Sonnenstand ein.[264] Bei den Typen mit mehr als 3 Zimmern liegt immer mindestens ein Schlafzimmer auf der 'ungünstigeren' Westseite neben dem Wohnraum.

Sowohl bei der Orientierung der Zeilen nach der Sonnenbahn als auch bei der idealen Bemessung ihrer Abstände nach dem Lichteinfallswinkel kam Stam ein sehr glücklicher Umstand entgegen: Die Wegführung zur Erschließung des Geländes war bereits mehrere Jahre, bevor Stam nach Frankfurt a. M. kam, nach dem Fluchtlinienplan von 1901 angelegt. In dieses Wegesystem konnte Stam, ohne größere Änderungen beantragen zu müssen, seinen Siedlungsentwurf einschreiben. Des weiteren boten ihm zur Entwicklung der Wohnungsgrundrisse die an seinen ersten Bauabschnitt angrenzenden Altbauten der AG Hellerhof von 1901–1904 eine sehr gute Anregung. Diese 761 1–3-Zimmer-Wohnungen – in 5 verschiedenen Typen ausgeführt – besaßen bereits größtenteils Küchen und Bäder, wodurch sie

134 M. Stam, Hellerhofsiedlung, Schnitte und Lichteinfallswinkel der dreigeschossigen Zeilen des zweiten Bauabschnitts, 1930

135 Luftaufnahme des Hellerhofgeländes mit vorbereiteter Straßenführung für die Neubauten der Hellerhofsiedlung, 1925

einen Meilenstein des frühen sozialen Wohnungsbaus in Frankfurt a. M. markierten. Der Bautyp von 1902, der in zwei Geschossen paarweise als Doppelspänner mit 2- und 3-Zimmer-Wohnungen ausgeführt war, weist sowohl in der Anordnung der Räume als auch in der Größe der Wohnfläche frappante Ähnlichkeiten mit Stams 2 ½-Zimmer-Typen A und B auf, und er lag auch im Mietspiegel in derselben Kategorie wie Stams Neubauten.[265] Besonders überraschend sind diese Übereinstimmungen in den Grundrißlösungen im Vergleich zur äußeren Gestalt der Gebäude. Aus der Perspektive der Moderne betrachtet, stehen hier die flachgedeckten, weiß verputzten Zeilenbauten als Sinnbild einer lichtvollen Zukunft den verklinkerten Häuserblöcken mit ihren steilen Ziegeldächern als Zeichen einer überwundenen Vergangenheit gegenüber.

Die Analogien zwischen den Grundrissen von Alt- und Neubauten wirft die Frage nach der eigentlichen Leistung Stams gegenüber den Vorläufern auf. Die Antwort liegt wohl in der genialen Transformation und Neudefinition des vorgegeben Doppelspännertyps in die Prinzipien der Moderne.[266]

136 M. Stam, Hellerhofsiedlung, Grundrißtypen A, D von 1929 und ihre Varianten von 1930

137–138 AG Hellerhof, Hellerhofsiedlung, Erdgeschoßgrundrisse und Fassadenansicht des Wohnungsbautyps von 1902

139 M. Stam, Hellerhofsiedlung, Grundrißtyp C von 1929,
seine Variante von 1930 und Grundrißtyp E von 1930

Stam erkannte die Qualitäten der Altbauten und löste folgerichtig ihre Mißstände auf, die im Außerachtlassen des Bezugs der Räume auf das Sonnenlicht und die Grünflächen lagen.

Trotz der guten Vorgaben mußte Stam zwischen dem ersten und den folgenden Bauabschnitten seine einzelnen Wohnungstypen überarbeiten. Auf der einen Seite galt es, Mängel in den Grundrissen wie bei den 2 $^1/_2$-Zimmer-Typen A, B und ihren Varianten AL, BL mit 3 Zimmern zu beseitigen. Bei den ersten Versionen war das Kinderschlafzimmer ungünstigerweise nur durch das der Eltern erreichbar. Auf der anderen Seite mußten insgesamt die Erstellungs- und Mietkosten weiter gedrückt werden. Dabei fielen unter anderem im zweiten Teil der Siedlung sowohl die zahnschnittartige Ausbildung der Laubenganghäuser als auch der kleine Grünstreifen zwischen Fußweg und Gebäude weg. Des weiteren wurde der dritte Bauabschnitt teilweise wieder mit Ofenheizung ausgestattet, da die Kapazität des zentralen Heizwerks erschöpft war und die ursprünglich geplante Erweiterung nicht mehr zur Ausführung gelangte.[267]

Wie hoch die Mieten in den drei Bauabschnitten Stams anhand der tatsächlichen Erstellungskosten hätten bemessen werden müssen, läßt sich durch das komplizierte Finanzierungs- und Abschreibungsmodell der Aktiengesellschaft schwerlich rekonstruieren. Die letztlich erhobenen Mieten waren die niedrigsten in der Stadt und betrugen ca. 20 % des Monatseinkommens eines Facharbeiters. Damit lagen sie noch unter dem Satz von 25 %, auf den „Das Neue Frankfurt" die Mieten durch rationalisierte Baumethoden und neue Grundrißlösungen drücken wollte.[268]

Diesen Erfolg Mart Stams hielt Sigfried Giedion nicht für einen Zufall, sondern er betrachtete ihn als logische Folge der traditionellen niederländischen Bauweise, die auch für die Hellerhofsiedlung angewendet wurde. Den entscheidenden Unterschied zur deutschen und schweizerischen Architektur sah Giedion vor allem in der Konstruktion. Bedingt durch die meist schlechten Untergründe und die

schmalen, aber sehr tiefen Grundstücke in den Niederlanden hatten die Architekten nicht nur in der geringen Dimensionierung der Mauern Perfektion erlangt, sondern auch in der Öffnung der Außenwände, um einen maximalen Lichteinfall bis in den hintersten Raumwinkel zu gewährleisten. Dies war für Giedion der entscheidende Vorsprung der niederländischen Architektur auf dem Weg zum Neuen Bauen.[269] Im Vergleich zu den anderen Bauvorhaben des Neuen Frankfurts setzte Stam bei seinen Häusern tatsächlich am konsequentesten die Innenwände als tragende Elemente ein. Er nutzte also auch im konstruktiven Bereich ihm bekannte und bewährte Methoden, um Hellerhof zu einem ausgesprochen fortschrittlichen und mustergültigen Resultat des Neuen Bauens zu machen. Bezüglich der Zukunft dieser Form der Transformation meldete Giedion seine Bedenken an, indem er folgendes herausstellte: „Der entscheidende Schritt von der handwerklichen zu der industriellen Produktionsmethode kann auf diese Weise nicht erzielt werden. So nahe der überlieferte holländische Grundriß und seine konstruktiven Grundlagen dem heutigen Bauwillen entgegenkommen: seiner Entwicklung ist eine Grenze gesetzt. Es ist wichtig, daß dies gerade in Holland von den besten Köpfen erkannt wurde. Im Augenblick vollzieht sich eine Zuwendung zu neuen Konstruktionsmethoden (Skelettbau)."[270] Ohne Zweifel hatte er bei dieser, aus seiner Sicht positiven Tendenz Stam im Auge. Auf dem Prinzip des Skelettbaus basierten sowohl Stams Entwürfe für Stuttgart-Weißenhof als auch das Vorprojekt für das Budge-Heim. Bei letzterem kam aus Kostengründen eine kombinierte Konstruktionsform aus Eisengerüst im Mitteltrakt sowie Angestelltenhaus und aus Mauerwerk in den Wohnflügeln zur Anwendung. Als Übergangslösung bestärkte diese Mischform handwerklicher und industrieller Baumethoden noch Giedions Argumentationsweise.[271]

Welchen Fortschritt sich Giedion durch eine weitere Industrialisierung des Bauens für Arbeiterwohnungen versprach, läßt er in seinem Artikel offen. Zweifelsohne hatte er aber damit recht, daß mit den damals bestehenden Möglichkeiten für die Wohnung des Existenzminimums mit Siedlungen wie Hellerhof das Ende der Fahnenstange erreicht war. Stams Grundrisse reizten das Maximum an Einschränkungen aus, um noch von Wohnraum sprechen zu können, der Lebensqualität besitzt.

Mit den zwei Frankfurter Bauvorhaben – dem Budge-Heim und der Hellerhofsiedlung – räumte Stam die letzten Zweifel daran aus, daß er in dieser Zeit zur ersten Reihe der Avantgarde gehörte. Über seine missionarischen Qualitäten hinaus hatte er sich nunmehr auch als Praktiker des Neuen Bauens Geltung verschafft. Seine Ergebnisse wurden für viele Architekten des Neuen Bauens zum Vorbild eigener Projekte, wie für Werner Hebebrands Marburger Tuberkulose-Krankenhaus (1929), für Ernst Mays und Walter Schwagenscheidts Siedlung auf dem Tornow-Gelände in Frankfurt a. M. (1930) und für Willem van Tijens Gegenentwurf des Wohnviertels „Indische Buurt" in Amsterdam (1930).[272]

Mart Stam arbeitete während seiner Frankfurter Zeit noch an einer größeren Anzahl weiterer Projekte[273], die er ebenfalls energisch zur Ausführung zu bringen versuchte.[274] Aber lediglich von zwei Vorhaben ist eine Realisierung bekannt: 1929

140 W. Hebebrand, Modellfoto des Tuberkulose-
Krankenhauses in Marburg a. d. L., 1929

ließ Stam Prototypen für billige Stahlrohrstühle und -armlehnsessel aus kurzen Abfallrohrstücken anfertigen[275], und 1928 entwarf er die 1932 in abgeänderter Form gebaute Villa der Prager Baba-Siedlung.[276] Neben diesen Aufgaben banden ihn noch die Ausstellung „Der Stuhl" und die Planungen zur zweiten CIAM-Tagung, für deren Vorbereitung er zusammen mit Ernst May das lokale Kongreß- und Ausstellungskomitee leitete.[277]

Stam gehörte zudem der im Oktober 1928 gegründeten Frankfurter Oktobergruppe, F. O. G., aktiv an, die „im Stübchen von Café Faust"[278] – dem ersten Haus am Platz – tagte und „die für eine lebendige und schöpferische Lösung aller kultureller (sic!) Tagesfragen"[279] eintrat. Welchen Anteil Mart Stam an der Gründung dieser Gruppe hatte, ist unbekannt. Sie war in ihrer Struktur mit dem Rotterdamer Verein „Opbouw" vergleichbar. Einerseits wurden öffentliche Veranstaltungen

141 E. May, W. Schwagenscheidt, u. a., Isometrische Ansicht der Siedlung auf dem Tornow-Gelände in Frankfurt a. M., 1930

142 W. van Tijen, Gegenentwurf für das Wohnviertel „Indische Buurt" in Amsterdam, 1930

143–144 M. Stam, Entwürfe von Typengrundrissen für eine Zeilenbebauung in Wiesbaden, 1929

146 M. Stam, Lageplan für eine Zeilenbebauung in Wiesbaden, 1929

145 M. Stam, Prototypen eines Kragstuhls und Armlehnsessels, 1929

147 M. Stam, Erster Entwurf der Villa für die
Prager Baba-Siedlung, 1928

und Vorträge organisiert, die im umfassenden Sinn den Geist der Moderne repräsentieren sollten.[280] Andererseits stellte die F. O. G. ein Forum dar, um interne Probleme der Frankfurter Avantgarde – wie den Autorenstreit um das Budge-Heim – zu regeln.[281]

Um die Fülle an Aufgaben und Verpflichtungen zu bewältigen, benötigte Stam ein gut funktionierendes Büro, das ihm selbständig einen großen Teil der alltäglichen Arbeiten abnehmen konnte. Nachdem Werner Moser die direkte Mitarbeit vor Ort abgesagt hatte, fragte Stam an mehreren Stellen seines Umfelds um Unterstützung nach.[282] Zum Jahreswechsel 1928/29 gelang es ihm, seinen niederländischen Kollegen Benjamin (Ben) Merkelbach nach Frankfurt a. M. zu holen.[283] Merkelbach stand der 1927 gegründeten Architektenvereinigung „de 8" als Sekretär vor, die das Amsterdamer Pendant zur Rotterdamer Gruppe „Opbouw" war.[284] Stam und Merkelbach hatten sich über ihre leitenden Funktionen in den beiden Vereinigungen und die publizistische Tätigkeit in „i10" kennengelernt.[285] Anders, als es sich Stam vorgestellt hatte[286], kehrte Merkelbach jedoch bereits Ende März 1929 wieder in die Niederlande zurück. Als Ersatz gewann Stam für die Bauleitung des Budge-Heims den ihm unbekannten in Frankfurt ansässigen Ingenieur Franz Lebzelter.[287] Mit der erfolgreichen Durchführung dieser Aufgabe wurde Lebzelter im Büro zur rechten Hand Stams.

Anfang September 1930 bereitete Stam seinen Weggang von Frankfurt a. M. vor, um auf Einladung von Ernst May mit dessen „Brigade" in der ersten Oktoberwoche nach Moskau zu gehen und in der Sowjetunion am Aufbau des Wohnungs- und Siedlungswesens mitzuwirken.[288] Die noch zur Ausführung stehenden Arbeiten des Frankfurter Büros übertrug Stam an Lebzelter. In einem Brief an seinen Freund und Kompagnon Werner Moser äußerte der „Anti-Kunst-Super-Funktionalist"[289] Stam allerdings Bedenken, ob Lebzelter in der Lage sei, die Aufgaben in dem Punkt zufriedenstellend auszuführen, „wo es sich um das Künstlerische (das ist kein Schreibmaschinenfräuleinfehler) also das Künstlerische handelt".[290]

V. Das Ende der Euphorie: Von Neu-Mayland zur Zekombank

Mit dem großen New Yorker Börsenkrach im Oktober 1929 brach auch der Traum zusammen, den im Sommer 1928 verabschiedeten ersten Frankfurter Vierjahresplan mit 16.000 Wohnungen im Jahr 1932 erfolgreich abzuschließen.[291] Die begonnenen Bauvorhaben wurden zwar noch fortgesetzt, aber wie die Änderungen der Entwürfe für die Hellerhofsiedlung und die Planung der Siedlung auf dem Tornow-Gelände dokumentieren, verschob sich der Parameter deutlich von der qualitätvoll gedachten Wohnung für das Existenzminimum hin zur reinen Notwohnung. Diese Entwicklung markierte auch das vorzeitige Ende der Ära Ernst Mays, dessen Leistung die amerikanische Presse treffend charakterisierte: „Fünf Jahre lang war ein Mann von ungeheurer Kraft, Ernst May, fast Diktator. In diesen fünf Jahren erwuchs 'Neu-Mayland' zu etwa 1.500 Häusern, die das Beste darstellen, was das 20. Jahrhundert dem Durchschnittsmenschen zu bieten hat. In Frankfurt wurde radikal der Satz akzeptiert, daß nicht der Spekulant oder der Geldmann wissen (sic!), welche Art Haus am praktischsten zu bewohnen ist, sondern der Architekt."[292]

Wie so oft bei extremen Positionen lagen auch hier Niedergang und Aufstieg eng beisammen. Während „Neu-Mayland" und die Weimarer Republik untergingen, zog Ernst May Anfang Oktober 1930 voller Tatendrang mit einer größeren Gruppe ausgewählter Spezialisten in die Sowjetunion, aus der „die Kunde von einem gewaltigen und unbeirrten Aufbau, von unbegrenzten Arbeitsmöglichkeiten inmitten einer Welt des Abbaus und der allgemeinen Panik"[293] kam. Im Rahmen des dortigen ersten Fünfjahresplans von 1928–1933 galt es, nicht wie in Frankfurt a. M. bloß 16.000 Wohnungen in vier Jahren zu erstellen, sondern ad hoc aus dem Nichts urbanen Lebensraum für Hunderttausende von Menschen unterschiedlichster Herkunft. Der Motor dieses gigantischen Bauprogramms, das die unvorstellbare Zahl der Neugründung bzw. Erweiterung von ca. 350–400 Städten beinhaltete, war der Aufbau der Schwerindustrie.[294] Fernab von den großen traditionellen Zentren sollten entsprechend der Rohstoffvorkommen in unwirtlichen und unterentwickelten Landschaften Industrierereviere und Arbeiterstädte im sprichwörtlichen Sinne aus dem Boden gestampft werden. Einerseits machten für die westlichen Architekten diese unvorstellbaren Dimensionen der Aufgaben und die noch immer virulente Aufbruchsstimmung der zwanziger Jahre den Reiz des Abenteuers Sowjetunion aus. Andererseits war es die durch die Wirtschaftskrise entstandene Frustration und der Mangel beruflicher Perspektiven im Westen, die sie nach Alternativen suchen ließen.[295]

Als einzige Ausländer in der Truppe deutscher Spezialisten um Ernst May reisten am 8. Oktober 1930 die Familien Stam und Schmidt mit nach Moskau. Mart Stam beschritt diesen Weg als Visionär ohne Parteibuch, Schmidt als überzeugter Kommunist. Angestellt waren alle mit Einzelverträgen für fünf Jahre bei der Zekombank (Zentralbank für Kommunalwirtschaft und Wohnungsbau), deren Aufgabe eigentlich nur in der finanziellen Überprüfung der neuen Stadtgründungen und

148 M. Stam, Entwurfskizze der Stadt-
planung Magnitogorsk, 1930

Stadterweiterungen bestand. Bedingt durch den Mangel an eigenen Spezialisten für moderne Stadtplanung suchte sich diese Bank ausgewiesene Fachkräfte im Ausland, um kompetente Gegenvorschläge zu den Planungen sowjetischer Architekten zu erhalten.[296]

Schon allein durch diese Konstellation war der Konflikt mit der einheimischen Architektenschaft unausweichlich. Provoziert wurde er noch durch die bevorzugte Behandlung und Entlohnung der „Brigade May".[297] Wenige Tage nach der Ankunft schickte Ernst May an den Oberbürgermeister der Stadt Frankfurt a. M., Ludwig Landmann, einen knappen, aber bezeichnenden Bericht zu ihrer Lage: „in moskau wurden wir feierlich begrüsst und in bereit gest. autos in die hotels befördert. nun kam eine angen. überraschung nach der anderen. die zimmer in den hotels waren vorzügl., und darüber hinaus hatte man einen sehr schönen neubau zu un-

serer verf. gehalten, was hier als zeichen besonderer gnade gewürdigt wird. so werde ich sobald unsere möbel angek. sein werden mit meinem ganzen stabe in diesen bau einziehen.

die äusseren verhältnisse haben sich seit meinem letzten hiersein nicht verschoben. die bevölkerung lebt knapp, ohne direkt not zu leiden. demgegenüber ist es beinahe peinlich, wie die ausländer verpflegt werden. in einem besonders eingerichteten geschäftshaus kann man die herrlichsten dinge kaufen. mein stab macht gegenwärtig eine kaviar-gewöhnungskur durch! es berührt einen hier geradezu komisch, wenn man an die unkenden westeuropäischen zeitungsberichte denkt, die russland so ungefähr vor dem abgrunde stehend schildern! alles macht hier einen durchaus stabilen eindruck, der sich dann verstärkt, wenn man in die verwaltung näher hineinsieht. man kann auch als russe hier alle mögl. dinge kaufen, allerdings nur zu hohen preisen."[298]

Anders sah die Situation der zweiten Gruppe ausländischer Spezialisten aus, die sich aus ehemaligen Studenten des Bauhauses zusammensetzte und unter der Leitung von Hannes Meyer für das „Staatliche Institut für den Bau höherer und technischer Schulen" (GIPROWTUS) ebenfalls in Moskau arbeitete. Diese Gruppe vermied nach Möglichkeit jeden Sonderstatus, wurde nicht in Dollars, sondern in Rubel entlohnt und wohnte Zimmer an Zimmer mit der einheimischen Bevölkerung.[299]

Auf der einen Seite macht diese ungleiche Verteilung die anfänglichen Unsicherheiten des Regierungsapparats der Sowjetrepublik anschaulich, die gigantischen Vorhaben im Wohnungsbau zentral zu steuern. Auf der anderen Seite zeugt die unterschiedliche Gewichtung der persönlichen Ansprüche der beiden Gruppen von den entgegengesetzten Zielen ihrer Leiter. Wollte May vorrangig als deutscher Architekt einen Auftrag der russischen Regierung erfüllen, ging es Meyer um seine Integration in die sozialistische Lebensweise.[300] Stam stand in seinem Denken offensichtlich zwischen beiden Parteien. Bei Meyer störte ihn grundsätzlich dessen Lebensart, die er als unangenehm wichtigtuerisch empfand[301], und im Stab von May fanden die vom „Sowjet-Milieu" isolierten Arbeits- und Lebensbedingungen seinen Widerspruch.[302]

Nach anfänglichen Verteilungskämpfen innerhalb der Gruppe May, welches städtebauliche Prinzip – Schwagenscheidts Raumstadt oder Stams Modell der erweiterbaren Stadt – bei dem ersten Großprojekt, der Stadt Magnitogorsk, zur Anwendung kommen sollte[303], gelang es Stam, seine Position durchzusetzen und einen Sonderstatus zu erhalten. Er konnte 1931 für mehrere Monate Moskau verlassen und die weiteren Planungen in dem 2.500 km entfernten Magnitogorsk vor Ort durchführen.[304]

Für Stam stellte die Bestätigung seines Entwurfs vorerst einen großen Erfolg dar. Magnitogorsk wurde in den Debatten um die Frage, wie eine sozialistische Stadt auszusehen habe, regelrecht zum Prüfstein der verschiedenen Theorien russischer

149 M. Stam, Stadtplanung Magnitogorsk,
Generalplan von 1930

> Architektenvereinigungen, deren Ideen bis hin zur Auflösung der Stadt in ein schier endloses Band von Kommunehäusern reichten.[305] Dementgegen entsprach Mart Stams Lösung vielmehr den pragmatischen Wünschen der Regierung, daß mit der Erschließung des Gebiets umgehend begonnen werden müsse. Die Errichtung der eisenerzverarbeitenden Schwerindustrie in Magnitogorsk unter der Leitung amerikanischer Spezialisten lief bereits auf Hochtouren, und das kleine bestehende Steppendorf mit seinen ca. 100 Bewohnern war zu einem riesigen Arbeiterlager angewachsen. 1931 wohnten dort 176.000 Menschen entweder in Zelten oder selbsterrichteten Lehmhütten, bestenfalls in Baracken.[306] Stam übertrug nächstliegend seine bei Granpré Molière in Rotterdam gesammelten städtebaulichen Erfahrungen auf Magnitogorsk und projektierte die Stadt aus den Verkehrsadern. Von daher zeichnete den Entwurf der organische Zusammenhalt des gesamten städtischen und erweiterungsfähigen Gefüges aus.[307] Doch war die Planung der Wohnviertel für ca. 10.000 Menschen pro Quartier noch sehr schematisch – ohne Gespür für die riesigen Dimensionen.[308]

Daß Stam seine aus der westlichen Hemisphäre stammenden Entwurfsprinzipien ungebrochen auf die Planung einer der ersten sozialistischen Modellstädte übertragen hatte, brachte ihm auch sofort Kritik ein: Es sei „Alles sehr rationell und wohlüberlegt. Aber es ist im Grunde doch nur so, wie es *Ford* machen würde, wenn

150 M. Stam, Magnitogorsk, erstes Wohnviertel mit
dreigeschossigen Zeilen im Bau, 1931/32

(er) aus wohlverstandenem eigenen Interesse das Beste für seine Arbeiter bauen würde. Bei uns ist es nicht Ford, der baut, sondern die Arbeiter bauen für sich selber. Darum suchen wir etwas *Anderes*."[309] Und wie es Hans Schmidt als ausländischer Spezialist kommentierte, hatte es ihnen „Vieles (sic!) zu schaffen gemacht, dieses *Andere* – uns und übrigens auch den russischen Kollegen".[310]

Um dieses „Andere" definieren zu können fehlten alle Voraussetzungen. Die Bewohnerstruktur der neu geplanten Städte setzte sich aus unterschiedlichen ethnischen Gruppen und Nationalitäten zusammen, teilweise aus zuvor noch nie seßhaften Nomaden. Aus dieser Perspektive betrachtet, stellte die Debatte um die Gestalt der sozialistischen Stadt von vornherein einen rein theoretischen und ideologischen Diskurs dar – bzw. einen Markt der Eitelkeiten, welcher Stil sich als das zukünftige Markenzeichen der Sowjetunion und des Sozialismus behaupten könne. Der Platz für Idealisten und Visionäre war in diesem administrativen und ideologischen Filz äußerst knapp bemessen, so daß sich die anfängliche Euphorie einiger Avantgardisten – wie die von Stam – und ihre Hoffnungen auf das 'kollektive Weltbild des Ostens' regelrecht als Falle erwies. 1934 verließ Stam mit seiner zweiten Frau Lotte Stam-Beese die Sowjetunion und versuchte, wieder in den Niederlanden Anschluß zu finden.[311]

151 M. Stam, Magnitogorsk, Fotomontage mit der Notiz,
„3 geschossig – Verwaltung möchte 5 geschossig", 1931/32

152 M. Stam, Magnitogorsk, Entwurf eines
Freilufttheaters für Arbeiter, 1931

153 M. Stam, Stadtplanung Makejevka, Schema der Verkehrswege nach Stalino und den Siedlungen in der Umgebung, 1932/33

154 M. Stam, Stadtplanung Makejevka, Generalplan, 1932/33

155 M. Stam, Planung eines Wohnviertels für Makejevka, 1933

158 M. Stam, Stadtplanung Orsk mit Straßen-
profilen, 1933/34

156–157 M. Stam, Entwicklungsstudien zur
Stadtplanung Orsk und Umgebung, 1933/34

Modelle nach Plänen von Mart Stam, 1924–1933

Modellbau und Erläuterungen des Fachbereichs Architektur der FH Münster
Bau der Modelle: Werkstattmeister Alfons Reers, zusammen mit Josef Berstermann, unterstützt von Jakob Scholz, Stefan Bornefeld und Thomas Wagener
Eine Gastvortragsreihe über die Entwurfsprinzipien Mart Stams bildete den wissenschaftlichen Hintergrund für die Rekonstruktion seiner Arbeiten (Lehrauftrag Werner Möller)

Haus mit Erweiterungsmöglichkeiten, 1924

Das „Haus mit Erweiterungsmöglichkeiten" ist ein klar strukturiertes Betonrahmenskelett mit aufgelegten Platten und eingestellten Scheiben. Als Besonderheit durchdringt das Skelett in der Terrassenebene die Fassade und wird somit nicht nur tragendes, sondern auch raumbildendes Element.

Aufgrund der nur fragmentarisch vorhandenen Planungsunterlagen ist der Aufbau des Gebäudes nur für zwei Fassaden des Hauses genau ablesbar. Das Gebäude erhält durch den Wechsel von der Betonrahmenkonstruktion in Stams Entwurf zu der schließlich von Moser ausgeführten Massivbauweise beim „Haus Rikli" einen vollkommen anderen Charakter und Ausdruck.

Petra Jakob
Thomas Walcher
(Prof. Dipl.-Ing. Barbara Schmidt-Kirchberg)

Bahnhof Genf, 1925

Neben Grundrissen und Schnitten stellte Mart Stam seine Idee des Bahnhofs lediglich in zwei Perspektiven von der Seite des Bahnhofsvorplatzes dar. Bei den Zeichnungen treten jedoch zum Teil Abweichungen auf. In solchen Fällen bezogen wir uns bei der Rekonstruktion im Modell auf die perspektivischen Darstellungen. Die vom Bahnhofsvorplatz abgewandte Seite wurde an Stellen, die Stam nicht in seinen Plänen berücksichtigt hatte, interpretiert. Ebenfalls fehlte in Stams Zeichnungen die Erschließung des aufgeständerten Wohnbereichs, die wir im Modell auch offen ließen. Des weiteren wurden aus modellbautechnischen Gründen die gegeneinander geneigten und sich zum Ende verjüngenden Bahnsteigüberdachungen vereinfacht ausgeführt. Im Bereich des Gepäcktunnels und der Fußgängerunterführung sah Mart Stam keine Stützen vor. Ohne solche ist allerdings bei den gegebenen Dimensionen eine statische Lösung dieses Bereichs nicht denkbar.

<div style="text-align: right;">
Marc Günnewig,

Uwe Herlyn,

Fabian Holst,

(Prof. Dipl.-Ing. Herbert Bühler)
</div>

Wasserturm, 1927

Stams Übertragung einer konventionellen Skelettbauweise in eine Stahlbetonkonstruktion ist bei diesem Projekt ebenso auffällig wie das gezielte Einsetzen asymmetrischer Effekte. Dies wird besonders deutlich durch das Zusammenfassen der Erschließung mit den Stegleitungen zu einer schlanken Stele, die entgegen herkömmlichen Bauweisen exzentrisch angeordnet ist. Diese Asymmetrie wird gesteigert durch die Überlagerung von Kreisform und Dreieck: Je nach Blickwinkel des Betrachters entwickelt sich die symmetrische Kombination der Körper zu einer spannungsvollen Asymmetrie.

Christian Fuchs
Petra Müller
Thomas Wagener
(Prof. Dipl.-Ing. Herbert Bühler)

Christof Brinkmann
Frank Lütke Vestert
Lorenz Tettenborn
Thomas Westerloh
(Prof. Dipl.-Ing. Julia Bolles-Wilson)

Stuttgart-Weißenhof, 1927

Städtebauliches Modell: Auf Stams Ideenskizze basierend zeigt das städtebauliche Modell dessen ursprüngliche Absicht, mit einem addierten Standard-Wohnhaustyp eine Siedlungsstruktur zu erzeugen.

Städtebauliches Modell und Straßenansicht

Modell des ersten Entwurfs des Reihenhauses: Der Entwurf unterscheidet sich besonders durch die Stahlskelettbauweise und ebenerdige Erschließung vom ausgeführten Bau.

Gartenansicht

Henry und Emma Budge-Heim, 1928/30

Ansicht von Nordwesten

Den beiden Wohntrakten und dem verbindenden Mittelbau liegen zwei unterschiedliche Konstruktionssysteme zugrunde. Beim Bau des Modells wurde deutlich, daß dieses scheinbar klare Prinzip viele Störungen aufweist, zum einen bei der Verschränkung der Baukörper, zum anderen durch zahlreiche Anbauten wie die Treppenhäuser und das Wohnhaus für die Angestellten. An den Gebäudeübergängen fiel vor allem bei den Dachanschlüssen und Fenstern die große Zahl der Sonderanfertigungen auf. Offensichtlich war das Hauptanliegen des Entwurfs nicht eine konsequente Konstruktion, sondern der funktionale Ablauf innerhalb des Gebäudes. Dies erklärt auch eine weitere Schwierigkeit, die sich bei der Planung des Modells ergab: Unter den bekannten zeitgenössischen Fotografien ließ sich keine Frontalansicht des äußeren Eingangsbereichs finden. Stets wurde nur dem Straßenverlauf folgend längs der Nordseite fotografiert. Der reibungslose Ablauf der Wege stand im Vordergrund – eine „Schaufassade" gibt es nicht.

Marc Böhnke, Jürgen Ehmen, Catherine Evers, Alexandra Kiendl, Phuong Le, Hendrik Wolters, (Prof. Dipl.-Ing. H. Jürgen Reichardt)

Vogelschau von Südosten

Daniel Ahle
Sascha Karallus
Kathrin Perpeet
Luitgard Péron
Margit Schmidtfrerich
(Prof. Dip.-Ing.
Raimund A. Beckmann)

Hellerhofsiedlung, 1928/29

Die Grundlage zum Bau des Modells waren die Baueingabepläne des 1. Bauabschnitts von 1928/29 im Maßstab 1 : 100. In diesen Plänen weicht die versetzte Unterbrechung der viergeschossigen Zeile in Höhe des Heizkraftwerks deutlich von der letztlich realisierten Form ab. Bei der städtebaulichen Situation fiel besonders die spannungsvolle Überlagerung aus konsequentem offenen Zeilenbau und dennoch geschlossenen Innenhofsituationen auf. Als interessant stellte sich dabei die Frage heraus, wie Mart Stam die schwierigen Anschlüsse bzw. Übergänge zwischen den dominanten Großformen der vier- und dreigeschossigen Zeilen und den kleineren zweigeschossigen Zeilen an der südlichen sowie den eingeschossigen Ladenwohnungen an der nördlichen Begrenzung bewältigte.

Städtebauliches Modell

Anschluß der vier- und zwei geschossigen Zeile, Ansicht von Nordwesten

Ansicht von Süden

Wohnhaus Siedlung Baba, Prag, 1928/32

Infolge der Werkbundausstellung in Stuttgart-Weißenhof wurde Mart Stam 1928 als einziger ausländischer Architekt zur Teilnahme an dieser tschechischen Wohnungsbauausstellung in Prag eingeladen. Auffallend an Stams Planung ist, daß das Gebäude – trotz der Lage an einem steilen Südhang – mit seinen freien Seiten absolut hanguntypisch ausgebildet ist.

Das Modell entspricht den Plänen aus dem Jahr 1931 im Maßstab 1 : 100. Grundrisse und Ansichten weichen erheblich sowohl vom ersten Entwurf von 1928 als auch vom 1932 ausgeführten Bau ab. Von daher können keine Aussagen über die tatsächlich beabsichtigten Materialien gemacht werden.

Stefan Albers, Tina Brandt, Claudia Dintinger, Ralf Friedemann,
Bernd Heitkötter, Sabine Hortschansky, Dagmar Schürjohann,
(Prof. Dr.-Ing. Hans-Everhard Mennemann, Dipl.-Ing. Manuel Thesing)

Ansicht von Norden

Makejevka, 1932/33

Nutzungsplan

Topographie und Verkehrswege

Die analytische Betrachtung des Generalplans belegt den hohen Grad an Funktionalität in Mart Stams Entwurfsarbeit. Mit ergänzenden Darstellungen zum Planwerk begründete er selbst diese Qualität: klare Gliederung in Schwerindustrie (über 30.000 Arbeiter), Administration/zentrale Einrichtungen, Versorgung („Kombinate") und Wohnen sowie deren Bezug auf die Topographie (tiefe Geländeeinschnitte durch Flußläufe). Die Untergliederung der Wohnbauflächen in einzelne Baufelder mit Unterzentren und Wohnfolgeeinrichtungen entspricht der funktionalen Beziehung zwischen Wohn- und Arbeitsstätten (Zunahme der Verkehrsdichte in West-Ost-Richtung) und den dazu beinahe rechtwinklig verlaufenden Geländeeinschnitten als grüne Schneisen für das Stadtklima.

Joachim Becker, Maike Lange, Kathrin Pladeck, Vera Tappe,
(Prof. Dipl.-Ing. Raimund A. Beckmann,
Siebdruck des Analysemodells: Ralf-D. Dickhausen)

Ein Wohnquartier der Stadterweiterung

Neuauflagen von Objekten nach Entwürfen von Mart Stam

1927 trat Mart Stam während der großen Werkbundausstellung in Stuttgart-Weißenhof erstmals mit Möbelentwürfen an die Öffentlichkeit. Sein Kragstuhlentwurf – heute allgemein als Freischwinger geläufig – zog sogleich das Interesse der Avantgarde auf sich. 1928 entwickelte Mart Stam diese Stuhlidee weiter. Sein Ziel war es, durch die Verwendung kurzer Rohrstücke die Produktionskosten zu senken. 1932 wurde die letzte und ausgereifteste Variante dieser Entwurfsreihe als Stapelstuhl patentiert. Als besonders reizvoll – und vom Diktat der Gestaltung befreiend – mutet dabei ein Gedanke Stams an: „Das neue Fußgestell kann mit Leichtigkeit unter jedem starren Stuhl angebracht werden, indem man die starren Füße entfernt und den Sitzrahmen auf dem Fußgestell befestigt."

M. Stam, Patentzeichnung, 1932

M. Stam, Stehlampe, 1927

Bei derselben Stuttgarter Musterschau des Neuen Bauens präsentierte Stam auch eine Stehlampe, die er 1928/30 zu einer Wandlampe aus Metall mit indirekter Beleuchtung weiterentwickelte. Er hatte sie für die Ausstattung des von ihm in Zusammenarbeit mit Werner Moser und Ferdinand Kramer entworfenen Frankfurter Altersheims der Henry und Emma Budge-Stiftung gedacht. Warum es letztlich bei einem Prototyp blieb, ist unbekannt. Zwanzig Jahre später überarbeitete Stam in Dresden diesen Lampenentwurf für eine Ausführung in Keramik, die auch in einer größeren Stückzahl produziert wurde. Allerdings hatte diese Variante – bedingt durch das Material – die geometrisch klare Formensprache des Vorläufermodells aus den zwanziger Jahren eingebüßt.

Beide Objekte – der Patentstuhl (1928/32) und der frühe Entwurf der Wandlampe (1928/30) – werden nun erstmals in Serie produziert und können über das Deutsche Architektur-Museum bestellt werden.

M. Stam, Prototyp der Wandlampe, 1928/30 (Hersteller tecnolumen)

M. Stam, Patentstuhl, 1928/32 (Hersteller Tecta)

Objekte aus dem Mart-Stam-Nachlaß des Deutschen Architektur-Museums, Frankfurt a. M.

Mart Stam, Entwurf eines Polsterstuhls, o. A. (verm. 1937/38) (Inv.-Nr. 003-511-001)

Mart Stam in Zusammenarbeit mit Willem van Tijen und Lotte Stam-Beese, Einfamilienhäuser Anthonie van Dijk-Straat, Amsterdam 1936 (Inv.-Nr. 003-423-010)

Albert Muis, o. T., Port Vendre o. J.
Entwurf des Rahmens: Mart Stam, Amsterdam o. J.
Ausführung: Instituut voor Kunstnijverheidsonderwijs zwischen 1939 und 1948
(Inv.-Nr. 003-804-035)

Mart Stam, Broschen, Amsterdam o. J.
Ausführung: Instituut voor Kunstnijver-
heidsonderwijs zwischen 1939 und 1948
(Inv.-Nr. 003-703-005 und -006)

Studienarbeiten, Instituut voor Kunstnijverheidsonderwijs,
Amsterdam zwischen 1939 und 1948
(Inv.-Nr. 003-702-004 und -006)

Mart Stam, Präsentationsschale, Amsterdam o. J.
Ausführung: Instituut voor Kunstnijverheidsonderwijs
zwischen 1939 und 1948
(Inv.-Nr. 003-703-001)

Mart Stam, Entwurf einer Jugendherberge für die Ausstellung „in Holland staat een huis" des Stedelijk Museums Amsterdam, 1940
(Inv.-Nr. 003-517-001)

Jan Peters, Intarsiaentwurf für Mart Stams Jugendherbergsmöbel der Ausstellung „in Holland staat een huis" des Stedelijk Museums Amsterdam, 1940
(Inv.-Nr. 003-517-005)

Studienarbeit, Instituut voor Kunstnijverheidsonderwijs, Amsterdam zwischen 1939 und 1948
Farb- und Zeichenstudie eines Baums, signiert: Miep den Hartog
(Inv.-Nr. 003-801-001)

Studienarbeit, Instituut voor Kunstnijverheidsonderwijs, Amsterdam zwischen 1939 und 1948
Vierfarbstudie auf Papier, o. A.
(Inv.-Nr. 003-801-003)

Hendrik N. Werkman, o. T., 24. 04. 1942
(Inv.-Nr. 003-804-025)

Karel Appel, o. T., 1947
(Inv.-Nr. 003-804-001)

Constant, o. T., 1947
(Inv.-Nr. 003-804-003)

Mart Stam, Nachkriegsstandardmöbel, Entwurf einer Couch, Amsterdam ca. 1945/46
(Inv.-Nr. 003-518-002)

Elenbaas, o. T., 1948
(Inv.-Nr. 003-804-009)

Constant, o. A. (verm. 1945/48)
(Inv.-Nr. 003-804-008)

dieses kleine mappenwerk, 10 exemplare, mit je 10 kaltnadel-
radierungen zu charles de costers thyl ulenspiegel, entstand
im dezember 1948. die begabte kunststudentin änne knobloch
hatte sich schon längere zeit mit dieser einzigartigen fabel=
haften geschichte innerlich auseinandergesetzt. durch unseren
neuen rektor prof. mart stam angeregt, ihre gedankengänge
illustrativ festzuhalten und graphisch auszuwerten kam sie zu
mir. mit elan gingen wir an die arbeit und so entstand ihr erst=
lingswerk diese feine sensible kunstmappe. wir lassen uns von
änne knobloch gern noch weiter überraschen.
diese mappe wurde für prof. mart stam sonders angefertigt

dresden, febr. 1949
 a. ehrhardt
 tech. lehrer

graph. abteilung, lehrwerkstatt- druckerei · d. akademie der
 bildenden künste

Änne Knobloch, Thil Uilenspiegel,
Dresden 1948
(Inv.-Nr. 003-802-018)

Studienarbeiten, Hochschule für bildende Künste Dresden oder Hochschule für angewandte Kunst Berlin-Weißensee zwischen 1948 und 1952

Kinderspielzeug, o. A.
(Inv.-Nr. 003-906-014, -017, -041 und -034)

Keramikgeschirr, o. A.
(Inv.-Nr. 003-904-013 und -011)

Mart Stam, „Tomado-
Stuhl", Amsterdam 1955
(Inv.-Nr. 003-525-001)

Mart Stam, Bürohaus „Mahuko",
Amsterdam 1963
(Inv.-Nr. 003-434-001)

Architekturbüro Merkelbach und Elling, Entwurf
Mart Stam, Bürohaus Geïllustreerde Pers N. V.,
Amsterdam 1957–59
(Inv.-Nr. 003-430-001)

Mart Stam, Appartementhaus und Selbstbedienungs-
markt Linnaeusstraat, Amsterdam 1962
(Inv.-Nr. 003-433-010)

Mart Stam, Wohnhaus für sich und seine Frau Olga, Arcegno (Tessin) 1966
(Inv.-Nr. 003-435-001, -005 und -004)

Mart Stam, Wohnhaus für sich und seine
Frau Olga, Hilterfingen (Thunersee)
1969/70, Blick in den Garten mit einer
Keramikschale (Inv.-Nr. 003-705-001,
Auftragsarbeit der Hochschule für ange-
wandte Kunst Berlin-Weißensee für
Wilhelm Pieck, 1951/52)
(Inv.-Nr. 003-436-007)

Mart Stam, Zeichnung des Übergangs von
Garten und Landschaft in Hilterfingen, o. J.
(zwischen 1970 und 1978)
(Inv.-Nr. 003-810-017)

Mart Stam, Wohnhaus für sich und seine Frau
Olga, Hilterfingen (Thunersee) 1969/70
(Inv.-Nr. 003-436-002 und -006)

Biographie

— Am 5.8.1899 wurde Martinus Adrianus Stam in Purmerend als zweites Kind einer protestantischen Familie geboren. Sein Vater Arie Stam arbeitete in der Gemeinde als Steuereinnehmer und seine Mutter Alida Geertruida, geborene de Groot, war fortschrittlich emanzipiert orientiert und sozial aktiv (u. a. im Vorstand des Ortskrankenhauses). Die drei Jahre ältere Schwester Catharina Alida Geertruida schloß ein Studium an der Haushaltsschule in Amsterdam ab.

— 1917–1919 absolvierte Mart Stam in Purmerend eine Lehre als Tischler. Er erlangte an der „Rijksnormaalschool voor Tekenonderwijs" in Amsterdam das Diplom als Zeichenlehrer und über ein Fernstudium bei dem P. B. N. A. die „middelbare acte bouwkunde". Des weiteren arbeitete er als Praktikant in dem Amsterdamer Architekturbüro Van der Meys und war in dem Jugendbund J. G. O. B. engagiert tätig.

— 1919–1922 stellte ihn Granpré Molière, Rotterdam, aufgrund seiner Ergebnisse des P. B. N. A.-Studiums als Zeichner an. Trat der 1920 gegründeten Architektenvereinigung „Opbouw" bei. Lernte über die Tätigkeit in Rotterdam die Schweizer Hans und Carl Schmidt sowie Werner und Karl Moser kennen. Machte 1920 in Purmerend bei einem Jugendbundtreffen Bekanntschaft mit Ida Liefrinck. Verweigerte am 22.1.1920 den Wehrdienst und wurde deswegen für ein halbes Jahr in Den Haag in Arrest genommen. Entwarf dort für die Heilsarmee eine Gefängniskapelle und verfaßte seine erste Veröffentlichung: „brieven uit de cel". Gab Ende März 1922 seine Anstellung bei Granpré Molière auf und ging nach Berlin. Reiste im Sommer 1922 in die Niederlande und heiratete am 3.7.1922 in Haarlem Lena (Leni) Lebeau.

— 1922–1923 war er in verschiedenen Berliner Büros tätig, u. a. bei Max Taut und Hans Poelzig. Erste Kontakte mit der russischen und tschechischen Avantgarde. 1923 Teilnahme an der Bauhaus-Ausstellung in Weimar. Verließ in der zweiten Oktoberwoche 1923 Berlin.

— 1923–1925 arbeitete er von Ende Oktober 1923 bis Mitte Mai 1924 in Zürich bei Karl Moser und ab September 1924 bis Ende Oktober 1925 bei Arnold Itten in Thun. Initiierte 1924 mit Hans Schmidt und Emil Roth die erste Schweizer Avantgardezeitschrift „ABC – Beiträge zum Bauen", die bis 1928 erschien. Kehrte nach einem knapp dreimonatigen Aufenthalt in Paris Mitte Januar nach Purmerend zurück.

— 1926–1928 war Stam bei Brinkman en Van der Vlugt in Rotterdam angestellt und arbeitete u. a. am Entwurf der Van-Nelle-Fabrik mit. 1927 übernahm er den Vorsitz von „Opbouw", errichtete für die große Werkbund-Ausstellung in Stuttgart-Weißenhof ein Reihenhaus und 'erfand' den hinterbeinlosen Kragstuhl. Vertrat mit Gerrit Rietveld bei der 1. CIAM-Konferenz in La Sarraz die Niederlande. 1928 kündigte ihm im Mai Van der Vlugt. Stam gab ab

Juli 1928 bis Januar 1929 als Gastdozent Kurse am Bauhaus. 18.7.1927 Geburt der Tochter Jetti. In der zweiten Augustwoche übersiedelte die Familie Stam nach Frankfurt a. M.

— 1928–1930 war Stam als freier Architekt für „Das Neue Frankfurt" tätig. Er projektierte u. a. drei Bauabschnitte der Hellerhofsiedlung und gemeinsam mit Werner Moser (unter Mitarbeit von Ferdinand Kramer) das Henry- und Emma Budge-Heim. Leitete mit Ernst May das örtliche Komitee zur Vorbereitung der 2. CIAM-Konferenz in Frankfurt a. M. Ging in der ersten Oktoberwoche 1930 mit der „Brigade May" nach Moskau.

— 1930–1934 Planung mehrerer Städte in Rußland. Trennung von Leni. Heiratete am 14.10.1934 die ehemalige Bauhaus-Studentin Lotte Beese in Moskau. Ende Mai 1934 reisten beide für ca. 1 $^1/_2$ Monate in die Niederlande. Stam engagierte sich in dieser Zeit bei der Amsterdamer Architektenvereinigung „de 8". Ende Oktober, Anfang November verlassen sie endgültig enttäuscht Rußland.

— 1934–1948 versuchte Stam in Amsterdam Fuß zu fassen. Seit dem 9.9.1935 Redaktionsmitglied bei „De 8 en Opbouw". 26.11.1935 Geburt der zweiten Tochter Ariane. 1935/36 Bürogemeinschaft mit Willem van Tijen. Baut aus Eigeninitiative fünf Wohnhäuser in Amsterdam-Süd. Teilnahme am Wettbewerb für ein neues Rathaus in Amsterdam (1936) und an der Weltausstellung Paris (1937). 1938 Erster Preis für den Entwurf des Pavillons für die Weltausstellung New York (nicht ausgeführt). Seit Ende 1934 freundschaftliche Verbindung mit Willem Sandberg und über diesen viele Kontakte mit Künstlern. Stam wird auf dessen Anraten am 1.9.1939 zum Direktor der Amsterdamer Kunstgewerbeschule „Instituut voor Kunstnijverheidsonderwijs" (IvKNO) ernannt. 15.5.1940 – 4.5.1945 Besetzung der Niederlande durch die Deutsche Wehrmacht. Stam nutzte seine Position, um sich am Widerstand zu beteiligen. 13.1.1943 Ehescheidung von Lotte. Heiratete am 24.4.1946 Olga Heller (geb. am 9.9.1911 in Safed, Israel), die seit dem 10.9.1939 am IvKNO arbeitete. Gründete 1946 zusammen mit Sandberg und anderen die Zeitschrift „open oog", von der nur zwei Nummern erschienen. Stam redete im Juli 1946 über die Möglichkeit, das IvKNO zu verlassen und eine andere Tätigkeit auszuüben. Kündigte am 11.3.1948 seine Stelle als Direktor des IvKNO und ging Ende Juni 1948 nach Dresden.

— 1948–1952 wurde Stam auf Vermittlung von Ida Falkenberg-Liefrinck und ihrem Mann Otto, dem sächsischen Wirtschaftsminister, nach Dresden zur Neuorganisation der Hochschule für Werkkunst und der Akademie für bildende Künste berufen. Nachdem der Versuch scheiterte, beide Institute in einer „bauschule. Staatliche Hochschule für freie und industrielle Gestaltung" zu vereinen, erfolgte zum 1.5.1950 seine Versetzung nach Berlin-Weißensee als Direktor der Hochschule für angewandte Kunst. Dort gliederte er der Hochschule ein auf seine Initiative gegründetes „Institut für industrielle Gestaltung" an. Schon ab März 1951 erwog die Kulturabteilung des ZKs Stam abzulösen. Seine „kosmopolitischen Bauhausideale" paßten nicht in das Bild des

'Neuen Deutschland'. In der Hochschule erhielt Stam im September 1952 Hausverbot und kehrte zum zweiten Mal enttäuscht vom 'Sozialismus auf Erden' am Neujahrstag 1953 zurück nach Amsterdam.

— 1953–1966 fand Stam, vor allem durch die Hilfe Ben Merkelbachs und Willem Sandbergs, wieder Anschluß und konnte ab 1955 ein eigenes Büro betreiben. In dieser Periode wurden die meisten Gebäude nach seinen Entwürfen realisiert.

— 1966 löste Mart Stam nach schwerer Krankheit zu Beginn des Weihnachtsfests das Büro auf und zog sich mit seiner Frau Olga gänzlich aus dem öffentlichen Leben zurück. Unter verschiedenen Decknamen – und ab 1977/78 auch ständig wechselnden Wohnsitzen – lebten sie fortan in der Schweiz.

— Am 23.2.1986 starb Mart Stam in Goldach (Schweiz).

Weitere, ausführlichere, tabellarische Biographien und Werkverzeichnisse sind zu finden in: Rümmele, Simone: Mart Stam, Zürich 1991; und: Oorthuys, Gerrit: Mart Stam, in: bouwkundig weekblad 87 (1969) 25. Des weiteren enthält die Publikation „Mart Stam (1899–1986)", in: Rassegna 13 (1991) 47, ein umfassendes Werkverzeichnis; und seit 1996 liegt der Dokumentationsfilm „Mart Stam, de architect" vor, den Hank Onrust und Gerrit Oorthuys für den niederländischen Sender VPRO, Hilversum, zusammenstellten.

Anmerkungen

Als häufig genannte Quellen werden einige Institute in den Anmerkungen wie folgt abgekürzt:
Deutsches Architektur-Museum, Frankfurt a. M.: D.A.M.
Institut für Geschichte und
Theorie der Architektur (gta) – ETH Zürich: gta
Nederlands Architectuurinstituut, Rotterdam: N.A.I.

I. Nähe und Distanz: Der Weg in die Praxis

1 Zu seinen Ausbildungen sind keine offiziellen Dokumente mehr auffindbar. Erstmals sind Angaben in der frühesten, etwas ausführlicheren monographischen Abhandlung über Mart Stam von Buys, H.: Mart Stam, in: Elsevier's Geïllustreerd Maandschrift 49 (1939) 98, S. 385 ff. (D.A.M., Nachlaß Mart Stam, Inv.-Nr. 003-001-019), zu finden. Demnach arbeitete Stam nach seiner „Zeit als Mulus" bei einem Zimmermann auf dem Land und lernte dort die meisten alltäglichen Dinge des Baufachs vom Legen eines Fundaments bis hin zum Dachdecken kennen. Zugleich besuchte er Abendkurse in einer Zeichenschule und absolvierte später an der „Rijksnormaalschool voor Teekenonderwijzers" im Rijksmuseum, Amsterdam, ein Studium zum Zeichenlehrer. Den Abschluß der „middelbare acte bouwkunde" erlangte er mit Hilfe des Fernstudiums des P. B. N. A. (Polytechnisch Bureau „Nederland" – Arnhem). Diese Informationen decken sich weitgehend mit späteren mündlichen Aussagen Mart Stams zwischen September 1985 und Januar 1986 gegenüber Simone Rümmele, vgl. Rümmele, Simone: Mart Stam, Zürich und München 1991, S. 9, und dem Anfang 1986 verfaßten Teil der Chronologie Olga Stams, S. 5 ff. (D.A.M., Nachlaß Mart Stam, Inv.-Nr. 003-304-003). Allerdings ist bei beiden von der Lehre in einer Tischlerei die Rede und nicht wie bei H. Buys bei einem Bauschreiner.

2 Das Praktikum absolvierte Mart Stam von 1917–1919 in den Semesterferien seines Zeichenlehrerstudiums. Diese Datierung beruht auf späteren mündlichen Aussagen Mart Stams. Vgl. Rümmele, Simone, S. 9 und 148 (Anm. 1).

3 Vgl. Buys, H., S. 387 (Anm. 1).

4 Mart Stam gehörte von 1917 bis ca. 1920 dem J. G. O. B. (Jongelieden Geheel Onthouders Bond) an. Dieser 1912 gegründete Jugendbund strebte nach einer idealistisch reinen Form kollektiven Zusammenlebens und einer neuen, tiefen Erkenntnis der Welt. Als erster Schritt in diese Richtung stand das Gebot der gänzlichen Entsagung von Genußmitteln wie Alkohol und Tabak. Stam selbst war darüber hinaus Vegetarier. Jugendvereine mit ähnlichen Zielen fanden in dieser Periode regen Zuspruch in den Niederlanden und gelangten nach dem Ersten Weltkrieg in der Zeit von 1918–1920 zu ihrer Blüte. Allein das vom J. G. O. B. herausgegebene Blatt „Jonge Strijd" erschien monatlich mit einer Auflagenhöhe von ca. 16.000 Exemplaren.

5 Vgl. Chronologie, S. 7 und 8 a (Anm. 1).

6 Der Gedanke, eine Gartenstadt im Süden von Rotterdam zu errichten, kam erstmals 1913 ins Gespräch. Im selben Jahr entwarf Hendrik P. Berlage den ersten allgemeinen Bebauungsplan, und im folgenden das Büro Granpré Molière, Verhagen und Kok den ersten Abschnitt der Siedlung „Vreewijk". Der Kriegsbeginn und unsichere Baupreisverhältnisse verzögerten die weiteren Planungen. Vgl. Jobst, Gerhard: Kleinwohnungsbau in Holland, Berlin 1922, S. 93 f.; und: Die Neue Stadt, Rotterdam im 20. Jahrhundert, Utopie und Realität, Ausst.-Kat. Westfälischer Kunstverein Münster 1993, S. 28.

7 Vgl. Jobst, Gerhard, S. 92 ff. (Anm. 6).

8 Vgl. ebd., S. 3 ff.

9 Vgl. Barbieri, Umberto: J. J. P. Oud, Zürich und München 1989, S. 86.

10 Vgl. Jobst, Gerhard, S. 9 (Anm. 6).

11 Vgl. ebd., S. 92–100.

12 Vgl. Anm. 6.

13 Vgl. Stam, Mart: 't Gebed en de sociale gedachte, 4. 4. 1919, handschr. Vortragsmanuskript (D.A.M., Nachlaß Mart Stam, Inv.-Nr. 003-101-015).

14 Vgl. Architectuur Commentaar, masch.-schriftl. Zusammenfassung einer Vorlesungs- und Diskussionsveranstaltung unter der Leitung von Prof. van den Broek, Delft 3. 4. und 1. 5. 1963, S. K 10-4 (D.A.M., Nachlaß Mart Stam, Inv.-Nr. 003-302-001); und: Granpré Molière, Marinus J.: Die Wohnungsfrage im Zusammenhang mit den allgemeinen Problemen dieser Zeit, Rotterdam 1921 (N.A.I., Sammlung Granpré Molière, Inv.-Nr. GRAN 3.0.-7.), deutschsprachiges Typoskript des veröffentlichten niederländischen Originals: Ders.: Het woningvraagstuk in samenhang met de algemene vraagstukken van deze tijd, Zusammenfassung eines Vortrags (nicht gehalten), Rotterdamsche Kring 5. 3. 1920.

15 Vgl. Stam, Mart: Holland und die Baukunst unserer Zeit, IV. Stadtbau, in: Schweizerische Bauzeitung 82 (1923) 21, S. 270 f. (D.A.M., Nachlaß Mart Stam, Inv.-Nr. 003-005-006). Daß Stam den Wohnungsbau Granpré Molières so abfällig beurteilte, beklagte bereits im Oktober 1923 der Schweizer Architekt Karl Moser, der sich eingehend mit Stam über die zeitgenössischen Tendenzen der niederländischen Architektur auseinandersetzte. Moser faßte das Gespräch mit Stam vom 21. 10. 1923 kurz in seiner Agenda zusammen und hob folgende Frage hervor: „Wo bleibt Molière? mit s. städtebaulichen Erfolgen (Rotterdam) und seinem schönen Tuindorp (gemeint ist „Vreewijk", d. A.). Er steht auf mittlerer Linie und auf einem guten Weg. Im allgemeinen scheint er mir der bedeutendste Mann zu sein." (gta, Nachlaß Karl Moser, Inv.-Nr. KM-1920/24-ATGB-2). Auch darüber hinaus ist diese Notiz sehr aufschlußreich, was Stams Meinung über die niederländische Architektenschaft betrifft.

16 Vgl. Architectuur Commentaar, S. K 10-4 (Anm. 14); und: Rümmele, Simone, S. 11 f. (Anm. 1).

17 Mart Stam veröffentlichte den Entwurf in „ABC – Beiträge zum Bauen", 2. Serie, Nr. 1 (1926), S. 7, als Wettbewerbsbeitrag und datierte ihn auf 1924. Ausgeschrieben wurde der Wettbewerb allerdings bereits Anfang 1923 mit dem 24. 3. 1923 als Einsendefrist, vgl. Deutsche Bauzeitung 57 (1923) 14, S. 68. Der Wettbewerb war beschränkt auf deutsche Teilnehmer. Es ist also anzunehmen, daß Stam den Entwurf während seines Berliner Aufenthalts, 1922/23, im Auftrag eines Büros angefertigt hatte und er unter einem anderen Namen eingereicht wurde. Am 13. 10. 1923 zeigte Stam den Entwurf Karl Moser (gta, Nachlaß Karl Moser, Inv.-Nr. KM-1920/24-ATGB-2). Ob Stam diesen Erweiterungsplan für Trautenau 1924 nochmals überarbeitet hatte, ist unbekannt.

18 Vgl. Stam, Mart: Holland und die Baukunst unserer Zeit, I., in: Schweizerische Bauzeitung 82 (1923) 15, S. 186; und: Granpré Molière, Marinus J.: Die Wohnungsfrage ..., S. 1 (Anm. 14).

19 Vgl. Stam, Mart: Holland und die Baukunst ..., IV., S. 269–272 (Anm. 15); und: Granpré Molière, Marinus J.: Die Wohnungsfrage ..., S. 1, 4 und 5 (Anm. 14); und: Brief von Granpré Molière, Marinus J., an Moser, Werner, o. O. 22. 11. 1963 (N.A.I., Sammlung Granpré Molière, Inv.-Nr. GRAN 1.1.).

20 Brief von Granpré Molière, Marinus J., an Moser, Werner, S. 4 (Anm. 19).

21 Granpré Molière, Marinus J.: Die Wohnungsfrage ..., S. 2 f. (Anm. 14).

22 Ebd., S. 6.

23 Vgl. ebd., S. 5; und: Brief von Moser, Werner, an Moser, Karl, Rotterdam 1. 4. 1922 (gta, Nachlaß Werner Moser).

24 Granpré Molière, Marinus J.: Die Wohnungsfrage..., S. 7 (Anm. 14).

25 Stam, Mart: Holland und die Baukunst unserer Zeit, II. Der Haag'sche Kreis, in: Schweizerische Bauzeitung 82 (1923) 18, S. 226.

26 Vgl. „ABC fordert die Diktatur der Maschine", in: ABC – Beiträge zum Bauen, 2. Serie, Nr. 4 (1927/28), S. 1 ff. Granpré Molière stellte 1946 innerhalb der Debatten um den Wiederaufbau in den Niederlanden einen Auszug aus diesem Text seiner Publikation „Delft en Het Nieuwe Bouwen", Sonderdruck aus dem Katholiek Bouwblad, o. A. (D.A.M., Nachlaß Mart Stam, Inv.-Nr. 003-001-049), als Gegenbild seiner eigenen Position voran: „Aber die Maschine ist nicht Diener, sondern Diktator – sie diktiert, wie wir zu denken und was wir zu begreifen (sic!) haben". Stam reagierte darauf in der von ihm 1946/47 mitherausgegebenen Zeitschrift „open oog" prompt und urteilte in seiner Antwort „aan de belijders van de Delftse leer", in: open oog, Nr. 2 (1947), S. 31 (D.A.M., Nachlaß Mart Stam, Inv.-Nr. 003-004-043), deren traditionalistische Haltung als reaktionär und verlogen ab. Dieser Artikel ist in „open oog" lediglich als redaktioneller Beitrag genannt, doch in der Sammlung Mart Stam des N.A.I. befindet sich ein mit Mart Stam ausgewiesenes masch.-schriftl. Manuskript (N.A.I., Sammlung Mart Stam).

II. Eine niederländisch-schweizerische Verflechtung und der Weg in die Internationalität

27 Granpré Molière bescheinigte Werner Moser die Anstellung vom 1. 10. 1921 bis 15. 5. 1922, vgl. Brief von Granpré Molière, Marinus J., an Moser, Werner, Rotterdam 2. 6. 1923 (gta, Nachlaß Werner Moser). Werner Moser hielt sich aber schon vor dem 12. 9. 1921 in Rotterdam auf, vgl. Brief von Moser, Karl, an Moser, Werner, Zürich 12. 9. 1921 (gta, Nachlaß Werner Moser). Werner Mosers Zeit in Rotterdam und die Einflüsse, die die niederländische Architektur auf ihn ausübte, dokumentiert ausführlich Bürkle, J. Christoph: Mart Stam – Wege zur elementaren Architektur, in: Oechslin, Werner (Hrsg.): Mart Stam, Eine Reise in die Schweiz, 1923–1925, Zürich 1991, S. 43 f.

28 Vgl. Suter, Ursula: Kritischer Werkkatalog, in: Hans Schmidt, 1893–1972, Architekt in Basel, Moskau, Berlin-Ost, Zürich 1993, S. 122.

29 Vgl. Brief von Moser, Karl, an Moser, Werner, Amsterdam 29. 3. 1922 (gta, Nachlaß Werner Moser). In dem Schreiben wird der Umzug Stams von Rotterdam nach Berlin zwar nicht ausdrücklich genannt, aber Karl Moser bezieht sich indirekt auf diesen Schritt Stams, indem er ihm Glück für seinen neuen Wirkungskreis ausrichten läßt.

30 Vgl. Kleinerüschkamp, Werner, und Möller, Werner: Es lebe der Zentralfriedhof!, in: Jahrbuch für Architektur 1991, D.A.M., S. 251 ff.; und: Möller, Werner: Mart Stam or The Representation of New Architecture, in: Rassegna 13 (1991) 47, S. 16 f.; und: Bosman, Jos: Mart Stams Stadtbild, in: Oechslin, Werner (Hrsg.): Mart Stam, Eine Reise ..., S. 120 ff. (Anm. 27); und: Suter, Ursula, S. 128 ff. (Anm. 28).

31 Vgl. Suter, Ursula, Anhang, S. 377 (Anm. 28).

32 Für diese These spricht, daß Stam den ersten Artikel dieser Reihe gegen Ende des Jahres 1922 – also kurz, nachdem Schmidt ihn in Berlin besucht hatte – verfaßte, er aber erst am 13. 10. 1923 in der Schweizerischen Bauzeitung erschien. Vgl. Schweizerische Bauzeitung 82 (1923) 15, S. 185–188.

33 Der erste Arbeitgeber von Stam in Berlin war Werner von Walthausen. Vgl. Strebel, Ernst: Experimente mit holländischen Vorzeichen, Karl Moser und sein Mitarbeiter Mart Stam, in: Oechslin, Werner (Hrsg.): Mart Stam, Eine Reise ..., S. 40 f. (Anm. 27). In von Walthausens Büro fertigte Stam auch den Wettbewerbsbeitrag für den „Börsenhof" in Königsberg an. Inwieweit von Walthausen selbst an dem Projekt beteiligt war, ist nicht geklärt. Bei der ersten Veröffentlichung des Entwurfs in: Wendingen 5 (1923) 3, S. 10 (D.A.M., Nachlaß Mart Stam, Inv.-Nr. 003-004-070), wird er noch als Mitautor genannt. Vgl. hierzu auch Bosman, Jos: Mart Stams Stadtbild, S. 129, Anm. 1 (Anm. 30). Mart Stam selbst erwähnte später in einer handschriftlichen Notiz, daß er in Berlin für das Büro Edwanik & Perl tätig war. Vgl. Chronologie, S. 8 (Anm.1).

34 Vgl. Rümmele, Simone, S. 12 (Anm. 1); und: Suter, Ursula, S. 122 (Anm. 28); und: Bürkle, J. Christoph, S. 44 (Anm. 27).

35 Die Inflation in Deutschland begünstigte den Zuzug vieler Ausländer nach Berlin. Durch die Stabilität der eigenen Landeswährungen konnten sie dort selbst mit geringen Mitteln auskommen. Ein Ende dieser für Ausländer günstigen Situation zeichnete sich im September 1923 mit der Verhängung des Ausnahmezustandes in Deutschland ab, auf den im November 1923 die Stabilisierung der deutschen Währung folgte. Zur allgemeinen ökonomischen Situation für Vertreter der internationalen Avantgarde in Berlin vgl. auch: Helmond, Toke van: 'Un journal est un monsieur', Arthur Lehning en zijn internationale revue i10, in: i10 sporen van de avant-garde, Ausst.-Kat. hoofdkantoor van het Algemeen burgerlijk pensioenfonds te Heerlen, 1994, S. 16 f.

36 Vgl. Brief von Stam, Mart, an Moser, Werner, Berlin 11. 3. 1923, abgedruckt in: Oechslin, Werner (Hrsg.): Mart Stam, Eine Reise ..., S. 105 ff. (Anm. 27).

37 Vgl. Bürkle, J. Christoph, S. 44 (Anm. 27).

38 Stam und seine Frau Leni müssen kurz nach dem 9. 10. 1923 in Zürich eingetroffen sein, wie aus der Korrespondenz von Karl Moser an Werner Moser hervorgeht. In dem Brief vom 9. 10. schrieb Karl Moser zwar an seinen Sohn Werner, daß Stams erst Ende des Monats beabsichtigen, in die Schweiz zu kommen. Aber bereits in dem folgenden Brief vom 22. 10. heißt es, „seit 14 Tagen weilt Stam mit Frau bei uns ...". Vgl. Bürkle, J. Christoph, S. 82, Anm. 5 und 6 (Anm. 27).

39 Vgl. Rümmele, Simone, S. 15 ff. (Anm. 1).

40 Zur Geschichte von „ABC – Beiträge zum Bauen" vgl. Gubler, Jacques: Post tabulam rasam, in: ABC Achitettura e avanguardia 1924–1928, Mailand 1983; und: Rümmele, Simone: Influences and Contacts, The ABC Magazine, in: Rassegna 13 (1991) 47, S. 24 ff.; und: Kommentarband, ABC – Beiträge zum Bauen 1924–1928, Reprint hrsg. vom Lars-Müller-Verlag, Baden (Schweiz) 1993; und: Ingberman, Sima: ABC International Constructivist Architecture, 1922–1939, Cambridge und London 1994.

41 Vgl. Rümmele, Simone, S. 20 f. (Anm. 1); und: Bürkle, J. Christoph, S. 65 und 88, Anm. 53 (Anm. 27).

42	Vgl. Lichtenstein, Claude: ABC und die Schweiz, Industrialismus als sozial-ästhetische Utopie, in: Kommentarband, S. 16 ff. (Anm. 40).		Architekt, Typograf, Fotograf, Erinnerungen, Briefe, Schriften, Dresden 1992 (1. Aufl. 1967), S. 74, 94 und Kat.-Nr. 135.
43	Das Bedürfnis nach einem internationalen Kongreß des Neuen Bauens entstand während der großen Werkbundausstellung „Die Wohnung" in Stuttgart-Weißenhof, 1927. Vgl. Steinmann, Martin (Hrsg.): CIAM, Dokumente 1928–1939, Basel und Stuttgart 1979, S. 12 f. An der Stuttgarter Ausstellung nahmen auch – allerdings unabhängig voneinander – Stam und Schmidt teil: Stam als freier Architekt mit seinem Reihenhaus und Schmidt als Vertreter des Schweizer Werkbund Kollektivs mit der Gestaltung der Inneneinrichtung des Hauses Nr. 4 im Mietshausblock Mies van der Rohes. Vgl. Kirsch, Karin: Die Weißenhofsiedlung, Werkbund-Ausstellung „Die Wohnung" – Stuttgart 1927, Stuttgart 1987, S. 176 ff. und 221.	57	Vgl. Korrespondenz zwischen Stam, Mart, und Moser, Werner, 1925–1928 (gta, Nachlaß Werner Moser).
		58	Vgl. Brief von Stam, Mart, an Moser, Werner, Rotterdam 8. 8. 1928 (gta, Nachlaß Werner Moser).
		59	Stam und Moser tauschten sich über mehrere Projekte aus und besprachen kritisch ihre Entwürfe, aber die weitere Bearbeitung lag jeweils in eigener Verantwortung. Vgl. Korrespondenz Stam, Mart, und Moser, Werner, 1928–1931 (gta, Nachlaß Werner Moser).
		60	Vgl. Korrespondenz zwischen Granpré Molière, Marinus J., und Moser, Werner, 1954–1961 (N.A.I., Sammlung Granpré Molière). Ein weiteres Beispiel dafür, wie Granpré Molière bestrebt war, seine Gedanken in Umlauf zu bringen, ist, daß er Anfang Februar 1922 das Manuskript seines nichtgehaltenen Vortrags „het woningvraagstuk in samenhang met de algemene vraagstukken van deze tijd" (Anm. 14) ins Deutsche übersetzen ließ. Ein Exemplar dieses Typoskripts und mehrere Exemplare der gedruckten niederländischen Originalfassung schickte er Anfang Februar 1922 (Posteingangsstempel 8. 2. 1922) an Karl Moser (gta, Nachlaß Karl Moser, Konv. „Siedlungen Vorlesungen WS 1927/28"). Ebenso befinden sich im D.A.M., Nachlaß Mart Stam, Sonderdrucke von Schriften Granpré Molières, die darauf hindeuten, daß sich auch Stam in dessen Verteiler befand. Vgl. Anm. 26.
44	Vgl. Steinmann, Martin, S. 13 ff. (Anm. 43).		
45	Vgl. ebd., S. 28; und: Máčel, Otakar, und Möller, Werner: Ein Stuhl macht Geschichte, München und Dessau 1992, S. 37 f.		
46	Vgl. Steinmann, Martin, S. 28 f. (Anm. 43).		
47	Vgl. ebd., S. 36 f. und 74 f.; und: Korrespondenz zwischen Giedion, Sigfried, und Stam, Mart, 1930 (gta, Giedion-Archiv).		
48	Vgl. Brief von Stam, Mart, an Giedion, Sigfried, Frankfurt a. M. 9. 8. 1930 (gta, Giedion-Archiv, Inv.-Nr. Stam, Mart D 1930).		
49	Vgl. Schmidt, Hans: Die Sowjetunion – Erlebtes und Erfahrenes, 1941/42, Typoskript (gta, Nachlaß Hans Schmidt, Inv.-Nr. 61-T-186).		
50	Vgl. Máčel, Otakar, und Möller, Werner, S. 39 (Anm. 45); und: Preusler, Burghard: Walter Schwagenscheidt 1886–1968, Architektenideale im Wandel sozialer Figurationen, Stuttgart 1985, S. 154, Anm. 177; und: Moser, Karl, Tagebuch 9, Eintrag vom 6. 4. 1931 (gta, Nachlaß Karl Moser, Inv.-Nr. KM-1925-TGB-9).	61	Vgl. Korrespondenz zwischen Granpré Molière, Marinus J., und Moser, Werner, 1954–1961 (N.A.I., Sammlung Granpré Molière).
		62	In der Schweizer Zeit war Stam auswärtiges Mitglied der Novembergruppe. Vgl. Tendenzen der Zwanziger Jahre, Ausst.-Kat. 15. Europäische Kunstausstellung Berlin 1977, S. B/63. Laut mündlicher Aussage von Gerrit Oorthuys arbeitete Stam auch kurzzeitig an der Zeitschrift „Frühlicht" mit.
51	Vgl. Anm. 49.	63	Brief von Granpré Molière, Marinus J., an Moser, Werner, Rotterdam 11. 3. 1923. (gta, Nachlaß Werner Moser).
52	Zu Hans Schmidt vgl. Junghanns, Kurt: Die Tätigkeit in der Sowjetunion, in: Hans Schmidt, 1893–1972, S. 62 (Anm. 28); und zu Mart Stam vgl. Schilt, Jeroen, und Selier, Herman: Van de oevers van de Oder tot Krimpen aan den IJssel, in: Lotte Stam-Beese 1903–1988, Dessau, Brno, Charkow, Moskou, Amsterdam, Rotterdam, Rotterdam 1993, S. 19 f. und 129, Anm. 42; und: Máčel, Otakar, und Möller, Werner, S. 86 (Anm. 45).	64	In einem seiner Tagebücher von 1924 machte sich Karl Moser Luft, was seinen Ärger über den Sohn Werner betraf und darüber, wie dieser seine Arbeiten aburteilte: „Dass er (gemeint ist Werner Moser, d. A.) einen bestimmten Willen hat, ist wohl erfreulich, aber dass er meine Arbeit disqualifiziert, und zwar in brutaler Weise, ist ärgerlich. Ich werde nicht streiten, sondern abwarten, was die 'Jungen' bauen. Sie müssen ihre Sprüche beweisen." Moser, Karl, Tagebuch 7, Eintrag 4. 8. 1924 (gta, Nachlaß Karl Moser, Inv.-Nr. KM-1924-TGB-7). Was die Wißbegierde angeht, so erinnerte sich Granpré Molière 1970 in einem Gespräch mit Gerrit Oorthuys besonders an Stam, weil dieser im Büro bei jeder Gelegenheit nachfragte, 'warum etwas so und nicht anders gemacht würde'. Vgl. Oorthuys, Gerrit: Met Mart Stam naar een betere wereld, in: Forum 28 (1983) 1/2, S. 37.
53	Werner Moser reiste gemeinsam mit seiner Frau Silvia am 3. 4. 1923 nach Paris und von dort weiter nach New York. Vgl. Agenda Karl Moser (gta, Nachlaß Karl Moser, Inv.-Nr. KM-1920/24-ATGB-2). Weitere Ausführungen zu Werner Mosers USA-Aufenthalt vgl. Bürkle, J. Christoph, S. 44 (Anm. 27); und: Briefe von Mart Stam an Werner Moser, 1923–1925, in: Oechslin, Werner (Hrsg.): Mart Stam, Eine Reise …, S. 107 ff. (Anm. 27).		
54	Vgl. Briefe von Mart Stam an Werner Moser, S. 105 ff. (Anm. 53).		
55	Vgl. ebd., Brief vom 17. 5. 1924, S. 109.	65	Vgl. Stam, Mart: 't Gebed en de sociale gedachte (Anm. 13).
56	In den Beständen des N.A.I., Sammlung Mart Stam, befindet sich ein Konvolut an Fotografien, die Mart Stam von Werner Moser aus den USA erhalten hatte und im D.A.M. der Teil, den El Lissitzky als Abbildungsmaterial für ABC beisteuerte. Stam lernte El Lissitzky bereits 1922/23 in Berlin kennen. Von Februar 1924 bis Sommer 1925 hielt sich Lissitzky wegen seines Tuberkuloseleidens in der Schweiz zur Kur auf und arbeitete in dieser Zeit auch an ABC mit. Vgl. Lichtenstein, Claude, S. 22 (Anm. 42). Der Kontakt blieb auch später – wenn auch sporadisch – bestehen, als Lissitzky wieder in der Sowjetunion lebte. So nahm Lissitzky Stam 1926 in der Zeitschrift der progressiven Moskauer Architektenvereinigung „Asnova" als korrespondierendes Mitglied auf. Stam sah Lissitzky das letzte Mal 1930/34 während seiner Tätigkeit in der Sowjetunion. Vgl. Lissitzky-Küppers, Sophie (Hrsg.): El Lissitzky, Maler,	66	Brief von Stam, Mart, an Moser, Werner, 25. 9. 1925, zitiert nach: Briefe von Mart Stam an Werner Moser, S. 115 (Anm. 53).
		67	Vgl. Stam, Mart: Wat is de opgave van de kunst te geven, o. A., handschriftl. Notiz, zwei Blätter, lose eingelegt im Vorsatz von: Das Neue Frankfurt 4 (1930) 7 (D.A.M., Nachlaß Mart Stam, Inv.-Nr. 003-004-039).
		68	Brief von Stam, Mart, an Moser, Werner, 17. 5. 1924, zitiert nach: Briefe von Mart Stam an Werner Moser, S. 111 (Anm. 53).
		69	Vgl. Bürkle, J. Christoph, S. 44 und 82, Anm. 5 (Anm. 27).
		70	Vgl. Hans Schmidt, 1893–1972, S. 111 und 377 (Anm. 28).
		71	Karl Moser nahm Werner Mosers Tätigkeit in Rotterdam zum Anlaß für einen Studienaufenthalt in den Niederlanden, die er vom 22. 3. – 29. 3. 1922 bereiste. In seiner Agenda vermerkte er am

23. 3. 1922: „bei Granpré Molière, Verhagen, Kok. Tuindorp (d. i. Vreewijk, d. A.) u. Umgebung, abends die Neubauten i. Westen, C. Schmidt (vermutlich Carl Schmidt, der Vater von Hans Schmidt, d. A.), Schmidt, Stam. Stamms (sic!) Zeichnungen gesehen!" aus: Agenda Karl Moser, 1920/24, S. 85 f. (gta, Nachlaß Karl Moser, Inv.-Nr. KM-1920/24-ATGB-2).

72 Vgl. ebd.

73 Vgl. Brief von Moser, Karl, an Moser, Werner, o. O. 9. 10. 1923, Auszüge zitiert in: Bürkle, J. Christoph, S. 82, Anm. 5 (Anm. 27).

74 Brief von Moser, Karl, an Moser, Werner, Zürich 22. 10. 1923, zitiert nach: Bürkle, J. Christoph, S. 82, Anm. 6 (Anm. 27). Am 24. 10. 1923 überließ Karl Moser Mart und Leni Stam ein Atelier, Schlafzimmer und eine Küche. Des weiteren vereinbarte er mit Mart Stam einen Honorarsatz von 3 sfr. die Stunde, was etwa einem Gehalt von sfr. 600 im Monat entsprochen hätte. Vgl. Agenda Karl Moser, 1920/24, S. 234 (gta, Nachlaß Karl Moser, Inv.-Nr. KM-1920/24-ATGB-2).

75 Vgl. Notiz von Karl Moser für einen Vortrag über das Lebenswerk von Michel de Klerk, in: Moser, Karl, Tagebuch 7, Eintrag zwischen dem 6. 12. und 9. 12. 1923 (gta, Nachlaß Karl Moser, Inv.-Nr. KM-1923-TGB-7). Karl Moser bezog sich in diesem Vortrag auch auf Stams Artikelserie „Holland und die Baukunst unserer Zeit". Er holte sich auch ansonsten Stams Meinung über die Tendenzen in der niederländischen Architektur ein. Vgl. Moser, Karl, „Notizen zum Vortrag gehalten am Dienstag Vorm. d. 18. XII. 23. Über de Klerk u. (Wright)" (gta, Nachlaß Karl Moser, Inv.-Nr. Hollandreise, III, 33-T-211); und: Ders., Agenda 21. 10. und 22. 11. 1923 (gta, Nachlaß Karl Moser, Inv.-Nr. KM-1920/24-ATGB-2).

76 Brief von Moser, Karl, an Moser, Werner, o. O. 9. 10. 1923, zitiert nach: Bürkle, J. Christoph, S. 82, Anm. 5 (Anm. 27).

77 Vgl. Strebel, Ernst, S. 36 und 38 (Anm. 33).

78 Vgl. Agenda Karl Moser, 21. 12. 1923 (gta, Nachlaß Karl Moser, Inv.-Nr. KM-1920/24-ATGB-2).

79 Vgl. Strebel, Ernst, S. 36 f. und 41, Anm. 4 und 5 (Anm. 33); und: Bürkle, J. Christoph, S. 44 f. (Anm. 27).

80 Stam erhielt seine letzte Honorarzahlung von Karl Moser am 15. 4. 1924. Vgl. Agenda Karl Moser (gta, Nachlaß Karl Moser, Inv.-Nr. KM-1920/24-ATGB-2); zum Verhältnis Mart Stam / Karl Moser vgl. auch Bürkle, J. Christoph, S. 45 (Anm. 27); und: Strebel, Ernst, S. 36 ff. (Anm. 33).

81 Vgl. Strebel, Ernst, S. 36 f. (Anm. 33).

82 Vgl. auch zum Weg Karl Mosers in die Moderne: Moos, Stanislaus von: Karl Moser en de moderne architectuur, in: Archis (1986) 2, S. 21 ff.

83 Karl Moser besprach u. a. in dem „architektonischen Seminar" des Wintersemsters 1917/18 Entwürfe von Granpré Molière und Verhagen für Wohnungstypen der Siedlung „Daal en Berg" in Den Haag. Vgl. Suter, Ursula, S. 126 (Anm. 28).

84 Vgl. Agenda Karl Moser (gta, Nachlaß Karl Moser, Inv.-Nr. KM-1920/24-ATGB-2).

85 Vgl. Weiss, Daniel: Sihlporte 1915–55, Aspekte der Stadtentwicklung im Zentrum von Zürich, Lizentiatsarbeit Kunsthistorisches Seminar der Universität Zürich, Zürich 1997.

86 Bereits am 22. 11. 1922 zeigte Hans Schmidt Karl Moser „Projekte v. Stam: Waarenhaus (sic!; vermutlich Königsberg, d. A.) und Bebauungsplan von Den Haag". Am 12. 10. 1923 besprach Moser persönlich mit Stam dessen Entwürfe für die Stadterweiterungen Trautenau und Den Haag sowie für die Geschäftshäuser in Königsberg und Berlin „am Knie". Vgl. Agenda Karl Moser (gta, Nachlaß Karl Moser, Inv.-Nr. KM-1920/24-ATGB-2).

87 Vgl. zum Entwurf Steinmühleplatz auch: Strebel, Ernst, S. 20 ff. und 36 (Anm. 33); und: Bürkle, J. Christoph, S. 44 (Anm. 27).

88 Es ist das erste Mal, daß Stam dieses Element der Verbindungsbrücke einsetzte, und er wies ausdrücklich auf die „Glasbrücken" in seinem Brief an Werner Moser vom 11. 3. 1923 hin. Vgl. Briefe von Mart Stam an Werner Moser, S. 107 (Anm. 53). Obwohl die Brücken nur als reine Verbindungsgänge projektiert waren, hätten sie als architektonisches Motiv der Verbindung und Durchdringung einen Akzent gesetzt, der durchaus mit der drei Jahre später von Walter Gropius ausgeführten Brücke des Dessauer Bauhausgebäudes zu vergleichen gewesen wäre.

89 Brief von Stam, Mart, an Moser, Werner, 11. 3. 1923, zitiert nach: Briefe von Mart Stam an Werner Moser, S. 105 (Anm. 53).

90 Vgl. Bosman, Jos: Mart Stams Stadtbild, S. 126 ff. (Anm. 30). Er bezeichnet diesen Prozeß bei Stam treffend als ein „Learning from Zürich".

91 Hierauf wies Stam selbst in einem Brief an Werner Moser vom 25. 9. 1925 hin. Vgl. Briefe von Mart Stam an Werner Moser, S. 115 (Anm. 53); und: Bürkle, J. Christoph, S. 51 f. (Anm. 27).

92 Vgl. hierzu auch: Bürkle, J. Christoph, S. 51 f. (Anm. 27).

93 Vgl. Agenda Karl Moser, Eintrag vom 20. 12. 1923 (gta, Nachlaß Karl Moser, Inv.-Nr. KM-1920/24-ATGB-2).

94 An welchen Projekten Mart Stam im Büro Karl Mosers mitwirkte, ist ausführlich dokumentiert in: Strebel, Ernst, S. 20 ff. (Anm. 33).

95 Vgl. zu den niederländischen Bezügen: Strebel, Ernst, S. 38 f. (Anm. 33); und: Bürkle, J. Christoph, S. 55 (Anm. 27); und: Rümmele, Simone, S. 66 f. (Anm. 1). Besonders das „Rikli-Haus" erlangte als das „niederländische Haus in Zürich" große Aufmerksamkeit. Vgl. Moos, Stanislaus von: „,...wird es das Haus Rikli nicht mehr geben", in: Archithese (1986) 1, S. 57 ff.; und: Ders.: Karl Moser en Mart Stam, Het Rikli huis in Zürich, in: Archis (1986) 2, S. 35 ff. Erstmals wies 1983 Gerrit Oorthuys in seinem Artikel „Met Mart Stam naar een betere wereld", S. 40 (Anm. 64), auf das „Rikli-Haus" und seine Beziehung zu Mart Stam hin. Laut Gerrit Oorthuys war bereits im Büro Karl Mosers die Bezeichnung „Holländisches Haus" für das „Rikli-Haus" geläufig. Des weiteren verweist Gerrit Oorthuys auf eine Analogie des „Rikli-Hauses" mit den Entwurfsprinzipien des Rotterdamer Architekten Jos Kleinen, der zu Beginn der zwanziger Jahre in den Niederlanden ein Vorbild für Architekten der jüngeren Generation – wie Mart Stam – war.

96 Wie aus der Agenda Karl Mosers hervorgeht, traf er sich bis zum Jahreswechsel 1923/24 sowohl beruflich als auch privat häufiger mit Stam. Nach dem Umzug der Familie Stam am 15. 12. 1923 in eine eigene Wohnung wurde offenbar der Kontakt sporadischer, denn erst für Sonntag, den 18. 5. 1924, vermerkte Karl Moser wieder in seinem Tagebuch: „Besuch bei Stams, die sehr schön bei Dr. Lenzinger wohnen." Vgl. Agenden Karl Moser, 1922–1926 (gta, Nachlaß Karl Moser, Inv.-Nr. KM-1920/24-ATGB-2 und KM-1924/26-ATGB-3). Vgl. hierzu auch: Bürkle, J. Christoph, S. 44 (Anm. 27).

97 Vgl. Bürkle, J. Christoph, S. 45 und 54 (Anm. 27).

98 Brief von Stam, Mart, an Moser, Werner, 25. 9. 1925, zitiert nach: Briefe von Mart Stam an Werner Moser, S. 114 (Anm. 53).

99 Vgl. ebd., Brief vom 5. 3. 1925, S. 114; und: Stam, Mart: Op zoek naar een ABC van het bouwen, 2. Teil, in: Het Bouwbedrijf 3 (1926) 17, S. 524.

100 Vgl. Bürkle, J. Christoph, S. 63 ff. (Anm. 27).

101 Dieses Bausystem stellte Stam in der „Beton-Nummer" von ABC – Beiträge zum Bauen, 1. Serie, Heft 3/4 (1925), vor und hob dessen Vorteile im Vergleich zu Le Corbusiers Haustyp „Domino" und zwei Entwürfen Mies van der Rohes sowie seinem eigenen Projekt für

Königsberg hervor. Entwickelt hatte Stam dieses System bereits vor dem 17. 5. 1924. Vgl. Briefe von Mart Stam an Werner Moser, S. 110 (Anm. 53). Zu diesem Zeitpunkt war Stam noch im Büro Karl Mosers angestellt, in dem gerade die Werkpläne für das „Rikli-Haus" angefertigt wurden. Mit dem Bausystem erlangte Stam den Ruf, „vorbildliche Lösungen für Grosskonstruktionen und komplizierte Bauaufgaben zu schaffen" – Sigfried Giedion 1926, zitiert nach: Georgiadis, Sokratis: „Wie machen Sie das jetzt? Geht Corbusier mit nach Chicago?", Dokumente zu Mart Stam aus dem Archiv S. Giedion, in: Oechslin, Werner (Hrsg.): Mart Stam, Eine Reise ..., S. 136 f. (Anm. 27). Allerdings darf man aus der Meinung Giedions nicht den Schluß ziehen, Stam wäre ein begeisterter und versierter Konstrukteur oder Statiker gewesen. In der Praxis zeigte er „kein so intensives Interesse für rein construktive Angelegenheiten", wie es Karl Moser im Juni 1924 beklagte. Vgl. Brief von Moser, Karl, an Moser, Werner, 1. 6. 1924, zitiert nach: Bürkle, J. Christoph, S. 82, Anm. 8 (Anm. 27). Vielmehr wollte Stam sein Bausystem als ein Konstruktionsschema verstanden wissen, um die Organisation der Baumittel und -methoden mittels einer „Transformation der handwerklichen Baumethoden in maschinelle Technik" effizienter zu gestalten. Zitiert nach: Briefe von Mart Stam an Werner Moser, S. 110 (Anm. 53). Einerseits wollte er damit das Bauen vom Entwurfsprozeß bis hin zur Ausführung nach ökonomischen Gesichtspunkten straffen, andererseits zu einer neuen, zeitgemäßen Gestaltung gelangen. So vermischten sich in seiner Argumentation äußerst unscharf Probleme der Bauökonomie, des Ingenieurwesens und der Architektur. Dabei ließ sich Stam, der im Jahr zuvor den Architektenberuf quasi für tot erklärt hatte und die Zukunft in einer Symbiose von Ingenieuren und Künstlern sah, sogar dazu verleiten, wieder von Baukunst zu sprechen: „Neues Organisieren des Bauens führt zu Bausystemen und gibt der Baukunst die Basis für eine neue Entwicklung." Zitiert nach: Stam, Mart: Modernes Bauen 3, in: ABC – Beiträge zum Bauen, 1. Serie, Nr. 3/4 (1925); vgl. auch: Ders.: Kollektive Gestaltung, ebd., 1. Serie, Nr. 1 (1924). Zu dem Bausystem Stams und der Kritik an Le Corbusier vgl. Bosman, Jos: Sigfried Giedions Urteil und die Legitimation eines geringen Zweifels, in: Oechslin, Werner (Hrsg.): Le Corbusier & Pierre Jeanneret, Das Wettbewerbsprojekt für den Völkerbundspalast in Genf 1927, Zürich 1988, S. 146 f. Zu dem Bausystem Stams und der Kritik an Mies van der Rohe vgl. Rümmele, Simone, S. 39 ff. (Anm. 1).

102 Vgl. Bürkle, J. Christoph, S. 51 u. 63 ff. (Anm. 27); und: Strebel, Ernst, S. 40 (Anm. 33).

103 Vgl. Rümmele, Simone, S. 13 ff. und 72 ff. (Anm. 1); und: Bürkle, J. Christoph, S. 57 ff. (Anm. 27).

104 Vgl. Bahnhof-Wettbewerb Genf-Cornavin, in: Schweizerische Bauzeitung 85 (1925) 19, S. 243.

105 Moser, Karl: Bahnhof Cornavin, Tagebuch 9, 1925 (gta, Nachlaß Karl Moser, Inv.-Nr. KM-1925-TGB-9).

106 Hans Wittwer gehörte kurzfristig zu dem engeren Kreis junger Schweizer Architekten um ABC. Vgl. Wittwer, Hans-Jakob (Hrsg.): Hans Wittwer, Zürich 1988 (2. erw. Aufl.), S. 13 ff.

107 Moser, Karl: Bahnhof Cornavin (Anm. 105).

108 Vgl. Schmidt, Hans, und Stam, Mart: Der Raum, in: ABC – Beiträge zum Bauen, 1. Serie, Nr. 5, 1925.

109 Moser, Karl: Der Verkehr in den Grossstädten, Reisebericht, Mailand Anfang November 1925 (gta, Nachlaß Karl Moser). Erstmals konfrontierten ihn am 18. 11. 1922 sein Sohn Werner und Hans Schmidt anhand von Stams Entwürfen für Königsberg und Den Haag mit ihrer neuen Auffassung von Raum, Zeit und Verkehr. Die dazu verfaßte Kurznotiz Karl Mosers unterstreicht nochmals sein damals ambivalentes Verhältnis zu diesen Ansätzen: „Schmidt u. Werner sind der Ansicht, dass keine Gestaltung allein von einem gefassten Form- od. Raumgedanken, sondern nur von den geg. Verkehrs- und Terrainverhältnissen auszugehen habe. Das ist im Grunde genommen richtig." Agenda Karl Moser (gta, Nachlaß Karl Moser, Inv.-Nr. KM-1920/24-ATGB-2).

110 Der erste Bau von Karl Moser, der Zeugnis von seiner konsequent veränderten Einstellung zur Moderne ablegt, ist die Antoniuskirche in Basel, 1925–1927. Vgl. Moos, Stanislaus von: Karl Moser en de moderne architectuur, in: Archis (1986) 2, S. 27 ff.

111 Moser, Karl: Einführung in „Neues Bauen", Internationale Planausstellung (Stuttgart) (gta, Nachlaß Karl Moser, Inv.-Nr. KM 33-T-234). An der Ausrichtung der Planausstellung in Stuttgart war Karl Moser auch mit der Beschaffung von Material aus der Schweiz beteiligt. Vgl. Amtlicher Katalog, Werkbund-Ausstellung „Die Wohnung", Stuttgart 1927, S. 102; und: Kirsch, Karin, S. 27 (Anm. 43).

112 Vgl. Steinmann, Martin, S. 13 (Anm. 43); und: Georgiadis, Sokratis: Sigfried Giedion, Eine intellektuelle Biographie, Zürich 1989, S. 85 ff.

113 Vgl. zu den Auseinandersetzungen um den Wettbewerb: Oechslin, Werner (Hrsg.): Le Corbusier & Pierre Jeanneret ... (Anm. 101).

114 U. a. hatten Sigfried Giedion und Karl Moser im Namen der CIAM versucht, die übliche Besetzung der Preisgerichte im Kanton Zürich aufzubrechen. Im Februar 1931 erinnerten sie den damaligen Stadtpräsidenten der Stadt Zürich Dr. Klöti nochmals schriftlich an ihr Begehren und listeten eine Reihe international anerkannter Fachleute des Neuen Bauens und aus dessen Umfeld auf, die sie gerne in den Gremien sehen würden. Neben Van Eesteren, Oud, Duiker, Van der Vlugt, Le Corbusier, Freyssinet, Maillard, Schmidt, May, Gropius, Mies van der Rohe, B. Taut und Döcker nannten sie auch Stam. Vgl. Brief von Moser, Karl, an Dr. Klöti, Zürich 26. 2. 1931 (gta, Archiv CIAM-Korrespondenz).

115 Vgl. Moser, Karl: Thema Bahnhöfe, SS 1928, Programm u. Vorlesungen (gta, Nachlaß Karl Moser, Inv.-Nr. KM 33-T-82 bis -85).

116 Brief von Moholy-Nagy, Lázló, an Stam, Mart, o. O. 19. 9. 1925 (Bauhaus-Archiv, Berlin).

117 Vgl. Georgiadis, Sokratis: „Wie machen Sie das jetzt? ...", S. 136 (Anm. 101).

III. Über Paris nach Rotterdam und Frankfurt a. M.

118 Die Situation beschrieb Mart Stam eindringlich in dem Brief an Werner Moser vom 25. 9. 1925 und verlieh auch seinem Wunsch Ausdruck, Werner Moser nach dessen Rückkehr aus den Vereinigten Staaten entweder in Rotterdam oder Paris wiederzusehen. Vgl. Briefe von Mart Stam an Werner Moser, S. 115 (Anm. 53). Allerdings scheinen die Spannungen zwischen beruflicher Realität und Ideal für Stam nicht der einzige Grund gewesen zu sein, die Schweiz zu verlassen. Am 25. 2. 1929 veröffentlichte Sigfried Giedion in der „Neuen Züricher Zeitung" unter der Rubrik „Kleine Chronik" eine Passage über Mart Stam (gta, Giedion-Archiv, Inv.-Nr. 43-T-15-1929). In ihr berichtete Giedion, daß Stam in der Schweiz gelebt hätte, „bis die Fremdenpolizei die Türe vor ihm zuschlug." Demnach wäre Stams Arbeits- und Aufenthaltserlaubnis seitens der Behörden nicht mehr verlängert worden. Die Frage, ob Mart Stam eine Ausweisung aus persönlichen Interessen gegenüber Werner Moser verschwieg oder ob die Erwähnung der Fremdenpolizei nur ein polemischer Schachzug Giedions gegen die Schweizer Behörden war, bleibt leider offen.

119 Vgl. hierzu auch Rümmele, Simone, S. 20 (Anm. 1).

120 Von wann bis wann sich Stam exakt in Paris aufhielt, ist unbekannt. Am 11. April 1925 erhielt er von Mondrian dessen Publikation „Le Neo-Plasticisme, Paris 1920", mit einer Widmung:

„à M. Stam de 11 avril '25 P. Mondrian" (D.A.M., Nachlaß Mart Stam, Inv.-Nr. 003-001-081).

121 Vgl. Postma, Frans: Het hemelse laboratorium, in: i10 sporen van de avant-garde, S. 213 ff. (Anm. 35).

122 Diese Doppelnummer von ABC erschien Ende Februar oder Anfang März 1925, wie aus dem Schreiben von Mart Stam an Werner Moser vom 5. 3. 1925 hervorgeht. Vgl. Briefe von Mart Stam an Werner Moser, S. 113 (Anm. 53).

123 Diese Methode des Nebeneinanderstellens und Verschmelzens von Gegensätzen lag schon Stams früherem zentralen Text „'t Gebed en de sociale gedachte" (Anm. 13) zugrunde.

124 Stam, Mart: Modernes Bauen 2, in: ABC – Beiträge zum Bauen, 1. Serie Nr. 3/4 (1925).

125 Schmidt, Hans, und Stam, Mart: Komposition ist Starrheit – Lebensfähig ist das Fortschreitende, in: ABC – Beiträge zum Bauen, 2. Serie, Nr. 1 (1926). Zum Thema, wie Stam und Schmidt ihr Verständnis vom zweckmäßigen Bauen und in diesem Zusammenhang ihr Verhältnis zu 'de Stijl' sowie zur Kunst im allgemeinen definierten, vgl. auch: Möller, Werner: Mart Stam or The Representation ..., S. 16 ff. (Anm. 30); und: Ders.: Das nutzlose Schöne, in: Kommentarband, S. 30 ff. (Anm. 40).

126 Einzig bei der grafischen Gestaltung eines Plakats mit horizontalen und vertikalen Schriftbalken für die Rotterdamer Firma Bruijnzeel hatte sich Stam vermutlich an Mondrians Bildaufbau orientiert. Vgl. hierzu: Rümmele, Simone, S. 21 (Anm. 1). Den Plakatentwurf publizierte Stam 1924, in: ABC – Beiträge zum Bauen, 1. Serie, Nr. 2 (1924), als Illustration des von ihm gemeinsam mit El Lissitzky verfaßten Artikels „Die Reklame". Das Plakat entstand aber vermutlich schon zwischen 1919 und 1922 in Rotterdam. Es ist äußerst unwahrscheinlich, daß Stam den Entwurf später in Berlin oder in der Schweiz für das o. g. Rotterdamer Unternehmen angefertigt hat.

127 Mondrian lernte M. H. J. Schoenmaekers und dessen neoplatonische Theorie des „positiven Mystizismus" während seines unfreiwillig längeren Aufenthalts in den Niederlanden von 1914–1919 kennen. Eigentlich lebte Mondrian seit 1911 in Paris, doch brach während des Besuchs bei seinen Eltern in den Niederlanden der Erste Weltkrieg aus und verhinderte seine Rückkehr nach Frankreich. Auch Stam hatte eingehend Schoenmaekers Lehre anhand dessen Schrift „Het Nieuwe Wereldbeeld", Bussum 1915, studiert (D.A.M., Nachlaß Mart Stam, Inv.-Nr. 003-002-033) und sie weiterhin verfolgt, wie eine spätere Publikation Schoenmaekers, „De Wereldbouw", Bussum 1926, belegt, die sich ebenfalls im Mart-Stam-Nachlaß befindet (D.A.M., Nachlaß Mart Stam, Inv.-Nr. 003-002-034). Ob sich Mondrian und Stam bereits vor der erwähnten Pariser Begegnung am 11. 4. 1925 persönlich kannten, ist allerdings zweifelhaft. In der Chronologie (Anm. 1) wird der Beginn der Freundschaft von Stam und Mondrian erst im Zusammenhang mit der Parisreise erwähnt.

128 Obwohl Mondrians Äußerungen zu Kunst und Architektur auch in der Architektenschaft hohes Ansehen genossen, verhielt sich Mondrian selbst immer sehr reserviert und skeptisch der Architektur gegenüber. Vgl. Blotkamp, Carel: Mondriaan ↔ architectuur, in: Wonen TABK (1982) 4/5, S. 43 f.

129 Vgl. Red. Beitrag, open oog, in: open oog, Nr. 1 (1946) (D.A.M., Nachlaß Mart Stam, Inv.-Nr. 003-004-042).

130 Ausführlich von einem Treffen mit Stam und Mondrian in Paris Ende Juni 1928 berichtet Alfred Roth in seinem Buch: Roth, Alfred: Begegnungen mit Pionieren, Le Corbusier, Piet Mondrian, Adolf Loos, Josef Hoffmann, Auguste Perret, Henry van der Velde, Basel und Stuttgart 1973, S. 137 ff. Stam sah Mondrian vermutlich noch öfter in Verbindung mit Reisen nach Paris wie 1929 zur Vorbereitung der Frankfurter Ausstellung „Der Stuhl" und 1937 zur Weltausstellung.

131 Am 5. Juli 1937 überreichte Carola Giedion-Welcker dem Ehepaar Stam ihre Publikation „Moderne Plastik", Zürich 1937, mit der Widmung: „5. Juli 1937 für Stams (bei Mondrian)" (D.A.M. Nachlaß Mart Stam, Inv.-Nr. 003-009-014).

132 Die Ausstellung wurde im Stedelijk Museum Amsterdam vom 6. 11. – 15. 12. 1946 gezeigt. Vgl. Blotkamp, Carel: Enkele gedachten uit brieven van Piet Mondriaan, in: Jong Holland 11 (1995) 3, S. 41 ff.; und: Ausst.-Verzeichnis Archiv Stedelijk Museum Amsterdam; und: Piet Mondrian, Ausst.-Kat., Stedelijk Museum Amsterdam, 1946 (D.A.M., Nachlaß Mart Stam, Inv.-Nr. 003-001-017); und: Peterson, Ad, und Brattinga, Pieter: Sandberg, een documentaire, Amsterdam 1975, S. 46 ff.

133 Diese Information basiert auf einer mündlichen Mitteilung von Olga Stam, der dritten Ehefrau Mart Stams, an den Autor, Zürich 1986. Die erwähnten Tische befinden sich als Bestandteil des Mart-Stam-Nachlasses im Besitz des D.A.M., Inv.-Nr. 003-523-001 und -002.

134 Vgl. Barbieri, Umberto, S. 98 ff. und S. 104 ff. (Anm. 9).

135 Vgl. Geurst, Jeroen, und Molenaar, Joris: Van der Vlugt, Architect 1894–1936, Delft 1983, S. 13 ff.

136 Vgl. Statuten der Vereinigung „Opbouw" (N.A.I., Sammlung Piet Zwart, Inv.-Nr. 150).

137 Vgl. Die Neue Stadt, Rotterdam im 20. Jahrhundert, S. 38 (Anm. 6); und: Het Nieuwe Bouwen in Rotterdam 1920–1960, Ausst.-Kat., Delft 1982, S. 16 und 27 f.

138 Vgl. Suter, Ursula, S. 122 (Anm. 28).

139 Vgl. Molenaar, Joris: Mart Stam, 'My name was not to be mentioned': Mart Stam and the Firm of Brinkman and Van der Vlugt. A Conversation with Gerrit Oorthuys, September 23, 1989, in: Wiederhall (1993) 14, S. 22.

140 Ida Liefrinck besuchte Karl Moser in Zürich am 17. 2. 1925. Vgl. Agenda Karl Moser, 1924/26 (gta, Nachlaß Karl Moser, Inv.-Nr. KM-1924/26 ATGB-3).

141 Vgl. „A Conversation with Gerrit Oorthuys", S. 27 (Anm. 139).

142 Vgl. ebd., S. 24 f.; und: Rümmele, Simone, S. 24 f. (Anm. 1).

143 Vgl. „A Conversation with Gerrit Oorthuys", S. 24 (Anm. 139); und: Wagenaar, Cor: Welvaartsstad in wording, de wederopbouw van Rotterdam 1940–1952, Rotterdam 1992, S. 236.

144 Vgl. Briefe von Mart Stam an Werner Moser, S. 115 (Anm. 53).

145 Postkarte von Stam, Leni, an Moser, Silvia und Werner, Paris, Rue Perceval 29, 12. 1. 1926 (gta, Nachlaß Werner Moser).

146 Außer, daß er aktuelle Publikationen zum Neuen Bauen studierte, reiste Kees van der Leeuw 1926 sogar in die USA und besichtigte dort über das ganze Land verteilt ca. 35 Industrie- und Verwaltungsbauten. Vgl. Molenaar, Joris: Een gebouw dat modern is ..., in: Van Nelle's fabrieken, Bureau Brinkman en Van der Vlugt 1925–1931, Arch.-Führer, Utrecht o. J., S. 4 f., und: Ders.: Van Nelle, Van Nelle's New Factories, American Inspiration and Cooperation, in: Wiederhall (1993) 14, S. 9.

147 Ausführliche Darstellungen zur Gründungsgeschichte des Büros „Brinkman en Van der Vlugt", auf denen die hier verfaßten Ausführungen basieren, liefern die Publikationen von Geurst, Jeroen, und Molenaar, Joris (Anm. 135); und: Molenaar, Joris: Een gebouw dat modern is ... (Anm. 146).

148 Vgl. Molenaar, Joris: Een gebouw dat modern is ..., S. 5 (Anm. 146).

149 Vgl. Rümmele, Simone, S. 25 (Anm. 1).

150 Vgl. Bakema, J. B.: L. C. van der Vlugt, Amsterdam 1968; und: Oorthuys, Gerrit: Mart Stam, in: bouwkundig weekblad 87 (1969) 25, S. 25/547; und: Ders.: Van wie is de Van Nelle fabriek?, in: Fo-

rum 28 (1983) 1/2, S. 43; und: „A Conversation with Gerrit Oorthuys", S. 22 ff. und bes. S. 27 (Anm. 139).

151 Vgl. Geurst, Jeroen, und Molenaar, Joris, S. 51 (Anm. 135); und: „A Conversation with Gerrit Oorthuys", S. 27 (Anm. 139). Die Kündigung erfolgte im Mai. Seit Juni war Mart Stam selbständig. Vgl. die Postkarte von Stam, Leni und Mart, an Moser, Werner, Rotterdam 19. 6. 1928 (gta, Nachlaß Werner Moser).

152 Stam, Mart: M-Kunst, in: i10, internationale revue 1 (1927) 2, S. 41 ff. Dieser Artikel erschien in abgewandelter Form als Zusammenfassung eines Vortrags unter demselben Titel in: bauhaus 2 (1928) 2/3, S. 16.

153 Die hier zitierte deutsche Fassung stammt aus einem erst 1983 veröffentlichten deutschsprachigen Manuskript von Stam, Mart: Holland 1926, in: Forum 28 (1983) 1/2, S. 43. Die in „i10" (Anm. 152) veröffentlichte Variante ist etwas kürzer und beschränkt sich auf: „Wij maken (...) urinoirs als tempeltjes."

154 Stam, Mart: Holland 1926 (Anm. 153). Dieser Auszug des Manuskripts floß in etwas gekürzter Form und mit Verzicht auf den Vergleich zur Reklame in Stams Artikel „M-Kunst" (vgl. Anm. 152) ein.

155 Stam, Mart: M-Kunst, S. 42 (Anm. 152). (Übersetzung von Werner Möller.)

156 Vgl. „A Conversation with Gerrit Oorthuys", S. 26 (Anm. 139). In dem Interview hebt Gerrit Oorthuys deutlich den Unterschied zwischen Van der Vlugt und Stam hervor. Van der Vlugt verkörperte aus seiner Sicht mehr einen „Trendsetter", der in der Moderne einen neuen Stil sah, während sich Stam mit der Moderne prinzipiell auseinandersetzte und nach neuen Formen des gesellschaftlichen Zusammenlebens suchte.

157 Wie konfliktbeladen und persönlich verletzend der Streit tatsächlich gewesen sein muß, legen zwei Zeugnisse dar. In einem Brief an J. B. Bakema vom 1. 8. 1964 äußerte sich Van der Leeuw in bezug auf Stam so, als wäre dieser einer der Mitarbeiter des Büros Van der Vlugt unter vielen gewesen, den er erst „kennenlernte, als die Fabrik, das Wohnhaus usw. schon lange im Gebrauch waren." Vgl. Bakema, J. B. (Anm. 150); und: Molenaar, Joris: Een gebouw dat modern is ..., S. 6 (Anm. 146). Van der Leeuws Angabe ist ziemlich unglaubwürdig. Einerseits wurde das angesprochene Wohnhaus erst im November 1929 bezugsfertig, als Stam schon seit 1 1/2 Jahren nicht mehr in Rotterdam, sondern in Frankfurt a. M. wohnte. Andererseits sprach Gropius in einem Brief an Oud vom 3. 5. 1927 die Bitte aus, Stam zu sagen, „dass er van der leeuw vollständig falsch beurteilt und dass ich gerade in menschlicher beziehung von ihm einen sehr reinen eindruck erhielt." (N.A.I., Sammlung Oud, Korrespondenz). Demnach muß Stam während seiner Arbeit für Van der Vlugt mehrmals persönlichen Kontakt mit Van der Leeuw gehabt haben.

158 Brief von Walter Gropius an Sigfried Giedion, 27. 12. 1934, zitiert nach: Spechtenhauser, Klaus, und Weiss, Daniel: Karel Teige und die CIAM: Die Geschichte einer gestörten Kommunikation, Ideologische Differenzen innerhalb der Avantgarde, Zürich 1997, Typoskript (erscheint 1997 bei MIT-Press).

159 Vgl. Brief von Stam, Mart, an Meyer, Hannes, Frankfurt a. M. 8. 2. 1929 (Getty Research Institute, Resource Collections, Los Angeles California).

160 Vgl. Tagebuch Ise Gropius, 5. 12. 1926 (Bauhaus-Archiv, Berlin). In dem Tagebuch erwähnt Ise Gropius Stam im Zusammenhang mit Führungen, bei denen sie Gäste durch das neueröffnete Bauhausgebäude geleitet hatte: „den besten eindruck machte uns eigentlich van stam, der von gr. (d. i. Gropius, d. A.) noch einmal aufgefordert wurde, doch die leitung der architekturklasse zu übernehmen. er lehnte aber wieder ab, da er keinerlei liebe zum lehren spürt. er arbeitet jetzt mit van der vlugt zusammen. gr. hält sehr viel von ihm und auch charakterlich scheint er sehr erfreulich zu sein."

161 Brief von Gropius, Walter, an Oud, J. J. P., Dessau 3.5.1927 (Anm. 157).

162 Vgl. Molenaar, Joris: Van Nelle ..., S. 10 (Anm. 146).

163 Vgl. Schwitters, Kurt: Stuttgart, Die Wohnung, Werkbundausstellung, in: i10, internationale revue 1 (1927) 10, S. 348 (D.A.M., Nachlaß Mart Stam, Inv.-Nr. 003-004-035).

164 Brief von Meller, Paul, an Oud, J. J. P., Stuttgart 31. 8. 1927 (N.A.I., Sammlung Oud, Korrespondenz). Dieser Brief wurde bereits von Karin Kirsch in ihrem ausführlichen Band über die Weißenhof-Siedlung zitiert. Vgl. Kirsch, Karin, S. 96 (Anm. 43).

165 Stam, Mart: Drie woningen op de tentoonstelling te Stuttgart, in: i10, S. 342 (Anm. 163). (Übersetzung von Werner Möller.)

166 Zu den Mängeln an dem Reihenhaus von Stam vgl. „Bericht über die Siedlung in Stuttgart am Weißenhof", in: Reichsforschungsgesellschaft, 2. Jg., Sonderheft Nr. 6 (1929), S. 65 ff. Der Bericht kommt zu dem abschließenden Urteil: „Die Wohnung (von Stam, d. A.) scheint in keiner Beziehung entwicklungsfähig. Eine Wohnung mit folgerichtiger Durchführung des Stamschen Entlastungsprogramms (damit ist die Hauswirtschaft gemeint, d. A.) müßte neu entworfen werden." Ebd., S. 70. Die Untersuchung weist zwar eingangs, Stam etwas entlastend, darauf hin, daß „es schwer zu entscheiden (ist), was im Plane vorgesehen, was in der Ausführung entstellt ist." Ebd. S. 65. Aber dieses Urteil bezog sich nur auf die Konstruktion und nicht auf die Raumdisposition des Entwurfs. Das von Stam vorgesehene gleichmäßige Eisengerüst kam als Tragwerk nicht zur Ausführung. Der Bauleiter der Ausstellung, Richard Döcker, änderte dieses Konstruktionssystem eigenmächtig aus Kostengründen ab und ließ das Reihenhaus in einer Mischform aus tragendem Mauerwerk und einzelnen Eisenstützen errichten. Vgl. Rundschreiben Nr. 14 der Bauleitung, Richard Dökker, Stuttgart 30. 4. 1927 (N.A.I., Sammlung Oud, Korrespondenz); und: Kirsch, Karin, S. 178 f. (Anm. 43). Bedingt durch diesen Eingriff sind die Eisenträger anders als im Entwurf vorgesehen unregelmäßig im Gebäude verteilt. Vgl. Grundrisse, in: „Bericht über die Siedlung ...", S. 37; und: hier Abb.-Nr. 78.

167 Den Entwurf Mart Stams überarbeitete Franz Krause an dieser Stelle, um dem Verlauf der Straße Rechnung zu tragen, die am Eingang von Stams Haus Nr. 28 um ca. 45⁰ ihre Richtung ändert und nicht mehr parallel zum Gebäude verläuft. Die Geschichte dieser Entwurfsänderung schildert der Architekt Heinz Rasch bildhaft in einem Teil seiner in begrenzter Auflage an Freunde und Bekannte verteilten autobiographischen Texte, Rasch, Heinz: Konsequenzen in Praxis und Theorie, 2 autobiogr. Teile, 1989, S. 19, wie folgt: „Stam dachte kaum so kleinlich in Autorenfragen. Er hatte auch Krauses Skizze für die Zugänge seines Weißenhof-Hauses ganz arglos angenommen, froh darüber, daß er die breite klassizistische Freitreppe von Mies vermeiden konnte, und die Skizze dann auf dem selben Brett übertragen, das auch Mies im Februar benutzt hatte. – Und dabei wurde sie ein echter Stam! Aber Krause war auch nicht kleinlich, er freute sich, daß Stam seine Skizze angenommen hatte und dadurch aus dem etwas fabrikmäßigen Kasten eine lebendige Architektur geworden war." Dieser Bericht Raschs von Stams nachlässigem Umgang mit der Autorenfrage wirft nochmals ein eigenes Licht auf den Van-Nelle-Streit und die späteren Auseinandersetzungen um die Urheberschaft des Kragstuhls, zu letzterem vgl. Máčel, Otakar, und Möller, Werner (Anm. 45). Heinz Rasch war an der Ausstellung „Die Wohnung" u. a. mit je einer Musterwohnung in den Häusern von Mies van der Rohe und Peter Behrens beteiligt und verfolgte des weiteren das ganze Geschehen im Rahmen seiner publizistischen Tätigkeit sehr aufmerksam. Vgl. Brüder Rasch, Material – Konstruktion – Form 1926–1930,

	Edition Marzona, Düsseldorf 1981; und: Aus den zwanziger Jahren, in: werk und zeit 9 (1960) 11. Mit Mart Stam stand Heinz Rasch noch bis in die sechziger Jahre in freundschaftlichem Kontakt.
168	Stam, Mart: Wie Bauen?, in: Deutscher Werkbund (Hrsg.): Bau und Wohnung, Stuttgart 1927, S. 125 f.
169	Vgl. ebd.; und: Stam, Mart: Drie woningen …, S. 342 ff. (Anm. 165).
170	Wie als Fortsetzung von „M-Kunst" erklärte Mart Stam in seinem Artikel „Wie Bauen?" (Anm. 168): „Für den, der redlich und klar denkt, ist das Haus ein Gebrauchsgegenstand. Für neunzig vom (sic!) Hundert, für den Bürger ist es etwas anderes: Repräsentation. (…) Diese Zwiespältigkeit, die an Unehrlichkeit grenzt, weil sie einen Wohlstand vorzutäuschen versucht, der nicht da ist, steht der modernen Architektur im Wege."
171	Vgl. Stam, Mart: Drie woningen …, S. 344 (Anm. 165).
172	Stam, Mart: Wie Bauen?, S. 125 (Anm. 168).
173	Mies van der Rohe hatte schon bei der Auswahl der Architekten für die Teilnahme an Stuttgart-Weißenhof enorme Schwierigkeiten. Vgl. Kirsch, Karin, S. 53 ff. (Anm. 43).
174	Eine ausführlichere Darstellung zu „The Seven Lamps of Architecture", auf der auch die hier verfaßten Ausführungen basieren, liefert der Beitrag von Somer, Kees: Een vaktijdschrift voor leken, in: i10 sporen van de avant-garde, S. 112 f. (Anm. 35).
175	Vgl. Steinmann, Martin, S. 12 (Anm. 43).
176	Zu einer ausführlichen Darstellung dieses Stuhlentwurfs als Objekt der Design- und Rechtsgeschichte vgl. Máčel, Otakar, und Möller, Werner (Anm. 45).
177	Vgl. Archivalien des „Stadskantoor Purmerend".
178	Die Artikelserie erschien vom Oktober 1926 bis Januar 1927, vgl. Stam, Mart: Op zoek naar een ABC van het bouwen, in: Het Bouwbedrijf 3 (1926) 11 und 12 sowie 4 (1927) 1. Der Titel dieser Artikelserie verweist nicht nur auf die Zeitschrift „ABC – Beiträge zum Bauen", sondern Stam stellte auch den einleitenden Aufsatz aus ihm wichtig erscheinenden Thesen verschiedener ABC-Texte zusammen.
179	Erst 1986, mit der Übergabe des Nachlasses durch Olga Stam an das D.A.M., wurde Mart Stams Autorenschaft an diesem Projekt bekannt. 1991 stellte Simone Rümmele (Anm. 1) die Bedeutung dieses Projekts zum Verständnis Mart Stams architektonischer Formensprache ausführlich dar.
180	Vgl. Stam, Mart: entwurf für ein bürogebäude in rotterdam, bauhaus 3 (1929) 1, S. 20 f. Unbekannt ist sowohl, warum und über welchen Weg Mart Stam diesen Auftrag erhielt, als auch, warum der Entwurf nicht ausgeführt wurde.
181	Vgl. Anm. 166.
182	Vgl. Stam, Mart: Op zoek naar een … 3 (1926) 12, S. 524 (Anm. 178).
183	Stam, Mart: entwurf für ein … (Anm. 180).
184	Stam, Mart: M-kunst, in: bauhaus 2 (1928) 2/3, S. 16. In seinem Erläuterungsbericht zum Altersheim der Henry und Emma Budge-Stiftung, dessen Entwurf funktional konsequent in einer symmetrischen H-Form angelegt war, schrieb Stam: „Es wäre genauso unrichtig und lächerlich, ein Flugzeug absichtlich unsymmetrisch zu bauen." Zitiert nach: Stam, Mart: Das Projekt Habermann – Kramer – Moser – Stam für das neue Altersheim in Frankfurt am Main, in: Das Neue Frankfurt 2 (1928) 10, S. 192.
185	Vgl. Leserbrief von Bremer, Gustav Cornelis, in: Bouwkundig Weekblad Architectura (1927) 22, S. 203; und: Eesteren, Cornelis van: Naar aanleiding van de prijsvraag voor een watertoren te Wassenaar, in: i10, internationale revue 1 (1927) 8/9, S. 286 ff.; und: Oud, J. J. P.: „Aangepast bij de omgeving", in: i10, internationale revue 1 (1927) 10, S. 349 f.; und: Stam, Mart: Ontwerp Watertoren, in: i10, internationale revue 1 (1927) 12, S. 428 ff.
186	Vgl. Eesteren, Cornelis van: Naar aanleiding van …, S. 288 (Anm. 185); und: Oud, J. J. P.: „Aangepast bij …, S. 349 (Anm. 185).
187	In der zentralperspektivischen Ansicht plazierte Stam seinen Entwurf in der offenen, ebenen Landschaft vor einer Ortschaft und nicht – wie im Wettbewerb gefordert – auf einer Düne. Vgl. auch diese Zeichnung Stams mit den perspektivischen Ansichten der Wettbewerbsbeiträge von H. J. Groenewegen und B. Merkelbach, Abb. 91, sowie von C. van Eesteren und G. Jonkheid, Abb. 92. Des weiteren wies Stam in seinem Artikel „Ontwerp Watertoren" (Anm. 185) den Entwurf von Groenewegen und Merkelbach als Wettbewerbsbeitrag aus, seinen eigenen aber nicht.
188	Vgl. Suter, Ursula, S. 130 ff. (Anm. 28).
189	Vgl. Schmidt, Hans: Die Baukunst und der liebe Gott, in: ABC – Beiträge zum Bauen, 2. Serie, Nr. 1 (1926). Den Artikel leitete Schmidt interessanterweise mit ähnlichen Gleichnissen – „(…) dass wir immer noch aus jedem Tramhäuschen ein Tempelchen (…) machen" – ein wie Stam seine Texte „Holland 1926" (Anm. 153) und „M-Kunst" (Anm. 152). Vermutlich war Stams nichtveröffentlichter Artikel „Holland 1926" für ABC geschrieben, und Schmidt nutzte ihn als Vorlage für „Die Baukunst und der liebe Gott".
190	Oud, J. J. P.: „Aangepast bij …", S. 349 (Anm. 185). (Übersetzung von Werner Möller.)
191	Stam, Mart: Holland 1926 (Anm. 153).
192	Vgl. Een Paar Notities, Verkeers- en Schoonheidseischen, in: Haagsche Post, 18. 12. 1926 (N.A.I., Sammlung Van Eesteren, Inv.-Nr. EEST VIII. 46). In dem Archiv Van Eesteren befindet sich eine umfangreiche Sammlung verschiedenster Zeitungsausschnitte zu der „Rokin-Frage" von 1924–1928.
193	Vgl. Stam, Mart: Op zoek naar een … 4 (1927) 1, S. 18 ff. (Anm. 178).
194	Vgl. Eesteren, Cornelis van: Over het Rokin-Vraagstuk, in: i10, internationale revue 1 (1927) 3, S. 83 ff.; und: Somer, Kees: Een vaktijdschrift voor leken, S. 129 (Anm. 174).
195	Vgl. Over stedebouw, in: i10, internationale revue 1 (1927) 3, S. 81.
196	Vgl. Rümmele, Simone, S. 25 (Anm. 1); und: Het Nieuwe Bouwen in Rotterdam, S. 27 f. (Anm. 137).
197	Zu Stam vgl. Brief von Mondrian, Piet, an Oud, J. J. P., Paris 22. 5. 1926, abgedruckt in: i10 sporen van de avant-garde, S. 227 (Anm. 35); und zu Oud vgl. Briefe von Müller Lehning, Arthur, an Bart de Ligt, Amsterdam 28. 10. 1926 und 7. 11. 1926, in: Ebd. S. 232 und 237.
198	Vgl. Müller Lehning, Arthur: i10, in: i10, internationale revue 1 (1927) 1, S. 1 f.
199	Müller Lehning hatte in der Gründungsphase von „i10" ernsthaft erwogen, Van Eesteren als Hauptredakteur für die Rubrik Architektur zu gewinnen. Auf Anraten von Mondrian entschied er sich aber für Oud. Kurzzeitig muß für diese Aufgabe auch Stam zwischen Mondrian und Müller Lehning im Gespräch gewesen sein. Müller Lehning sprach sich aber gegen Stam aus, weil ihm dieser zu kommunistisch und dogmatisch erschien, um dem offenen Charakter des Journals zu entsprechen. Vgl. Brief von Mondrian, Piet, an Oud, J. J. P., Paris 22. 5. 1926 (Anm. 197). Van Eesteren selbst bekundete gegenüber Müller Lehning sein großes Interesse, mit ihm, Oud und Stam in der Redaktion an einem Tisch zu sitzen. Van Eesteren glaubte daran, daß sie gemeinsam „wirklich etwas machen könnten, das Mumm in den Knochen hat". Brief von Eesteren, Cornelis van, an Müller Lehning, Arthur, Amsterdam 16. 7. 1928, in: Ebd., S. 258.

200 Vgl. Somer, Kees, S. 129 (Anm. 174). Der Autor verweist an dieser Stelle auf einen Brief von Eesteren, Cornelis van, an Oud, J. J. P., vom 9. 2. 1927.

201 Vgl. ebd.; und: Bosman, Jos: Mart Stams Stadtbild, S. 124 f. (Anm. 30). Beide Autoren gehen knapp auf die Machbarkeit der Entwürfe ein.

202 Vgl. Stam, Mart: Rokin en Dam, in: i10, internationale revue 1 (1927) 3, S. 87.

203 Zum Bevölkerungswachstum in Rotterdam zwischen 1840 und 1927 vgl. Stam, Mart: Das Verkehrszentrum von Rotterdam, in: Das Neue Frankfurt 2 (1928) 9, S. 167.

204 Vgl. Die Neue Stadt, Rotterdam im 20. Jahrhundert, S. 44 ff. (Anm. 6); und: ABC – Beiträge zum Bauen, 2. Serie, Nr. 4 (1927/28), S. 4 f.; und: Stam, Mart: Das Verkehrszentrum …, S. 168 f. (Anm. 203).

205 In den Zeitschriften ABC – Beiträge zum Bauen, 2. Serie, Nr. 4 (1927/28), S. 5, und Das Neue Frankfurt 2 (1928) 9, S. 170 (Anm. 203) nennt sich Mart Stam selbst als Alleinverantwortlichen der Ausarbeitung des „Hofplein-Entwurfs". In niederländischen Zeitungen wurden dagegen neben Stam als weitere Verantwortliche Van der Vlugt und Van Eesteren erwähnt. Vgl. Bosman, Jos: Mart Stam's Architecture Between Avantgarde and Functionalism, in: Rassegna 13 (1991) 47, S. 33.

206 Vgl. Rümmele, Simone, S. 94 f. (Anm.1).

207 Vgl. ABC – Beiträge zum Bauen, 2. Serie, Nr. 4 (1927/28), S. 4.

208 Ebd., S. 5.

209 Vgl. Die Neue Stadt, Rotterdam im 20. Jahrhundert, S. 44 (Anm. 6).

210 Oud betont, daß das „Delftsche Poort" seinen funktionalen Zusammenhang mit der Stadtentwicklung verloren hat, weist aber auf die Möglichkeit hin, es an einem anderen Platz wieder aufzustellen. Vgl. Oud, J. J. P.: „Aangepast bij …", S. 349 (Anm. 184).

211 Vgl. ABC – Beiträge zum Bauen, 2. Serie, Nr. 4 (1927/28), S. 4 f.; und: Stam, Mart: Das Verkehrszentrum …, S. 166 ff. (Anm. 203).

IV. Im Mekka des Neuen Bauens

212 Stam, Mart: Das Verkehrszentrum …, S. 175 (Anm. 203).

213 Vgl. Brief von Meyer, Hannes, an Stam, Mart, o. O. 15. 3. 1928 (Getty Research Institute, Resource Collections, Los Angeles California).

214 Vgl. Brief von Stam, Mart, an Meyer, Hannes, Rotterdam 26. 3. 1928 (Getty Research Institute, Resource Collections, Los Angeles California).

215 Meyer kam es hauptsächlich darauf an, „dass durch ihre Mitarbeit (mit „ihre" ist Stam gemeint, d. A.) alle bauhäusler immer mehr einer elementaren bauanschauung zugeführt werden. je mehr fremde kräfte als gastlehrer diese elementarbaulehre aus dem leben draussen vermitteln, umsomehr schwindet der jetzt etwas neurotische zustand der arbeit gegenüber unter unseren bauhäuslern." Vgl. Brief von Meyer, Hannes, an Stam, Mart, o. O. 5. 5. 1928 (Getty Research Institute, Resource Collections, Los Angeles California).

216 Vgl. die Korrespondenz zwischen Stam, Mart, und Meyer, Hannes, vom 10. 5. und 14. 5. 1928 (Getty Research Institute, Resource Collections, Los Angeles California).

217 Meyer wünschte sich ein Beispiel aus den Niederlanden, damit die „studierenden ihre fremde mentalität bei einer holländischen bauaufgabe kennen lernen, denn wir müssen alles tun, um sie aus der engen heimatlichen umklammerung frei zu bekommen." Vgl. Brief von Meyer, Hannes, an Stam, Mart, o. O. 14. 5. 1928 (Getty Research Institute, Resource Collections, Los Angeles California). Daß Stam in diesem Unterricht „Hofplein" behandelte, teilte der damalige Bauhausschüler Philipp Tolziner dem Autor während eines Gesprächs am 30. 6. 1989 in Dessau mit.

218 Vgl. die Korrespondenz zwischen Stam, Mart, und Meyer, Hannes, vom 9. 7. bis 22. 11. 1928 (Getty Research Institute, Resource Collections, Los Angeles California).

219 Vgl. Cetto, Max: Der Wettbewerb um das Altersheim in Frankfurt am Main, in: Stein – Holz – Eisen, 1928, Woche 45, S. 802. Ob Stam dieses Projekt am Bauhaus als Unterrichtsaufgabe stellte, während der Wettbewerb lief oder erst danach, ist nicht bekannt.

220 Vgl. Máčel, Otakar, und Möller, Werner, S. 47 (Anm. 45).

221 Vgl. Brief von Meyer, Hannes, an Stam, Mart, o. O. 6. 2. 1929 (Getty Research Institute, Resource Collections, Los Angeles California).

222 Zur Kündigung bei Van der Vlugt vgl. Anm 151. Zur Ausschreibung des Wettbewerbs für das Altersheim vgl. Frankfurter Nachrichten, 4. 7. 1928, Nr. 184 (Institut für Stadtgeschichte, Frankfurt a. M., Magistratsakte V 691).

223 Ernst May war schon lange vor der CIAM-Konferenz in die Frage zur Errichtung eines neuen Altersheims eingebunden. Den Vorbereitungen für das Projekt hatte der Frankfurter Magistrat bereits am 5. 3. 1928 aufgrund finanzieller Zusicherungen seitens der Henry und Emma Budge-Stiftung zugestimmt. Vgl. Arnsberg, Paul: Henry Budge, Der „geliebten Vaterstadt – Segen gestiftet", Frankfurt a. M. 1972, S. 43.

224 Ernst May war von 1925–1930 Baudezernent der Stadt Frankfurt a. M. In dieser Zeit leitete er im Auftrag der sozialliberalen Stadtregierung nicht nur ein gigantisches Wohnungsbauprogramm mit ca. 30.000 Einheiten für vornehmlich sozial schwächere Bevölkerungsschichten ein, sondern unternahm den ehrgeizigen Versuch, das gesamte städtische Leben von der Planung bis zur Drucksache im Geist der Moderne umzugestalten. Unter seiner Ägide erlangte Frankfurt a. M. auch über die Grenzen des Deutschen Reichs hinaus den unbestrittenen Ruf, die Musterstadt des Neuen Bauens zu sein. Zur Entwicklung des Projekts „Das Neue Frankfurt" vgl.: Mohr, Christoph, und Müller, Michael: Funktionalität und Moderne, Das Neue Frankfurt und seine Bauten 1925–1933, Köln 1984; und: Rebentisch, Dieter: Stadtplanung und Siedlungsbau: „Das neue Frankfurt", in: Frankfurt am Main, Die Geschichte der Stadt, Sigmaringen 1991; und: Ernst May und das Neue Frankfurt 1925–1930, Ausst.-Kat. Deutsches Architekturmuseum Frankfurt a. M. 1986.

225 Vgl. Giedion, Sigfried: Mart Stam (Anm. 118).

226 Vgl. Brief von Stam, Mart, an Moser, Werner, Rotterdam 8. 8. 1928 (gta, Nachlaß Werner Moser).

227 Das Schreiben vom 8. 8. 1928 an Werner Moser (Anm. 226) ist der letzte bekannte Brief, den Stam aus Rotterdam abschickte, und das erste Schreiben aus Frankfurt a. M. ist eine Karte, datiert vom 17. 8. 1928, die an Hannes Meyer gerichtet war (Getty Research Institute, Resource Collections, Los Angeles California). Der Titel dieses Kapitel „Im Mekka des Neuen Bauens" entstand in Anlehnung an einen Beitrag in dem Buch von Idsinga, Ton, und Schilt, Jeroen: Architect W. van Tijen 1894–1974, 's Gravenhage o. J., S. 232.

228 Auf die Analogie der Entwürfe für das Altersheim in Zürich-Höngg und Frankfurt a. M. wies erstmals Sigfried Giedion in seinem Artikel „Une maison de retraite pour vieillards a Francfort s. Mæin", in: Cahiers d'Art (1930) 6, S. 321 ff., hin. Ausführlich geht auf diesen Vergleich auch J. Christoph Bürkle in seinem Aufsatz: Das Budge-Haus in Frankfurt a. M. – Legende und Wirklich-

	keit, in: Oechslin, Werner (Hrsg.): Mart Stam, Eine Reise …, S. 68 ff. (Anm. 27), ein.
229	Vgl. Postkarte von Stam, Mart, an Moser, Werner, Frankfurt a. M. 16. 9. 1928 (gta, Nachlaß Werner Moser).
230	Vgl. Kirsch, Karin, S. 218 (Anm. 43).
231	Vgl. „exemplarisch: Hans Leistikow", hrsg. vom Fachbereich Visuelle Kommunikation (Arbeitsgruppe Hans Leistikow) der Universität Gesamthochschule Kassel, 1995 (o. S., Abschnitt: 1929, Kapitel: Ein Stuhl für zwei Gelegenheiten). 1930 heiratete Erika Habermann Hans Leistikow, der als Leiter des Grafischen Büros der Stadtverwaltung in Frankfurt a. M. bis September 1930 u. a. die Zeitschrift „Das Neue Frankfurt" gestaltete.
232	Vgl. Das Neue Frankfurt 1 (1926/27) 4, S. 66 f., Abb. 4 und 5.
233	Zu dem Einzugsdatum, 1. 5. 1930, vgl.: „Altersheim der Budgestiftung in Frankfurt a. Main", in: Stein – Holz – Eisen 1930, Heft 23, S. 518.
234	Die Preisvergabe fand am 11. September 1928 statt. In einer Postkarte aus Dessau vom 14. 9. 1928 teilte Mart Stam Werner Moser mit, daß er Ferdinand Kramer nicht in die Bürogemeinschaft aufnehmen möchte. Des weiteren rät er, schon vorab mit Kramer die Honorarfrage für den Bau des Altersheims zu klären, da Kramer aus zeitlichen Gründen nur wenig zur Verfügung stehen könnte (gta, Nachlaß Werner Moser).
235	Vgl. Abschrift der Vereinbarung zwischen den Architekten Mart Stam und Ferdinand Kramer, Frankfurt a. M. 11. 3. 1930 (gta, Nachlaß Werner Moser). Weiteres zum „Fall Kramer–Stam" ist ausführlich zu finden in: Bürkle, J. Christoph, S. 74 f. (Anm. 228).
236	Zur Ausschreibung des Wettbewerbs für das Altersheim vgl. Frankfurter Nachrichten (Anm. 222).
237	Vgl. Stiftungsurkunde, Abschrift von 1921, in: Magistratsakten der Stadt Frankfurt a. M., 1930–1954, Sign. 8420/4, Bd. 1 (Institut für Stadtgeschichte, Frankfurt a. M.). Zur Geschichte Henry Budges und der Stiftung vgl. Arnsberg, Paul (Anm. 223).
238	Zitiert aus: Henry Budge †, in: Frankfurter Zeitung, 23. 10. 1928, Nr. 794 (Institut für Stadtgeschichte, Frankfurt a. M., Magistratsakte V 691).
239	Zitiert aus: „Stiftungsurkunde", Hamburg 16. 8. 1928 (Institut für Stadtgeschichte, Frankfurt a. M., Magistratsakte V 691).
240	Vgl. Städtisches Anzeigeblatt, 28. 7. 1928, Nr. 30; und: Bericht des Vorstands der Henry und Emma Budge-Stiftung an den Magistrat der Stadt Frankfurt a. M., 21. 6. 1929 (beides im Institut für Stadtgeschichte, Frankfurt a. M., Magistratsakte V 691).
241	Vgl. Abschrift eines Schreibens vom Fürsorgeamt an den Magistrat der Stadt Frankfurt a. M., 25. 6. 1953 (Institut für Stadtgeschichte, Frankfurt a. M., Magistratsakten der Stadt Frankfurt a. M., 1930–1954, Sign. 8420/4, Bd. 1).
242	Die Hauszinssteuer war eine besondere Finanzkonstruktion der Weimarer Republik. In der Inflationszeit diente sie als Maßnahme gegen unlautere Gewinne von Gläubigern, die mit dem Verfall der Währung immer günstiger ihre Hypotheken auslösen konnten. Aus diesen Ausgleichseinnahmen konnten den Gemeinden zur Instandhaltung älterer Gebäude und für Neubauten in einer Höhe bis zu 60 % des Bauwerts Hauszinssteuerhypotheken mit niedrigen Zinssätzen gewährt werden. Vgl. Jedermanns Lexikon, Berlin-Grunewald 1930, Bd. 5, S. 160 f. Auf diesem sehr heiklen Finanzierungsmodell basierten auch die meisten Bauvorhaben des Neuen Frankfurts.
243	Vgl. zu der Aufteilung der Kredite den Zeitungsartikel: „Grundsteinlegung zum Henry und Emma Budge Heim", in: Frankfurter Zeitung, 4. 7. 1929, Nr. 490 (Institut für Stadtgeschichte, Frankfurt a. M., Magistratsakte V 691). In dem Artikel wird als Summe allerdings nur der kalkulierte Baupreis in Höhe von 830.000 Reichsmark ohne Architektenhonorare, Straßenbaukosten usw. ausgewiesen.
244	Vgl. Stiftungsurkunde (Anm. 239); und: Henry Budge † (Anm. 238). Durch eine weitere Stiftung am 30. 9. 1929 in Höhe von 150.000 Reichsmark, die nicht zum Bau verwendet werden durften, sondern nur als Zuschüsse zu den Pflegesätzen, wurden die Klauseln nochmals zugunsten der Stiftung abgeändert. In Ausnahmefällen sollten nun auch Personen aus der Umgebung Frankfurts wie Bad Homburg und Wiesbaden aufgenommen werden können. Vgl. Brief von Budge, Emma, an Bürgermeister Gräf, Hamburg 30. 9. 1929 (Institut für Stadtgeschichte, Frankfurt a. M., Magistratsakte V 691).
245	Vgl. Cetto, Max: Der Wettbewerb … (Anm. 219).
246	Vgl. ebd.; und: Stam, Mart: Das Projekt …, S. 191 ff. (Anm. 184); und: Das Altersheim der Budge-Stiftung, Architekten Stam, Moser, in: Das Neue Frankfurt 4 (1930) 7, S. 157 ff.
247	Das Altersheim der Budge-Stiftung …, S. 158 (Anm. 246).
248	Weitere Erläuterungen zum ausgeführten Bau und der Unterschiede zum Vorentwurf siehe: Bürkle, J. Christoph, S. 70 ff. (Anm. 228).
249	Cetto, Max: Der Wettbewerb …, S. 801 (Anm. 219).
250	Vgl. „Änderung in der Preisverteilung beim Wettbewerb Altersheim", in: Stein – Holz – Eisen, 1928, Woche 45, S. 809.
251	Vgl. Postkarte von Stam, Mart, an Moser, Werner, Frankfurt a. M. 14. 10. 1928 (Datum des Poststempels) (gta, Nachlaß Werner Moser).
252	Vgl. Anm. 166.
253	Vgl. Brief von Moser, Werner, an Stam, Mart, Zürich 11. 2. 1931 (gta, Nachlaß Werner Moser).
254	Vincentz, Curt: Bausünden und Baugeldvergeudung, Hannover 1932, S. 37.
255	Zur Geschichte der AG Hellerhof vgl. „Fünfzig Jahre Aktiengesellschaft Hellerhof" (Festschrift, hrsg. vom Vorstand der Gesellschaft), Frankfurt a. M. 1952; und: Magistratsakten der Stadt Frankfurt a. M., Aktiengesellschaft Hellerhof 1928–1930, Sign. 2068/III. (Institut für Stadtgeschichte, Frankfurt a. M.).
256	Vgl. Magistratsakten der Stadt Frankfurt a. M., Aktiengesellschaft Hellerhof 1928–1930, Sign. 2068/III. (Institut für Stadtgeschichte, Frankfurt a. M.).
257	Vgl. Abschrift des Vertrags zwischen der Stadt Frankfurt am Main und der Hellerhof AG, Frankfurt a. M. 2./8. 2. 1929 (Archiv AG Hellerhof, Frankfurt a. M.).
258	Die Anzahl der ausgeführten Wohnungen dieses Bauabschnitts differiert in den Dokumenten zwischen 407 und 415. In der ersten Veröffentlichung der Zahlen werden 407 genannt. Vgl. Das Neue Frankfurt 4 (1930) 4/5, S. 126. Im Geschäftsbericht 1929–1930 der Aktiengesellschaft Hellerhof 412 (Institut für Stadtgeschichte, Frankfurt a. M., Magistratsakten der Stadt Frankfurt a. M., Aktiengesellschaft Hellerhof 1928–1930, Sign. 2068/III.). Die hier angegebene Anzahl der Wohnungen und Geschäftsräume stützt sich auf die Ertragsberechnung der AG vom 1. 4. 1934 (Institut für Stadtgeschichte, Frankfurt a. M., Magistratsakten der Stadt Frankfurt a. M., Aktiengesellschaft Hellerhof 1930–1934, Sign. 3681/5, Bd. 1).
259	Vgl. Aktiengesellschaft Hellerhof Frankfurt a. Main, Geschäftsberichte 1929–1930 und 1930–1931 (Institut für Stadtgeschichte, Frankfurt a. M., Magistratsakten der Stadt Frankfurt a. M., Aktiengesellschaft Hellerhof 1930–1934, Sign. 3681/5, Bd.1). Ursprünglich plante die Stadt Frankfurt, zwischen 1929 und 1932 jährlich 4.000 Wohnungen fertigzustellen. Durch die Wirtschaftskrise von 1929 und die Notverordnung der Reichsregierung von 1930 verschärften sich die ökonomischen Bedingungen und das Programm wurde auf die genannten

	Zahlen reduziert. Vgl. Magistratsakten der Stadt Frankfurt a. M., Wohnungsbauprogramm 1929/32, Sign. T 878 (Institut für Stadtgeschichte, Frankfurt a. M.).
260	Ein ausführlicher und detaillierter Wohnungsspiegel befindet sich im Anhang des Geschäftsberichts 1937–1938 der AG Hellerhof (Institut für Stadtgeschichte, Frankfurt a. M., Magistratsakten der Stadt Frankfurt a. M., Aktiengesellschaft Hellerhof 1935–1939, Sign. 3681/5, Bd. 2).
261	„Das Neue Frankfurt" beurteilte diese Situation als äußerst gelungen, da dieser zweigeschossige Typ ohne Beschattung der Gartenfläche zwischen den dreigeschossigen Zeilen eine „wünschenswerte Abtrennung (...) von der Frankenallee" darstellt. Vgl. Das Neue Frankfurt 4 (1930) 4/5, S. 160. Kritik an dieser Aussage wurde in Stein – Holz – Eisen 1931, Heft 1, S. 12 ff., laut. Dort wurde die Alternative aufgezeigt, auf die Laubenganghäuser zu verzichten und die dreigeschossigen Zeilen mit ihrer fensterlosen Stirnseite bis zur Frankenallee durchzuführen und sie dort als städtebaulichen Akzent um ein oder mehrere Stockwerke höher auszubilden.
262	Stam hatte keine gute Meinung über „Dammerstock", das im Sommer 1929 unter der Leitung Walter Gropius' als Mustersiedlung des rationellen Bauens entstand. In einer Postkarte vom 28. 6. 1929 an Werner Moser vermerkte Stam, schon bevor er „Dammerstock" überhaupt besichtigt hatte: „in Karlsruhe verschiedenes sehen und auch lernen zu können, wie man es nicht machen soll." (gta, Nachlaß Werner Moser).
263	Vgl. Stam, Mart: Das Mass, das richtige Mass, das Minumum-Mass, in: Das Neue Frankfurt 3 (1929) 3, S. 29 ff.
264	Vgl. u. a. Das Neue Frankfurt 4 (1930) 4/5, S. 160.
265	Vgl. Aktiengesellschaft Hellerhof, Geschäftsbericht 1937–1938, S. 7 (Anm. 260).
266	Auf dieses Phänomen der Transformation bei Stam wies in einem anderen Zusammenhang auch J. Christoph Bürkle, S. 65 f. (Anm. 27), hin.
267	Von dem Heizkraftwerk, das im ersten Bauabschnitt liegt, wurden insgesamt 1.012 Wohnungen versorgt. Vgl. „Fünfzig Jahre Aktiengesellschaft Hellerhof", S. 13 (Anm. 255). Für die Umstellung in den Kleinstwohnungen von der ursprünglich als kostengünstig propagierten Fernheizung zur Ofenheizung offerierte „Das Neue Frankfurt" eine interessante Begründung: „Gewiß liefert eine gute Zentralheizung die Wärmeeinheit billiger, als der Kohlenofen oder -herd. Aber der Arbeiter kann sich eben den höheren Wärmekonsum, den die Zentralheizung mit sich bringt, nicht leisten." Zitiert nach: Dr. Hagen: Biologische und soziale Voraussetzungen der Kleinstwohnung, in: Das Neue Frankfurt 3 (1929) 11, S. 224.
268	Vgl. Mohr, Christoph, und Müller, Michael, S. 146 (Anm. 224); und: Schlink, Wilhelm: Was wird aus der Hellerhofsiedlung?, in: Kunstchronik 30 (1977) 7, S. 303. Zur Bemessung tragbarer Mieten vgl. auch: Löhne und Mieten, in: Die Siedlung 1 (1929) 7, S. 3 f.
269	Vgl. Giedion, Sigfried: Wandlung der holländischen Architektur, I., in: Neue Züricher Zeitung, 17. 3. 1931 (gta, Giedion-Archiv, Inv.-Nr. 43-T-15-1931).
270	Ebd.
271	Vgl. Das Neue Frankfurt 4 (1930) 7, S. 163 und 171. Die dortigen Abbildungen vom Bau der Wohntrakte geben sehr gut wieder, was Giedion als traditionelle niederländische Konstruktionsmethoden bezeichnete. Giedion ging beim Budge-Heim in den Analogien zur niederländischen Architekturgeschichte aber noch weiter, indem er die Fensterausbildung der Rentnerzimmer mit denen niederländischer Wohnbauten des 18. Jahrhunderts verglich. Vgl. „Une maison de retraite...", S. 323 (Anm. 228).
272	Bei der Siedlung auf dem Tornow-Gelände wurde Mart Stam sogar zum Entwurf eines Wohnungstyps hinzugezogen (vgl. Centre Canadien d'Architecture, Montreal, Zeichnungskonvolut „Mart Stam"). Der niederländische Architekt Van Tijen reiste Ende Mai 1929 nach Frankfurt a. M., um anhand der dortigen Siedlungsprojekte Detailstudien zur Ausarbeitung eines eigenen Gartenstadtentwurfs für Rotterdam Süd durchzuführen. U. a. besuchte er Mart Stam und besichtigte Hellerhof. Vgl. Idsinga, Ton, und Schilt, Jeroen, S. 231 f. und 238 ff. (Anm. 227).
273	In einem Brief an Werner Moser vom 27. 3. 1929 (gta, Nachlaß Werner Moser) nannte Mart Stam folgende Wettbewerbe, an denen er beabsichtigte teilzunehmen: ein Altersheim in Augsburg, einen Schulbau in Rödelheim bei Frankfurt a. M. und die Stadterweiterung von Bratislava. Vorprojekte erstellte er für die Einfamilienwohnung eines in Frankfurt ansässigen Arztes (Vgl. Brief von Stam, Mart, an Moser, Werner, Frankfurt a. M. 15. 12. 1928, gta, Nachlaß Werner Moser) und für zwei Wohnhäuser in der Josbacherstraße in direkter Nachbarschaft zur Hellerhofsiedlung, 1930 (vgl. Centre Canadien d'Architecture, Montreal, Zeichnungskonvolut „Mart Stam"). Des weiteren bearbeitete er Projekte für einen Umbau in der Frankfurter Kaiserstraße Nr. 78, 1928, einen Konsumverein und ein Gewerkschaftshaus in Wiesbaden, 1929, Zeilenwohnungsbau in Wiesbaden, 1929/30, den Umbau der „Stadtkrone" in Limburg an der Lahn, 1930, und eine Ausstellungshalle in Frankfurt a. M., 1930 (vgl. Centre Canadien d'Architecture, Montreal, Zeichnungskonvolut „Mart Stam"; und: Briefe von Stam, Mart, an Moser, Werner, Frankfurt a. M. 5. 9. 1929 und 3. 9. 1930, gta, Nachlaß Werner Moser).
274	Stam hakte anscheinend bei einigen potentiellen Auftraggebern energisch nach, um sie zum Bauen zu bewegen, wie aus der Korrespondenz mit Werner Moser hervorgeht. Vgl. Brief von Stam, Mart, an Moser, Werner, Frankfurt a. M. 15. 12. 1928; und Postkarte von Stam, Mart, an Moser, Werner, Frankfurt a. M 12. 12. 1929 (Datum des Poststempels) (gta, Nachlaß Werner Moser).
275	Vgl. Máčel, Otakar, und Möller, Werner, S. 40 ff. (Anm. 45).
276	Kontakte Mart Stams mit der tschechischen Avantgarde in Prag bestanden schon seit 1922/23. Seine Berliner Zeit verband Stam auch mit einem Kurzaufenthalt in Prag. Vgl. Chronologie, S. 8 (Anm. 1). Zur Baba-Siedlung vgl. Svácha, Botislav: Osada Baba, in: Uměni 28 (1980) 4, S. 368 ff.; und Šlapeta, Vladimir: Die tschechische Architektur der Zwischenkriegszeit, in: Archithese (1980) 6, S. 8 und 12. Zum Kontakt Mart Stams mit der tschechischen Avantgarde vgl. Máčel, Otakar: „Die Neue Bewegung" Stavba und ABC, ein Vergleich, in: Kommentarband, S. 44 ff. (Anm. 40); und: Spechtenhauser, Klaus, und Weiss, Daniel: Karel Teige und die CIAM (Anm. 157); und: Karel Teige, Architettura, Poesia, Praga 1900–1951, Ausst.-Kat. Scuderie del Castello di Miramare Triest, Mailand 1996.
277	Vgl. Das Neue Frankfurt 3 (1929) 7/8, S. 183.
278	Vgl. Postkarte von Stam, Mart, an Giedion, Sigfried, Frankfurt a. M. 1. 11. 1928 (gta, Giedion-Archiv 43-K-1928-1-2).
279	„Junge Gruppen", in: Das Neue Frankfurt 3 (1929) 1, S. 23. Der F. O. G. gehörten bei ihrer Gründung an: Willi Baumeister, Herbert Böhm, Otto Fucker, Joseph Gantner, Joseph Hartwig, Eugen Kaufmann, Ferdinand Kramer, Hans Leistikow, Adolf Meyer, Robert Michel, Werner Nosbisch, Franz Schuster und Mart Stam.
280	U. a. wurden Vorträge von Dr. Fritz Karsten, „Die neue Schule", Dr. Ludwig Marcuse, „Die Krise des Frankfurter Theaters", Adolf Behne, „Das neue Berlin" und Oskar Schlemmer, „Bühnenelemente" veranstaltet. Vgl. Mitteilungen, in: Das Neue Frankfurt 3 (1929) 1, S. 23; 3 (1929) 3, S. 64; und 3 (1929) 5, S. 104.
281	Vgl. besonders den Brief von Stam, Mart, an Moser, Werner, Frank-

furt a. M. 15. 3. 1930 (gta, Nachlaß Werner Moser). Dort berichtet Stam: „Mit Kramer und Nosbisch habe ich verhandelt. In der F. O. G. sitzung ist K. nicht erschienen; da wurde dann alles besprochen und ich war wirklich erstaunt über die Meinung die man algemein (sic!) über Ihm (sic!) hat und der (sic!) dahin geht das (sic!) man algemein (sic!) vor Ihm (sic!) warnt. Ihm alles zumutet nur nicht arbeiten – am Zeichentisch sitzen und etwas leisten."

282 Vgl. die Korrespondenz zwischen Stam, Mart, und Moser, Werner, 1928–1930 (gta, Nachlaß Werner Moser).

283 Vgl. die Postkarte von Stam, Mart, an Moser, Werner, Frankfurt a. M. 4. 1. 1929 (gta, Nachlaß Werner Moser).

284 Vgl. Rebel, Ben: De Amsterdamse architectenvereniging 'de 8', in: Het Nieuwe Bouwen, Amsterdam 1920–1960, Delft 1983, S. 8 ff.; und: Dettingmeijer, Rob: De strijd om een goed gebouwde stad, in: Het Nieuwe Bouwen in Rotterdam …, S. 27 f. (Anm. 137).

285 Die Zeitschrift „i10" veröffentlichte u. a. auch das Gründungsmanifest von „de 8". Vgl. i10, internationale revue 1 (1927) 4, S, 126. 1932 ging aus der Zeitschrift „i10" die von „de 8" und „Opbouw" gemeinsam herausgegebene Zeitschrift „de 8 en Opbouw" hervor, die bis 1943 erschien. Ben Merkelbach stellte 1932 in dieser Zeitschrift seine in Frankfurt a. M. zur Anlage von Siedlungen gesammelten Erfahrungen dar und verglich sie mit niederländischen Projekten. Hellerhof war eines seiner zentralen Beispiele. Vgl. Merkelbach, Benjamin: Woonwijken, in: de 8 en Opbouw 3 (1932) 13, S. 123 ff.

286 Vgl. Anm. 283.

287 Vgl. Brief von Stam, Mart, an Moser, Werner, Frankfurt a. M. 27. 3. 1929 (gta, Nachlaß Werner Moser).

288 Vgl. Schmidt, Hans: Die Sowjetunion – Erlebtes und Erfahrenes (Anm. 49).

289 Mit diesem Titel versah 1947 Hannes Meyer Stam, Schmidt und deren Umfeld. Vgl. Brief von Meyer, Hannes, an Artaria, Paul, o. O. (Mexiko) 3. 3. 1947 (D.A.M., Nachlaß Hannes Meyer). Aber auch Stam hielt nicht mit seiner negativen Einschätzung Meyers hinterm Berg. Am 15. 12. 1928 schrieb er an Werner Moser: „Weiter habe ich keine aufregenden Nachrichten. Nur das (sic!) Hannes Meyer hier war; immer sehr ernst und wichtig getan hat. Er ist sich von seine (sic!) Verantwortung 10fach bewust (sic!)." (gta, Nachlaß Werner Moser).

290 Brief von Stam, Mart, an Moser, Werner, Frankfurt a. M. 3. 9. 1930 (gta, Nachlaß Werner Moser).

V. Das Ende der Euphorie: Von Neu-Mayland zur Zekombank

291 Vgl. Anm. 259.

292 Deutsche Übersetzung zitiert nach: „Frankfurter Wohnungsbau im Spiegel des Auslandes", in: Die Siedlung 4 (1932) 6, S. 70. Der Originaltext von Douglas Haskell erschien am 9. 3. 1932 in der amerikanischen Wochenschrift „The Nation".

293 Schmidt, Hans: Als ausländischer Spezialist in der Sowjetunion, o. A., Typoskript (gta, Nachlaß Hans Schmidt, Inv.-Nr. 61-T-241).

294 Vgl. Wit, Cor de: Johan Niegeman 1902–1977, Bauhaus, Sowjet Unie, Amsterdam, Amsterdam 1979, S. 53 f.

295 Vgl. Junghanns, Kurt: Die Beziehungen zwischen deutschen und sowjetischen Architekten in den Jahren 1917 bis 1933, in: Wissenschaftliche Zeitschrift der Humboldt-Universität zu Berlin 16 (1967) 3, S. 375; und: Schmidt, Hans: Die Tätigkeit deutscher Architekten und Spezialisten des Bauwesens in der Sowjetunion in den Jahren 1930 bis 1937, in: Ebd., S. 383; und: Ders.: Deutsche Architekten in der Sowjetunion 1930–1937, in: Deutsche Architektur (1967) 10, S. 625; und: Borngräber, Christian: Ausländische Architekten in der UdSSR: Bruno Taut, die Brigaden Ernst May; Hannes Meyer und Hans Schmidt, in: Wem gehört die Welt, Kunst und Gesellschaft in der Weimarer Republik, Ausst.-Kat. Neue Gesellschaft für Bildende Kunst, Berlin 1977, S. 116 f.

296 Vgl. Wem gehört die Welt, S. 117 (Anm. 295). Da die Zekombank nur eine Kontrollfunktion hatte, erwies es sich als uneffektiv, sie mit Planungsaufgaben zu betrauen und ihr die Brigade May zu unterstellen. Deswegen wurde schon nach einem halben Jahr die Gruppe May dem Volkskommissariat für Schwerindustrie zugeordnet. Diese Behörde verwaltete große Projektierungsbetriebe – nach dem amerikanischen Vorbild als Trusts bezeichnet – für Fabrik-, Siedlungs- und Städtebau. Für den Fabrikanlagenbau arbeiteten vorrangig amerikanische und für den Siedlungs- und Städtebau deutsche Spezialisten. Vgl. Schmidt, Hans: Vorschläge der ausl. Spezialisten, Moskau 1931, Typoskript (gta, Nachlaß Hans Schmidt, Inv.-Nr. 61-T-104); und: Ders.: Die Sowjetunion – Erlebtes und Erfahrenes (Anm. 49).

297 Vgl. Wem gehört die Welt, S. 118 (Anm. 295).

298 Brief von May, Ernst, an den Oberbürgermeister der Stadt Frankfurt a. M., Dr. Landmann, Moskau 16. 10. 1930 (Institut für Stadtgeschichte, Frankfurt a. M., Personalakte Ernst May, Sign. 17.895).

299 Vgl. Tolziner, Philipp: Mit Hannes Meyer am Bauhaus und in der Sowjetunion, in: hannes meyer, 1889–1954, architekt, urbanist, lehrer, Ausst.-Kat. Bauhaus-Archiv Berlin und Deutsches Architektur-Museum Frankfurt a. M., 1989, S. 250 f.; und: Jung, Karin Carmen: Planung der sozialistischen Stadt, Hannes Meyer in der Sowjetunion 1930–1936, in: Ebd., S. 265 ff.; und: Wem gehört die Welt, S. 118 (Anm. 295).

300 Zu Ernst May vgl. Wem gehört die Welt, S. 118, Anm. 65 (Anm. 295); und zu Hannes Meyer vgl. Jung, Karin Carmen, S. 265 ff. (Anm. 299).

301 Vgl. Anm. 289.

302 Wie wichtig Mart Stam das Arbeiten vor Ort und den Kontakt zur Bevölkerung ansah, dazu vgl. Schmidt, Hans: Als ausländischer Spezialist in der Sowjetunion, S. 9 (Anm 293); und: Karel Teige in gesprek met Mart Stam over het bouwen in de Sovjetunie, in: Teige animator, Karel Teige (1900–1951) en de Tsjechische avantgarde, Amsterdam 1994. Das vollständige Interview von Teige mit Stam wurde erstmals publiziert in: Země Sovětů 4 (1935) 5, S. 173–178.

303 Vgl. Preusler, Burghard, S. 154, Anm. 177 (Anm. 50).

304 Vgl. Schmidt, Hans: Als ausländischer Spezialist in der Sowjetunion, S. 9 (Anm. 293).

305 Vgl. Schmidt, Hans: Die Tätigkeit deutscher Architekten und Spezialisten …, S. 386 (Anm. 295); und: Neuer Russischer Städtebau, in: Das Neue Frankfurt 5 (1931) 3, S. 53 ff.

306 Vgl. Wit, Cor de, S. 78 f. (Anm. 294); und: Brief von Familie Stam an Familie Michel, Magnitogorsk 19. 10. 1931 (Getty Research Institute, Resource Collections, Los Angeles California); und: Wem gehört die Welt, S. 119 (Anm. 295).

307 Vgl. Schmidt, Hans: Die Tätigkeit deutscher Architekten und Spezialisten …, S. 385 (Anm. 295).

308 Diese Kritik übte Mart Stam selbst an seinem Entwurf. Vgl. Karel Teige in gesprek met Mart Stam … (Anm. 302).

309 Zitiert nach: Schmidt, Hans: Sieben Jahre Sowjetunion, 1945, S. 5, handschriftl. Manuskript (gta, Nachlaß Hans Schmidt, Inv.-Nr. 61-T-214).

310 Ebd., S. 6.

311 Vgl. Schilt, Jeroen, und Selier, Herman, S. 18 f. (Anm. 52); und: Máčel, Otakar, und Möller, Werner, S. 85 ff. (Anm. 45).

Ausgewählte Literatur

ABC – Beiträge zum Bauen 1924–1928, Reprint und Kommentarband, Lars-Müller-Verlag, Baden (Schweiz) 1993

De 8 en Opbouw 1932–1943, Tijdschrift van het Nieuwe Bouwen, Reprint mit einem Kommentar von Bock, Manfred, Van Gennep, Amsterdam 1989

Arnold, Klaus-Peter: Vom Sofakissen zum Städtebau – Die Geschichte der Deutschen Werkstätten und der Gartenstadt Hellerau, Dresden 1993

Banham, Reyner: Theory and Design in the First Machine Age, London 1960

Bauen '20–'40, Der Niederländische Beitrag zum Neuen Bauen, Ausst.-Kat. Van Abbemuseum Einhoven, o. J.

Bericht über die Siedlung in Stuttgart am Weißenhof, Reichsforschungsgesellschaft, 2. Jg., Sonderheft Nr. 6 (1929)

Boot, Caroline: Mart Stam, Kunstnijverheidsonderwijs als anzet voor een menselijk omgeving, Dessau – Amsterdam, in: Wonen TABK (1982) 11, S. 10 ff.

Broos, Kees, und Hefting, Paul: Grafische Formgebung in den Niederlanden, 20. Jahrhundert, (deutsche Ausgabe) Wiese Verlag, 1993

Bürkle, J. Christoph: El Lissitzky, Der Traum vom Wolkenbügel, Zürich 1991

Buys, H.: Mart Stam, in: Elsevier's Geïllustreerd Maandschrift 49 (1939) 98, S. 385 ff.

Ciré, Annette, und Ochs, Haila: Die Zeitschrift als Manifest, Aufsätze zu architektonischen Strömungen im 20. Jahrhundert, Basel, Berlin und Boston 1991

Deutscher Werkbund Sachsen e. V. (Hrsg.): Werkbericht 2, Leipzig 1996

Dexel, Grete und Walter: Das Wohnhaus von heute, Leipzig 1928

Dresden, Von der Königlichen Kunstakademie zur Hochschule für Bildende Künste (1764–1989), Geschichte einer Institution, Dresden 1990

Dreysse, D. W.: May Siedlungen, Architekturführer durch acht Siedlungen des Neuen Frankfurt 1926–1930, Verlag der Buchhandlung Walther König, 1994

Ebert, Hildtrud: Drei Kapitel Weißensee, Dokumente zur Geschichte der Kunsthochschule Berlin-Weißensee 1946 bis 1957, Berlin 1996

Ernst May und das Neue Frankfurt 1925–1930, Ausst.-Kat. Deutsches Architekturmuseum Frankfurt a. M. 1986.

Fanelli, Giovanni: Moderne architectuur in Nederland 1900–1940, 's Gravenhage 1978

Feist, Günter, Gillen, Eckhart, und Vierneisel, Beatrice (Hrsg.): Kunstdokumentation SBZ / DDR 1945–1990, Aufsätze, Berichte, Materialien, Berlin und Köln 1996

Foltyn, Ladislav: Slowakische Architektur und die tschechische Avantgarde 1918–1939, Dresden 1991

Frampton, Kenneth: Die Architektur der Moderne, Eine kritische Baugeschichte, Stuttgart 1983

Geurst, Jeroen, und Molenaar, Joris: Van der Vlugt, Architect 1894–1936, Delft 1983

Giedion, Sigfried: Befreites Wohnen, Zürich und Leipzig 1929, Nachdruck mit einer Einleitung von Huber, Dorothee, Syndikat Frankfurt a. M. 1985

Giedion, Sigfried: Bauen in Frankreich, Bauen in Eisen, Bauen in Eisenbeton, Berlin und Leipzig 1928

Gräff, Werner (Hrsg.): Innenräume, Stuttgart 1928

Grohn, Christian: Gustav Hassenpflug, Architektur, Design, Lehre 1907–1977, Düsseldorf 1985

Gubler, Jacques (Hrsg.): ABC Achitettura e avanguardia 1924–1928, Reprint von „ABC – Beiträge zum Bauen" mit italienischer Übersetzung und einem Kommentar des Hrsg.s, Mailand 1983

Gubler, Jacques: Nationalisme et internationalisme dans l'architecture moderne de la Suisse, Lausanne 1975

Hain, Simone, Schrödter, Michael, und Stroux, Stephan: Die Salons der Sozialisten, Geschichte und Gestalt der Kulturhäuser in der DDR, Berlin 1996

Hain, Simone: „... spezifisch reformistisch bauhausartig ...", mart stam in der ddr 1948–1952 (1), Essay und Dokumentation, erarbeitet im Institut für Regionalentwicklung und Strukturplanung IRS, Berlin 1991

hannes meyer, 1889–1954, architekt, urbanist, lehrer, Ausst.-Kat. Bauhaus-Archiv Berlin, und Deutsches Architektur-Museum Frankfurt a. M., 1989

Hans Schmidt, 1893–1972, Architekt in Basel, Moskau, Berlin-Ost, Zürich 1993

Hauptstadt Berlin, Internationaler städtebaulicher Ideenwettbewerb 1957/58, Ausst.-Kat. Berlinische Galerie, 1990

Helms, Dietrich (Hrsg.): Vordemberge-Gildewart, The complete works, München 1990

Herzogenrath, Wulf (Hrsg.): bauhaus utopien – Arbeiten auf Papier, Stuttgart 1988

Hilberseimer, Ludwig: Grossstadt Architektur, Stuttgart 1927

Hilberseimer, Ludwig: Internationale neue Baukunst, Stuttgart 1928

Hirdina, Heinz: Gestalten für die Serie, Design in der DDR 1944–1985, Dresden 1988

Holland in Vorm, Vormgeving in Nederland 1945–1987, 's Gravenhage 1987

Huber, Dorothee (Hrsg.): Sigfried Giedion, Wege in die Öffentlichkeit, Aufsätze und unveröffentlichte Schriften aus den Jahren 1926–1956, Zürich 1987

Internationale Revue „i10" 1927–1929, Reprint bei Van Gennep, Amsterdam 1979

i10 sporen van de avant-garde, Ausst.-Kat. hoofdkantoor van het Algemeen burgerlijk pensioenfonds te Heerlen, 1994

Ingberman, Sima: ABC International Constructivist Architecture, 1922–1939, Cambridge und London 1994

Junghanns, Kurt: Die Beziehungen zwischen deutschen und sowjetischen Architekten in den Jahren 1917 bis 1933, in: Wissenschaftliche Zeitschrift der Humboldt-Universität zu Berlin 16 (1967) 3, S. 369 ff.

Junghanns, Kurt: Deutsche Architekten in der Sowjetunion während der ersten Fünfjahrespläne und des Vaterländischen Krieges, in: Wissenschaftliche Zeitschrift der Hochschule für Architektur und Bauwesen Weimar (1983) 2, S. 122 ff.

Karel Teige, Architettura, Poesia, Praga 1900–1951, Ausst.-Kat. Scuderie del Castello di Miramare Triest, Mailand 1996

Kirsch, Karin: Die Weißenhofsiedlung, Werkbund-Ausstellung „Die Wohnung" – Stuttgart 1927, Stuttgart 1987

Kleinerüschkamp, Werner, und Möller, Werner: Es lebe der Zentralfriedhof!, in: Jahrbuch für Architektur 1991, S. 250 ff.

Klotz, Heinrich: Architektur des 20. Jahrhunderts, Zeichnungen – Modelle – Möbel, Ausst.-Kat. Deutsches Architekturmuseum Frankfurt a. M., 1989

Lichtenstein, Claude (Hrsg.): Ferdinand Kramer, Der Charme des Systematischen, Ausst.-Kat., Zürich 1991

Lissitzky-Küppers, Sophie (Hrsg.): El Lissitzky, Maler, Architekt, Typograf, Fotograf, Erinnerungen, Briefe, Schriften, Dresden 1992 (1. Aufl. 1967)

Lissitzky-Küppers, Sophie, und Lissitzky, Jen (Hrsg.): El Lissitzky, Proun und Wolkenbügel, Schriften, Briefe, Dokumente, Dresden 1977

Lotte Stam-Beese 1903–1988, Dessau, Brno, Charkow, Moskou, Amsterdam, Rotterdam, Rotterdam 1993

Máčel, Otakar, und Möller, Werner: Ein Stuhl macht Geschichte, München und Dessau 1992

Máčel, Otakar: Der Freischwinger, Vom Avantgardeentwurf zur Ware, (Diss.) T. U. Delft 1992

Mart Stam (1899–1986), in: Rassegna 13 (1991) 47

Mohr, Christoph, und Müller, Michael: Funktionalität und Moderne, Das Neue Frankfurt und seine Bauten 1925–1933, Köln 1984

Molenaar, Joris: Mart Stam, 'My name was not to be mentioned': Mart Stam and the Firm of Brinkman and Van der Vlugt. A Conversation with Gerrit Oorthuys, September 23, 1989, in: Wiederhall (1993) 14, S. 22 ff.

Moos, Stanislaus von: Karl Moser en Mart Stam, Het Rikli huis in Zürich, in: Archis (1986) 2, S. 35 ff; und: „...wird es das Haus Rikli nicht mehr geben", in: Archithese (1986) 1, S. 57 ff.

Het Nieuwe Bouwen, Amsterdam 1920–1960, Ausst.-Kat., Delft 1983

Het Nieuwe Bouwen in Rotterdam 1920–1960, Ausst.-Kat., Delft 1982

Van het Nieuwe Bouwen naar een Nieuwe Architectuur, Groep '32: Ontwerpen, gebouwen, stedebouwkundige plannen 1925–1945, 's Gravenhage 1983

Oechslin, Werner (Hrsg.): Le Corbusier & Pierre Jeanneret, Das Wettbewerbsprojekt für den Völkerbundspalast in Genf 1927, Zürich 1988

Oechslin, Werner (Hrsg.): Mart Stam, Eine Reise in die Schweiz, 1923–1925, Zürich 1991

Oorthuys, Gerrit: Mart Stam, in: bouwkundig weekblad 87 (1969) 25 (engl. Ausgabe: Mart Stam, documentation of his work 1920–1965, London 1970)

Oorthuys, Gerrit: Met Mart Stam naar een betere wereld, in: Forum 28 (1983) 1/2, S. 36 ff.

Parkins, Maurice Frank: City Planning in Soviet Russia, Chicago 1953

Peterson, Ad, und Brattinga, Pieter: Sandberg, een documentaire, Amsterdam 1975

Preusler, Burghard: Walter Schwagenscheidt 1886–1968, Architektenideale im Wandel sozialer Figurationen, Stuttgart 1985

Purvis, Alston W.: Dutch Graphic Design, 1918–1945, New York 1992

Rasch, Heinz und Bodo: Wie Bauen?, Stuttgart 1928

Rasch, Heinz und Bodo: Gefesselter Blick, 1930, Reprint Lars-Müller-Verlag, Baden (Schweiz) 1996

Rasch, Heinz: Konsequenzen in Praxis und Theorie, 2 autobiogr. Teile, 1989

Rasch, Heinz und Bodo: Der Stuhl, Stuttgart 1928, Reprint Vitra Design Museum, Weil am Rhein 1992

Rasch, Heinz: Aus den zwanziger Jahren, in: werk und zeit 9 (1960) 11

Rebel, Ben: het nieuwe bouwen, Assen 1983

Risse, Heike: Frühe Moderne in Frankfurt am Main 1920–1933, Frankfurt a. M. 1984

Roth, Alfred: Begegnungen mit Pionieren, Le Corbusier, Piet Mondrian, Adolf Loos, Josef Hoffmann, Auguste Perret, Henry van der Velde, Basel und Stuttgart 1973

Rümmele, Simone: Mart Stam, Zürich und München 1991

Das Schicksal der Dinge, Beiträge zur Designgeschichte (zusammengestellt und redigiert von Lüder, Dagmar, aus: form + zweck), Dresden 1989

Schilt, Jeroen, und Werf, Jouke van der: Genootschap Architectura et Amicitia 1855–1990, Rotterdam 1992

Schmidt, Hans: Die Tätigkeit deutscher Architekten und Spezialisten des Bauwesens in der Sowjetunion in den Jahren 1930 bis 1937, in: Wissenschaftliche Zeitschrift der Humboldt-Universität zu Berlin 16 (1967) 3, S. 383 ff.

Schwab, Alexander: Das Buch vom Bauen, 1930 – Wohnungsnot, Neue Technik, Neue Baukunst, Städtebau aus sozialistischer Sicht (erschienen 1930 unter dem Pseudonym Albert Sigrist), Nachdruck Bauwelt Fundamente 42, Düsseldorf 1973

Selman Selmanagič, Kunsthochschule Berlin, Beiträge 10, 1985

Sokratis, Georgiadis: Sigfried Giedion, Eine intellektuelle Biographie, Zürich 1989

Stam, Mart: hoe zijn onze steden gebouwd?, in: Wij, 3.5.1935, S. 16 f.

Stam, Mart: Le Corbusier, in: De Vrije Katheder 6 (1946) 19

Stam, Mart: Le Corbusier wijst een weg uit de chaos onzer steden, in: De Vrije Katheder 6 (1946) 39

Stam, Mart: Waarom angst voor vergankelijkheid?, in: De Vrije Katheder 7 (1947) 16

Steinmann, Martin: Mart Stam, in: Schweizerische Bauzeitung (1971) 2, S. 41 ff.

Steinmann, Martin (Hrsg.): CIAM, Dokumente 1928–1939, Basel und Stuttgart 1979

Teige animator, Karel Teige (1900–1951) en de Tsjechische avantgarde, Amsterdam 1994

Tendenzen der Zwanziger Jahre, Ausst.-Kat. 15. Europäische Kunstausstellung, Berlin 1977

Timmer, Petra: Metz & Co, de creatieve jaren, Rotterdam 1995

Vincentz, Curt R.: Bausünden und Baugeldvergeudung, Hannover 1932

Wem gehört die Welt – Kunst und Gesellschaft in der Weimarer Republik, Ausst.-Kat. Neue Gesellschaft für Bildende Kunst, Berlin 1977

Winkler, Klaus-Jürgen: Der Architekt Hannes Meyer, Anschauungen und Werk, Berlin 1989

Wit, Cor de: Johan Niegeman 1902–1977, Bauhaus, Sowjet Unie, Amsterdam, Amsterdam 1979

Wittwer, Hans-Jakob (Hrsg.): Hans Wittwer, Zürich 1988 (2. erw. Aufl.)

Weitere Titel siehe auch: Verzeichnis des Nachlasses Mart Stam, Bibliothek. Des weiteren liefern die Publikationen von Simone Rümmele und Gerrit Oorthuys (1969) eine umfassende Übersicht – sowohl von der allgemeinen Literatur als auch von Texten, die Mart Stam selbst verfaßte. Von letzteren sind hier nur einige dort nicht genannte Artikel aufgenommen. Ferner enthalten die Publikationen von Hildtrud Ebert und Simone Hain umfangreiches Material zu Mart Stams Zeit in der DDR von 1948–1952.

Abbildungsnachweis

Einleitung und Aufsätze

Abb. 3, 30 Nieuwe Bouwkunst in Nederland, o. A., S. 7, 12
Abb. 4–8 Privatsammlung
Abb. 10–12 Jobst, Gerhard: Kleinwohnungsbau in Holland, Berlin 1922, Abb. 187–199
Abb. 16, 134, 136, 139 Stein Holz Eisen 1931, Heft 1, S. 11, 12, 13
Abb. 19–21, 49 Woorden en Werken van Prof. Ir Granpré Molière, Heemstede 1949, o. A.
Abb. 22, 27, 38–41, 43, 44, 48, 52, 55, 61 Institut für Geschichte und Theorie der Architektur (gta) – ETH Zürich
Abb. 29 Bildarchiv Foto Marburg
Abb. 32, 33 Het Bouwbedrijf 3 (1926) 17, S. 521
Abb. 46 Max Taut 1884 – 1967, Zeichnungen, Bauten, Ausst.-Kat. Akademie der Künste, Berlin 1984, S. 68
Abb. 51 Lehrer, Ute
Abb. 50, 68, 72 Nederlands Architectuurinstituut, Rotterdam
Abb. 56 Schweizerische Bauzeitung 85 (1925) 19, S. 243
Abb. 63 Das Neue Frankfurt 3 (1929) 4, S. 83
Abb. 66 Jong Holland 11 (1995) 3, S. 42
Abb. 69 Barbieri, Umberto: J. J. P. Oud, Zürich und München 1989, S. 76
Abb. 70, 73 Geurst, Jeroen, und Molenaar, Joris: Van der Vlugt, Architect 1894–1936, Delft 1983, S. 26, 69
Abb. 71 Wiederhall (1993) 14, S. 15
Abb. 87 bauhaus 3 (1929) 1, S. 21
Abb. 88, 91 i10, internationale revue 1 (1927) 12, S. 429, 430
Abb. 92 i10, internationale revue 1 (1927) 8/9, S. 288
Abb. 95 i10, internationale revue 1 (1927) 3, S. 82
Abb. 101 Das Neue Frankfurt 2 (1928) 9, S. 175
Abb. 103 Das Neue Frankfurt 2 (1928) 10, S. 192
Abb. 115, 137, 138 Fünfzig Jahre Aktiengesellschaft Hellerhof, Frankfurt a. M. 1952, S. 9, 35
Abb. 117, 132, 135 Institut für Stadtgeschichte, Frankfurt a. M.
Abb. 118–120, 125–129, 131 AG Hellerhof und Deutsches Architektur-Museum, Frankfurt a. M.
Abb. 140, 141 Das Neue Frankfurt 4 (1930) 9 S. 203, 207
Abb. 142 rationelle bebauungsweisen, Frankfurt a. M., 1931, Kat.-Nr. 46

Alle nicht aufgeführten Abbildungen befinden sich im Besitz des Deutschen Architektur-Museums.
Der Herausgeber bittet unbekannt gebliebene Copyright-Inhaber um Mitteilung.

Katalog

Modelle nach Plänen von Mart Stam, 1924–1933
Seiten 110–117 Fachbereich Architektur der FH Münster, Fotografien: Gernot Maul
Neuauflagen von Objekten nach Entwürfen von Mart Stam
Seite 118 Deutsches Architektur-Museum
Seite 119 Deutsches Architektur-Museum und die genannten Hersteller
Objekte aus dem Mart-Stam-Nachlaß des Deutschen Architektur-Museums, Frankfurt a. M.
Seiten 120–129 Deutsches Architektur-Museum, die genannten Künstler und ihre Rechtsnachfolger
Der Herausgeber bittet unbekannt gebliebene Copyright-Inhaber um Mitteilung.

Verzeichnis des Mart-Stam-Nachlasses und weiterer Objekte von Mart Stam, die sich im Besitz des Deutschen Architektur-Museums befinden

Wehrdienstverweigerung, Jugendbundtätigkeit, amtliche Dokumente

Inv.-Nr. 003-101-001
Dokumente zum Wehrdienst, Zurückstellung und Verweigerung, Purmerend, s' Gravenhage, Waalsdorp (24.04.1918 – 20.09.1920), 9 Blätter

Inv.-Nr. 003-101-002
Mart Stam, Manuskripte „Eens zal het lichten" (Jan. 1917), o. T. (Jan. 1917), „In de stad" (07.07.1917), „Strijd" (19.08.1917), „In verband met 'Plaatselijke keuze'" (o. J.), o. T. (Jan. 1917), „Vrede zoeken" (Mai 1918), 49 handbeschriebene Seiten in einem Heft ohne Deckel

Inv.-Nr. 003-101-003
Mart Stam, Manuskript „Aléén", 15.08.1917, 3 handbeschriebene Seiten

Inv.-Nr. 003-101-004
Mart Stam, Manuskript „Moederharten", Febr. 1918, 8 handbeschriebene Seiten

Inv.-Nr. 003-101-005
Mart Stam, Manuskripte „Geschrieven over mij zelf, voor mij zelf voor later" (Purmerend 02.04.1918), „Losse herinneringen uit mijn leven" (11.04.1918), 12 handbeschriebene Seiten in einem Heft ohne Deckel

Inv.-Nr. 003-101-006
Mart Stam, Manuskript „Het was in Amsterdam", Purmerend 09./10.04.1918, 6 handbeschriebene Seiten
(auf einer Rückseite ein von Stam entworfener Schriftzug „Jongelieden Geheel Onthouders Bond")

Inv.-Nr. 003-101-007
Mart Stam, Manuskript „Vormenschepen", o. A. (verm. 1918/19), 2 handbeschriebene Seiten und eine Notiz von Olga Stam betr. das Konvolut 003-101-007 bis -012

Inv.-Nr. 003-101-008
Wie -101-007, „Levensdiepte", 3 handbeschriebene Seiten

Inv.-Nr. 003-101-009
Wie -101-007, „Vernieuwering", 1 handbeschriebene Seite

Inv.-Nr. 003-101-010
Wie -101-007, „Idealismus", 1 handbeschriebene Seite

Inv.-Nr. 003-101-011
Wie -101-007, „Uit Kookoro, aan een spoorwegenstation", 1 handbeschriebene Seite

Inv.-Nr. 003-101-012
Wie -101-007, „Vervolg", 1 handbeschriebene Seite

Inv.-Nr. 003-101-013
Mart Stam, Manuskripte „Kunst en Kunstenaar", „De Kunst van Egijpte", „Kunst van Indië", „Intuitie", o. A. (verm. auch noch aus der Zeit des J. G. O. B.), 24 handbeschriebene Seiten in einem Heft ohne Deckel

Inv.-Nr. 003-101-014
Mart Stam, Manuskript „'t Gebed en 't Sozialisme", 04.04.1919, 1 handbeschriebene Seite

Inv.-Nr. 003-101-015
Wie -101-014, „'t Gebed en de sociale gedachte", ausgearbeitet für einen Aufsatz oder Vortrag, 04.04.1919, 18 handbeschriebene Seiten in einem Heft
(inliegend ein Zeitungsausschnitt, „het zilveren huwelijksfest", aus: Avondblad, o. A.)

Inv.-Nr. 003-101-016
Mart Stam, Konzept für eine Lehrmethode (u. a. Zeichnen), o. A. (verm. 1919/20), 16 handbeschriebene Seiten und diverse Skizzen in einem Heft

Inv.-Nr. 003-101-017
Mart Stam, Entwurf der Titelseite eines Programms für den J. G. O. B., o. A. (verm. 1920), S/W Fotografie, 8,7 × 13,9 cm

Inv.-Nr. 003-101-018
Mart Stam, Zeichenheft aus dem Gefängnis, Den Haag 1920, 22 Zeichnungen (20 Pflanzen, 1 Portrait, 1 Ornament), versch. Techniken auf Papier, 26,2 × 16,8 cm

Inv.-Nr. 003-101-019
Emile Jaques-Dalcroze, Noten, Gesang und Piano, Paris, Leipzig, Neuchatel 1904, Notenheft

Inv.-Nr. 003-101-020
J. G. O. B. Vlugschriften, Gedachten over de J. G. O. B. en „de nieuwe richting", Harlem 27.06. (o. J.), Nr. 1

Inv.-Nr. 003-101-021
Mart Stam, „Brieven uit de cel", Amsterdam o. J. (verm. 1920), Buchpublikation

Inv.-Nr. 003-102-001
Altersversorgung, Unterlagen und Korrespondenz, 1954–82, 72 Blätter

Inv.-Nr. 003-102-002
Ehrengeld, Ministerie van Cultuur, Recreatie en Maatschappelijk Werk, Amsterdam 1967–81, Unterlagen und Korrespondenz, 32 Blätter

Inv.-Nr. 003-102-003
Fam. Stam mit Fam. W. M. Taams, Korrespondenz, 1979–81, 34 Seiten
(über Taams lief die Korrespondenz zum Empfang des Ehrengeldes, Inv.-Nr. 003-102-002)

Inv.-Nr. 003-103-001
Niederländischer Personalausweis von Mart Stam, Nr. M 573438, 1962-71, spiegelbildliche Kopien, 4 Blätter

Inv.-Nr. 003-103-002
Wie -103-001, von Olga Stam, Nr. M 064823, 1961–71, spiegelbildliche Kopien, 4 Blätter

Inv.-Nr. 003-103-003
Mitgliederausweis „Vereeniging tot Behoud von Natuurmonumenten in Nederland", Mart Stam, Nr. 9621, 1964, 1 Blatt

Korrespondenz

Inv.-Nr. 003-201-001
Mart Stam an Werner Moser, Berlin 11.03.1923, Fotokopien, 3 Seiten

Inv.-Nr. 003-201-002
Wie -201-001, Thun 05.03.1925, Fotokopien, 2 Seiten

Inv.-Nr. 003-201-003
Abschrift von -201-002, 4 Seiten

Inv.-Nr. 003-201-004
Wie -201-001, Thun 25.09.1925, Fotokopien, 2 Seiten

Inv.-Nr. 003-201-005
Wie -201-001, o. O. 12.07.1929, Fotokopie, 1 Seite

Inv.-Nr. 003-201-006
Wie -201-001, Brückenau (Rhön) 01.01.1962, Fotokopien, 2 Seiten

Inv.-Nr. 003-202-001
Mies van der Rohe an Mart Stam, Karlsbad 05.11.1926, 1 Seite
(Fotokopie aus dem M. v. d. Rohe Archiv, New York)

Inv.-Nr. 003-202-002
Wie -202-001, Berlin, 15.11.1926, 1 Seite
(Fotokopie aus dem M. v. d. Rohe Archiv, New York)

Inv.-Nr. 003-202-003
Wie -202-001, o. O. 16.11.1926, 1 Seite
(Fotokopie aus dem M. v. d. Rohe Archiv, New York)

Inv.-Nr. 003-202-004
Wie -202-001, o. O. 16.04.1927, 1 Seite
(Fotokopie aus dem M. v. d. Rohe Archiv, New York)

Inv.-Nr. 003-202-005
Mies van der Rohe an Dr. Döcker, Berlin 24.04.1927, 1 Seite
(Fotokopie aus dem M. v. d. Rohe Archiv, New York)

Inv.-Nr. 003-202-006
Mart Stam an Mies van der Rohe, Rotterdam 09.11.1926, 1 Seite
(Fotokopie aus dem M. v. d. Rohe Archiv, New York)

Inv.-Nr. 003-202-007
Wie -202-006, Rotterdam 09.06.1927, 1 Seite
(Fotokopie aus dem M. v. d. Rohe Archiv, New York)

Inv.-Nr. 003-203-001
Mart Stam an Wil(lem J. H. B. Sandberg), Berlin-Ost 30.09.1952, Fotokopien, 2 Seiten

Inv.-Nr. 003-204-001
Mart Stam an Peter von Rospatt, Aktennotiz, Schweiz 16.06.1979, Fotokopie, 1 Seite

Inv.-Nr. 003-204-002
Andreas Brügger an Peter von Rospatt, Thun 11.12.1980, mit Anlagen: Christopher Wilk an Andreas Brügger, Mart Stam an Peter von Rospatt, Mart Stam an Christopher Wilk, Christopher Wilk an Mart Stam, Fotokopien, 6 Seiten

Inv.-Nr. 003-204-003
Mart Stam an Christopher Wilk, Schweiz o. J., Fotokopien, 2 Seiten

Inv.-Nr. 003-204-004
Olga Stam an Peter von Rospatt, Zürich 13.05.1986, Fotokopie, 1 Seite

Inv.-Nr. 003-205-001
Karin Kirsch an Mart Stam, Stuttgart 27.09.1985, 2 Seiten

Inv.-Nr. 003-205-002
Karin Kirsch an Olga Stam, Stuttgart 12.05.1986, 1 Seite

Inv.-Nr. 003-205-003
Wie -205-002, 14.07.1986, 1 Seite

Inv.-Nr. 003-205-004
Wie -205-002, 05.08.1986, 1 Seite

Inv.-Nr. 003-205-005
Wie -205-002, 28.11.1986, 2 Seiten (davon 1 Fotokopie) und Anlage: Gerhard Kirsch, Umzeichnung der Reihenhäuser „Stam", Stuttgart-Weißenhof, Fotokopien, 3 Blätter

Inv.-Nr. 003-205-006
Olga Stam an Karin Kirsch, Zürich April 1986, Fotokopien, 2 Seiten

Inv.-Nr. 003-205-007
Wie -205-006, 20.05.1986, Fotokopien, 5 Seiten

Inv.-Nr. 003-205-008
Wie -205-006, 26.07.1986, Fotokopien, 13 Seiten

Inv.-Nr. 003-205-009
Wie -205-006, Dez. 1986, Fotokopien, 5 Seiten

Inv.-Nr. 003-206-001
Werner Möller an Andreas Brügger, Marburg 04.06.1986, 1 Seite
(handschriftliche Eintragungen von Olga Stam)

Inv.-Nr. 003-206-002
Werner Möller an Olga Stam, Marburg 22.06.1986, 1 Seite

Inv.-Nr. 003-206-003
Wie -206-002, (verm. Juli) 1986, 2 Seiten

Inv.-Nr. 003-206-004
Wie -206-002, 19.12.1986, 1 Seite

Inv.-Nr. 003-206-005
Wie -206-002, 07.02.1987, 1 Seite

Inv.-Nr. 003-206-006
Wie -206-002, 03.07.1987, 1 Seite

Inv.-Nr. 003-206-007
Olga Stam an Werner Möller, Zürich 14.06.1986, Fotokopie, 1 Seite

Inv.-Nr. 003-206-008
Wie -206-007, 07.07.1986, Fotokopie, 1 Seite

Inv.-Nr. 003-206-009
Wie -206-007, 14.07.1986, Fotokopien, 2 Seiten

Inv.-Nr. 003-206-010
Wie -206-007, 01.08.1986, Fotokopien, 2 Seiten

Inv.-Nr. 003-206-011
Wie -206-007, 02.10.1986 (Poststempel), 10 Seiten (davon 7 Fotokopien)

Inv.-Nr. 003-206-012
Olga Stam an Prof. H. Klotz und Werner Möller, Zürich 30.01. – 05.02.1987, 8 Seiten

Inv.-Nr. 003-206-013
Wie -206-012, 11.02. – 13.02.1987, 13 Seiten

Inv.-Nr. 003-206-014
Wie -206-012, 17./18.02.1987, 10 Seiten

Inv.-Nr. 003-206-015
Wie -206-012, 17./18.03.1987, 31 Seiten und als Anlagen Zeitungsberichte zum Tode Mart Stams 1986: Zürcher Tagesanzeiger (07.03.1986), 2 × Frankfurter Rundschau (05.03.1986), Frankfurter Allgemeine Zeitung (03.03.1986), und zum Werk Mart Stams: Streit um die Hellerhofsiedlung, aus: Frankfurter Allgemeine Zeitung (18.11.1975), Befreiung durch Vereinfachung?, ebd. (29.04.1970), Klassenloses Sitzen, aus: Spiegel (27.10.1986), und: handschriftliche Notiz von Olga Stam

Inv.-Nr. 003-206-016
Wie -206-012, 26.03. – 28.03.1987, 18 Seiten und Anlage: Abschrift eines Briefs von Olga Stam an Simone Rümmele, Zürich 21.06.1986, 1 Seite

Inv.-Nr. 003-206-017
Olga Stam an Deutsches Architekturmuseum, Zürich o. J., Fotokopie, 1 Seite

Inv.-Nr. 003-207-001
Gerrit Oorthuys an Olga Stam, Amsterdam 05.09.1986, 1 Seite

Inv.-Nr. 003-207-002
Wie -207-001, Malaga 01.01.1987, 1 Seite

Inv.-Nr. 003-207-003
Wie -207-001, 12.08. (o. J.), 1 Seite

Inv.-Nr. 003-207-004
Olga Stam an Gerrit Oorthuys, Zürich 26.05.1986, Fotokopie, 1 Seite

Inv.-Nr. 003-207-005
Wie -207-004, (verm. Juni) 1986, Fotokopien, 5 Seiten

Inv.-Nr. 003-207-006
Wie -207-004, 29./30.07.1986, 3 Seiten (davon 2 Fotokopien)

Inv.-Nr. 003-207-007
Wie -207-004, 02.08.1986, Fotokopie 1 Seite

Inv.-Nr. 003-207-008
Wie -207-004, 07.09. – 12.09.1986, Fotokopien, 2 Seiten

Inv.-Nr. 003-207-009
Wie -207-004, 07.11.1986, Fotokopien, 3 Seiten

Inv.-Nr. 003-207-010
Wie -207-004, 14.03.1987, Fotokopie, 1 Seite

Inv.-Nr. 003-207-011
Dipl. Ing. Dumsch / Kunze an Gerrit Oorthuys, Wuppertal 26.11.1980, Fotokopie, 1 Seite

Inv.-Nr. 003-208-001
Regierungsbaurat Nägele an Olga Stam, Stuttgart 23.06.1986, 2 Seiten

Inv.-Nr. 003-208-002
Olga Stam an Nägele, Zürich 07.07.1986, Fotokopien, 2 Seiten

Inv.-Nr. 003-208-003
Wie -208-002, o. J., Fotokopien, 2 Seiten

Inv.-Nr. 003-209-001
Alfred Roth an Mart Stam, Zürich 08.09.1983, 2 Seiten

Inv.-Nr. 003-209-002
Wie -209-001, Zürich 01.10.1985, 1 Seite

Inv.-Nr. 003-209-003
Jan Rogier an Mart Stam, Amsterdam 17.08.
1982, 1 Seite

Inv.-Nr. 003-209-004
Martin Steinmann an Mart Stam, Zürich o. J., 1 Seite

Inv.-Nr. 003-209-005
Prof. H. Schuster an Treumann, Dresden 17.11.
1986, Fotokopien, 2 Seiten

Inv.-Nr. 003-209-006
Dr. Christa Seifert an Dr. H. J. Stern, Dresden
09.01.1987, Fotokopie, 1 Seite

Inv.-Nr. 003-209-007
Olga Stam an Dr. H. J. Stern, Zürich o. J., Fotokopie, 1 Seite

Inv.-Nr. 003-209-008
Dr. H. J. Stern an Dr. Christa Seifert, Zürich
03.02.1987, Fotokopie, 1 Seite

Inv.-Nr. 003-210-001
Mart Stam, Briefentwurf an Thonet mit dem Entwurf einer Klappliege, o. A. (nach 1978),
1 Seite
(-210-001 bis -006 waren zusammen in einem Faltblatt abgelegt)

Inv.-Nr. 003-210-002
Mart Stam, Entwürfe von Schränken, o. A. (um 1980), Bleistift auf weißem Karton, 11,3 × 23,0 cm

Inv.-Nr. 003-210-003
Wie -210-002, Wäscheschrank, Bleistift auf weißem Karton 11,3 × 23,0 cm

Inv.-Nr. 003-210-004
Wie -210-002, Regal, Bleistift auf weißem Karton 11,3 × 23,0 cm

Inv.-Nr. 003-210-005
Wie -210-002, Schränke, Bleistift und Kugelschreiber auf weißem Papier, 8,0 × 17,0 cm

Inv.-Nr. 003-210-006
Notizen zu -210-002 bis -005, 1 Seite

Inv.-Nr. 003-210-007
Mart Stam, Notiz an Thonet, o. A. (um 1978/80),
1 Seite

Inv.-Nr. 003-210-008
Mart Stam, Notizen zu Thonet, den aktuellen Möbelentwicklungen und zu eigenen Arbeiten,
o. A. (nach 1978), 1 Seite

Inv.-Nr. 003-210-009
Mart Stam, Briefentwurf an Thonet, Skizze eines Tisches und Notizen zur persönlichen Situation, o. A. (nach 1978), Kugelschreiber auf einem selbstangefertigten Kalenderblatt, 30,8 × 23,6 cm (auf der Rückseite eine angefangene Pflanzenzeichnung, Buntstift und Bleistift)

Inv.-Nr. 003-210-010
Frau Thonet an Olga Stam, 25.03.1981, 1 Seite
(auf der Rückseite eine Fotografie Herrn G. Thonets mit seinen Söhnen und Enkeln, 12.04.1979)
(-210-010 bis -015 waren zusammen abgelegt)

Inv.-Nr. 003-210-011
Mart Stam, Freischwinger „S67F", Gebr. Thonet Frankenberg 1979, S/W Fotografie 17,7 × 12,6 cm

Inv.-Nr. 003-210-012
Mart Stam, Freischwinger „S68", Gebr. Thonet Frankenberg 1982, S/W Fotografie 17,7 × 12,6 cm (auf der Rückseite eine Notiz zum Modell)

Inv.-Nr. 003-210-013
Wie -210-012, Prototyp ohne Bezug, Polaroid 10,8 × 8,8 cm

Inv.-Nr. 003-210-014
Wie -210-013, andere Ansicht

Inv.-Nr. 003-210-015
Wie -210-013, andere Ansicht

Diverse schriftliche Aufzeichnungen, Chronologie, religiöse Texte

Inv.-Nr. 003-301-001
Mart Stam, Vortragsmanuskript (Architektur),
o. A. (verm. für einen Vortrag in Zürich, 1929),
9 handbeschriebene Seiten

Inv.-Nr. 003-302-001
Architectuur Commentaar (Interview mit Mart Stam), Delft 1963, 12 masch.-schriftl. Seiten

Inv.-Nr. 003-303-001
Stanislaus von Moos, „Karl Moser und Mart Stam", o. A., masch.-schriftl. Manuskript, Fotokopien, 9 Seiten

Inv.-Nr. 003-304-001
Olga Stam, Anmerkungen zur Mappe „Chronologie", Zürich März – Juni 1987, 5 Seiten

Inv.-Nr. 003-304-002
Olga Stam, Inhaltsverzeichnis der Chronologie, Zürich 1986, 1 Seite

Inv.-Nr. 003-304-003
Olga Stam, Chronologie 1–7, Anfang 1986, 7 Seiten

Inv.-Nr. 003-304-004
Wie -304-003, Chronologie 8–19, 1985, 15 Seiten (davon 2 Fotokopien mit handschriftlichen Notizen)

Inv.-Nr. 003-304-005
Wie -304-003, Chronologie 20–23, Der Mensch als Auftraggeber, o. J., 4 Seiten

Inv.-Nr. 003-304-006
Wie -304-003, Chronologie 24–25, Direktor,
1986, 2 Seiten

Inv.-Nr. 003-304-007
Wie -304-003, Chronologie 26–27, Kritiker,
1986, 2 Seiten

Inv.-Nr. 003-304-008
Wie -304-003, Chronologie 28–38, Beginn,
1986, 13 Seiten

Inv.-Nr. 003-304-009
Wie -304-003, Chronologie 39, Wandbilder,
1980, 1 Seite

Inv.-Nr. 003-304-010
Wie -304-003, Chronologie 40–41, In: Mart Stam verliess uns ..., 3 Seiten

Inv.-Nr. 003-304-011
Wie -304-003, Chronologie 42–42a, Zitat 'ABC' und Gebet, 2 Seiten (davon 1 Fotokopie mit handschriftlichen Notizen)

Inv.-Nr. 003-304-012
Wie -304-003, Chronologie 43 a–f, diverse Manuskripte von Mart Stam und Anmerkungen von Olga Stam, 1982/83/87, 10 Seiten (davon 2 Fotokopien, eine mit handschriftlichen Notizen)

Inv.-Nr. 003-304-013
Wie -304-003, Chronologie 43–48, Vermächtnisartikel, 1982/83, 25 Seiten (davon 6 Fotokopien mit handschriftlichen Korrekturen)

Inv.-Nr. 003-304-014
Wie -304-003, Chronologie 48 a, Gebete, o. J.,
2 Seiten

Inv.-Nr. 003-304-015
Wie -304-003, Chronologie 49–50, 'Tod' und Gedichte, 2 Seiten (davon 1 Fotokopie mit handschriftlichen Notizen)

Inv.-Nr. 003-304-016
Wie -304-003, Chronologie 51, Mart Stam an Peter von Rospatt, 1 Seite

Inv.-Nr. 003-304-017
Wie -304-003, Chronologie 51 a–c, 2 Stuhlentwürfe und eine Preisliste, 1978, Fotokopien, 3 Seiten

Inv.-Nr. 003-304-018
Wie -304-003, Chronologie 52, kurze Notiz,
15.01.1987 (sic! 1986!), Fotokopien, 4 Seiten

Inv.-Nr. 003-304-019
Wie -304-003, Chronologie 54–55 a–c, 55, einleitendes Wort, einige Mitteilungen, 'Beschrieb' und Transportliste, Fotokopien, 11 Seiten

Inv.-Nr. 003-304-020
Wie -304-003, Chronologie 56 a–d, Unterlagen zur Nachlaßübernahme, 5 Seiten (davon 2 Briefe, einer als Fotokopie, Vertrag, 2 Fotokopien Anhang zum Vertrag)

Inv.-Nr. 003-305-001
Olga Stam, Bemerkungen zur Schenkung an das Deutsche Architekturmuseum, Zürich 1987,
10 Seiten

Inv.-Nr. 003-306-001
Olga Stam, Kurze Notiz, Zürich 1986, 4 Seiten

Inv.-Nr. 003-307-001
Mart Stam, Abschriften religiöser Texte, o. A., 124 Seiten und Anlagen: Lilly Euz (?), Antwortkarte (Schloß Eugensberg 12. 06. 1974), Arthur und Hedi (Heller?), Grußkarte mit religiösem Spruch (o. A.), G. Henny (Pfarrer), Grußkarte mit religiösem Spruch (Zizers 22.12.1975), E. Mäder, religiöser Spruch (o. A.), 2 Kalenderblöcke mit Blumenzeichnungen und religiösen Sprüchen (Wuppertal 1979)

Inv.-Nr. 003-307-002
Mart Stam, Abschriften religiöser Texte in Schönschrift und mit Pflanzenzeichnungen, o. A., Ringbuch, 12 Seiten

Inv.-Nr. 003-307-003
Wie -307-002, 47 Seiten (davon 7 lose Blätter)

Inv.-Nr. 003-307-004
Wie -307-001, 65 Seiten (davon einige gedruckte Kalenderblätter)

Inv.-Nr. 003-307-005
Wie -307-001, Mammern o. J., 8 Seiten

Städtebau-, Architektur- und Interieurentwürfe Mart Stams bzw. Entwürfe an denen er mitgearbeitet hat

Inv.-Nr. 003-401-001
Interieur (Entwurf verm. Mart Stam), Rotterdam o. J. (verm. um 1920), S/W Fotografie 10,9 × 8,0 cm auf braunem Papier 20,0 × 21,5 cm fixiert

Inv.-Nr. 003-402-001
Wettbewerbsentwurf Stadterweiterung Den Haag, Rotterdam 1920, S/W Fotografie 11,4 × 17,4 cm auf braunem Karton 20,2 × 21,4 cm fixiert

Inv.-Nr. 003-403-001
Wettbewerbsentwurf Geschäftshaus Königsberg, Berlin 1922, Grundriß Erdgeschoß, S/W Fotografie 10,5 × 12,5 cm auf braunem Papier 19,9 × 21,4 cm fixiert (Bleistiftskizze auf der Vorderseite)

Inv.-Nr. 003-403-002
Wie -403-001, perspektivische Ansicht, S/W Fotografie, 3 Abzüge 17,8 × 12,7 cm, 16,9 × 12,1 cm, 16,5 ×11,7 cm auf braunem Papier 21,5 × 20,6 cm fixiert

Inv.-Nr. 003-404-001
Wettbewerbsentwurf Geschäftshaus Berlin am Knie, Berlin 1922, S/W Fotografie, 3 Abzüge ca. 9,4 × 16,7 cm, 8,9 × 16,3 cm aufgezogen auf braunem Karton 19,9 × 20,6 cm, 9,7 × 16,7 cm auf braunem Papier 19,8 × 21,3 cm fixiert (Bleistiftskizze auf der Rückseite)

Inv.-Nr. 003-405-001
Wettbewerbsentwurf Stadterweiterung Trautenau, Zürich 1923/24, Montage S/W Fotografien auf Karton 17,5 × 20,5 cm fixiert

Inv.-Nr. 003-406-001
Entwurf Wohnhaus mit Erweiterungsmöglichkeit, Thun Okt. 1924, S/W Fotografie 13,0 × 17,9 cm

Inv.-Nr. 003-406-002
Wie -406-001, perspektivische Ansicht und Grundrisse auf Papier 27,7× 21,5 cm montiert und beschriftet

Inv.-Nr. 003-407-001
Entwurf Bahnhof Genf-Cornavin, Thun 1924/25, Vogelschau, S/W Fotografie 12,4 × 17,5 cm

Inv.-Nr. 003-407-002
Wie -407-001, perspektivische Ansicht, S/W Fotografie, 3 Abzüge 13,0 × 17,9 cm, 9,3 × 18,0 cm, 5,3 × 15,6 cm

Inv.-Nr. 003-408-001
Entwurf Schulgebäude Thun, Thun 1925, Vogelschau, S/W Fotografie 12,9 × 17,8 cm

Inv.-Nr. 003-408-002
Wie -408-001, perspektivische Ansicht, S/W Fotografie 6,4 × 17,8 cm

Inv.-Nr. 003-409-001
Entwurf eines Wolkenbügel-Hochhauses für Moskau, Thun 1925, perspektivische Ansicht entlang einer Radialstraße, Aquarell und Farbstift auf Lichtpause, 24,3 × 20,5 cm

Inv.-Nr. 003-409-002
Wie -409-001, perspektivische Ansicht entlang des Rings, Aquarell und Farbstift auf Lichtpause, 23,7 × 20,5 cm

Inv.-Nr. 003-410-001
Gedenkstätte Dr. J. J. Maats 1841–1922 Purmerend, Purmerend 1926, S/W Fotografie 9,4 × 14,1 cm auf braunem Papier 9,7 × 14,6 cm und Karton 18,7 × 25,9 cm fixiert

Inv.-Nr. 003-410-002
Wie -410-001, andere Ansicht, S/W Fotografie 9,4 × 14,1 cm auf braunem Papier 9,7 × 14,6 cm und Karton 19,4 × 26,7 cm fixiert

Inv.-Nr. 003-410-003
Wie -410-001, andere Ansicht, S/W Fotografie 9,4 × 14,1 cm auf braunem Papier 9,7 × 14,6 cm und Karton 20,2 × 27,0 cm fixiert

Inv.-Nr. 003-411-001
Entwurf Rokin en Dam Amsterdam, Rotterdam 1926, Vogelschau der gesamten Anlage, 1 Andruck 35,5 × 49,8 cm

Inv.-Nr. 003-411-002
Wie -411-001, Vogelschau der gesamten Anlage, S/W Fotografie, 4 Abzüge 17,2 × 20,6 cm, 9,2 × 11,1 cm, 9,3 × 11,0 cm, 8,9 × 11,0 cm

Inv.-Nr. 003-411-003
Wie -411-001, perspektivische Ansicht Hochbahn und gestelzter Gebäudekomplex, 2 geschossiges Restaurant und 7 geschossiger Bürobau, S/W Fotografie 11,6 × 18,5 cm

Inv.-Nr. 003-411-004
Wie -411-003, Variante mit achtgeschossigem Bürobau, S/W Fotografie 11,8 × 9,4 cm

Inv.-Nr. 003-411-005
Wie -411-001, perspektivische Ansicht Bebauung der Kreuzung Dam und Spui, S/W Fotografie, 3 Abzüge 17,9 × 23,9 cm, 14,1 × 16,7 cm, 12,9 × 17,9 cm

Inv.-Nr. 003-412-001
Van-Nelle-Fabrik Rotterdam, Rotterdam 1916–31, Ansicht von der Hofeinfahrt, Verwaltungs- und Fabrikgebäude, S/W Fotografie 16,0 × 23,9 cm
(Entwurf Brinkman en Van der Vlugt, Mitarbeit Mart Stam, 1926–28)

Inv.-Nr. 003-412-002
Wie -412-001, Hofansicht zwischen Versand und Fabrik, S/W Fotografie 16,7 × 23,9 cm

Inv.-Nr. 003-412-003
Wie -412-001, Ansicht vom Hof, Verbindungsbrücken und Lager, S/W Fotografie 23,2 × 17,1 cm

Inv.-Nr. 003-412-004
Wie -412-001, Verbindungsbrücke Verwaltung und Fabrik, S/W Fotografie 17,0 × 23,2 cm

Inv.-Nr. 003-412-005
Wie -412-001, Verbindungsbrücke Verwaltung und Fabrik, Fabrikeingang, S/W Fotografie 23,2 × 17,0 cm

Inv.-Nr. 003-413-001
Entwurf Busbahnhof Rotterdam, Rotterdam 1927, Funktionsdiagramm A–C und Entwurf C, 1 Andruck 35,5 × 49,9 cm

Inv.-Nr. 003-413-002
Wie -413-001, Entwurf B, 1 Andruck 35,4 × 49,9 cm

Inv.-Nr. 003-414-001
Entwurf Wasserturm, Rotterdam 1927, Vogelschau, S/W Fotografie, 2 Abzüge 24,1 × 18,2 cm

Inv.-Nr- 003-414-002
Wie -414-001, perspektivische Ansicht, S/W Fotografie 24,1 × 18,3 cm

Inv.-Nr. 003-415-001
Reihenhaus Stam Stuttgart-Weißenhof, 1927, Vogelschau Nordseite, S/W Fotografie 17,0 × 22,7 cm

Inv.-Nr. 003-415-002
Wie -415-001, Vogelschau Nordseite, S/W Fotografie 11,4 × 8,6 cm

Inv.-Nr. 003-415-003
Wie -415-001, Ansicht Nordwestseite, S/W Fotografie ca. 39,0 × 49,0 cm

Inv.-Nr. 003-415-004
Wie -415-001, Ansicht Südwestseite, S/W Fotografie, 3 Abzüge ca. 39,0 × 49,0 cm, 10,1 × 13,0 cm, 9,8 × 13,4 cm

Inv.-Nr. 003-415-005
Wie -415-001, Ansicht der Südostseite, S/W Fotografie 9,8 × 12,8 cm

Inv.-Nr. 003-415-006
Wie -415-001, Blick über die Südseite auf das Haus M. v. d. Rohes, S/W Fotografie ca. 49,0 × 39,5 cm

Inv.-Nr. 003-415-007
Wie -415-001, die Eingänge von Nordwesten, S/W Fotografie, 2 Abzüge ca. 49,0 × 39,0 cm, 13,5 × 9,9 cm

Inv.-Nr. 003-415-008
Wie -415-001, Eingang Haus Nr. 28, S/W Fotografie, 3 Abzüge 2 Stck. 22,8 × 17,0 cm, 13,5 × 10,1 cm

Inv.-Nr. 003-415-009
Wie -415-001, Wendeltreppe zwischen Terrasse, Garten und Arbeitszimmer, S/W Fotografie 17,8 × 12,9 cm

Inv.-Nr. 003-415-010
Interieur Reihenhaus Stam Stuttgart-Weißenhof, 1927, Gartenzimmer, S/W Fotografie 17,0 × 22,5 cm

Inv.-Nr. 003-415-011
Wie -415-010, Gartenzimmer, S/W Fotografie 17,3 × 23,3 cm

Inv.-Nr. 003-415-012
Wie -415-010, Wohnraum, S/W Fotografie 8,6 × 11,2 cm

Inv.-Nr. 003-415-013
Wie -415-010, Wohnraum, S/W Fotografie 8,2 × 6,8 cm

Inv.-Nr. 003-415-014
Wie -415-010, Wohnraum, S/W Fotografie 17,0 × 23,3 cm
(Kragstuhl mit grauer Abdeckfarbe freigestellt)

Inv.-Nr. 003-415-015
Wie -415-010, Bad, S/W Fotografie 22,2 × 16,7 cm

Inv.-Nr. 003-415-016
Wie -415-010, Arbeitszimmer unter der Terrasse, S/W Fotografie, 2 Abzüge 16,6 × 22,4 cm, 9,0 × 13,0 cm

Inv.-Nr. 003-415-017
Wie -415-010, Stehlampe, S/W Fotografie 11,7 × 8,7 cm

Inv.-Nr. 003-416-001
Entwurf Wohnhaus Prag, Rotterdam oder Frankfurt a. M. 1928, perspektivische Ansicht und Grundrisse, 2 Andrucke 35,5 × 49,8 cm, 26,5 × 17,4 cm

Inv.-Nr. 003-416-002
Wie -416-001, Variante, o. O. 1931, Ansichten, Schnitte und Grundrisse, Lichtpause 30,5 × 98,0 cm

(Dieses Blatt ist nicht Bestandteil des Nachlasses, sondern eine freundliche Dauerleihgabe von Herrn Gerrit Oorthuys.)

Inv.-Nr. 003-417-001
Hellerhofsiedlung Frankfurt a. M., 1929–31, Fliegerbild Nr. 3850 von Süden, S/W Fotografie, 3 Abzüge 13,0 × 18,2 cm, 12,5 × 17,5 cm, 14,0 × 40,0 cm (Ausschnittvergrößerung)

Inv.-Nr. 003-417-002
Wie -417-001, Fliegerbild Nr. 3851 von Südosten, S/W Fotografie 5,2 × 7,2 cm

Inv.-Nr. 003-417-003
Wie -417-001, Fliegerbild Nr. 3853 von Nordwesten, S/W Fotografie 13,0 × 18,2 cm

Inv.-Nr. 003-417-004
Wie -417-001, Ansicht zweigeschossige Zeile von Südwesten im Bau, S/W Fotografie 6,2 × 8,4 cm

Inv.-Nr. 003-417-005
Wie -417-004, Ansicht von Südosten, S/W Fotografie 8,2 × 11,5 cm
(Fotografie Grete Leistikow)

Inv.-Nr. 003-417-006
Wie -417-004, Ansicht einer Wohn- und Ladeneinheit mit Aufgang zum Laubengang von Südosten, S/W Fotografie 16,2 × 16,8 cm
(Fotografie Grete Leistikow)

Inv.-Nr. 003-417-007
Wie -417-001, viergeschossiger Kopfbau und zweigeschoßige Zeile von Süden, S/W Fotografie 11,6 × 16,9 cm
(Fotografie Grete Leistikow)

Inv.-Nr. 003-417-008
Wie -417-007, Ansicht von Südosten, S/W Fotografie 18,2 × 11,9 cm

Inv.-Nr. 003-417-009
Wie -417-001, Ansicht zweigeschossige Zeile von Nordwesten, S/W Fotografie 8,3 × 8,6 cm
(Fotografie des Zustands um 1960)

Inv.-Nr. 003-417-010
Wie -417-001, Ansicht dreigeschossige Zeile und Aufgang zum Laubengang von Südwesten, S/W Fotografie 6,7 × 8,6 cm
(Fotografie des Zustandes um 1960)

Inv.-Nr. 003-417-011
Wie -417-001, Blick zwischen zwei dreigeschossige Zeilen von Süden, S/W Fotografie 8,3 × 8,5 cm
(Fotografie des Zustandes um 1960)

Inv.-Nr. 003-417-012
Wie -417-011, Blick von Norden, S/W Fotografie, 2 Abzüge 17,9 × 23,8 cm

Inv.-Nr. 003-417-013
Wie -417-012, andere Ansicht, S/W Fotografie 14,7 × 20,4 cm

Inv.-Nr. 003-417-014
Wie -417-001, Ansicht Ostseite einer dreigeschossigen Zeile, S/W Fotografie 16,8 × 12,1 cm
(Fotografie Ilse Bing)

Inv.-Nr. 003-417-015
Wie -417-001, nördlicher Abschluß der Zeilen, Blick von Nordost, S/W Fotografie 15,8 × 23,2 cm

Inv.-Nr. 003-417-016
Wie -417-015, Blick von Nordwesten, S/W Fotografie 12,0 × 18,1 cm

Inv.-Nr. 003-417-017
Wie -417-016, Blick von Westen, S/W Fotografie 15,7 × 11,2 cm
(Fotografie Grete Leistikow)

Inv.-Nr. 003-417-018
Wie -417-001, Detail Treppengeländer, S/W Fotografie 27,8 × 18,2 cm

Inv.-Nr. 003-417-019 bis -417-096 s. S. 155 f.

Inv.-Nr. 003-418-001
Entwurf Henry und Emma Budge-Heim Frankfurt a. M., 1928, Vogelschau, S/W Fotografie 18,1 × 22,8 cm (mit Heftrand)
(Entwurf Mart Stam, Werner Moser und Ferdinand Kramer)

Inv.-Nr. 003-418-002
Henry und Emma Budge-Heim Frankfurt a. M., 1930, Fliegerbild Nr. 4268, Südseite, S/W Fotografie 12,4 × 16,8 cm
(Entwurf Mart Stam, Werner Moser und Ferdinand Kramer)

Inv.-Nr. 003-418-003
Wie -418-002, Fliegerbild, Ansicht Südost, S/W Fotografie 11,8 × 17,1 cm

Inv.-Nr. 003-418-004
Wie -418-002, Fliegerbild Nr. 4253, Ansicht Südsüdost, S/W Fotografie 12,4 × 16,7 cm auf Papier 12,9 × 16,8 cm fixiert
(Himmel mit grauer Abdeckfarbe freigestellt)

Inv.-Nr. 003-418-005
Wie -418-002, Blick von Westen in den Hof, S/W Fotografie, 2 Abzüge 12,8 × 23,4 cm, 8,9 × 23,4 cm
(Fotografie Ilse Bing)

Inv.-Nr. 003-418-006
Wie -418-002, Ausschnitt Nordseite des Südflügels, S/W Fotografie 13,9 × 21,2 cm

Inv.-Nr. 003-418-007
Wie -418-002, Ausschnitt Nordseite des Südflügels, S/W Fotografie 17,6 × 24,3 cm

Inv.-Nr. 003-418-008
Wie -418-002, Ausschnitt Nordseite des Nordflügels, S/W Fotografie 9,1 × 17,3 cm

Inv.-Nr. 003-418-009
Wie -418-002, Ausschnitt Südseite des Südflü-

gels, S/W Fotografie, 2 Abzüge 18,2 × 24,0 cm, 12,9 × 17,2 cm

Inv.-Nr. 003-418-010
Wie -418-002, Treppenhaus des Südflügels, S/W Fotografie 25,3 × 20,7 cm

Inv.-Nr. 003-418-011
Wie -418-002, Ecke im Hof zwischen Mitteltrakt und Südflügel, S/W Fotografie 13,0 × 18,1 cm
(Fotografie Ilse Bing)

Inv.-Nr. 003-418-012
Wie -418-002, Angestelltenhaus, Ansicht Nordwestseite, S/W Fotografie, 3 Abzüge 17,9 × 13,1 cm
(Fotografie Ilse Bing)

Inv.-Nr. 003-418-013
Wie -418-002, Ausblick vom Hofzugang des Südflügels auf die Westseite des Mitteltrakts, S/W Fotografie 16,0 × 23,2 cm
(Fotografie Ilse Bing)

Inv.-Nr. 003-418-014
Wie -418-002, Eingangshalle mit Blick zum Hof, S/W Fotografie, 3 Abzüge 18,7 × 27,9 cm, 11,3 × 17,3 cm, 11,2 × 17,2 cm
(Fotografie Ilse Bing)

Inv.-Nr. 003-418-015
Wie -418-002, Eingangshalle, obere Etage mit Blick auf die Treppe, S/W Fotografie 19,5 × 28,0 cm

Inv.-Nr. 003-418-016
Wie -418-002, Treppe im Wohntrakt des Südflügels, S/W Fotografie 20,8 × 16,5 cm

Inv.-Nr. 003-418-017
Wie -418-016, andere Ansicht, S/W Fotografie 17,0 × 11,4 cm

Inv.-Nr. 003-418-018
Wie -418-002, Speisesaal mit geöffneten Trennwänden, S/W Fotografie 15,2 × 22,6 cm

Inv.-Nr. 003-418-019
Wie -418-002, Waschnische eines Rentnerzimmers, S/W Fotografie 22,6 × 14,7 cm

Inv.-Nr. 003-418-020
Wie -418-002, Eingangstür eines Rentnerzimmers, S/W Fotografie 24,0 × 16,5 cm

Inv.-Nr. 003-419-001
Planungsschema der Stadt Magnitogorsk, 1930, Farbstift auf Papier 14,8 × 20,5 cm
(Planungsgruppe Ernst May, Entwurf Mart Stam)

Inv.-Nr. 003-419-002
Wie -419-001, Generalplan mit Funktionsschema und Verkehrsanbindung, S/W Fotografie, 2 Abzüge ca. 17,4 × 17,8 cm

Inv.-Nr. 003-419-003
Wie -419-001, Generalplan, S/W Fotografie, 2 Abzüge 13,2 × 22,9 cm, 17,3 × 30,2 cm

Inv.-Nr. 003-419-004
Wie -419-001, vier dreigeschossige Zeilen im Bau, S/W Fotografie 6,4 × 17,6 cm

Inv.-Nr. 003-419-005
Wie -419-004, statt dreigeschossige fünfgeschossige Zeilen, Montage S/W Fotografien 7,0 × 17,6 cm
(auf der Rückseite Bleistiftskizze eines Fensters, eine Farbprobe und eine Notiz: „3 geschossig. Verwaltung möchte 5 geschossig")

Inv.-Nr. 003-420-001
Entwurf eines Freilufttheater, Magnitogorsk 1931, Grundriß, Aufriß der Bühne und Details, 2 Andrucke 27,8 × 20,1 cm, 26,1 × 21,2 cm

Inv.-Nr. 003-421-001
Planungsschema der Stadt Makejevka, 1932/33, Farbstift auf Papier, 14,8 × 36,0 cm
(Planungsgruppe Mart Stam)

Inv.-Nr. 003-421-002
Wie -0421-001, Generalplan mit 6 Einzelstudien, S/W Fotografie, 2 Abzüge 17,5 × 21,6 cm

Inv.-Nr. 003-421-003
Wie -421-001, Verteilungsschema der Industrie und deren Anschlußmöglichkeit mit der Stadterweiterung, S/W Fotografie mit farbigen Stiften überarbeitet 19,9 × 20,1 cm

Inv.-Nr. 003-421-004
Wie -421-001, Arbeitsverteilung in den Industriebetrieben und Regelung des Verkehrs von den Wohnvierteln zu den Arbeitsstätten, S/W Fotografie 15,0 × 22,1 cm

Inv.-Nr. 003-421-005
Wie -421-001, „Makejevka 1", geologische und atmosphärische Bedingungen, S/W Fotografie 7,1 × 13,9 cm

Inv.-Nr. 003-421-006
Wie -421-001, „Makejevka 2", Generalplan der bestehenden Stadt, S/W Fotografie 13,5 × 9,2 cm

Inv.-Nr. 003-421-007
Wie -421-001, „Makejevka 4", unterirdisches Relief, S/W Fotografie 9,3 × 13,5 cm

Inv.-Nr. 003-421-008
Wie -421-001, „Makejevka 6", Schema der Verkehrswege nach Stalino und den Siedlungen in der Umgebung, S/W Fotografie 11,7 × 21,8 cm

Inv.-Nr. 003-421-009
Wie -421-001, „Makejevka 7", S/W Fotografie 17,0 × 23,7 cm

Inv.-Nr. 003-421-010
Wie -421-001, „Makejevka 9", S/W Fotografie 7,3 × 13,9 cm

Inv.-Nr. 003-421-011
Wie -421-001, „Makejevka 12", S/W Fotografie 11,4 × 21,8 cm

Inv.-Nr. 003-421-012
Wie -421-001, „Makejevka 13", S/W Fotografie 11,2 × 22,1 cm

Inv.-Nr. 003-421-013
Wie -421-001, „Makejevka 15", S/W Fotografie 8,9 × 13,3 cm

Inv.-Nr. 003-421-014
Wie -421-001, „Makejevka 16", Quartalkomplex „Mak 1933", S/W Fotografie, 3 Abzüge ca. 9,1 × 13,1 cm

Inv.-Nr. 003-422-001
Planungsschema der Stadt Orsk, 1933/34, Farbstift auf Papier und eine Bleistiftskizze auf der Rückseite 14,9 × 19,8 cm
(Planungsgruppe Mart Stam)

Inv.-Nr. 003-422-002
Wie -422-001, Lage der Stadt am Fluß Oeral, S/W Fotografie mit farbigen Stiften überarbeitet 14,5 × 23,2 cm

Inv.-Nr. 003-422-003
Wie -422-001, Entwurf eines Generalplanes, S/W Fotografie mit farbigen Stiften überarbeitet 14,4 × 23,1 cm

Inv.-Nr. 003-422-004
Wie -422-003, Montage S/W Fotografien mit farbigen Stiften überarbeitet 14,6 × 23,1 cm

Inv.-Nr. 003-422-005
Wie -422-003, Montage S/W Fotografien mit farbigen Stiften überarbeitet ca. 14,9 × 23,2 cm

Inv.-Nr. 003-422-006
Wie -422-003, Montage S/W Fotografien mit farbigen Stiften überarbeitet 14,3 × 23,0 cm

Inv.-Nr. 003-422-007
Wie -422-002, geologische und atmosphärische Bedingungen, S/W Fotografie, 2 Abzüge 15,8 × 23,0 cm, 14,1 × 20,7 cm

Inv.-Nr. 003-422-008
Wie -422-002, Vogelschau der geplanten Stadt und Schema eines Wohnviertels, S/W Fotografie, 2 Abzüge 16,6 × 17,2 cm

Inv.-Nr. 003-422-009
Wie -422-002, Vogelschau der geplanten Stadt, Zeitungsausschnitt

Inv.-Nr. 003-422-010
Wie -422-002, Generalplan und verschiedene Straßenprofile, S/W Fotografie, 3 Abzüge 2 Stck. 17,4 × 17,6 cm, 15,3 × 15,4 cm

Inv.-Nr. 003-422-011
Wie -422-002, Plan eines Wohnviertels, S/W Fotografie ca. 14,3 × 21,4 cm mit Passepartout überklebt

Inv.-Nr. 003-422-012
Wie -422-002, 2 Ansichten eines Wohnviertels, S/W Fotografie ca. 15,0 × 40,0 cm

Inv.-Nr. 003-422-013
Wie -422-002, Fassade eines fünfgeschossigen Doppelhauses mit Geschäften, S/W Fotografie, 2 Abzüge 14,2 × 40,1 cm, 8,7 × 22,2 cm

Inv.-Nr. 003-423-001
Einfamilienhäuser Anthonie van Dijkstraat Amsterdam, 1936, „Nieuwe Woningen", Werbebroschüre und Beschreibung der Häuser (unter Mitarbeit von Willem van Tijen und Lotte Stam-Beese, grafische Gestaltung der Broschüre Lotte Stam-Beese)

Inv.-Nr. 003-423-002
Wie -423-001, perspektivische Ansicht und Schnitt, S/W Fotografie 16,5 × 16,2 cm

Inv.-Nr. 003-423-003
Wie -423-001, Grundrisse und perspektivische Ansichten, 1 Andruck 35,5 × 49,8 cm

Inv.-Nr. 003-423-004
Wie -423-001, Ansichten der Straßenfront, des Eingangs und der Garagenausfahrt, 1 Andruck 35,4 × 49,8 cm

Inv.-Nr. 003-423-005
Wie -423-001, Ansicht der Straßenfront, 2 Andrucke 17,2 × 26 cm

Inv.-Nr. 003-423-006
Wie -423-001, Ansicht des Eingangs und der Garagenausfahrt, 1 Andruck 12,0 × 15,5 cm

Inv.-Nr. 003-423-007
Wie -423-001, Gesamtansicht Südseite, S/W Fotografie 18,1 × 24,4 cm

Inv.-Nr. 003-423-008
Wie -423-007, anderer Ausschnitt, S/W Fotografie, 4 Abzüge 15,1 × 23,6 cm, 17,1 × 22,4 cm, 15,2 × 22,4 cm, 14,2 × 21,1 cm

Inv.-Nr. 003-423-009
Wie -423-007, Gesamtansicht Südseite, Blick von Südosten, S/W Fotografie 18,1 × 18,2 cm

Inv.-Nr. 003-423-010
Wie -423-009, anderer Ausschnitt, S/W Fotografie, 2 Abzüge 24,3 × 18,1 cm, 22,9 × 15,6 cm

Inv.-Nr. 003-423-011
Wie -423-010, Blick etwas mehr von Süden, S/W Fotografie, 2 Abzüge 18,0 × 12,2 cm, 15,3 × 11,8 cm

Inv.-Nr. 003-423-012
Wie -423-007, Haus Nr. 6, Südseite, S/W Fotografie, 2 Abzüge 23,1 × 12,0 cm, 22,6 × 11,8 cm

Inv.-Nr. 003-424-001
Wettbewerbsentwurf Rathaus Amsterdam, Amsterdam 1937, perspektivische Ansicht, 1 Andruck 35,5 × 49,8 cm
(zusammen mit Lotte Stam-Beese, Willem van Tijen und Huig Aart Maaskant)

Inv.-Nr. 003-424-002
Wie -424-001, Grund- und Aufrisse, 3 Andrucke 35,5 × 49,9 cm

Inv.-Nr. 003-424-003
Wie -424-001, Grundrisse und Wegediagramm, 1 Andruck 35,5 × 49,9 cm

Inv.-Nr. 003-424-004
Wie -424-001, Wegediagram zwischen Stadt und Gebäude, 1 Andruck 35,4 × 49,9 cm

Inv.-Nr. 003-424-005
Wie -424-001, städtebauliche Situation und Funktionsdiagramm, 2 Andrucke 35,4 × 49,9 cm

Inv.-Nr. 003-425-001
Entwurf und Gegenentwurf Siedlung 'Bosch en Lommer', Amsterdam 1937/38, 1 Andruck, 35,5 × 49,9 cm
(zusammen mit Ben Merkelbach)

Inv.-Nr. 003-426-001
Ausstellungsarchitektur 'De Trein', Amsterdam 1939, Details, 1 Andruck, 35,5 × 49,9 cm
(Gestaltung dieser Details von Lotte Stam-Beese)

Inv.-Nr. 003-427-001
Wettbewerbsentwurf Krematorium und Kolumbarium Den Haag, Amsterdam 1941, Blatt 1, S/W Fotografie 17,4 × 23,4 cm
(zusammen mit Lotte Stam-Beese)

Inv.-Nr. 003-427-002
Wie -427-001, Blatt 2, S/W Fotografie 14,2 × 22,7 cm

Inv.-Nr. 003-427-003
Wie -427-001, Blatt 3, S/W Fotografie 17,2 × 23,6 cm

Inv.-Nr. 003-427-004
Wie -427-001, Blatt 4, S/W Fotografie 17,5 × 23,4 cm

Inv.-Nr. 003-427-005
Wie -427-001, Blatt 5, S/W Fotografie 17,3 × 23,9 cm

Inv.-Nr. 003-427-006
Wie -427-001, Blatt 6, S/W Fotografie 17,2 × 23,7 cm

Inv.-Nr. 003-428-001
Wohnungsbau Amsterdam-Geuzenveld, 1956–59, viergeschossige Zeilen, S/W Fotografie 18,8 × 29,7 cm
(Architekturbüro Merkelbach und Elling, Entwurf Mart Stam)

Inv.-Nr. 003-428-002
Wie -428-001, eine Zeile und Grünfläche, S/W Fotografie 22,8 × 17,9 cm

Inv.-Nr. 003-428-003
Wie -428-001, zweigeschossige Zeilen, Blick auf eine viergeschossige Zeile, S/W Fotografie 17,0 × 23,5 cm

Inv.-Nr. 003-428-004
Wie -428-003, andere Ansicht, S/W Fotografie 17,3 × 23,3 cm

Inv.-Nr. 003-428-005
Wie -428-001, Blick zwischen die zweigeschossigen Zeilen, S/W Fotografie 16,9 × 23,3 cm

Inv.-Nr. 003-428-006
Wie -428-001, Blick entlang der zweigeschossigen Zeilen, S/W Fotografie 17,3 × 23,4 cm

Inv.-Nr. 003-428-007
Wie -428-001, Übereckansicht einer zweigeschossigen Zeile, S/W Fotografie, 2 Abzüge 17,3 × 23,5 cm, 17,3 × 23,4 cm (Ausschnitt)

Inv.-Nr. 003-429-001
Städtebaulicher Wettbewerb Berlin-Hansaviertel, Amsterdam 1957, 9 lose Blätter und 1 Mappe mit 8 Seiten

Inv.-Nr. 003-430-001
Bürohaus Geïllustreerde Pers N.V. Amsterdam, 1957–59, Fassadenausschnitt mit Fensterputzern, S/W Fotografie, 4 Abzüge 24,0 × 18,1 cm
(Architekturbüro Merkelbach und Elling, Entwurf Mart Stam)

Inv.-Nr. 003-430-002
Wie -430-001, Fassadenausschnitt, Laufgang mit Fensterputzer, Blick auf die Straßenflucht, S/W Fotografie, 3 Abzüge 24,0 × 18,1 cm

Inv.- Nr. 003-430-003
Wie -430-001, Nachtaufnahme des Eingangs, S/W Fotografie 17,4 × 23,2 cm

Inv.-Nr. 003-430-004
Wie -430-001, Innenaufnahme des Eingangsbereiches, S/W Fotografie 17,4 × 23,4 cm

Inv.-Nr. 003-430-005
Wie -430-001, Schalterraum für den Publikumsverkehr, S/W Fotografie 17,4 × 23,2 cm

Inv.-Nr. 003-430-006
Wie -430-001, Eingangshalle, S/W Fotografie 23,4 × 17,3 cm

Inv.-Nr. 003-430-007
Wie -430-001, Einrichtung Kantine oder Aufenthaltsraum mit Oberlichtern, S/W Fotografie 17,5 × 23,5 cm

Inv.-Nr. 003-431-001
Beatrixflat Amsterdam, 1957/58, sechsgeschossiges Wohnhaus, Durchfahrt und Kiosk, S/W Fotografie 18,0 × 23,7 cm

Inv.-Nr. 003-431-002
Wie -431-001, sechs- und viergeschossiges Wohnhaus, Kiosk, S/W Fotografie, 2 Abzüge 18,0 × 23,7 cm, 17,8 × 23,7 cm

Inv.-Nr. 003-431-003
Wie -431-001, viergeschossiges Wohnhaus und Durchfahrt, S/W Fotografie 18,2 × 24,1 cm

Inv.-Nr. 003-432-001
Princesseflat Amsterdam, 1961, Y-Hochhaus, Blick auf die Eingangsfront, S/W Fotografie, 10 Abzüge 3 Stck. 25,5 × 20,6 cm, 7 Stck. 13,9 × 9,0 cm

Inv.-Nr. 003-432-002
Wie -432-001, Blick vom Beatrix-Park, S/W Fotografie, 6 Abzüge 2 Stck. 25,5 × 20,6 cm, 4 Stck. 13,9 × 9,0 cm

Inv.-Nr. 003-432-003
Wie -432-001, Y-Hochhaus mit Flachbau, S/W Fotografie, 10 Abzüge 2 Stck. 20,6 × 25,5 cm, 8 Stck. 9,0 × 13,9 cm
(in dem Flachbau befand sich das Architekturbüro Mart Stams)

Inv.-Nr. 003-432-004
Wie -432-003, andere Ansicht, S/W Fotografie, 6 Abzüge 3 Stck. 20,6 × 25,5 cm, 3 Stck. 9,0 × 13,9 cm

Inv.-Nr. 003-432-005
Wie -432-003, andere Ansicht, S/W Fotografie, 6 Abzüge 3 Stck. 20,6 × 25,5 cm, 3 Stck. 9,0 × 13,9 cm

Inv.-Nr. 003-432-006
Wie -432-003, Eingänge des Y-Hochhauses und des Flachbaus, S/W Fotografie, 6 Abzüge 2 Stck. 20,6 × 25,5 cm, 4 Stck. 9,0 × 13,9 cm

Inv.-Nr. 003-432-007
Wie -432-003, Übereckansicht des Eingangs vom Flachbau, S/W Fotografie, 5 Abzüge 2 Stck. 20,6 × 25,5 cm, 3 Stck. 9,0 × 13,9 cm

Inv.-Nr. 003-432-008
Wie -432-003, Blick über die Garageneinfahrten auf den Flachbau, S/W Fotografie, 3 Abzüge 20,6 × 25,5 cm

Inv.-Nr. 003-432-009
Wie -432-001, Innenansicht der Eingangshalle, S/W Fotografie, 2 Abzüge 20,6 × 25,5 cm

Inv.-Nr. 003-432-010
Wie -432-001, Nachtaufnahme des Eingangs, S/W Fotografie, 2 Abzüge 20,6 × 25,5 cm

Inv.-Nr. 003-433-001
Appartementhaus und Selbstbedienungsmarkt Linnaeusstraat Amsterdam, 1962, 1 Blatt mit 12 S/W Fotografien je ca. 5,5 × 5,5 cm

Inv.-Nr. 003-433-002
Wie -433-001, 1 Blatt mit 5 S/W Fotografien je ca. 5,5 × 5,5 cm

Inv.-Nr. 003-433-003
Wie -433-001, Übereckansicht der Südseite mit Balkonen, S/W Fotografie 22,5 × 20,5 cm

Inv.-Nr. 003-433-004
Wie -433-003, Farbdia 6,0 × 6,0 cm

Inv.-Nr. 003-433-005
Wie -433-003, andere perspektivische Ansicht, Farbdia 6,0 × 6,0 cm

Inv.-Nr. 003-433-006
Wie -433-001, Frontalansicht der Südseite mit Balkonen, 2 Farbdias 6,0 × 6,0 cm

Inv.-Nr. 003-433-007
Wie -433-001, Frontalansicht der Nordseite mit Laubengängen, S/W Fotografie 20,5 × 25,4 cm

Inv.-Nr. 003-433-008
Wie -433-001, Übereckansicht des Selbstbedienungsmarktes mit angeschnittener Südseite, S/W Fotografie 24,8 × 20,5 cm

Inv.-Nr. 003-433-009
Wie -433-001, Ausschnitt der Südseite, Farbdia 6,0 × 6,0 cm

Inv.-Nr. 003-433-010
Wie -433-009, kleinerer Ausschnitt, S/W Fotografie 24,6 × 19,2 cm

Inv.-Nr. 003-433-011
Wie -433-001, Ausschnitt der Südseite und des Selbstbedienungsmarktes, S/W Fotografie 25,3 × 20,4 cm

Inv.-Nr. 003-433-012
Wie -433-011, Farbdia 6,0 × 6,0 cm

Inv.-Nr. 003-433-013
Wie -433-011, andere perspektivische Ansicht, S/W Fotografie 22,4 × 18,6 cm

Inv.-Nr. 003-433-014
Wie -433-013, Farbdia 6,0 × 6,0 cm

Inv.-Nr. 003-434-001
Bürohaus Mahuko Amsterdam, 1963, S/W Fotomontage aus der Entwurfszeichnung und einer Ansicht des Amstelufers bei der Berlagebrücke 10,7 × 23,7 cm

Inv.-Nr. 003-435-001
Wohnhaus der Familie Stam Arcegno (Tessin), 1966, Übereckansicht der Gartenfront, Farbfotografie 12,5 × 17,6 cm

Inv.-Nr. 003-435-002
Wie -435-001, Teilansicht der Gartenfront vom Zugang, Farbfotografie 12,5 × 17,6 cm

Inv.-Nr. 003-435-003
Wie -435-001, etwas andere Ansicht, Farbfotografie 12,4 × 17,3 cm

Inv.-Nr. 003-435-004
Wie -435-001, Blick am Haus vorbei in die Landschaft, Farbfotografie, 2 Abzüge 17,6 × 12,7 cm, 17,4 × 12,5 cm

Inv.-Nr. 003-435-005
Wie -435-001, Blick von der Terrasse über den Zugang in die Landschaft, Farbfotografie 12,6 × 17,5 cm

Inv.-Nr. 003-436-001
Wohnhaus der Familie Stam, Hilterfingen (Thunersee), 1969/70, Panorama mit See, 2 montierte Farbfotografien 12,0 × 24,5 cm

Inv.-Nr. 003-436-002
Wie -436-001, Übereckansicht des Hauses, Farbfotografie 12,4 × 12,6 cm

Inv.-Nr. 003-436-003
Wie -436-001, Ausschnitt mit Arbeitszimmerfenster, Farbfotografie 12,4 × 12,6 cm

Inv.-Nr. 003-436-004
Wie -436-001, Ausschnitt mit Gartenterrasse, Farbfotografie 12,4 × 12,6 cm

Inv.-Nr. 003-436-005
Wie -436-001, Ausschnitt, Garten und Haus, Farbfotografie 12,4 × 12,6 cm

Inv.-Nr. 003-436-006
Wie -436-001, Blick in den Garten, Farbfotografie 12,4 × 11,7 cm

Inv.-Nr. 003-436-007
Wie -436-001, Garten und Blumenschale, Farbfotografie 12,4 × 12,6 cm

Inv.-Nr. 003-436-008
Wie -436-001, Farbfotografien wie -436-002 und -006 auf weißem Papier 28,3 × 20,9 cm montiert

Inv.-Nr. 003-436-009
Wie -436-008, Farbfotografien -436-004 und -005 auf weißem Papier 28,3 × 20,9 cm montiert

Entwürfe für die AG Hellerhof

(Die folgenden Objekte, -417-019 bis -417-096, sind nicht Bestandteil des Nachlasses. Es handelt sich um Zeichnungen und Lichtpausen von Entwürfen, die Mart Stam 1928–1930 im Auftrag der Philipp Holzmann AG für die AG Hellerhof in Frankfurt a. M. anfertigte. Diese Pläne übergab die AG Hellerhof großzügigerweise an das D.A.M.)

Inv.-Nr. 003-417-019
Hellerhofsiedlung, 1. Bauabschnitt, Frankfurt a. M., 1929, Lageplan, Mst. 1 : 500, 1 Lichtpause mit farbigen Eintragungen

Inv.-Nr. 003-417-020 bis -417-030
Wie -417-019, 1928/29, Ansichten, Schnitte und Grundrisse aller Gebäudetypen, Mst. 1 : 100, 11 Lichtpausen

Inv.-Nr. 003-417-031 bis -417-035
Wie -417-019, Typ C, Ansichten, Schnitte und Grundrisse, Mst. 1 : 50, 5 Lichtpausen

Inv.-Nr. 003-417-036 bis -417-039
Wie -417-019, 1929, Baueingabepläne der Typen A, C und D, Mst. 1 : 100, 4 Lichtpausen

Inv.-Nr. 003-417-040 bis -417-044
Wie -417-019, 1929, Nachträge Typ BL, Ansich-

ten, Schnitte und Grundrisse (auch der Läden), 5 Lichtpausen

Inv.-Nr. 003-417-045 bis -417-048
Wie -417-019, 2. Bauabschnitt, 1929/30, Typ A, Ansicht, Grundrisse und 1 Grundrißvariante, Mst. 1 : 50, 4 Zeichnungen

Inv.-Nr. 003-417-049 bis -417-058
Wie -417-045, Typ AL, Ansichten, Schnitte und Grundrisse, Mst. 1 : 50, 3 Zeichnungen, 7 Lichtpausen

Inv.-Nr. 003-417-059 bis -417-061
Wie -417-045, Typ B, Grundrisse und 1 Grundrißvariante, Mst. 1 : 50, 3 Zeichnungen

Inv.-Nr. 003-417-062 bis -417-070
Wie -417-045, Typ BL, Ansichten, Schnitte und Grundrisse, Mst. 1 : 50, 8 Zeichnungen, 1 Lichtpause

Inv.-Nr. 003-417-071 bis -417-073
Wie -417-045, Typ C, Grundrisse, Mst. 1 : 50, 2 Zeichnungen, 1 Lichtpause

Inv.-Nr. 003-417-074 bis -417-080
Wie -417-045, 1931, Typ CL, Ansichten, Schnitte und Grundrisse, Mst. 1 : 50, 7 Zeichnungen

Inv.-Nr. 003-417-081 bis -417-087
Wie -417-045, Typ E, Ansichten, Schnitte und Grundrisse, Mst. 1 : 50, 7 Lichtpausen

Inv.-Nr. 003-417-088
Wie -417-045, Typ EL, Grundriß Keller, Mst. 1 : 50, 1 Zeichnung

Inv.-Nr. 003-417-089 bis -417-091
Wie -417-019, 3. Bauabschnitt, 1930, Typ A, Ansicht und Grundrisse, Mst. 1 : 50, 3 Lichtpausen

Inv.-Nr- 003-417-092
Wie -417-089, Typ B und E, Grundriß Keller, Mst. 1 : 50, 1 Lichtpause

Inv.-Nr. 003-417-093 bis -417-095
Wie -417-089, Typ BL, Grundrisse, Mst. 1 : 50, 3 Lichtpausen

Inv.-Nr. 003-417-096
Wie -417-019, Grundriß Keller, o. A., 1 Zeichnung

Konvolut von Entwürfen und Arbeiten aus dem Umkreis der Frühlicht-Gruppe

Inv.-Nr. 003-437-001
Hans Walter, Grabmal, Erfurt o. J., Druck einer S/W Fotografie 14,6 × 20,3 cm, und: Max Taut, Betonhallen, Berlin 1919, Zeichnung überarbeitet von Mart Stam, o. J. (nach 1919), Bleistift auf S/W Druck ca. 15,5 × 14,4 cm, und: auf der Rückseite dieses Blatts: Max Taut, Marmordom, Berlin 1919, Zeichnung von Mart Stam, o. J. (nach 1919), Bleistift, beide Blätter auf braunem Papier ca. 36,5 × 29,0 cm fixiert

Inv.-Nr. 003-437-002
Max Taut, Erbbegräbnisstätte Wissinger, Berlin 1921, S/W Fotografie 8,7 × 11,9 cm auf braunem Papier ca. 21,3 × 19,4 cm fixiert

Inv.-Nr. 003-437-003
Wie -437-002, Farbdruck ca. 20,0 × 12,3 cm

Inv.-Nr. 003-437-004
Max Taut, Marmordom, Berlin 1919, Ausschnitt aus der Zeitschrift „Frühlicht" auf braunem Papier ca. 21,4 × 21,5 cm fixiert

Inv.-Nr. 003-437-005
Max Taut, Marmordom (wie auf der Rückseite von -437-001), 1 Andruck 16,3 × 12,3 cm

Inv.-Nr. 003-437-006
Max Taut, Volkshaus im Grunewald, Berlin 1919, Ausschnitt aus der Zeitschrift „Frühlicht" auf braunem Papier ca. 21,3 × 21,3 cm fixiert

Inv.-Nr. 003-437-007
Max Taut, o. T., 16. 05. 1920, Ausschnitt aus der Zeitschrift „Frühlicht" auf braunem Papier fixiert

Inv.-Nr. 003-437-008
Bruno Taut, Festsaal eines Junggesellenheims, Berlin um 1920, Ausschnitt aus der Zeitschrift „Bouwkundig Weekblad Architectura" auf braunem Papier ca. 21,5 × 21,2 cm fixiert und auf der Rückseite: Carl Krayl, Inneneinrichtung, Magdeburg o. J., Ausschnitt aus der Zeitschrift „Bouwkundig Weekblad Architectura" ca. 13,6 × 12,4 cm

Entwürfe von Mart Stam für Museen

Inv.-Nr. 003-438-001
Mart Stam, Treppe in einem Amsterdamer Museum, ca. 1955, S/W Fotografie 30,0 × 21,0 cm

Inv.-Nr. 003-439-001
Mart Stam, Gestaltung der Calder-Ausstellung im Stedelijk Museum Amsterdam, 1947, S/W Fotografie 14,3 × 12,8 cm

Inv.-Nr. 003-439-002
Wie -439-001, S/W Fotografie 13,4 × 12,9 cm

Inv.-Nr. 003-439-003
Wie -439-001, S/W Fotografie 12,6 × 14,4 cm

Inv.-Nr. 003-439-004
Wie -439-001, S/W Fotografie 13,6 × 12,6 cm

Inv.-Nr. 003-439-005
Wie -439-001, S/W Fotografie 12,7 × 14,1 cm

Inv.-Nr. 003-439-006
Wie -439-001, einzelnes Ausstellungsstück, S/W Fotografie 12,6 × 13,2 cm

Inv.-Nr. 003-440-001
Mart Stam, Gestaltung der Calder-Ausstellung im Stedelijk Museum Amsterdam, 1950 (?), S/W Fotografie 17,5 × 23,6 cm

Inv.-Nr. 003-440-002
Wie -440-001, S/W Fotografie 17,5 × 23,9 cm

Inv.-Nr. 003-440-003
Wie -440-001, S/W Fotografie 24,0 × 17,5 cm

Inv.-Nr. 003-440-004
Wie -440-001, S/W Fotografie 17,5 × 23,8 cm

Inv.-Nr. 003-440-005
Wie -440-001, S/W Fotografie 17,4 × 23,8 cm

Inv.-Nr. 003-440-006
Wie -440-001, einzelnes Ausstellungsstück, S/W Fotografie 15,4 × 11,3 cm

Inv.-Nr. 003-440-007
Wie -440-006, S/W Fotografie 23,8 × 17,5cm

Inv.-Nr. 003-440-008
Wie -440-006, S/W Fotografie 16,3 × 10,9 cm

Inv.-Nr. 003-440-009
Wie -440-006, S/W Fotografie, 2 Abzüge 13,6 × 11,2 cm, 13,5 × 11,1 cm

Inv.-Nr. 003-440-010
Wie -440-006, S/W Fotografie 23,8 × 17,4 cm

Architekturentwürfe anderer Autoren

Inv.-Nr. 003-441-001
El Lissitky, Modell der Lenintribüne, 1920, S/W Fotografie 21,5 × 16,4 cm

Inv.-Nr. 003-441-002
Wie -441-001, S/W Fotografie 21,6 × 16,3 cm auf braunem Papier 21,3 × 21,3 cm fixiert und auf der Rückseite ein Zeitungsausschnitt „hangende kansel"

Inv.-Nr. 003-442-001
J. Gruschenko, Modell eines Turms zur Verarbeitung von Lauge, Aufgabe zur Demonstration von Volumen und Raum an der VChUTEMAS, Atelier Ladowski 1922, S/W Fotografie 17,2 × 11,1 cm

Inv.-Nr. 003-443-001
Shukov, Anlegestelle und Restaurant am Felsabhang über dem Meer, VChUTEMAS Atelier Ladowski 1922, Schnitt und Aufriß, S/W Fotografie 10,8 × 14,9 cm mit Abdeckfarbe und Bleistift überarbeitet

Inv.-Nr. 003-443-002
Wie -443-001, Zeichnung Mart Stam, 1925, perspektivische Ansicht, S/W Fotografie 8,8 × 11,7 cm

Inv.-Nr. 003-443-003
Wie -443-001 und -002, dieselben Abzüge auf braunem Papier 21,2 × 21,5 cm fixiert

Inv.-Nr. 003-444-001
I. Lamzow, Modell zur Demonstration von Dynamik, Rhythmus, Wechselbeziehungen und Pro-

portionen auf der Fläche, VChUTEMAS Atelier Ladowski 1923, S/W Fotografie 8,8 × 16,0 cm auf braunem Papier 19,8 × 21,5 cm fixiert

Inv.-Nr. 003-445-001
El Lissitzky, Entwurf eines Wolkenbügel-Hochhauses für Moskau, 1923–25, Aufriß und Schnitt der Fassade gegen Nikitskj B-d, S/W Fotografie 11,6 × 15,4 cm auf braunem Papier 21,2 × 21,5 cm fixiert

Inv.-Nr. 003-445-002
Wie -445-001, perspektivische Ansicht entlang des Ringes, S/W Fotografie 13,0 × 14,0 cm auf braunem Papier 21,2 × 21,4 cm fixiert

Inv.-Nr. 003-446-001
Gunnar Asplund, Krematorium, Stockholm 1935–40, S/W Fotografie 18,3 × 23,7 cm (Fotografie C. G. Rosenberg)

Inv.-Nr. 003-446-002
Wie -446-001, andere Ansicht, S/W Fotografie 18,3 × 23,9 cm

Inv.-Nr. 003-447-001
Le Corbusier, Immeuble locatif à la Porte-Molitor à Paris, 1933, S/W Fotografie 24,0 × 18,3 cm

Inneneinrichtungsgegenstände nach Entwürfen Mart Stams

Inv.-Nr. 003-501-001
Mart Stam, Tisch, Kragstuhl und -sessel 'W 1', 1927, Eisenmöbel-Fabrik L. & C. Arnold Schorndorf, S/W Fotografie 12,9 × 17,9 cm

Inv.-Nr. 003-501-002
Wie -501-001, statt Tisch 'W 1' Tisch 'W 2' (Entwurf Arthur Korn), S/W Fotografie 12,9 × 17,9 cm

Inv.-Nr. 003-501-003
Mart Stam, Kragstuhl für Stuttgart-Weißenhof, 1927, Rekonstruktion Tecta Möbel Lauenförde 1985, Polaroid 10,8 × 8,8 cm

Inv.-Nr. 003-501-004
Mart Stam, Kragstuhlgestell aus Gasrohren, 1926, Rekonstruktion Tecta Möbel Lauenförde o. J., Polaroid 10,8 × 8,8 cm

Inv.-Nr. 003-501-005
Wie -501-003, S/W Fotografie 17,8 × 12,6 cm

Inv.-Nr. 003-502-001
Mart Stam, Wandlampe mit indirekter Beleuchtung, o. A. (verm. Stuttgart oder Frankfurt a. M., zwischen 1927/30), Weißblech oder Messing, vernickelt und lackiert 10,0 × 37,0 × 30,0 cm Durchmesser

Inv.-Nr. 003-503-001
Mart Stam, Kragstuhl und -sessel, Frankfurt a. M. 1928/29, S/W Fotografie 16,8 × 22,6 cm

Inv.-Nr. 003-503-002
Wie -503-001, allein der Stuhl, Rekonstruktion Tecta Möbel Lauenförde, o. J., Polaroid 10,8 × 8,8 cm

Inv.-Nr. 003-504-001
Thonet (Herst.), Kragstuhl Modell 'B 263', o. A. (ca. 1932), Gestell: verchromtes Stahlrohr, Sitz: lackierter Holzrahmen mit Sperrholzplatte, Lehne: lackiertes Holz, 46,0 × 77,0 × 46,0 × 48,5 cm, 5 Objekte
(die Verchromung und Lackierung ließ Olga Stam in den 80er Jahren in Angleichung an den ursprünglichen Zustand erneuern)

Inv.-Nr. 003-505-001
Thonet (Herst.), Kragstuhl Modell 'B 43', o. A. (ca. 1932), Gestell: verchromtes Stahlrohr, Sitz und Rückenlehne: lackiertes Sperrholz, 45,5 × 84,5 × 41,5 × 49,5 cm, 1 Objekt
(Neuerwerbung, dieses Objekt gehört nicht zum Nachlaß)

Inv.-Nr. 003-506-001
Thonet (Herst.), Kragstuhl Modell 'B 43F', o. A. (ca. 1932), Gestell: verchromtes Stahlrohr, Sitz, Rücken- und Armlehne: lackiertes Sperrholz, 45,0 × 84,0 × 53,0 × 53,0 cm, 1 Objekt
(Neuerwerbung, dieses Objekt gehört nicht zum Nachlaß)

Inv.-Nr. 003-507-001
Mart Stam, Kragstuhl Modell 'B 32' abgeändert, Amsterdam 1935, Lichtpause ca. 22,8 × 18,0 cm

Inv.-Nr. 003-507-002
Mart Stam, Variante des Kragstuhls 'B 32', Amsterdam ca. 1938/39, S/W Fotografie 23,2 × 16,7 cm

Inv.-Nr. 003-507-003
Thonet (Herst.), Kragstuhl 'B 85', 1935, S/W Fotografie 17,4 × 12,4 cm

Inv.-Nr. 003-508-001
Mart Stam, Studentenzimmereinrichtung, Niederländischer Pavillon Weltausstellung Paris 1937, 1 Andruck 49,8 × 35,5 cm

Inv.-Nr. 003-508-002
Wie -508-001, S/W Fotografie 18,0 × 24,2 cm mit beschriftetem Passepartout überklebt, Innenausschnitt 9,8 × 14,1 cm

Inv.-Nr. 003-508-003
Wie -508-001, Ausschnitt des eingebauten Geschirrschranks und Klappwaschbeckens, beides geöffnet, S/W Fotografie 17,4 × 23,3 cm

Inv.-Nr. 003-508-004
Wie -508-003, beides geschlossen, S/W Fotografie 16,8 × 22,8 cm

Inv.-Nr. 003-508-005
Wie -508-001, geöffnetes und geschlossenes Klappwaschbecken, S/W Fotografien 15,1 × 10,4 cm, 15,1 × 11,6 cm auf Papier ca. 18,7 × 25,0 cm fixiert, beschriftet und teilweise mit Abdeckfarbe überarbeitet

Inv.-Nr. 003-508-006
Wie -508-001, Kragstuhl, S/W Fotografie 8,8 × 11,7 cm

Inv.-Nr. 003-509-001
Mart Stam, Korpusmöbel aus Formsperrholz, Amsterdam 1937/38, 1 Andruck 49,8 × 35,5 cm

Inv.-Nr. 003-509-002
Anton Lorenz an Thonet-Mundus, Berlin 12.03. 1938, 2 Durchschläge eines Briefes

Inv.-Nr. 003-509-003
Wie -509-001, Anlage zu -509-002, 2 Drucke DIN A4

Inv.-Nr. 003-509-004
Wie -509-004, niedrige Kommode und halbhohes Regal, S/W Fotografie, 2 Abzüge 17,5 × 23,2 cm

Inv.-Nr. 003-510-001
Mart Stam, Mustereinrichtung eines Eßzimmers (Ausstellungsraum Metz & Co), Amsterdam 1938, S/W Fotografie, 2 Abzüge 17,3 × 23,7 cm, 17,6 × 23,8 cm

Inv.-Nr. 003-510-002
Wie -510-001, Interieur eines Wohnraums, S/W Fotografie 17,5 × 23,1 cm

Inv.-Nr. 003-511-001
Mart Stam, Entwurf eines Polsterstuhls aus Formsperrholz und verchromtem Stahlrohr, o. A. (verm. 1937/38), Bleistift auf Transparent ca. 78,3 × 35,2 cm

Inv.-Nr. 003-512-001
Mart Stam, Entwurf eines Armlehnsessels, o. A. (verm. 1937/38), Bleistift auf Transparent ca. 61,0 × 46,0 cm

Inv.-Nr. 003-513-001
Mart Stam, Deckenlampe, Instituut voor Kunstnijverheidsonderwijs Amsterdam verm. 1938/39, S/W Fotografie 16,5 × 23,0 cm

Inv.-Nr. 003-514-001
Mart Stam, Schreibecke mit Bücherregalen (Stuhl von Alvar Aalto), Amsterdam o. J. (verm. 1946/48), S/W Fotografie 19,2 × 17,5 cm (die Datierung auf dem Foto mit 1934/35 ist nicht korrekt)

Inv.-Nr. 003-515-001
Mart Stam, Kinderstuhl aus Holz, rot lackiert, Ausführung Tecta Möbel Lauenförde 1978 (Entwurf 30er Jahre, erstmals ausgeführt in Dresden 1948/50), 30,0 × 55,0 × 30,0 × 30,0 cm, 1 Objekt

Inv.-Nr. 003-515-002
Wie -515-001, Polaroid 10,8 × 8,8 cm

Inv.-Nr. 003-515-003
Wie -515-002, Polaroid 10,8 × 8,8 cm

Inv.-Nr. 003-515-004
Wie -515-002, Polaroid 10,8 × 8,8 cm

Inv.-Nr. 003-516-001
Mart Stam, Entwurf eines Sitzungssaals für die PTT (niederländische Post) mit Konferenztisch, Stühlen und Beleuchtung, Amsterdam 1940, 1 Andruck 49,8 × 35,5 cm

Inv.-Nr. 003-517-001
Mart Stam, Entwurf einer Jugendherberge für die Ausstellung „in Holland staat een huis" des Stedelijk Museums Amsterdam, 1940, 1 Andruck 49,8 × 35,5 cm

Inv.-Nr. 003-517-002
Wie -517-001, perspektivische Ansicht und Grundriß, 1 Andruck ca. 22,3 × 16,3 cm

Inv.-Nr. 003-517-003
Wie -517-001, perspektivische Ansicht (Wandgestaltung Jan Peters), 1 Andruck ca. 31,5 × 18,3 cm

Inv.-Nr. 003-517-004
Wie -517-001, Entwürfe der Möbel, 1 Andruck 24,6 × 17,3 cm

Inv.-Nr. 003-517-005
Wie -517-004, Jan Peters, Intarsiaentwürfe für die Möbel, Mischtechnik auf Papier ca. 16,8 × 9,8 cm

Inv.-Nr. 003-517-006
Wie -517-005, Bleistiftpause ca. 16,6 × 10,0 cm

Inv.-Nr. 003-518-001
Mart Stam, Schema für Nachkriegsstandardmöbel, Schränke und Kommoden, Amsterdam ca. 1945/46, Negativpause ca. 27,5 × 20,0 cm

Inv.-Nr. 003-518-002
Wie -518-001, Couch, colorierte Lichtpause 44,8 × 30,0 cm

Inv.-Nr. 003-519-001
Mart Stam, Nachkriegsstandardmöbel, halbhoher zweitüriger Schrank, Amsterdam ca. 1946/48, S/W Fotografie 24,1 × 17,2 cm

Inv.-Nr. 003-519-002
Wie -519-001, niedriger zweitüriger Schrank, S/W Fotografie 24,0 × 17,2 cm

Inv.-Nr. 003-519-003
Wie -519-001, Kommode mit 10 Schubladen, S/W Fotografie 24,0 × 17,2 cm

Inv.-Nr. 003-519-004
Wie -519-001, Kommode mit 2 großen und 4 kleinen Schubladen, S/W Fotografie 24,0 × 17,2 cm

Inv.-Nr. 003-519-005
Wie -519-001, Tisch, S/W Fotografie 17,2 × 24,0 cm

Inv.-Nr. 003-519-006
Wie -519-001, Armlehnstuhl, S/W Fotografie 24,0 × 17,2 cm

Inv.-Nr. 003-519-007
Wie -519-001, Stuhl, S/W Fotografie 24,0 × 17,2 cm

Inv.-Nr. 003-519-008
Mart Stam, kleiner Zeichenschrank mit Abdeckplatte, Amsterdam ca. 1946/47, Gestell: schwarz lackiertes Vierkanteisen, Schrankteil und Abdeckplatte: braun furniertes, teilweise weiß und blau beschichtetes Holz, 71,0 × 84,0 × 65,0 cm

Inv.-Nr. 003-520-001
Mart Stam, Entwurf eines großen und kleinen Tischs aus Vierkanteisen und Buche, Amsterdam ca. 1945/47, colorierte Lichtpause 45,2 × 30,0 cm

Inv.-Nr. 003-521-001
Mart Stam, Entwurf eines niedrigen Tischs mit Glasplatte, Amsterdam ca. 1945/47, colorierte Lichtpause 44,8 × 29,8 cm

Inv.-Nr. 003-522-001
Mart Stam, Entwurf eines Tischs aus Vierkanteisen und Holz mit Ablage, Amsterdam ca. 1945/47, Bleistift auf Transparent ca. 136,0 × 56,5 cm

Inv.-Nr. 003-522-002
Wie -522-001, Varianten, Bleistift auf Transparent ca. 65,0 × 46,0 cm

Inv.-Nr. 003-523-001
Mart Stam, Couchtisch, Amsterdam 1946, Gestell: lackiertes Eisenrohr und Winkelprofile, Platte: Rohglas, 50,0 × 95,0 × 47,0 cm, 1 Objekt

Inv.-Nr. 003-523-002
Wie -523-001, Gestell: lackiertes Eisenrohr, Platte: Rohglas, 50,0 × 80,0 cm Durchmesser, 1 Objekt

Inv.-Nr. 003-523-003
Mart Stam, Blumenbänke, o. A. (verm. Amsterdam oder Dresden, zwischen 1946/50), Gestelle: lackiertes Eisenrohr und Winkeleisen, 2 Stck. 25,0 × 120,0 × 30,0 cm, 1 Stck. 20,0 × 115,0 × 22,0 cm, 1 Stck. 25,5 × 80,0 × 25,0 cm, Platten: Marmor, 1 Stck. 2,0 × 152,5 × 30,0 cm, 1 Stck. 3,0 × 126,0 × 43,5 cm, 1 Stck. 2,0 × 92,5 × 38,0 cm, 4 Objekte

Inv.-Nr. 003-524-001
Mart Stam, Wandlampe mit indirekter Beleuchtung (Herst. VEB Steingut Dresden), Dresden o. J. (verm. 1949), glasierte Keramik, 11,0 × 39,5 × 35,0 cm Durchmesser, 4 Objekte

Inv.-Nr. 003-525-001
Mart Stam, 'Tomado-Stuhl', Amsterdam 1955, Gestell: schwarz lackierter Eisendraht, Sitzwanne: Formsperrholz, 43,5 × 79,0 × 55,0 × 52,0 cm, 1 Objekt
(Neuerwerbung, dieses Objekt gehört nicht zum Nachlaß)

Inv.-Nr. 003-526-001
Mart Stam, Entwurf einer hinterbeinlosen zweisitzigen Bank, ca. 1978, Frontalansicht und Details, Bleistift auf Packpapier, coloriert, ca. 71,5 × 55,0 cm

Inv.-Nr. 003-526-002
Wie -526-001, perspektivische Ansicht, Dez. 1978, Bleistift auf Transparent ca. 29,8 × 21,0 cm

Inv.-Nr. 003-527-001
Mart Stam, Entwurf eines Kragstuhls, gepolstert und mit geschlossener Rückenlehne, 1978, Blei- und Buntstift auf Transparent ca. 109,5 × 64,5 cm und Lichtpause ca. 106,2 × 63,0 cm

Inv.-Nr. 003-527-002
Wie -527-001, Werkszeichnung Thonet Nr. 200-896 gez. Go., Lichtpause 105,8 × 81,6 cm

Inv.-Nr. 003-527-003
Wie -527-002, ohne Zeichn.-Nr., Lichtpause ca. 102,5 × 62,5 cm

Inv.-Nr. 003-527-004
Wie -527-001, Aufsicht des Sitzes, Bleistift auf Transparent 63,0 × 49,0 cm

Inv.-Nr. 003-527-005
Wie -527-001, Zeichn.-Nr. 200-896-2 gez. 7.79 Stam, Blei- und Buntstift auf Packpapier ca. 71,0 × 52,8 cm

Inv.-Nr. 003-527-006
Wie -527-001, mit Weiterentwicklung zum Modell 'S 67', 1979, Blei- und Filzstift auf Transparent 109,5 × 63,0 cm

Inv.-Nr. 003-528-001
Mart Stam, Kragstuhl Modell 'S 67F' (Herst. Thonet), o. J. (verm. 1979), Gestell: verchromtes Stahlrohr, Sitz und Lehne: Holzrahmen mit Rohrgeflechtbespannung, 42,0 × 84,0 × 65,0 × 64,0 cm, 2 Objekte

Inv.-Nr. 003-528-002
Wie -528-001, perspektivische Ansicht, o. A., Bleistift und Kugelschreiber auf DIN A4 Durchschlagpapier

Inv.-Nr. 003-528-003
Wie -528-002, andere Ansicht, Bleistift auf Transparent ca. 33,0 × 21,2 cm

Inv.-Nr. 003-528-004
Wie -528-002, Schnitte, Buntstift auf Transparent ca. 73,0 × 58,5 cm

Inv.-Nr. 003-528-005
Wie -528-002, Werkszeichnung Thonet, Nr. 400-515 a, 07.09.79 gez. Go., Lichtpause 103,5 × 89,5 cm

Inv.-Nr. 003-529-001
Mart Stam, Hochlehner Modell 'S 68' Thonet (Herst.), 1979, Gestell: verchromtes Stahlrohr, Sitz und Rückenlehne: gepolsterte Sperrholzplatte, Armlehne: Holz, 43,5 × 115,5 × 70,0 × 74,0 cm, 1 Objekt

Inv.-Nr. 003-529-002
Wie -529-001, Schnitt und perspektivische Teilansicht, o. A., Blei- und Filzstift auf Transparent ca. 109,0 × 81,5 cm

Inv.-Nr. 003-529-003
Wie -529-002, mit geschlossener Rückenlehne, 01. 08. 1979, Bleistift auf Transparent ca. 97,5 × 58,3 cm und Lichtpause ca. 96,5 × 58,0 cm

Inv.-Nr. 003-529-004
Wie -529-003, Bleistift auf Packpapier ca. 71,5 × 54,5 cm

Inv.-Nr. 003-529-005
Wie -529-003, Variante, Bleistift auf Transparent ca. 48,3 × 39,2 cm

Inv.-Nr. 003-529-006
Wie -529-003, Variante, Bleistift auf Transparent, coloriert, ca. 48,3 × 39,2 cm

Inv.-Nr. 003-530-001
Mart Stam, Entwurf eines hinterbeinlosen Sessels mit umgreifender zweiteiliger Rückenlehne, 1978, perspektivische Ansicht, Kugelschreiber und Bleistift auf Karton, coloriert, 23,5 × 22,1 cm

Inv.-Nr. 003-530-002
Wie -530-001, Bleistift auf Karton 23,4 × 22,2 cm

Inv.-Nr. 003-530-003
Wie -530-001, Detail der Rückenlehne, Kugelschreiber und Bleistift auf Papier 29,7 × 23,4 cm

Inv.-Nr. 003-531-001
Mart Stam, Entwurf einer Klappliege, ca. 1980, perspektivische Ansicht und Schnitt, Bleistift auf Transparent ca. 29,7 × 21,0 cm

Inv.-Nr. 003-531-002
Wie -531-001, Schnitte, Bleistift auf Transparent ca. 29,7 × 21,0 cm

Inv.-Nr. 003-531-003
Wie -531-001, Variante, Bleistift auf Transparent ca. 29,6 × 21,0 cm

Inv.-Nr. 003-531-004
Wie -531-003, und diverse Skizzen einer zweisitzigen Bank, Kugelschreiber, Blei- und Buntstift auf Karton 35,0 × 24,0 cm

Inv.-Nr. 003-532-001
Mart Stam, Entwurf einer hinterbeinlosen, gepolsterten zweisitzigen Bank mit Armlehnen, ca. 1980, perspektivische Ansicht, Bleistift auf DIN A4 Durchschlagpapier

Inv.-Nr. 003-532-002
Wie -532-001, mit umgreifender zweiteiliger Rückenlehne, Bleistift auf DIN A5 Papier

Inv.-Nr. 003-533-001
Mart Stam, Entwurf eines Tischs mit Ablage für die St. Peters Kirche in Basel, 1982/83, Kugelschreiber auf DIN A5 Papier und als Anlage eine handschriftliche Notiz von Olga Stam

Inv.-Nr. 003-534-001
Mart Stam, Entwurf eines gepolsterten Kragstuhls mit geschlossener Rückenlehne, ca. 1983/84, perspektivische Ansicht, Kugelschreiber auf DIN A5 Papier

Inv.-Nr. 003-535-001
Mart Stam, Entwurf eines Kragstuhls mit diversen Varianten der Rückenlehne, ca. 1983/84, perspektivische Ansicht, Kugelschreiber auf DIN A5 Papier

Inv.-Nr. 003-535-002
Wie -535-001, mit getrennter Rückenlehne, Bleistift auf DIN A5 Papier

Inv.-Nr. 003-535-003
Wie -535-002, und 2 Armlehnstühle, Bleistift auf DIN A5 Papier

Inv.-Nr. 003-535-004
Wie -535-003, Ausschnitt, Bleistift auf DIN A5 Papier

Inv.-Nr. 003-535-005
Wie -535-004, Variante der Armlehne, Blei- und Buntstift auf Papier 42,2 × 29,5 cm

Inv.-Nr. 003-535-006
Wie -535-005 und -002, perspektivische Ansicht und Schnitte, Blei- und Buntstift auf Papier 42,2 × 29,5 cm

Inv.-Nr. 003-535-007
Mart Stam, Entwurf eines Kragstuhls mit halbkreisförmig umgreifender und geteilter Rückenlehne, ca. 1983/84, perspektivische Ansicht, Bleistift auf Papier 42,2 × 29,5 cm

Inv.-Nr. 003-535-008
Marcel Breuer, Schrank- und Schreibtischkombination, Kragstuhl 'B 32', o. A., S/W Druck ca. 16,4 × 21,6 cm
(dieses Blatt war zusammen mit dem Konvolut -535-001 bis -007 aufbewahrt)

Inv.-Nr. 003-536-001
Mart Stam (?), Entwurf einer schwenkbaren Wandlampe, o. A., Schnitte, S/W Druck DIN A4

Inv.-Nr. 003-537-001
Mart Stam, Entwurf einer Wandlampe mit indirekter Beleuchtung, o. A., perspektivische Ansichten, Tinte auf DIN A4 Papier

Inv.-Nr. 003-537-002
Wie -537-001, Schnitt und Maßangaben, Tinte auf DIN A4 Papier

Inv.-Nr. 003-538-001
Parkresidenz Nr. 402, Rheinfelden 1981, Grundriß und Interieur, Lichtpause 77,7 × 124,5 cm, 6 Fotokopien DIN A4 und als Anlagen: Mart Stam, diverse Änderungsvorschläge für die Inneneinrichtung, 3 Transparente, 3 DIN A4 Durchschlagpapiere

Inv.-Nr. 003-539-001
Olga Stam, Notiz zu einigen der Interieur- und Möbelentwürfe Mart Stams, Zürich o. J, 2 handbeschriebene Blätter

Inneneinrichtungsgegenstände anderer Autoren und Diverses

Inv.-Nr. 003-540-001
Marcel Breuer, Beistelltisch- und Hocker-Set, Dessau 1925/26 (Herst. verm. Bigla, Bern um 1932), Gestell: verchromtes Stahlrohr, Platten: lackiertes Holz, 60,0 × 66,0 × 39,5 cm, 55,0 × 58,5 × 39,5 cm, 50,0 × 51,0 × 39,5 cm, 3 Objekte

Inv.-Nr. 003-541-001
Kálmán Lengyel, Beistelltisch-Set Modell 'B 117' (Herst. Thonet), 1935, Gestell: verchromtes Stahlrohr, Platten: lackiertes Holz, 61,0 × 57,0 × 37,0 cm, 57,0 × 50,0 × 35,0 cm, 2 Objekte

Inv.-Nr. 003-542-001
Thonet (Herst.), Polsterhocker, vergleichbar mit Modell 'S 35PH', um 1979, Gestell: verchromtes Stahlrohr, Sitz: gepolsterte Sperrholzplatte, 43,0 × 49,0 × 52,0 cm, 2 Objekte

Inv.-Nr. 003-543-001
Tecta Möbel Lauenförde (Herst.), Einrichtung eines großen Konferenzzimmers, o. A., Polaroid 10,8 × 8,8 cm

Inv.-Nr. 003-543-002
Wie -543-001, kleines Konferenzzimmer, Polaroid 10,8 × 8,8 cm

Möbelentwürfe für Thonet

(Die folgenden Objekte, -601-001 bis -605-002, sind nicht Bestandteil des Nachlasses. Es handelt sich um Kopien von Zeichnungen, die Mart Stam Ende der 70er Jahre der Gebr. Thonet GmbH übergab. Freundlicherweise stellte das Unternehmen Kopien der Originale dem D.A.M. zur Verfügung.)

Inv.-Nr. 003-601-001
Mart Stam, hinterbeinloser Armlehnsessel für die Ausstellung „Die Wohnung" in Stuttgart-Weißenhof 1927, Rotterdam 1927, Schnitte, 89,0 × 118 cm (Orig. Lichtpause)

Inv.-Nr. 003-602-001
Mart Stam und Lotte Stam-Beese, Änderungsvorschlag zum Polsterstuhl Modell 'B 85' (Herst. Thonet), o. O. 02. 02. 1935, DIN A4 (Orig. Lichtpause)

Inv.-Nr. 003-602-002
Mart Stam und Lotte Stam-Beese, Entwurf eines Kragstuhls mit umgreifender Rückenlehne, o. O. 12. 02. 1935, DIN A4, (Orig. Lichtpause)

Inv.-Nr. 003-602-003
Anton Lorenz, Entwurf eines Kragstuhls Modell 'B 64' (Form geprüft Mart Stam), Zeichn.-Nr. 106 A, o. O. Nov. 1935, 64,8 × 29,9 cm (Orig. Lichtpause)

Inv.-Nr. 003-602-004
Mart Stam, Entwurf eines Polstersessels Modell 'D 150', Zeichn.-Nr. 108, o. A. (Ende 1935), 29,6 × 64,2 cm (Orig. Lichtpause)

Inv.-Nr. 003-602-005
Wie -602-004, Modell 'D 151', Zeichn.-Nr. 109, o. A. (Ende 1935), 65,5 × 29,4 cm (Orig. Lichtpause)

Inv.-Nr. 003-602-006
Mart Stam, Entwurf eines hinterbeinlosen Sessels Modell 'SS 39', Zeichn.-Nr. 111 A, o. A. (Ende 1935), 59,5 × 29,9 cm (Orig. Lichtpause)

Inv.-Nr. 003-602-007
Anton Lorenz, Entwurf eines Gartenstuhls Modell 'B 34G' (Form geprüft Mart Stam), Zeichn.-Nr. 112 A, o. A. (Ende 1935), 44,7 × 29,1 cm (Orig. Lichtpause)

Inv.-Nr. 003-602-008
Wie -602-007, Sitz und Rückenlehne, Zeichn.-Nr. 112 B und C, 89,7 × 29,3 cm (Orig. Lichtpause)

Inv.-Nr. 003-602-009
Wie -602-007, 'Typ 43C', Zeichn.-Nr. 113A, 44,5 × 29,2 cm (Orig. Lichtpause)

Inv.-Nr. 003-603-001
Mart Stam, Entwurf eines Drehsessels, o. O. 1937, 102,3 × 72,8 cm (Orig. Lichtpause)

Inv.-Nr. 003-604-001
Mart Stam, Entwurf eines Stuhls Modell 'A-60', o. A., DIN A4 (Orig. Fotokopie)

Inv.-Nr. 003-604-002
Wie -604-001, Modell 'A-63', o. A., DIN A4 (Orig. Fotokopie)

Inv.-Nr. 003-604-003
Wie -604-001, Hochlehner Modell 'A-64', o. A., DIN A4 (Orig. Fotokopie)

Inv.-Nr. 003-605-001
Mart Stam, Entwurf eines Kragstuhls Modell 'S 67F', o. A. (verm. 1979), DIN A5 (Orig. Transparent)

Inv.-Nr. 003-605-002
Wie -605-001, Schnitte, 101,7 × 74,5 cm (Orig. Transparent)

Inv.-Nr. 003-605-003
Mart Stam, Entwurf eines Hochlehners Modell 'S 68', o. A. (Verm. 1979), 48,7 × 39,5 cm (Orig. Transparent)

Kunstgewerbliche Objekte

Inv.-Nr. 003-701-001
Keramikschale, Arbeit aus dem Instituut voor Kunstnijverheidsonderwijs, Amsterdam o. J. (1939–48), weiß und braun glasiert 7,5 × 33,2 × 23,5 cm

Inv.-Nr. 003-701-002
Wie -701-001, weiß und braun glasiert 7,3 × 34 × 22,5 cm

Inv.-Nr. 003-701-003
Wie -701-001, weiß und braun glasiert 5,4 × 13,8 × 13,6 cm
(signiert: LOB)

Inv.-Nr. 003-701-004
Wie -701-001, Keramikschale mit vier Füßen, Schale: unglasiert weiß, Füße: schwarz glasiert 6,0 × 14,0 × 32,4 × 31,3 cm

Inv.-Nr. 003-701-005
Franz Rudolf Wildenhain, Blumentopf, o. A. (in den Niederlanden verm. zwischen 1933/40 entstanden), unglasierte Keramik, ockerfarben 23,0 × 33,0 cm Durchmesser

Inv.-Nr. 003-702-001
Holzschale, Arbeit aus dem Instituut voor Kunstnijverheidsonderwijs, Amsterdam o. J. (1939–48), Massivholz, gedrechselt und klarlackiert, 4,0 × 31,4 cm Durchmesser

Inv.-Nr. 003-702-002
Wie -702-001, Massivholz, gedrechselt und klarlackiert 2,8 × 11,7 cm Durchmesser

Inv.-Nr. 003-702-003
Wie -702-001, Schichtholz verleimt, gedrechselt und unlackiert 3,4 × 19,5 cm Durchmesser

Inv.-Nr. 003-702-004
Wie -702-001, Massivholz, gedrechselt, gerillt und klarlackiert 8,5 × 20,0 cm Durchmesser

Inv.-Nr. 003-702-005
Wie -702-001, Massivholz gedrechselt und klarlackiert 7,0 × 35,0 cm Durchmesser

Inv.-Nr. 003-702-006
Wie -702-001, dreiteilige Holzschale mit einem Innen- und Außendeckel, Massivholz gedrechselt gerillt und klarlackiert 16,1 × 7,5 cm Durchmesser

Inv.-Nr. 003-703-001
Mart Stam, Präsentationsschale mit Deckel, Amsterdam o. J. (Ausführung: Instituut voor Kunstnijverheidsonderwijs zwischen 1939/48), getriebenes Silber 11,5 × 25,5 × 10,0 cm

Inv.-Nr. 003-703-002
Metallschale, Arbeit aus dem Instituut voor Kunstnijverheidsonderwijs, Amsterdam o. J. (1939–1948), getriebenes Blech 2,2 × 12,5 cm Durchmesser

Inv.-Nr. 003-703-003
Mart Stam, Brosche, Amsterdam o. J. (Ausführung: Instituut voor Kunstnijverheidsonderwijs zwischen 1939/48), Gold mit Perlmutter 6,5 × 1,5 cm

Inv.-Nr. 003-703-004
Wie -703-003, Silber (?) 7,2 × 0,5 cm

Inv.-Nr. 003-703-005
Wie -703-003, Silber 6,5 × 1,8 cm

Inv.-Nr. 003-703-006
Wie -703-003, Silber mit Korallenstein 7,5 × 2,0 cm

Inv.-Nr. 003-703-007
Mart Stam, Halskette mit zwei Anhängern, Gold mit Saphir, 34,5 cm (Länge der Kette), 2,2 × 1,2 cm (Kreuz), 2,7 × 1,5 cm (Kreise mit Saphir), 2 Exemplare

Inv.-Nr. 003-704-001
Mart Stam, Wandvase, Dresden o. J. (1948–51), glasierte Keramik und Metallaufhängung 17,5 × 20,8 × 6,5 × 4,3 cm

Inv.-Nr. 003-705-001
Keramikschale, Arbeit der Hochschule für angewandte Kunst Berlin Weißensee, 1951/52, erdbraun glasiert 32,5 × 78,5 cm Durchmesser

Inv.-Nr. 003-706-001
Zaalberg (Herst.), Blumentopf, o. A. (Niederlande verm. 1953), gedrehte Keramik, erdbraun glasiert 20,0 × 41,0 cm Durchmesser
(Form: Mart Stam, Glasur: Herst.)

Inv.-Nr. 003-706-002
Wie -706-001, Blumentopf, o. A. (verm. 1953), gedrehte Keramik, erdbraun glasiert 18,0 × 32,0 cm Durchmesser
(Form: Mart Stam, Glasur: Herst.)

Inv.-Nr. 003-706-003
Untersetzer für einen Blumentopf, o. A., gedrehte Keramik, erdbraun glasiert 4,0 × 25,0 cm Durchmesser
(Verm. aus derselben Serienproduktion wie -706-001 und -002)

Inv.-Nr. 003-706-004
Zaalberg (Herst.), Blumenvase, o. A. (Niederlande verm. 1953), gedrehte Keramik, rosa glasiert 17,0 × 10,5 cm
(Form: Mart Stam, Glasur: Herst.)

Inv.-Nr. 003-707-001
Färbeschablone für Stoffe, Japan o. J., 40,4 × 20,5 cm

Inv.-Nr. 003-707-002
Wie -707-001, ca. 40,4 × 21,9 cm

Inv.-Nr. 003-707-003
Wie -707-001, ca. 40,6 × 24,9 cm

Inv.-Nr. 003-707-004
Kimonostoff, Japan o. J. (verm. Edo-Zeit), 36,0 × 23,7 cm auf Papier 36,3 × 48,0 cm fixiert

Inv.-Nr. 003-707-005
Wie -707-004, 42,0 × 27,1 cm auf Papier 41,8 × 57,3 cm fixiert

Inv.-Nr. 003-707-006
Beispiele der Stoffärbung aus einem Musterbuch, Japan o. J. (verm. Edo-Zeit), ca. 19,0 × 16,0 cm auf Karton 22,8 × 18,0 cm fixiert

Inv.-Nr. 003-707-007
Wie -707-006, andere Beispiele, ca. 19,0 × 16,5 cm auf Karton 22,8 × 18,0 cm fixiert

Inv.-Nr. 003-707-008
Wie -707-006, Beispiele farbiger Kleidungsstücke, ca. 12,7 × 11,3 cm auf Karton 22,8 × 18,0 cm fixiert

Inv.-Nr. 003-707-009
Wie -707-006, Farbmuster, ca. 13,4 × 9,4 cm auf Karton 22,8 × 18,0 cm fixiert

Inv.-Nr. 003-707-010
Wie -707-006, Farbmuster, ca. 10,4 × 8,9 cm auf Karton 22,8 × 18,0 cm fixiert

Inv.-Nr. 003-707-011
Wie -707-006, Farbmuster, 4 Stck. je ca. 5,5 × 4,5 cm auf Karton 22,8 × 18,0 cm fixiert

Inv.-Nr. 003-707-012
Wie -707-011, andere Beispiele

Inv.-Nr. 003-707-013
Musterstoff, Kesastoff (Priestergewand), Japan o. J., ca. 20,5 × 17,3 cm auf Karton 22,8 × 18,0 cm fixiert

Inv.-Nr. 003-707-014
Wie -707-013, 21,0 × 10,3 cm auf Karton 22,8 × 18,0 fixiert

Inv.-Nr. 003-707-015
Wie -707-013, 14,5 × 8,7 cm auf Karton 22,8 × 18,0 fixiert

Inv.-Nr. 003-707-016
Wie -707-013, 21,9 × 10,4 cm auf Karton 22,8 × 18,0 fixiert

Inv.-Nr. 003-707-017
Wie -707-013, ca. 13,5 × 11,5 cm auf Karton 22,8 × 18,0 cm fixiert

Inv.-Nr. 003-707-018
Musterstoff, Alltagsgewebe, Japan o. J., 2 Stck. ca. 11,2 × 7,2 cm und 7,0 × 6,5 cm auf Karton 22,9 × 18,0 cm fixiert

Inv.-Nr. 003-707-019
Wie -707-018, ca. 13,0 × 10,5 cm auf Karton 22,8 × 18,0 cm fixiert

Inv.-Nr. 003-707-020
Wie -707-018, 2 Stck. ca. 7,2 × 6,2 cm und 6,2 × 5,1 cm auf Karton 22,8 × 18,0 cm fixiert

Inv.-Nr. 003-707-021
Wie -707-018, 2 Stck. ca. 14,8 × 6,0 cm und 17 × 4,5 cm auf Karton 22,8 × 18,0 cm fixiert

Inv.-Nr. 003-707-022
Wie -707-018, ca. 10,0 × 5,0 cm auf Karton 22,8 × 18,0 cm fixiert

Inv.-Nr. 003-707-023
Wie -707-018, 2 Stck. ca. 10,0 × 5,5 cm und 8,3 × 5,0 cm auf Karton 22,8 × 18,0 cm fixiert

Inv.-Nr. 003-707-024
Wie -707-018, ca. 12,8 × 11,7 cm auf Karton 22,8 × 18,0 cm fixiert

Inv.-Nr. 003-707-025
Wie -707-018, ca. 12,0 × 6,5 cm auf Karton 22,8 × 18,0 cm fixiert

Inv.-Nr. 003-707-026
Wie -707-018, ca. 10,0 × 7,1 cm auf Karton 22,8 × 18,0 cm fixiert

Inv.-Nr. 003-707-027
Wie -707-018, 2 Stck. ca. 8,3 × 8,2 cm und 8,4 × 8,2 cm auf Karton 22,8 × 18,0 cm fixiert

Inv.-Nr. 003-707-028
Teil der Stoffumrahmung einer Wanddarstellung, Japan o. J. (verm. Edo-Zeit), 33,8 × 23,8 cm auf Papier 39,8 × 36,4 cm fixiert

Inv.-Nr. 003-707-029
Wie -707-028, 30,6 × 23,8 cm auf Papier 37,6 × 37,5 cm fixiert

Inv.-Nr. 003-707-030
Wie -707-028, 27,0 × 21,7 cm auf Papier 35,4 × 38,7 cm fixiert

Inv.-Nr. 003-707-031
Wie -707-028, ca. 29,4 × 31,8 cm mit Papier hinterklebt

Inv.-Nr. 003-707-032
Wie -707-031, 29,7 × 29,5 cm

Inv.-Nr. 003-707-033
Wie -707-031, 36,5 × 13,2 cm

Inv.-Nr. 003-707-034
Wie -707-031, 31,3 × 25,5 cm

Inv.-Nr. 003-707-035
Wie -707-028, o. J. (verm. 20. Jh.), ca. 37,8 × 25,6 cm auf Papier 42,1 × 38,1 cm fixiert

Inv.-Nr. 003-708-001
Schattenspielfigur, o. A. (verm. Thailand), Leder bemalt ca. 43,5 × 26,5 cm

Inv.-Nr. 003-709-001
Darstellung eines Wandschirms, Kirschblütenfest, Japan Momoyama-Zeit (Ende 16. Jh.), gebundene Drucke in einer Kassette 53,5 × 44,5 cm (-709-001 bis -006 waren zusammen in der Kassette aufbewahrt)

Inv.-Nr. 003-709-002
Wie -709-001, Reproduktion eines Druckes, S/W Fotografie 33,0 × 42,3 cm

Inv.-Nr. 003-709-003
Hok'sai, Der Himmelsgarten und ein Kobold, o. A., 2 Drucke in einer Mappe 37,8 × 51,5 cm

Inv.-Nr. 003-709-004
Chao Chi, Scroll of Willow, Rooks an Wild Geese, China Sung Dynastie (960–1279), Farbdruck 24,2 × 9,1 cm auf Karton 40,0 × 25,0 cm fixiert

Inv.-Nr. 003-709-005
Han Huang, The Garden of Literature, China Tang Dynastie (618–907), Farbdruck 34,5 × 17,8 cm auf Karton 40,0 × 25,0 cm fixiert

Inv.-Nr. 003-709-006
o. A. (fernöstliche Arbeit), Farbdruck 26,7 × 9,1 cm auf Karton 40,0 × 25,0 cm fixiert

Inv.-Nr. 003-710-001
Georg K. Rohde, Hinterglasmalerei, Bremen o. J., Farbdruck 28,0 × 19,5 cm auf Karton 37,5 × 29,8 cm fixiert

Inv.-Nr. 003-710-002
Hinterglasmalerei, o. A. (verm. Niederlande), S/W Druck 15,8 × 24,7 cm

Gestaltungsübungen und künstlerische Arbeiten aus dem Instituut voor Kunstnijverheidsonderwijs Amsterdam, 1939–48

Inv.-Nr. 003-801-001
Miep den Hartog, Farb- und Zeichenstudie eines Baums, versch. Techniken auf Papier 29,6 × 21,0 cm
(signiert: Miep den Hartog)

Inv.-Nr. 003-801-002
F. Bartels, Landschaftsstudie, 1946, Tusche auf Papier 30,0 × 24,6 cm
(signiert: F. Bartels v. BA. 21. 06. 46)

Inv.-Nr. 003-801-003
Vierfarbstudie auf Papier 30,0 × 20,8 cm
(Entw. unbekannt)

Inv.-Nr. 003-801-004
Zweifarbige Lithografie, 3 Stck. je 57,5 × 40,8 cm
(Entw. unbekannt, ein Maler aus Twente)

Inv.-Nr. 003-801-005
Wie -801-004, in anderen Farben, 57,5 × 40,5 cm

Gestaltungsübungen und künstlerische Arbeiten aus der Hochschule für bildende Künste Dresden (bis Okt. 1949 Akademie für bildende Künste Dresden), 1948–50, und der Hochschule für angewandte Kunst Berlin-Weißensee, 1950–52, sowie spätere Arbeiten einiger Künstler, die an diesen Instituten tätig waren

Inv.-Nr. 003-802-001
Arbeitsweg (aus einer Serie zur Landarbeit), o. A., Lithographie ca. 35,0 × 25,0 cm
(Entw. unbekannt)

Inv.-Nr. 003-802-002
Wie -802-001, Kartoffelernte, 47,8 × 32,7 cm

Inv.-Nr. 003-802-003
Wie -802-001, Pause, 50,0 × 35,0 cm

Inv.-Nr. 003-802-004
Wie -802-001, Pflügen, 49,0 × 34,9 cm

Inv.-Nr. 003-802-005
Wie -802-004, Druck in brauner Farbe auf Papier 48,9 × 34,0 cm

Inv.-Nr. 003-802-006
Wie -802-001, Sämann, 50,0 × 34,8 cm

Inv.-Nr. 003-802-007
Fischfang, o. A., Lithographie 33,8 × 49,0 cm
(Entw. unbekannt)

Inv.-Nr. 003-802-008
Wie -802-007, Trinkende Frau, 48,9 × 34,0 cm

Inv.-Nr. 003-802-009
Wie -802-007, Zwei Pferde, 48,8 × 33,8 cm

Inv.-Nr. 003-802-010
Wie -802-007, Zwei Pferde laufen im Sonnenschein, 47,8 × 35,0 cm

Inv.-Nr. 003-802-011
Wie -802-007, Schwarze Vögel, 48,8 × 34,0 cm

Inv.-Nr. 003-802-012
Zwei Personen im Gespräch, Berlin-Weißensee o. J., Lithographie 42,8 × 30,3 cm
(Entw. unbekannt)

Inv.-Nr. 003-802-013
A. Jubitz, Gruppe mit Frauen und Kinder, Berlin-Weißensee o. J., Lithographie 21,6 × 26,7 cm und auf der Rückseite des Blatts eine Vorzeichnung
(signiert: A. Jubitz)

Inv.-Nr. 003-802-014
Wie -802-013, Mann und Frau, 20,3 × 15,8 cm

Inv.-Nr. 003-802-015
Wie -802-012, Drei Personen im Gespräch, 42,7 × 30,4 cm

Inv.-Nr. 003-802-016
Voss, Harfespielerin, Berlin-Weißensee o. J., Lithographie 42,8 × 30,9 cm
(signiert: Voss)

Inv.-Nr. 003-802-017
Sitzender Mann, Berlin-Weißensee, Lithographie 42,7 × 30,3 cm
(signiert: -?-)

Inv.-Nr. 003-802-018
Änne Knobloch, Thil Uilenspiegel, Dresden 1948, Mappe mit 10 Kaltnadelradierungen auf Bütten 40,5 × 31,0 cm und ein Extrablatt 40,0 × 31,0 cm mit Widmung an Mart Stam
(signiert: Änne Knobloch)

Inv.-Nr. 003-802-019
Jürgen Seidel (?), Pferd, Dresden 1949, Kreidezeichnung auf Papier 21,0 × 27,1 cm, Passepartout mit Gruß und Unterschriften zum 50. Geburtstag von Mart Stam
(Signiert:. J. S.)

Inv.-Nr. 003-802-020
Bäuerin (aus einer Serie von Studentenarbeiten unter der Leitung von Prof. Carl Rade), Hochschule für bildende Künste Dresden ca. 1950, Lithographie 59,0 × 42,0 cm
(Entw. unbekannt)

Inv.-Nr. 003-802-021
Wie -802-020, Christel Torner (?), Marktfrauen, 59,6 × 42,3 cm
(signiert: Christel Torner -?-)

Inv.-Nr. 003-802-022
Wie -802-020, Dreiergruppe, ca. 45,6 × 31,2 cm

Inv.-Nr. 003-802-023
Wie -802-020, Mutter mit Kind, 58,0 × 41,3 cm

Inv.-Nr. 003-802-024
Wie -802-020, Interieur, 40,0 × 30,4 cm
(signiert: -?- 50)

Inv.-Nr. 003-802-025
Wie -802-020, Schafschur, 43,6 × 33,2 cm
(signiert: -?-)

Inv.-Nr. 003-802-026
Wie -802-020, Ursula Wendorf, Zwei Marktfrauen, 37,4 × 27,0 cm
(signiert: Wendorf)

Inv.-Nr. 003-802-027
Wie -802-020, I. J. Krause, Familie, 59,0 × 41,8 cm
(signiert: Krause)

Inv.-Nr. 003-802-028
Wie -802-020, Ursula Wendorf, Verzweifelte Frau und verendetes Tier, 57,5 × 42,2 cm
(signiert: Wendorf)

Inv.-Nr. 003-802-029
Wie -802-020, I. J. Krause, Zwei Fischer, 59,6 × 41,7 cm
(signiert: I. J. Krause)

Inv.-Nr. 003-802-030
Rudolf Bergander, Kartoffelernte, Dresden 1950, zweifarbiger Handdruck auf Papier 40,0 × 52,0 cm
(signiert: Bergander 50 Handdruck I/9)

Inv.-Nr. 003-802-031
Wie -802-030, Mann und Frau am Strand, zweifarbiger Handdruck auf Bütten ca. 53,0 × 38,0 cm
(signiert: Bergander 50 Handdruck 2/5)

Inv.-Nr. 003-802-032
M. Domke, ornamentale Pflanzen- und Tiermotive, o. O. 1950, Kaltnadel auf Japanpapier ca. 70,0 × 50,5 cm
(signiert: M. Domke, mit Widmung: Gruß ihr Domke)

Inv.-Nr. 003-802-033
Karl Hanusch, Dünen, Dresden o. J., Radierung 29,5 × 41,0 cm
(signiert: Karl Hanusch)

Inv.-Nr. 003-802-034
Arno Mohr, Im Pferdestall, o. O. 1952, Farblithographie ca. 47,5 × 68,0 cm
(signiert: A. Mohr)

Inv.-Nr. 003-802-035
Wie -802-034, Sonntagsausflug, ca. 50,9 × 66,5 cm

Inv.-Nr. 003-802-036
Wie -802-034, Frau beim Wäscheaufhängen am See, o. J., 66,4 × 48,5 cm

Inv.-Nr. 003-802-037
Erich Nicola, Drei Trauernde, Dresden o. J., Farbkreide auf Aquarellpapier 33,5 × 24,3 cm

Inv.-Nr. 003-802-038
Horst Strempel, Angeklagter und Menge, o. A., zweifarbige Lithographie 61,0 × 42,7 cm
(signiert: Strempel)

Inv.-Nr. 003-802-039
Wie -802-038, Akt im Licht, o. O. 1948, Holzschnitt(?) 62,2 × 42,1 cm

Inv.-Nr. 003-802-040
Wie -802-038, Frau mit Apfel, o. O. 1949, Holzschnitt(?) 62,1 × 42,1 cm

Inv.-Nr. 003-802-041
Wie -802-040, Kleiner Mädchenkopf, 61,6 × 41,8 cm

Inv.-Nr. 003-802-042
Wie -802-040, Kopf, 61,7 × 41,9 cm

Inv.-Nr. 003-802-043
Wie -802-040, Spannung, 62,2 × 42,1 cm

Inv.-Nr. 003-802-044
Wie -802-038, Mädchenkopf, o. O. 1949, Radierung auf Bütten ca. 49,8 × 35,1 cm
(mit Widmung: für Mart + Olga Stamm.
1. Strempel 1950)

Inv.-Nr. 003-802-045
Wie -802-044, Zwei Arbeiter und eine Frau, 34,9 × 49,9 cm

Inv.-Nr. 003-802-046
Wie -802-044, Zwei Arbeiter und eine Frau, 34,7 × 49,7 cm
(mit Widmung: für Mart Stamm)

Inv.-Nr. 003-802-047
Wie -802-038, Frauen- und Männerbüste, o. O. 1951, zweifarbige Lithographie 70,0 × 52,2 cm

Inv.-Nr. 003-802-048
Kurt Robbel, o. T., o. O. 1949, Mischtechnik

Aquarell und Kreide 60,0 × 48,0 cm
(signiert: K. Robbel 1949)

Inv.-Nr. 003-802-049
Horst Strempel, Portraits, Arbeiterin und Arbeiter, o. A., Radierung auf Bütten 49,8 × 34,9 cm

Inv.-Nr. 003-802-050
Horst Strempel, Mädchenkopf, o. O. 1950, Mischtechnik Aquarell, Tusche und Bleistift auf Aquarellpapier ca. 58,3 × 40,2 cm
(auf der Rückseite eine Vorzeichnung mit Bleistift)

Inv.-Nr. 003-802-051
Wie -802-050, Frauenkopf, Mischtechnik Gouache und Kreide auf Papier 54,5 × 44,8 cm

Inv.-Nr. 003-802-052
Max Linger, Mutter mit Kind, Madrid 1937, S/W Druck als Postkarte (Hrsg. Deutsche Verwaltung für Volksbildung, Dresden)

Inv.-Nr. 003-802-053
Horst Strempel, Mädchenkopf, o. O. 1954, Radierung auf Bütten 20,6 × 17,0 cm
(mit Widmung: Frohes Fest und glückliches 1955 wünscht Horst, Emma, Martin Strempel)

Inv.-Nr. 003-802-054
Wie -802-053, Mann und Frau sitzend, o.O. 1955, 26,4 × 37,5 cm

Inv.-Nr. 003-802-055
Wie -802-053, Kauerndes Mädchen, o. O. 1955, 37,0 × 26,1 cm
(mit Widmung: Frohes Fest und gesundes neues Jahr wünscht Horst Strempel)

Inv.-Nr. 003-802-056
Wie -802-053, Frau und Figurine, o. O. 1955, 36,3 × 25,1 cm

Inv.-Nr. 003-802-057
Wie -802-053, Frauenbüste, o. O. 1957, mehrbiger Siebdruck auf Papier 70,8 × 47,4 cm
(mit Widmung: für Mart Stam)

Inv.-Nr. 003-802-058
Wie -802-057, 73,0 × 48,0 cm
(mit Widmung: für Mart Stam. H. Strempel)

Inv.-Nr. 003-802-059
Wie -802-057, Sitzende Frau, 76,0 × 49,4 cm
(mit Widmung: für Mart Stam)

Inv.-Nr. 003-802-060
Männerbüste, o. O. 1949 (?), Radierung auf Bütten 49,6 × 34,9 cm
(Entw. unbekannt, signiert: -?-)

Inv.-Nr. 003-802-061
Wegehaupt, Fischer und Boot, o. A., Holzschnitt auf Japanpapier, Faltblatt 16 × 44,5 cm
(signiert: Wegehaupt)

Inv.-Nr. 003-802-062
G. I. Prorokow, „Meeting", UDSSR o. J., Druck eines Blatts aus der Serie „In China" (Hrsg. Grafik Verlag Weimar) 41,8 × 56,1 cm

Inv.-Nr. 003-802-063
Gustav Seitz, Portraitmaske eines chinesischen Mädchens, Berlin o. J. (1950–52), Terrakotta 11,0 × 21,0 × 18,0 cm
(Anlage: handschriftliche Notiz von Olga Stam)

Nicht sicher zuzuordnende Schülerarbeiten aus dem Instituut voor Kunstnijverheidsonderwijs Amsterdam, der Hochschule für bildende Künste Dresden (bis Okt. 1949 Akademie für bildende Künste Dresden) oder der Hochschule für angewandte Kunst Berlin-Weißensee

Inv.-Nr. 003-803-001
K. Andréa, Lithographie 32,3 × 42,3 cm
(signiert: K. Andréa)

Inv.-Nr. 003-803-002
Wie -803-001, auf eingefärbtem Papier 31,4 × 44,3 cm
Signiert:. K. Andréa.
(verm. Amsterdam, Wasserzeichen des Papiers)

Inv.-Nr. 003-803-003
Vexmer, mehrfarbige Lithographie 38,4 × 57,4 cm
(signiert: Vexmer)

Inv.-Nr. 003-803-004
Wie -803-003, andere Farben 40,6 × 57,5 cm
(signiert: Vexmer)

Inv.-Nr. 003-803-005
Zweifarbige Lithographie auf grauem Papier 50,3 × 32,5 cm
(verm. Amsterdam, Entw. unbekannt)

Inv.-Nr. 003-803-006
Wie -803-005, auf grünem Papier 50,0 × 32,3 cm

Arbeiten niederländischer Künstler

Inv.-Nr. 003-804-001
Karel Appel, o. T., 1947, Tempera (?) auf Karton 36,0 × 33,4 cm
(signiert: C. K. Appel '47)

Inv.-Nr. 003-804-002
Wie -804-001, o. A. (1945–48), mehrfarbige Lithographie 48,0 × 32,3 cm

Inv.-Nr. 003-804-003
Constant, o. T., 1947, Lithographie 31,9 × 24,5 cm
(signiert: Constant '47)

Inv.-Nr. 003-804-004
Wie -804-003, o. A. (1945–48), 23,8 × 32,3 cm

Inv.-Nr. 003-804-005
Wie -804-003, o. A. (1945–48), 31,8 × 28,1 cm

Inv.-Nr. 003-804-006
Wie -804-003, o. A. (1945–48), 33,0 × 24,0 cm

Inv.-Nr. 003-804-007
Wie -804-003, o. A. (1945–48), 27,3 × 40,3 cm

Inv.-Nr. 003-804-008
Wie -804-003, o. A. (1945–48), mehrfarbige Lithographie 33,3 × 28,0 cm

Inv.-Nr. 003-804-009
Elenbaas, o. T., 1948, zweifarbige Lithographie ca. 52,5 × 42,0 cm
(signiert: Elenbaas '48)

Inv.-Nr. 003-804-010
Wie -804-009, o. T., Probedruck, dreifarbige Lithographie 53,5 × 42,3 cm
(signiert: proefdruk Elenbaas '48)

Inv.-Nr. 003-804-011
Albert Muis, o. T., 24. 04. 1945, Tempera oder Gouache auf Karton ca. 26,7 × 20,8 cm und als Anlage ein Brief

Inv.-Nr. 003-804-012
Wie -804-011, o. T., Okt. 1945, Tempera oder Gouache auf Karton ca. 56,5 × 67,0 cm
(signiert: AM XI 45)

Inv.-Nr. 003-804-013
Wie -804-012, 1947, 53,8 × 64,0 cm
(signiert: AM 47)

Inv.-Nr. 003-804-014
Jan Peters, o. A., Aquarell, Bleistift und Tusche auf Papier 18,3 × 23,8 cm
(signiert: J P)

Inv.-Nr. 003-804-015
Salim, o. T., 1947, Gouache (?) auf Papier ca. 41,3 × 50,5 cm
(signiert: Salim 1947)

Inv.-Nr. 003-804-016
Wie -804-015, Port Vendre 1948, Aquarell oder Gouache auf Karton 27,4 × 37,6 cm und auf der Rückseite des Blatts eine Vorzeichnung
(signiert: Salim Port Vendre 1948)

Inv.-Nr. 003-804-017
Wie -804-016, 24,6 × 34,1 cm
(signiert: Salim Porte Vendre 1948)

Inv.-Nr. 003-804-018
Wie -804-016, 29,0 × 41,5 cm
(signiert: Salim Porte Vendre 1948)

Inv.-Nr. 003-804-019
Wie -804-015, o. A., 29,0 × 24,3 cm und auf der Rückseite des Blatts eine Vorzeichnung
(signiert: Salim)

Inv.-Nr. 003-804-020
Wie -804-015, o. A., Tusche und Aquarell auf Papier ca. 26,0 × 27,0 cm
(signiert: Salim)

Inv.-Nr. 003-804-021
Jer Voskuijl, o. T., 1935, Tuschfederzeichnung auf Papier 25,0 × 20,8 cm
(signiert: Jer Voskuijl 35)

Inv.-Nr. 003-804-022
H. N. Werkman, „Hot printings", o. J., mehrfarbiger Handdruck auf Papier 32,5 × 25,2 cm

Inv.-Nr. 003-804-023
Wie -804-022, 32,5 × 25,1 cm

Inv.-Nr. 003-804-024
Wie -804-022, 32,4 × 25,0 cm

Inv.-Nr. 003-804-025
Wie -804-022, o. T., 24. 04. 1942, mehrfarbiger Handdruck auf Karton 64,9 × 50,1 cm
(signiert: 24-4-'42 H. N. Werkman)

Inv.-Nr. 003-804-026
N. Wijnberg, o. T., 1947, mehrfarbige Lithographie 62,8 × 47,8 cm
(signiert: N. Wijnberg 47)

Inv.-Nr. 003-804-027
Ben Akkerman (?), o. T., 1944, Tuschfederzeichnung auf Papier, 20,4 × 15,8 cm
(signiert: A -?- man 44)

Inv.-Nr. 003-804-028
Lithographien, 2 Stck. je ca. 39,7 × 30,5 cm
(Entw. unbekannt)

Inv.-Nr. 003-804-029
R. T. Freudenberg (?), o. T., Juni 1946, Gouache auf Papier 18,0 × 18,0 cm
(signiert: R. T. Freudenberg -?- 6-'46)

Inv.-Nr. 003-804-030
Gouache auf Papier, ca. 20,5 × 28,7 cm
(Entw. unbekannt, signiert: Kol... '42)

Inv.-Nr. 003-804-031
Compositie kleur, Juli 1946, Aquarell auf Papier 16,4 × 23,7 cm
(Entw. unbekannt)

Inv.-Nr. 003-804-032
Bleistift und Gouache auf Papier ca. 24,0 × 21,0 cm
(Entw. unbekannt, signiert: HENRI-Jan 08 -?-)

Inv.-Nr. 003-804-033
Wie -804-032, 19,8 × 19,5 cm

Inv.-Nr. 003-804-034
Albert Muis, o. T., Port Vendre 1945, Tempera auf Karton 46,5 × 36,5 cm in glasgedecktem Holzrahmen 51,0 × 41,0 cm (Entwurf: Instituut voor Kunstnijverheidsonderwijs Amsterdam zwischen 1939/48)
(signiert: AM 6 '45)

Inv.-Nr. 003-804-035
Wie -804-034, o. T., Port Vendre o. J., Tempera auf Karton 20,5 × 15,5 cm in glasgedecktem Holzrahmen 33,2 × 28,5 cm (Entwurf: Mart Stam, Amsterdam o. J., Ausführung: Instituut voor Kunstnijverheidsonderwijs Amsterdam zwischen 1939/48)
(signiert: AM)

Inv.-Nr. 003-804-036
Wie -804-034, o. A., Tempera oder Gouache auf Papier ca. 21,5 × 15,0 cm in randlosem Wechselrahmen ca. 21,5 × 15,0 cm
(signiert: AM)

Inv.-Nr. 003-804-037
Wie -804-034, o. A., Tempera auf Papier 58,5 × 47,5 cm
(signiert: AM)

Arbeiten von Künstlern anderer Nationalitäten und nicht identifizierte Werke

Inv.-Nr. 003-805-001
Tojykuni, Schauspielerportrait, Japan Ende 18. Jh./Anfang 19. Jh., Farbholzschnitt auf Japanpapier 35,6 × 24,5 cm
(Mit Widmung: To Mr./Mrs. Mart Stam Arch't from 1929)

Inv.-Nr. 003-805-002
Grußkarte, o. A., Aquarell und Tuschfeder auf Papier 17,4 × 12,0 cm
(japanischer Künstler, Entw. unbekannt)

Inv.-Nr. 003-805-003
Christoph, o. A., Aquarell und Tuschfederzeichnung auf Papier 32,3 × 49,7 cm
(signiert: Christoph)

Inv.-Nr. 003-805-004
R. K. (?), o. A., Wasserfarbe auf Papier 15,8 × 10,9 cm
(Entw. unbekannt, signiert: R. K.)

Inv.-Nr. 003-805-005
O. A., Lithographie 32,3 × 25,0 cm
(Entw. unbekannt, signiert: -?-)

Inv.-Nr. 003-805-006
TFS (?), 1946, Ölkreide auf Karton 49,2 × 65,0 cm
(signiert: TFS 46)

Inv.-Nr. 003-805-007
Wie -805-006, 1947, Tuschpinsel auf Papier 58,3 × 40,8 cm
(signiert: TFS 47)

Inv.-Nr. 003-805-008
Wie -805-006, Tuschpinsel und Feder auf Papier 31,0 × 37,5 cm
(signiert: TFS 48)

Inv.-Nr. 003-805-009
O. A., Tuschfederzeichnung auf grünem Papier ca. 31,0 × 50,0 cm
(Entw. unbekannt)

Inv.-Nr. 003-805-010
Oscar (?), 1922, Gouache und Farbkreide auf Papier 38,8 × 32,1 cm
(Entw. unbekannt, signiert: Oscar -?- 22)

Inv.-Nr. 003-805-011
O. A., zweifarbige Lithographie 30,1 × 41,1 cm

Inv.-Nr. 003-805-012
Japanischer Künstler (?), um 1900, Farbholzschnitt auf Papier 25,5 × 24,1 cm
(signiert: -?-)

Inv.-Nr. 003-805-013
Buchseite aus einem japanischen Vogelbuch, o. A., Holzschnitt auf Papier 33,1 × 25,7 cm
(signiert: -?-)

Wandgemälde und Monumentalplastik, DDR 1948–1952

Inv.-Nr. 003-806-001
Arno Mohr, Studie in einem Hochofenwerk für ein Wandgemälde, Dresden o. J., Radierung auf Papier 46,8 × 34,9 cm
(signiert: A. Mohr, und Anlage: handschriftliche Notiz von Olga Stam)

Inv.-Nr. 003-806-002
Horst Strempel, o. T., Berlin Bahnhof Friedrichstr. 1948/49, S/W Fotografie 11,0 × 16,3 cm

Inv.-Nr. 003-806-003
Wie -806-002, Horst Strempel beim Malen, S/W Fotografie 16,3 × 10,9 cm

Inv.-Nr. 003-806-004
Horst Strempel, Studie zu einem Wandbild, o. A., S/W Druck auf Papier 21,1 × 18,2 cm

Inv.-Nr. 003-806-005
Wandbild, Staatliche Schule für Werkkunst Dresden o. J., S/W Fotografie 17,4 × 21,0 cm
(Entw. unbekannt)

Inv.-Nr. 003-806-006
Horst Strempel, Wettbewerbsentwurf für ein Thälmann-Denkmal, Berlin 1950, S/W Fotografie, 2 Abzüge ca. 7,9 × 27,5 cm, 7,4 × 26,5 cm

Inv.-Nr. 003-806-007
Wie -806-006, Zeitungsausschnitt, „Welchem Entwurf für ein Thälmann-Denkmal geben sie ihre Stimme?", in: Sonntag, 04. 06. 1950

Wandgemälde niederländischer Künstler

Inv.-Nr. 003-807-001
Gerrit Benner, o. T., Stedelijk Museum Amsterdam o. J., S/W Fotografie ca. 14,9 × 24,0 cm

Inv.-Nr. 003-807-002
Jer Voskuijl (?), o. T., Textilmesse Utrecht 1954 (?), S/W Fotografie, 4 Abzüge 19,7 × 29,4 cm, 18,9 × 29,4 cm, ca. 17,4 × 23,4 cm, 17,3 × 23,4 cm

Inv.-Nr. 003-807-003
Wie -807-002, S/W Fotografie, 4 Abzüge 19,9 ×

29,5 cm, 18,3 × 28,9 cm, 2 Stck. je 17,4 × 23,2 cm

Inv.-Nr. 003-807-004
Jan Thorn-Prikker, Der Einzug Jesu in Jerusalem, Entw. für ein Wandbild o. A., S/W Druck auf Papier 18,4 × 25,3 cm

Wandgemälde von Künstlern anderer Nationalitäten und nicht identifizierte Werke

Inv.-Nr. 003-808-001
Wandrelief im italienischen Pavillon der Weltausstellung Paris 1937, S/W Fotografie 17,9 × 24,1 cm
(Entw. unbekannt)

Inv.-Nr. 003-808-002
Fischer mit Netzen und Fischen, o. A., S/W Fotografie 20,5 × 17,3 cm
(Entw. unbekannt)

Inv.-Nr. 003-808-003
Wie -808-002, mit Vögeln, S/W Fotografie 20,5 × 17,2 cm

Inv.-Nr. 003-808-004
SSSR 1933, Farbdruck 9,8 × 10,9 cm auf gelbem Papier 29,5 × 20,0 cm fixiert
(Entw. unbekannt)

Inv.-Nr. 003-808-005
Hafenszene, o. A., S/W Druck auf Karten 5,0 × 15,9 cm
(Entw. unbekannt)

Inv.-Nr. 003-808-006
Fackelträger, o. A., Farbdruck auf Papier 29,4 × 20,9 cm
(Entw. unbekannt)

Inv.-Nr. 003-809-001
Olga Stam, handschriftliche Notiz zur Wandmalerei, Kugelschreiber auf DIN A4 Rechenblatt. O. A.

Künstlerische Arbeiten von Mart Stam

Inv.-Nr. 003-810-001
Blumen, o. A. (Niederlande um 1920), Holzschnitt 21,5 × 13,8 cm

Inv.-Nr. 003-810-002
Landschaftsstudie, Tessin o. J. (1966–70), Gouache auf Karton 23,1 × 23,1 cm
(Anlage: handschriftliche Notiz von Olga Stam)

Inv.-Nr. 003-810-003
Wie -810-002, Gouache auf Papier 17,5 × 15,2 cm

Inv.-Nr. 003-810-004
Wie -810-002, 29,2 × 11,3 cm
(Anlage: handschriftliche Notiz von Olga Stam)

Inv.-Nr. 003-810-005
Wie -810-002, Tessin oder Thunersee ca. 1970, 24,7 × 24,1 cm
(Anlage: handschriftliche Notiz von Olga Stam)

Inv.-Nr. 003-810-006
Landschaftsstudie, Hilterfingen o. J. (1970–78), Gouache auf Papier 29,5 × 20,9 cm und auf der Rückseite des Blatts eine Bleistiftskizze
(Anlage: handschriftliche Notiz von Olga Stam)

Inv.-Nr. 003-810-007
Wie -810-006, 49,9 × 38,6 cm
(Anlage: handschriftliche Notiz von Olga Stam)

Inv.-Nr. 003-810-008
Wie -810-006, Aquarell auf Papier ca. 45,9 × 37,3 cm

Inv.-Nr. 003-810-009
Wie -810-006, Tuschfeder, leicht coloriert, auf Papier 36,3 × 35,8 cm
(Anlage: handschriftliche Notiz von Olga Stam)

Inv.-Nr. 003-810-010
Wie -810-006, Tuschfeder auf Papier ca. 37,8 × 45,8 cm

Inv.-Nr. 003-810-011
Entwurf eines Exlibris, o. O. 1980, Tusche- und Bleistiftskizze ca. 18,7 × 6,4 cm
(Anlage: handschriftliche Notiz von Olga Stam)

Inv.-Nr. 003-810-012
Wie -810-011, Kugelschreiber und Bleistift auf Karton 22,9 × 7,5 cm

Inv.-Nr. 003-810-013
Wie -810-011, Kugelschreiber, Tusche und Bleistift auf Karton ca. 7,5 × 6,3 cm

Inv.-Nr. 003-810-014
Wie -810-011, Kugelschreiber auf Papier ca. 10,0 × 4,3 cm

Inv.-Nr. 003-810-015
Wie -810-006, 22,0 × 16,9 cm

Inv.-Nr. 003-810-016
Wie -810-006, 22,3 × 16,9 cm

Inv.-Nr. 003-810-017
Wie -810-006, Tuschfeder auf Papier 29,4 × 20,6 cm

Inv.-Nr. 003-810-018
Wie -810-017, 29,4 × 20,6 cm

Inv.-Nr. 003-810-019
Wie -810-017, 29,4 × 20,6 cm

Inv.-Nr. 003-810-020
Wie -810-017, 29,4 × 20,6 cm

Inv.-Nr. 003-810-021
Wie -810-017, 30,5 × 23,9 cm

Inv.-Nr. 003-810-022
Diverse Studien, Bodensee o. J. (verm. 1982), Aquarellblock mit Buntstiftskizzen, 14 Blatt 32,0 × 23,6 cm
(Anlage: handschriftliche Notiz von Olga Stam)

Inv.-Nr. 003-810-023
Skizze, o. O. 1983, Kugelschreiber und Bleistift auf Papier 29,6 × 20,9 cm
(signiert: Ostern 83 M. S.)

Inv.-Nr. 003-810-024
Wie -810-023

Inv.-Nr. 003-810-025
Wie -810-023
(Anlage: handschriftliche Notiz von Olga Stam)

Inv.-Nr. 003-810-026
Wie -810-023, Aug. 1983, Kugelschreiber, Bleistift und Buntstift

Inv.-Nr. 003-810-027
Wie -810-023, Kugelschreiber, Bleistift und Buntstift

Inv.-Nr. 003-810-028
Wie -810-023, Kugelschreiber

Inv.-Nr. 003-810-029
Wie -810-023, Bleistift und Filzstift

Inv.-Nr. 003-810-030
Wie -810-023, Bleistift und Filzstift

Inv.-Nr. 003-810-031
Wie -810-023, Buntstift

Inv.-Nr. 003-810-032
Wie -810-023, Aug. 1983, Buntstift

Inv.-Nr. 003-810-033
Wie -810-023, Buntstift

Inv.-Nr. 003-810-034
Studie, o. A., Gouache auf Papier 29,8 × 14,3 cm

Inv.-Nr. 003-810-035
Wie -810-034, o. A., Mischtechnik auf Papier 31,7 × 24,0 cm

Inv.-Nr. 003-810-036
Wie -810-034, Bleistift auf Papier 30,5 × 24,0 cm

Inv.-Nr. 003-810-037
Wie -810-034, Kugelschreiber auf Papier 24,5 × 16,9 cm

Inv.-Nr. 003-810-038
Wie -810-034, Mischtechnik auf Papier 30,5 × 24,0 cm

Inv.-Nr. 003-810-039
Wie -810-034, Mischtechnik auf Karton 23,4 × 22,8 cm

Inv.-Nr. 003-810-040
Wie -810-034, Mischtechnik auf Papier 24,4 × 16,9 cm

Inv.-Nr. 003-810-041
Wie -810-034, Tuschfeder auf Papier 24,3 × 16,8 cm

Inv.-Nr. 003-810-042
Landschaftsstudie, Tessin o. J. (1967–69), Gouache auf Papier 35,0 × 33,2 cm
(Anlage: handschriftliche Notiz von Olga Stam)

Inv.-Nr. 003-810-043
Wie -810-042, Gouache auf Papier, randlos auf Karton 22,4 × 22,4 cm fixiert
(Anlage: handschriftliche Notiz von Olga Stam)

Inv.-Nr. 003-810-044
Wie -810-043, 28,5 × 26,6 cm
(Anlage: handschriftliche Notiz von Olga Stam)

Inv.-Nr. 003-810-045
Landschaftsstudie, Thun o. J. (1970–78), Mischtechnik Gouache, Tinte und Aquarell auf Papier 36,2 × 29,4 cm
(Anlage: handschriftliche Notiz von Olga Stam)

Inv.-Nr. 003-810-046
Wie -810-045, Gouache auf Papier, randlos auf Karton 35,5 × 34,5 cm fixiert
(Anlage: handschriftliche Notiz von Olga Stam)

Inv.-Nr. 003-810-047
Wie -810-046, 36,2 × 34,6 cm
(Anlage: handschriftliche Notiz von Olga Stam)

Inv.-Nr. 003-810-048
Wie -810-045, Mischtechnik Gouache und Strichzeichnung auf Papier 30,0 × 30,0 cm in randlosem, glasgedecktem Metallrahmen (Entwurf: Mart Stam, Amsterdam o. J., Ausführung: Instituut voor Kunstnijverheidsonderwijs zwischen 1939/48)
(Anlage: handschriftliche Notiz von Olga Stam)

Inv.-Nr. 003-810-049
Wie -810-045, Gouache auf Papier 35,9 × 35,1 cm
(Anlage: handschriftliche Notiz von Olga Stam)

Inv.-Nr. 003-810-050
Wie -810-045, Mischtechnik Gouache, Tinte und Aquarell auf Papier 30,5 × 24,0 cm
(Anlage: handschriftliche Notiz von Olga Stam)

Inv.-Nr. 003-810-051
Wie -810-045, o. A., Gouache oder Aquarell auf Papier ca. 30,5 × 31,7 cm in randlosem Wechselrahmen 41,0 × 34,0 cm

Arbeiten anderer Künstler, die zusammen mit denen von Mart Stam aufbewahrt waren

Inv.-Nr. 003-811-001
Meer und Himmel, o. A., Aquarell oder Gouache auf Papier, 24,8 × 16,6 cm
(Entw. unbekannt, signiert: -?-)

Inv.-Nr. 003-811-002
Jacobsen, Dorf, See und Gebirge, o. A., Farbdruck auf Papier 21,0 × 15,0 cm

Inv.-Nr. 003-811-003
Meiental am Sustenpaß mit Fünffingerstöcken, o. A., Kalenderblatt mit Farbfotografie 25,0 × 32,4 cm

Inv.-Nr. 003-811-004
Wie -811-003, Mont Noble und Mont Masserey bei Sitten (Wallis), 1978, 29,0 × 42,4 cm

Inv.-Nr. 003-811-005
Harry Zellweger, „Chagall: Arbeiten auf Papier", in: Berner Zeitung, 25. 08. 1984, S. 3

Inv.-Nr. 003-811-006
Margot Uetvar, Bosco d'inverno, o. A., Farbdruck auf Papier 30,0 × 23,0 cm

Inv.-Nr. 003-811-007
Wie -811-006, Lampe im Wald, o. A., 16,3 × 15,5 cm

Diverse Drucke künstlerischer Arbeiten

Inv.-Nr. 003-812-001
Ernst Barlach, Der Spaziergänger, 1912, S/W Postkarte der Bronzeplastik 14,9 × 10,9 cm

Inv.-Nr. 003-812-002
F. Gorilla Behn, Skulptur, o. A., S/W Druck 12,6 × 14,3 cm auf braunem Papier 29,0 × 36,5 cm fixiert

Inv.-Nr. 003-812-003
Rudolf Belling, Skulptur, 1923, S/W Druck 12,1 × 16,0 cm auf braunem Papier 21,3 × 21,2 cm fixiert

Inv.-Nr. 003-812-004
George Braque, Intérieur, 1942, Farbdruck des Gemälde, 20,0 × 23,9 cm

Inv.-Nr. 003-812-005
Wie -812-004, Le Moulin à café, o. A. Farbdruck des Gemäldes, 2 Stck. je 20,0 × 23,9 cm

Inv.-Nr. 003-812-006
Heinrich Burkhardt, Brücke im Februar, Altenburg/Thür. 1947, Farbdruck des Aquarells 23,8 × 31,7 cm

Inv.-Nr. 003-812-007
Massimo Campigli, Figure, 1931, Farbdruck des Gemäldes 35,3 × 26,1 cm und auf der Rückseite: Fausto Pirandello, Bagnanti, o. A., Farbdruck des Gemälde

Inv.-Nr. 003-812-008
Carlo Carrà, Composizione, o. A., S/W Druck des Gemäldes 12,3 × 16,4 cm

Inv.-Nr. 003-812-009
Csaky, Nackte sitzend, 1929, Steinskulptur, S/W Druck 20,0 × 14,2 cm auf braunem Papier 29,0 × 36,5 cm fixiert

Inv.-Nr. 003-812-010
Wie -812-009, Nackte Figur, o. A., Bronzeplastik, S/W Druck 18,7 × 7,1 cm auf braunem Papier 29,0 × 36,5 cm fixiert

Inv.-Nr. 003-812-011
Wie -812-009, Kinderkopf, o. A., Marmorskulptur, S/W Druck 17,0 × 13,6 cm auf braunem Papier 21,5 × 21,2 cm fixiert

Inv.-Nr. 003-812-012
Wie -812-009, Kopf, o. A., Marmorskulptur, S/W Druck 19,2 × 13,6 cm auf braunem Papier 21,6 × 21,4 cm fixiert

Inv.-Nr. 003-812-013
A. Deinika, Drei Sportszenen, o. A., Buchdoppelseite mit S/W Drucken

Inv.-Nr. 003-812-014
Lionel Feininger, Heiligenhafen, 1925, Farbdruck der aquarellierten Federzeichnung 25,8 × 28,2 cm

Inv.-Nr. 003-812-015
Paul Gauguin, et l'or de leur corps, 1901, Farbdruck des Gemäldes 25,5 × 32,0 cm

Inv.-Nr. 003-812-016
Vincent van Gogh, Barques aux Saintes-Maries, o. A., Farbdruck des Gemäldes 24,1 × 29,2 cm

Inv.-Nr. 003-812-017
Hans Haueisen, Auf der Weide, Chemnitz o. J., Farbdruck des Gemäldes 26,3 × 31,6 cm

Inv.-Nr. 003-812-018
Paul Klee, Maryellchen, 1917, Farbdruck des Aquarells 28,2 × 26,1 cm

Inv.-Nr. 003-812-019
Käthe Kollwitz, Mutter mit Kind, o. A., S/W Druck der Lithografie 28,1 × 21,6 cm auf geschwärztem Papier 31,1 × 25,8 cm fixiert

Inv.-Nr. 003-812-020
Wie -812-019, Die Klage, Skulptur, S/W Druck aus einer Zeitung 20,5 × 12,1 cm

Inv.-Nr. 003-812-021
Karl Körner, Weg zum Paradies, Radebeul 1948, Farbdruck des Gemäldes ca. 21,8 × 31,5 cm

Inv.-Nr. 003-812-022
Le Corbusier, UBU 1er, 1942, Farbdruck des Gemäldes ca. 31,3 × 24,0 cm

Inv.-Nr. 003-812-023
August Macke, Eselreiter in Tunis, o. A., Farbdruck des Aquarells ca. 26,7 × 28,1 cm

Inv.-Nr. 003-812-024
Ewald Mataré, Skulpturen, o. A., S/W Druck 29,8 × 25,0 cm

Inv.-Nr. 003-812-025
Paula Modersohn-Becker, Kind mit Blockflöte, o. A., Farbdruck der Ölstudie 26,1 × 28,2 cm

Inv.-Nr. 003-812-026
Piet Mondrian, Komposition mit Rot, Gelb und Blau, 1928, Farbdruck des Gemäldes, 2 Stck. 30,5 × 23,9 cm

Inv.-Nr. 003-812-027
Wie -812-026, Komposition mit Grau, Rot, Gelb und Blau, 1920, Farbdruck des Gemäldes 19,0 × 18,9 cm

Inv.-Nr. 003-812-028
Wie -812-026, Broadway Boogie Woogie, 1942/43, Farbdruck des Gemäldes 18,9 × 18,8 cm

Inv.-Nr. 003-812-029
Wie -812-026, Victory Boogie Woogie, 1944, Farbdruck der Collage 18,9 × 18,8 cm

Inv.-Nr. 003-812-030
Henry Moore, Drei stehende Figuren, 1945, Skulpturen, S/W Druck 26,8 × 17,9 cm

Inv.-Nr. 003-812-031
Emil Nolde, Männlicher Kopf, o. A., Farbdruck des Aquarells 28,2 × 28,2 cm

Inv.-Nr. 003-812-032
Pablo Picasso, Torse rose, 1906, Farbdruck des Gemäldes 24,0 × 20,0 cm

Inv.-Nr. 003-812-033
Wie -812-032, Femmes à la fontaine, 1920, 24,0 × 20,0 cm

Inv.-Nr. 003-812-034
Wie -812-032, Juan-les-Pins, 1924, 20,0 × 24,0 cm

Inv.-Nr. 003-812-035
Wie -812-032, Nature morte, 1926, 20,0 × 24,0 cm

Inv.-Nr. 003-812-036
Wie -812-032, Femme au miroir, 1937, 20,0 × 24,0 cm

Inv.-Nr. 003-812-037
Wie -812-032, La tête, 1937, 20,0 × 24,0 cm

Inv.-Nr. 003-812-038
Wie -812-032, Nature morte, 1945, 20,0 × 24,0 cm

Inv.-Nr. 003-812-039
George Rouault, o. A., Farbdruck des Gemäldes 30,5 × 23,9 cm

Inv.-Nr. 003-812-040
Karl Schmidt-Rottluff, Veigelienzweig, o. A., Farbdruck des Aquarells 28,8 × 28,2 cm

Inv.-Nr. 003-812-041
Vladimir Tatlin, Konterrelief, 1917, Skulptur, S/W Druck 14,2 × 10,2 cm
(Beschriftung des Blatts von El Lissitzky)

Inv.-Nr. 003-812-042
Charles Walch, Intimité, o. A., Farbdruck des Gemäldes 24,0 × 20,0 cm

Inv.-Nr. 003-812-043
H. N. Werkman, Figuren, 1944, Farbdruck des Handdrucks, 8 Stck. je 21,9 × 14,4 cm

Inv.-Nr. 003-812-044
Wie -812-043, Vier Figuren vor Bäumen und Häusern, o. A., 25,3 × 18,7 cm und 4 Stck. je 21,9 × 14,4 cm

Inv.-Nr. 003-812-045
Fritz Winkler, Im Herbst, Dresden o. J., Farbdruck des Aquarells 22,3 × 31,5 cm

Inv.-Nr. 003-812-046
Beeldend Rusland (Beilage der Zeitschrift „De Stijl") und ein S/W Druck: Alexander Rodschenko, Konstruktion, o. A.

Diverse Drucke kultischer Objekte

Inv.-Nr. 003-813-001
Nilpferd, ägyptisch Erste Dynastie, Stein, S/W Druck ca. 11,0 × 16,1 cm auf braunem Papier 28,9 × 36,5 cm fixiert

Inv.-Nr. 003-813-002
Sitzende Ganzfigur (Buddha?), asiatisch o. A., Stein oder Bronze, S/W Druck 20,9 × 14,0 cm

Inv.-Nr. 003-813-003
Portrait (Buddha?), asiatisch o. A., Stein, S/W Druck 19,0 × 15,0 cm

Inv.-Nr. 003-813-004
Vogelartige Skulptur, mexikanisch o. A., Stein, S/W Fotografie 14,5 × 23,5 cm

Inv.-Nr. 003-813-005
Zusammenstellung versch. Figuren versch. ethnischer Gruppen, 4 S/W Drucke auf braunem Papier ca. 21,4 × 21,3 cm fixiert
(handschriftliche Anmerkung: Querschnitt. Juni 1925. V. K.)

Diverse nicht identifizierte Drucke

Inv.-Nr. 003-814-001
Fantastische Gefängnis, aus: Ponten, Architektur die nicht gebaut wurde, Stuttgart o. J., S/W Druck 13,1 × 9,9 cm auf braunem Papier ca. 21,4 × 19,8 cm fixiert

Inv.-Nr. 003-814-002
(Paul Citroen?), Waldszene, 21. 06. 1939, S/W Druck 20,9 × 27,4 cm

Inv.-Nr. 003-814-003
(Steinlen?), Menschen im Sturm, o. A., S/W Druck 33,2 × 25,1 cm auf weißem Papier ca. 40,0 × 27,3 cm fixiert

Inv.-Nr. 003-814-004
Häuser vor Bergen, o. A., Farbdruck des Gemäldes 16,2 × 22,7 cm

Inv.-Nr. 003-814-005
Portal, o. A., Farbdruck der Farbzeichnung 29,7 × 21,0 cm

Inv.-Nr. 003-814-006
Holzskulptur und Zeichnung, o. A., S/W Drucke auf einem Blatt 25,2 × 21,5 cm fixiert

Inv.-Nr. 003-814-007
Wie -814-006, nur die Holzskulptur, S/W Druck 11,3 × 15,7 cm und S/W Fotografie 11,2 × 15,6 cm

Fotografische Reproduktionen künstlerischer Arbeiten und Fotografien von Ausstellungen und Ateliers

(auf eine Vermaßung der Fotografien wurde bei diesem Konvolut verzichtet)

Inv.-Nr. 003-815-001
A. Allebé, Dr. Allebé, Vater des Künstlers, 1858, Öl auf Leinwand

Inv.-Nr. 003-815-002 bis -815-007
H. Arp, versch. Arbeiten, o. A.

Inv.-Nr. 003-815-008
Bakker-Korff, Lesende Frau, o. A., Öl auf Holztafel

Inv.-Nr. 003-815-009
N. Basterd, Seine Brücke, o. A., Öl auf Leinwand

Inv.-Nr. 003-815-010
M. Bauer, Reiter in der Wüste, o. A., Öl auf Leinwand

Inv.-Nr. 003-815-011
M. Bill, Konstruktion mit schwebendem Kubus, Zürich 1935/36, Skulptur

Inv.-Nr. 003-815-012
Wie -815-011, Unendliche Schleife, Zürich 1935-37

Inv.-Nr. 003-815-013
Wie -815-011, Konstruktion aus 30 gleichen Elementen, Zürich 1938/39

Inv.-Nr. 003-815-014
Wie -815-011, Kontinuität, unendliche Doppelschleife, Zürich 1947

Inv.-Nr. 003-815-015
Wie -815-014, andere Ansicht

Inv.-Nr. 003-815-016
Wie -815-014, andere Ansicht
(auf der Rückseite: Die allerbesten Wünsche von Linia, Joggi und -?-)

Inv.-Nr. 003-815-017 bis -815-021
Wie -815-011, Dreiteilige Einheit, Zürich 1946 oder 48, versch. Ansichten

Inv.-Nr. 003-815-022
D. Bles, Die Hausdurchsuchung, o. A., Öl auf Holztafel

Inv.-Nr. 003-815-023
P. Bonnard, Signac und seine Freunde, o. A., Öl auf Leinwand

Inv.-Nr. 003-815-024
P. Bonnard, o. A.

Inv.-Nr. 003-815-025
J. Bosboom, Kerkinterieur te Edam, o. A., Öl auf Leinwand

Inv.-Nr. 003-815-026
G. Braque, o. A.

Inv.-Nr. 003-815-027
G. H. Breitner, sleperswagen in de sneeuw, o. A., Öl auf Leinwand

Inv.-Nr. 003-815-028
Wie -815-027, de roode kimono

Inv.-Nr. 003-815-029
Wie -815-027, doorbraak, Mason de la Bourse

Inv.-Nr. 003-815-030
Wie -815-027, schafttijd

Inv.-Nr. 003-815-031
Wie -815-027, de werf

Inv.-Nr. 003-815-032
Wie -815-027, Lauriergracht

Inv.-Nr. 003-815-033
Wie -815-027, Brouwersgracht

Inv.-Nr. 003-815-034
Wie -815-027, de Dam

Inv.-Nr. 003-815-035 bis -815-037
Wie -815-027, versch. Arbeiten, o. A.

Inv.-Nr. 003-815-038
A. Calder, Lobster Trap and Fish Tail, 1939, Mobile

Inv.-Nr. 003-815-039
Wie -815-038, on One Knee, 1944, bewegliche Skulptur

Inv.-Nr. 003-815-040
Wie -815-039, the Snake on the Arch

Inv.-Nr. 003-815-041
Wie -815-039, Octopus

Inv.-Nr. 003-815-042
Wie -815-038, Constellation with Quadrilateral, 1945, Skulptur

Inv.-Nr. 003-815-043
Wie -815-038, Bottles and Stones, 1945, Mobile

Inv.-Nr. 003-815-044
Wie -815-043, the Dot and I

Inv.-Nr. 003-815-045
Wie -815-038, the Haverford Monster, 1945, Mobile und Stabile

Inv.-Nr. 003-815-046
Wie -815-045, Bayonets Menacing a Flower

Inv.-Nr. 003-815-047
Wie -815-045, the General Sherman

Inv.-Nr. 003-815-048
Wie -815-047, andere Ansicht

Inv.-Nr. 003-815-049
Wie -815-038, Morning Cobweb, 1945, Stabile

Inv.-Nr. 003-815-050
Wie -815-038, Yellow Plane, 1946, Mobile

Inv.-Nr. 003-815-051
Wie -815-038, Black Clouds, o. J., Mobile

Inv.-Nr. 003-815-052
Wie -815-051, Yellow Breastplabe

Inv.-Nr. 003-815-053
Wie -815-051, Blue under Red

Inv.-Nr. 003-815-054
M. Campigli, Selbstportrait, 1927

Inv.-Nr. 003-815-055
Wie -815-054, o. T., 1928

Inv.-Nr. 003-815-056
Wie -815-054, o. T., 1929

Inv.-Nr. 003-815-057
Wie -815-054, Kämmende Frauen, 1934

Inv.-Nr. 003-815-058
Wie -815-054, Frauen mit Kind, 1940

Inv.-Nr. 003-815-059
Wie -815-054, de hofs (?), 1941

Inv.-Nr. 003-815-060
P. Cézanne, La Montagne St. Victoire, o. A., Öl auf Leinwand

Inv.-Nr. 003-815-061
M. Chagall, Der Musikant, 1912/13, Öl auf Leinwand

Inv.-Nr. 003-815-062
Wie -815-061, Selbstportrait mit 10 Fingern, 1912/13

Inv.-Nr. 003-815-063
Wie -815-061, Schwangerschaft, 1913

Inv.-Nr. 003-815-064
Wie -815-061, Rabbi im Gebet, 1914

Inv.-Nr. 003-815-065
Wie -815-061, Mädchen im Fenster, 1924

Inv.-Nr. 003-815-066
Wie -815-061, Die Kunstreiter, o. A.

Inv.-Nr. 003-815-067
Wie -815-061, Liebespaar in einem Garten, o. A.

Inv.-Nr. 003-815-068
Le Corbusier, Peinture murale (?), 1942

Inv.-Nr. 003-815-069
J. B. Corot, Mädchen mit Mandoline, o. A., Öl auf Leinwand

Inv.-Nr. 003-815-070
C. Daubigny, Dorf bei Bonnières, 1863, Öl auf Holztafel

Inv.-Nr. 003-815-071
E. Degas, Tänzerinnen ihre Sandalen anziehend, 1882, Öl auf Leinwand

Inv.-Nr. 003-815-072
Wie -815-071, Vier Tänzerinnen in Blau, 1890

Inv.-Nr. 003-815-073
P. Gauguin, Martinique, o. A., Öl auf Leinwand

Inv.-Nr. 003-815-074
Wie -815-073, Die verzaubernde Sonne

Inv.-Nr. 003-815-075
Wie -815-073, Vincènt van Gogh

Inv.-Nr. 003-815-076
V. van Gogh, Studie zu den Kartoffelessern, o. A.

Inv.-Nr. 003-815-077
Wie -815-076, Die Kartoffelesser, o. A., Öl auf Leinwand

Inv.-Nr. 003-815-078
Wie -815-076, Die Schafschur

Inv.-Nr. 003-815-079
Wie -815-076, Der Schnitter, o. A., Zeichnung

Inv.-Nr. 003-815-080
Wie -815-076, Der Sämann

Inv.-Nr. 003-815-081
Wie -815-076, Staatslotterie, o. A., Aquarell

Inv.-Nr. 003-815-082
Wie -815-076, Selbstportrait im Spiegel, 1888

Inv.-Nr. 003-815-083
Wie -815-076, Bäuerin, 1885

Inv.-Nr. 003-815-084
Wie -815-076, Dame an der Wiege

Inv.-Nr. 003-815-085
Wie -815-076, Berceuse

Inv.-Nr. 003-815-086
Wie -815-076, Japanische Schauspielerin

Inv.-Nr. 003-815-087
Wie -815-076, Kornfeld mit Schnitter

Inv.-Nr. 003-815-088
Wie -815-076, La Cran (?), 1888

Inv.-Nr. 003-815-089
Wie -815-076, Kornfeld mit schwarzen Vögeln

Inv.-Nr. 003-815-090
Wie -815-076, Brabanter Haus

Inv.-Nr. 003-815-091
Wie -815-076, Stadtansicht, Paris, Zeichnung

Inv.-Nr. 003-815-092
Wie -815-076, Häuser mit Bäumen, 1890, Kohlezeichnung

Inv.-Nr. 003-815-093
Wie -815-076, Die Schlafkammer van Goghs in Arles

Inv.-Nr. 003-815-094
Wie -815-076, Eingangshalle der Irrenanstalt St. Rémy

Inv.-Nr. 003-815-095
Wie -815-076, Iris

Inv.-Nr. 003-815-096
Wie -815-076, Sonnenblumen

Inv.-Nr. 003-815-097
Wie -815-076, Blühender Birnbaum

Inv.-Nr. 003-815-098
Wie -815-076, Alte Schnürschuhe

Inv.-Nr. 003-815-099
Wie -815-076, Holzschuhe, Arles 1889

Inv.-Nr. 003-815-100
B. Hepworth, Two Forms, 1937, Marmorskulptur

Inv.-Nr. 003-815-101
Wie -815-100, andere Ansicht

Inv.-Nr. 003-815-102
Wie -815-100, Oval Sculpture, 1943, Holzskulptur

Inv.-Nr. 003-815-103
Wie -815-102, Wood Sculpture With Strings, 1945

Inv.-Nr. 003-815-104
Wie -815-100, Involute, 1946, Steinskulptur

Inv.-Nr. 003-815-105
Wie -815-100, 1946, Steinskulptur

Inv.-Nr. 003-815-106
Wie -815-100, 1946, Holzskulptur

Inv.-Nr. 003-815-107
Wie -815-100, Pelagos, 1946, Holzskulptur mit Draht, bemalt

Inv.-Nr. 003-815-108
Wie -815-100, Entwurfszeichnung für eine Skulptur, 1947

Inv.-Nr. 003-815-109
F. Hodler, Ergriffenheit, o. A.

Inv.-Nr. 003-815-110
Wie -815-109, aan de -?- Salvève, o. A.

Inv.-Nr. 003-815-111
J. Israéls, Modistin vor einem Spiegel, o. A., Öl auf Leinwand

Inv.-Nr. 003-815-112
Wie -815-111, Selbstportrait

Inv.-Nr. 003-815-113
J. Jelgerhuis, Aalmoezenier weeshuis, o. A., Öl auf Leinwand.

Inv.-Nr. 003-815-114
J. B. Jongkind, Mondschein, 1845, Öl auf Leinwand

Inv.-Nr. 003-815-115
Wie -815-114, Der Hafen von Rotterdam, 1856

Inv.-Nr. 003-815-116
Wie -815-114, Haus Billand te Neuers, 1874

Inv.-Nr. 003-815-117
W. Kandinsky, Improvisation Nr. 14, 1910, Öl auf Leinwand

Inv.-Nr. 003-815-118
Wie -815-117, Der rote Fleck, 1914

Inv.-Nr. 003-815-119
Wie -815-117, Komposition, 1934

Inv.-Nr. 003-815-120
Wie -815-117, Vielfarbiges Ganzes, 1938

Inv.-Nr. 003-815-121
Wie -815-117, Landschaft mit Turm, o. A.

Inv.-Nr. 003-815-122
O. Kokoschka, Der Hafen von Stockholm, 1917, Öl auf Leinwand

Inv.-Nr. 003-815-123
J. A. Krueseman, Portrait M. Westendorp, o. A., Öl auf Leinwand

Inv.-Nr. 003-815-124
E. Manet, Die Bar in Folies Bergères, o. A., Öl auf Leinwand

Inv.-Nr. 003-815-125
J. Maris, Zugbrücke, 1875, Aquarell

Inv.-Nr. 003-815-126
Wie -815-125, Die Brücke, o. A., Öl auf Leinwand

Inv.-Nr. 003-815-127
Wie -815-126, Die zwei Windmühlen

Inv.-Nr. 003-815-128
Wie -815-126, Jäger

Inv.-Nr. 003-815-129
M. Maris, Kopf eines Widder, o. A., Öl auf Holztafel

Inv.-Nr. 003-815-130
Wie -815-129, Souvenir d'Amsterdam, o. A., Öl auf Leinwand

Inv.-Nr. 003-815-131
W. Maris, Winterlandschaft, o. A., Öl auf Leinwand

Inv.-Nr. 003-815-132
Wie -815-131, Enten, o. A., Aquarell

Inv.-Nr. 003-815-133
J. Miro, Katalanische Landschaft, 1923/24, Öl auf Leinwand

Inv.-Nr. 003-815-134
Wie -815-133, Person die mit einem Stein nach einem Vogel wirft, 1926

Inv.-Nr. 003-815-135
Wie -815-133, o. A., 1927

Inv.-Nr. 003-815-136
Wie -815-133, Portrait einer Dame von 1820, 1929

Inv.-Nr. 003-815-137
Wie -815-133, Komposition, 1933

Inv.-Nr. 003-815-138
Wie -815-133, Tau und Personen, 1935

Inv.-Nr. 003-815-139
P. Mondrian, Portrait eines lesenden Mädchens, o. A.

Inv.-Nr. 003-815-140
Wie -815-139, Landschaft, o. A., Aquarell, 2 Abzüge

Inv.-Nr. 003-815-141
Wie -815-139, Bauerngehöft und Bäume an einem Fluß, o. A., 2 Abzüge

Inv.-Nr. 003-815-142
Wie -815-141, Andere Stimmung, 1911 (?)

Inv.-Nr. 003-815-143
Wie -815-139, Baum, 1907, Kreidezeichnung, 2 Abzüge

Inv.-Nr. 003-815-144
Wie -815-139, Der blaue Baum, 1911, Öl auf Leinwand, 2 Abzüge

Inv.-Nr. 003-815-145
Wie -815-139, Baum, o. A., Öl auf Leinwand, 2 Abzüge

Inv.-Nr. 003-815-146
Wie -815-145, o. A., Kohlezeichnung,

Inv.-Nr. 003-815-147
Wie -815-139, Blühender Apfelbaum Nr. 3, o. A., Öl auf Leinwand, 2 Abzüge

Inv.-Nr. 003-815-148
Wie -815-139, Abstrakte Komposition mit Bäumen, o. A.

Inv.-Nr. 003-815-149
Wie -815-148, Abstrakte Komposition mit Architektur, o. A.

Inv.-Nr. 003-815-150
Wie -815-148, Abstrakte Komposition mit Kirchtürmen, ca. 1911

Inv.-Nr. 003-815-151
Wie -815-148, Abstrakte Komposition, ca. 1911

Inv.-Nr. 003-815-152
Wie -815-151, o. A.

Inv.-Nr. 003-815-153
Wie -815-151, mit ovalem Innenfeld, o. A.

Inv.-Nr. 003-815-154
Wie -815-151, o. A., 1914

Inv.-Nr. 003-815-155
Wie -815-151, o. A., 1915

Inv.-Nr. 003-815-156
Wie -815-151, mit ovalem Innenfeld, 1915, 2 Abzüge

Inv.-Nr. 003-815-157
Wie -815-151, Komposition mit Gelb, Blau und Rot, o. A.

Inv.-Nr. 003-815-158
Wie -815-157, 1921

Inv.-Nr. 003-815-159
Wie -815-151, o. A. (aus der Serie New York Boogie Woogie)

Inv.-Nr. 003-815-160
Wie -815-159, o. A.

Inv.-Nr. 003-815-161
Wie -815-159, o. A.

Inv.-Nr. 003-815-162
P. Mondrians Atelier in Paris, ca. 1927

Inv.-Nr. 003-815-163 bis -815-167
P. Mondrians Atelier in New York, 1943, versch. Ansichten

Inv.-Nr. 003-815-168 bis -815-175
Piet Mondrian Exhibition, Museum of Modern Art, New York März–Mai 1945, versch. Ansichten

Inv.-Nr. 003-815-176
C. Monet, Belle Isle, 1887, Öl auf Leinwand

Inv.-Nr. 003-815-177
H. Moore, Carving, 1934, Steinskulptur

Inv.-Nr. 003-815-178
Wie -815-177, 1937, Steinskulptur

Inv.-Nr. 003-815-179
Wie -815-177, Reclining Figure, 1939, Holzskulptur

Inv.-Nr. 003-815-180
Wie -815-179, andere Ansicht

Inv.-Nr. 003-815-181
Wie -815-179, Detail

Inv.-Nr. 003-815-182
Wie -815-177, Recumbent Figure, 1938, Steinskulptur

Inv.-Nr. 003-815-183
Wie -815-177, Reclining Nude, o. J., Steinskulptur

Inv.-Nr. 003-815-184
A. Muis, Gemälde, o. A.

Inv.-Nr. 003-815-185
Wie -815-184, Gemälde, o. A.

Inv.-Nr. 003-815-186
Wie -815-184, Gemälde, o. A.

Inv.-Nr. 003-815-187
Wie -815-184, Gemälde, 1945

Inv.-Nr. 003-815-188
Wie -815-184, Gemälde, o. A.

Inv.-Nr. 003-815-189
Wie -815-184, Portrait, 1944

Inv.-Nr. 003-815-190
Wie -815-184, Portrait, 1944

Inv.-Nr. 003-815-191
Wie -815-184, Portrait, 1944

Inv.-Nr. 003-815-192
Wie -815-184, Akt, 1944

Inv.-Nr. 003-815-193
Wie -815-184, Akt, 1944

Inv.-Nr. 003-815-194
Wie -815-184, Zwei Akte am Strand, 1944

Inv.-Nr. 003-815-195
Wie -815-184, Zwei Frauen, o. A.

Inv.-Nr. 003-815-196
Wie -815-184, Stilleben, 1944

Inv.-Nr. 003-815-197
Wie -815-184, Stilleben, o. J.

Inv.-Nr. 003-815-198
Wie -815-184, Stilleben, o. J.

Inv.-Nr. 003-815-199
B. Nicholson, Relief Project, 1941

Inv.-Nr. 003-815-200
Wie -815-199, Project, 2 Forms, 1946

Inv.-Nr. 003-815-201
Wie -815-199, Painting, 1946

Inv.-Nr. 003-815-202
Wie -815-199, 2 Forms, 1947

Inv.-Nr. 003-815-203
Wie -815-199, Painting (ball game), 1947

Inv.-Nr. 003-815-204
I. Noguchi, Kouros, 1946, Holzskulptur

Inv.-Nr. 003-815-205
G. van Os, Landschaft, o. J., Öl auf Leinwand

Inv.-Nr. 003-815-206
Wie -815-205, Stilleben mit Blumen, o. J.

Inv.-Nr. 003-815-207
Permeke, Mutter mit Kind, 1929, 2 Abzüge

Inv.-Nr. 003-815-208
Wie -815-207, 1936

Inv.-Nr. 003-815-209
Wie -815-207, o. A.

Inv.-Nr. 003-815-210
Wie -815-207, Schlafende Frau und Mann, 1932

Inv.-Nr. 003-815-211
P. Picasso, Mutter mit Kind, 1910, Lithographie

Inv.-Nr. 003-815-212
Wie -815-211, Mädchenkopf

Inv.-Nr. 003-815-213
Wie -815-211, Studien von Schafsköpfen, 1911

Inv.-Nr. 003-815-214
Wie -815-211, Jungenkopf, 07. 11. 1945

Inv.-Nr. 003-815-215
Pieneman, Damenportrait, o. J., Öl auf Leinwand

Inv.-Nr. 003-815-216
C. Poggenbeek, Ansicht von Dinant (?), o. J., Öl auf Holztafel

Inv.-Nr. 003-815-217
Van Rijsselberghe, Dame vor einem Spiegel, o. J., Öl auf Leinwand

Inv.-Nr. 003-815-218 bis -815-221
K. Robbel, versch. Arbeiten, o. A.

Inv.-Nr. 003-815-222
G. Seitz, Portrait, Architekt Prof. Leowald (?), 1949, Plastik

Inv.-Nr. 003-815-223
Wie -815-222, Plastik, Berlin 1950

Inv.-Nr. 003-815-224
Wie -815-222, Li-Su-Nim, Heldin der koreanischen Volksarmee, 1951, Bronzeplastik

Inv.-Nr. 003-815-225
Wie -815-222, Plastik, Berlin 1951

Inv.-Nr. 003-815-226
Wie -815-223, Plastik, Berlin o. J.

Inv.-Nr. 003-815-227
H. Strempel, Weiblicher Akt, 1937

Inv.-Nr. 003-815-228
Wie -815-227, Place d'Italie, Paris 1938

Inv.-Nr. 003-815-229
Wie -815-227, Jardin du Luxemburg, 1939, Tempera

Inv.-Nr. 003-815-230
Wie -815-227, Bei Lomdes, Passes-Pyreneès, 1940

Inv.-Nr. 003-815-231
Wie -815-227, Frau mit Kind, 1942

Inv.-Nr. 003-815-232
Wie -815-227, Aufbau und Verfall, 1945

Inv.-Nr. 003-815-233
Wie -815-227, Das Referat, 1945

Inv.-Nr. 003-815-234
Wie -815-227, Einheit, 1946

Inv.-Nr. 003-815-235
Wie -815-227, Stilleben mit Zitrone, 1946

Inv.-Nr. 003-815-236
Wie -815-227, Bauernfamilie., 1946

Inv.-Nr. 003-815-237
Wie -815-227, Nacht über Deutschland, 1946/47

Inv.-Nr. 003-815-238
Wie -815-237, Ausschnitt (Predella)

Inv.-Nr. 003-815-239
Wie -815-227, Germinalmappe, Delegation, 1946/47, Lithographie

Inv.-Nr. 003-815-240
Wie -815-239, Die Empörung

Inv.-Nr. 003-815-241
Wie -815-239, Die Besiegten

Inv.-Nr. 003-815-242
Wie -815-239, Das Erwachen

Inv.-Nr. 003-815-243
Wie -815-239, Der Hunger

Inv.-Nr. 003-815-244
Wie -815-239, Die Sorge

Inv.-Nr. 003-815-245
Wie -815-227, Portrait Ernst Nickish (?), 1947

Inv.-Nr. 003-815-246
Wie -815-227, Diskussion, 1947

Inv.-Nr. 003-815-247
Wie -815-227, Portrait M. E., 1947

Inv.-Nr. 003-815-248
Wie -815-227, Aktstudie, 1947

Inv.-Nr. 003-815-249
Wie -815-227, Trauerzug, 1948

Inv.-Nr. 003-815-250
Wie -815-227, Portrait K., 1948

Inv.-Nr. 003-815-251
Wie -815-227, Die Blinden, 1948, Öl

Inv.-Nr. 003-815-252
Wie -815-227, Stilleben, 1948, Tempera

Inv.-Nr. 003-815-253
Wie -815-227, Liegender Akt, 1949, Öl

Inv.-Nr. 003-815-254
Wie -815-227, Sonnenrose, 1949

Inv.-Nr. 003-815-255
Wie -815-227, Hüttenarbeiter, Messe Leipzig 1950

Inv.-Nr. 003-815-256
Wie -815-227, o. A. 1951, 2 Abzüge

Inv.-Nr. 003-815-257
Wie -815-227, „Wandplatte", 1952

Inv.-Nr. 003-815-258
Wie -815-227, Kopfstudie, 1952

Inv.-Nr. 003-815-259
Wie -815-227, 1952, Pastell

Inv.-Nr. 003-815-260
Wie -815-227, 1952, Pastell

Inv.-Nr. 003-815-261
Wie -815-227, Am Strand (mittlerer Teil eines Triptychons), 1953, Öl

Inv.-Nr. 003-815-262
Wie -815-261, rechter Teil

Inv.-Nr. 003-815-263
Wie -815-227, Im Park, 1953, Öl

Inv.-Nr. 003-815-264
Wie -815-227, Auf dem Balkon, 1953, Tempera

Inv.-Nr. 003-815-265
Wie -815-227, Am Fenster, 1953, Öl

Inv.-Nr. 003-815-266
Wie -815-227, Don Quixote, 1953, getönte Zeichnung

Inv.-Nr. 003-815-267
Wie -815-227, Mädchenkopf, 1953, Öl

Inv.-Nr. 003-815-268
Wie -815-227, Stilleben, 1953, Tempera

Inv.-Nr. 003-815-269
Wie -815-268, Öl

Inv.-Nr. 003-815-270
Wie -815-227, Kartenlegen, 1953/54, Öl

Inv.-Nr. 003-815-271
Wie -815-227, Mannequins, 1953/54, Öl

Inv.-Nr. 003-815-272
Wie -815-227, Spiegelzimmer, 1954, Öl

Inv.-Nr. 003-815-273
Wie -815-227, Mädchenkopf, 1954, Pastell

Inv.-Nr. 003-815-274
Wie -815-227, Zwei Köpfe, o. J., Pastell

Inv.-Nr. 003-815-275
Wie -815-227, Portrait Frau Klaas, o. J., Öl

Inv.-Nr. 003-815-276
Wie -815-227, o. A.

Inv.-Nr. 003-815-277
S. H. Täuber-Arp, 1937, Relief

Inv.-Nr. 003-815-278
Wie -815-277, o. A.

Inv.-Nr. 003-815-279
A. Waldorp, Ansicht von Amersfoort, 1856, Öl auf Leinwand

Inv.-Nr. 003-815-280
J. H. Weissenbruch, Stadtansicht, o. J., Öl auf Leinwand

Inv.-Nr. 003-815-281
Wie -815-280, Landschaft mit Wassermühlen

Inv.-Nr. 003-815-282
Wie -815-280, Stadtansicht – Gärten hinter Häusern

Inv.-Nr. 003-815-283 bis -815-319
H. N. Werkman, versch. Arbeiten, o. A.

Inv.-Nr. 003-815-320 bis -815-327
H. N. Werkman-Ausstellung, Stedelijk Museum Amsterdam o. J., versch. Ansichten

Inv.-Nr. 003-815-328
O. Zadkine, Der Gefangene, 1943, Terracotta-plastik

Inv.-Nr. 003-815-329
Wie -815-328, Clementius (?), o. J., Marmor-skulptur

Inv.-Nr. 003-815-330
Wie -815-329, andere Ansicht

Inv.-Nr. 003-815-331
VI. Trienale, Mailand 1936, Inneneinrichtung der Architekten G. Pollini und L. Figini

Inv.-Nr. 003-815-332
Pavillon Espagnol, Weltausstellung Paris 1937, Eingangsbereich

Inv.-Nr. 003-815-333
Wie -815-332, Skulptur von Alberto (?)

Inv.-Nr. 003-815-334
Wie -815-332, Wandgemälde von J. Miro

Inv.-Nr. 003-815-335
Wie -815-332, Skulptur von Picasso

Inv.-Nr. 003-815-336
Wie -815-335, andere Ansicht

Inv.-Nr. 003-815-337
Wie -815-332, Rampe zur zweiten Etage

Inv.-Nr. 003-815-338
Pavillon de la Navigation Italienne, Weltausstellung Paris 1937

Nicht identifizierte fotografische Reproduktionen künstlerischer Arbeiten

Inv.-Nr. 003-816-001 bis -816-010

Fotografien von Inneneinrichtungen und Unterrichtsarbeiten der Hochschule für bildende Künste Dresden (bis Okt. 1949 Werkkunstschule Dresden), 1948–50, und der Hochschule für angewandte Kunst Berlin-Weißensee, 1950–52

(Das Verzeichnis basiert auf einer im Nachlaß vorgefundenen Ordnung)

Inv.-Nr. 003-901-001
Wohnraum der Familie Stam, Dresden ca. 1949, S/W 11,8 × 17,6 cm
(die Personen von links nach rechts: Olga Stam, Exner, -?- , Mart Stam)
(die Fotografie lag diesem Konvolut bei)

Inv.-Nr. 003-902-001
Direktorat von Mart Stam, Dresden ca. 1950, S/W, 2 Abzüge 12,9 × 17,5 cm
(Entw. des Raumteilers und des Schreibtisches von Mart Stam)

Inv.-Nr. 003-902-002
Wie -902-001, anderer Ausschnitt, S/W 12,6 × 17,9 cm

Inv.-Nr. 003-902-003
Wie -902-001, Blick vom Vorzimmer in das Direktorat, S/W, 3 Abzüge 12,6 × 18,0 cm

Inv.-Nr. 003-902-004
Wie -902-001, Waschnische, S/W, 2 Abzüge 12,9 × 17,9 cm
(Entw. Mart Stam)

Inv.-Nr. 003-903-001
Stand VEB Ostglas, Leipziger Messe 1950, S/W, 2 Abzüge 17,5 × 23,6 cm, 17,5 × 23,5 cm
(Ausstellungsgestaltung Mart Stam)

Inv.-Nr. 003-903-002
Wie -903-001, andere Ansicht, S/W, 2 Abzüge 17,4 × 23,5 cm

Inv.-Nr. 003-903-003
Wie -903-001, andere Ansicht, S/W, 2 Abzüge 17,4 × 23,3 cm, 17,6 × 23,6 cm

Inv.-Nr. 003-903-004
Wie -903-001, Stand VEB Westglas, S/W, 2 Abzüge 17,8 × 24,0 cm, 18,0 × 24,0 cm

Inv.-Nr. 003-903-005
Wie -903-004, andere Ansicht, S/W, 2 Abzüge 17,8 × 24,0 cm

Inv.-Nr. 003-903-006
Wie -903-004, andere Ansicht, S/W, 3 Abzüge 18,0 × 24,0 cm

Inv.-Nr. 003-904-001
Wandlampe, o. A., Keramik einteilig mit schwenkbarem Schirm, S/W 27,7 × 18,8 cm
(Entw. unbekannt)

Inv.-Nr. 003-904-002
Wie -904-001, Tischlampe, S/W 23,7 × 17,6 cm
(Entw. unbekannt)

Inv.-Nr. 003-904-003
Deckenlampe, o. A., Keramik und Milchglas vierteilig, S/W 21,5 × 14,3 cm
(Entw. unbekannt)

Inv.-Nr. 003-904-004
Wie -904-003, dreiteilig, S/W 21,5 × 13,9 cm
(Entw. unbekannt)

Inv.-Nr. 003-904-005
Zwei Vasen, o. A., Keramik, S/W 23,8 × 17,9 cm
(Entw. unbekannt)

Inv.-Nr. 003-904-006
Milchkanne, o. A., Keramik, S/W 23,9 × 17,7 cm
(Entw. unbekannt)

Inv.-Nr. 003-904-007
Service aus Kanne, Milchkännchen, Zuckerdose, Tasse, Untertasse und Teller, o. A., Keramik und Holz, S/W 16,8 × 23,1 cm
(Entw. unbekannt)

Inv.-Nr. 003-904-008
Wie -904-007, andere Zuckerdose und ohne Teller, S/W 16,8 × 23,6 cm
(Entw. unbekannt)

Inv.-Nr. 003-904-009
Wie -904-007, Kanne, Milchkännchen und Zuckerdose, S/W 11,7 × 17,8 cm
(Entw. unbekannt)

Inv.-Nr. 003-904-010
Wie -904-007, Milchkännchen, Zuckerdose, Tasse und Untertasse, S/W 16,9 × 23,0 cm
(Entw. unbekannt)

Inv.-Nr. 003-904-011
Drei Kannen, o. A., Keramik, S/W 11,2 × 18,2 cm
(Entw. unbekannt)

Inv.-Nr. 003-904-012
Zwei Kannen, o. A., Keramik, S/W 12,6 × 17,4 cm
(Entw. unbekannt)

Inv.-Nr. 003-904-013
Kanne, Tassen und Milchkännchen, stapelbar, o. A., Keramik, S/W 2 Abzüge 17,4 × 11,8 cm, 17,4 × 11,5
(Entw. unbekannt)

Inv.-Nr. 003-904-014
Krug, o. A., Keramik, S/W 17,4 × 12,5 cm
(Entw. unbekannt)

Inv.-Nr. 003-904-015
Wie -904-014, Übereckansicht, S/W 17,4 × 12,5 cm

Inv.-Nr. 003-905-001
Mart Stam, Kinderstuhl, Ausführung in Dresden o. J. (Entw. 30er Jahre), Buche, S/W 22,9 × 17,0 cm und auf der Rückseite des Blatts eine Detailskizze

Inv.-Nr. 003-905-002
Kinder-Schaukelsessel, Dresden o. J., Buche und Formsperrholz, S/W 13,0 × 19,4 cm
(Entw. unbekannt)

Inv.-Nr. 003-905-003
Wie -905-002, umgedreht, S/W 13,5 × 17,8 cm

Inv.-Nr. 003-905-004
Kinder-Schaukelsessel, Kopenhagen o. J., Rattan, S/W 11,3 × 15,3 cm
(diese Fotografie lag den Abzügen -905-001 ff. bei)
(Entw. unbekannt)

Inv.-Nr. 003-906-001
Schaukelpferd, Berlin o. J., versch. unbemalte Hölzer, S/W 20,7 × 25,9 cm und auf der Rückseite des Blatts eine Bleistiftskizze
(Entw. unbekannt)

Inv.-Nr. 003-906-002
Wie -906-001, andere Ansicht, S/W 21,0 × 22,7 cm

Inv.-Nr. 003-906-003
Wie -906-001, bemalt und 'aufgezäumt', S/W 21,1 × 26,6 cm

Inv.-Nr. 003-906-004
'Schaukel-Hahn', Berlin o. J., bemaltes Holz, S/W ca. 20,7 × 26,5 cm
(Entw. unbekannt)

Inv.-Nr. 003-906-005
Wie -906-004, andere Ansicht, S/W 21,0 × 26,3 cm

Inv.-Nr. 003-906-006
Kinetisches Nachziehspielzeug, 2 Enten, o. A., bemaltes Holz, S/W 16,6 × 23,0 cm
(Entw. unbekannt)

Inv.-Nr. 003-906-007
Spielzeug zum Schieben, Fisch, o. A., bemaltes Holz, S/W 18,9 × 24,0 cm
(Entw. unbekannt)

Inv.-Nr. 003-906-008
Wie -906-007, Pferd und Reiter als Kerzenständer, S/W 23,2 × 17,6 cm

Inv.-Nr. 003-906-009
Wie -906-007, Eisenbahn 'TOM', S/W 17,6 × 23,3 cm

Inv.-Nr. 003-906-010
Wie -906-009, andere Ansicht, S/W 18,6 × 24,6 cm

Inv.-Nr. 003-906-011
Wie -906-007, Eisenbahn, S/W 17,5 × 22,7 cm

Inv.-Nr. 003-906-012
Kinetisches Spielzeug, Mann und Frosch, o. A., bemaltes Holz, S/W 17,8 × 23,4 cm
(Entw. unbekannt)

Inv.-Nr. 003-906-013
Wie -906-012, Zwei Giraffen, unbemaltes Holz, S/W 13,8 × 15,8 cm

Inv.-Nr. 003-906-014
Wie -906-013, andere Ansicht, S/W 17,6 × 16,6 cm

Inv.-Nr. 003-906-015
Wie -906-013, andere Ansicht, S/W 18,1 × 23,9 cm

Inv.-Nr. 003-906-016
Wie -906-013, nur eine Giraffe, S/W 15,9 × 11,3 cm

Inv.-Nr. 003-906-017
Wie -906-013, zwei Pferde, S/W 18,1 × 23,9 cm

Inv.-Nr. 003-906-018
Wie -906-017, anderer Ausschnitt, S/W 18,0 × 23,9 cm

Inv.-Nr. 003-906-019
Wie -906-017, nur ein Pferd, S/W 14,3 × 15,1 cm

Inv.-Nr. 003-906-020
Wie -906-013, ein Hund, S/W 16,2 × 14,5 cm

Inv.-Nr. 003-906-021
Kinderspielzeug, Zoo, Berlin o. J., unbemaltes Holz, S/W, 2 Abzüge 9,9 × 17,5 cm, 10,0 × 17,9 cm
(Entw. unbekannt)

Inv.-Nr. 003-906-022
Wie -906-021, andere Ansicht und mehr Tiere, S/W, 2 Abzüge 9,8 × 17,9 cm, 9,9 × 17,9 cm

Inv.-Nr. 003-906-023
Wie -906-021, nur die Tiere, S/W 11,6 × 17,8 cm

Inv.-Nr. 003-906-024
Bauklotzsystem, Industrieanlage, Berlin o. J., unbemaltes Holz, S/W 17,3 × 21,0 cm
(Entw. unbekannt)

Inv.-Nr. 003-906-025
Wie -906-024, andere Ansicht, S/W 18,0 × 24,3 cm

Inv.-Nr. 003-906-026
Wie -906-024, andere Ansicht, S/W 17,3 × 23,5 cm

Inv.-Nr. 003-906-027
Wie -906-024, andere Ansicht, S/W 17,1 × 23,5 cm

Inv.-Nr. 003-906-028
Wie -906-024, andere Zusammenstellung, S/W 18,0 × 22,5 cm

Inv.-Nr. 003-906-029
Wie -906-028, andere Ansicht, S/W 17,2 × 22,4 cm

Inv.-Nr. 003-906-030
Wie -906-024, andere Zusammenstellung, S/W 20,3 × 25,0 cm

Inv.-Nr. 003-906-031
Wie -906-024, andere Zusammenstellung, S/W 17,9 × 24,9 cm

Inv.-Nr. 003-906-032
Wie -906-024, verpacktes System, S/W 17,4 × 23,7 cm

Inv.-Nr. 003-906-033
Wie -906-024, anderes System, S/W 12,7 × 17,7 cm

Inv.-Nr. 003-906-034
Wie -906-033, Ausschnitt, S/W 12,7 × 17,7 cm

Inv.-Nr. 003-906-035
Wie -906-033, Ausschnitt, S/W 12,7 × 17,7 cm

Inv.-Nr. 003-906-036
Wie -906-033, Ausschnitt, S/W 12,7 × 17,7 cm

Inv.-Nr. 003-906-037
Zwei Bauklotzsysteme, Würfel, o. A., Holz, unbemalt mit Buchstaben und farbig bemalt, S/W 16,8 × 23,3 cm und auf der Rückseite des Blatts die Bleistiftskizze einer Kanne
(Entw. unbekannt)

Inv.-Nr. 003-906-038
Greiflinge und Rasseln, Berlin o. J., bemaltes und unbemaltes Holz, S/W 18,0 × 23,3 cm
(Entw. unbekannt)

Inv.-Nr. 003-906-039
Wie -906-038, Fische und Seestern im Netz, S/W 17,7 × 12,7 cm

Inv.-Nr. 003-906-040
Wie -906-038, Drei Figurinen und drei Fische, S/W 18,0 × 22,4 cm

Inv.-Nr. 003-906-041
Wie -906-038, Drei Seesterne, ein Fisch und ein Kopf, S/W 18,0 × 24,2 cm

Inv.-Nr. 003-906-042
Wie -906-038, Drei Figurinen, S/W, 5 Abzüge 17,6 × 16,9 cm, 17,2 × 20,3 cm, 17,1 × 20,0 cm, 2 Stck. 17,0 × 20,3 cm

Inv.-Nr. 003-906-043
Wie -906-038, Drei Seesterne, S/W, 5 Abzüge 17,6 × 20,3 cm, 4 Stck. 17,3 × 20,4 cm

Inv.-Nr. 003-906-044
Wie -906-038, Greifringe und Keulen, unbemaltes Holz, S/W 16,9 × 23,1 cm

Inv.-Nr. 003-907-001
Schaukelpferdchen, o. O. 1951 (Volkskunst, altdeutsches Spielzeug), bemaltes Holz, S/W 8,3 × 11,4 cm
(die Fotografien -907-001 bis -008 lagen diesem Konvolut bei)

Inv.-Nr. 003-907-002
Wie -907-001, kinetisches Spielzeug, 'Fressende Tiere', S/W 8,2 × 11,4 cm

Inv.-Nr. 003-907-003
Wie -907-002, in Funktion, S/W 11,4 × 8,2 cm

Inv.-Nr. 003-907-004
Wie -907-001, Figurinen, Tiere, Bäume (teils kinetisch), o. J., S/W 9,0 × 14,0 cm

Inv.-Nr. 003-907-005
Wie -907-001, Weihnachtspyramide, Wasserträgerin, Pferd, o. J., S/W 9,0 × 13,5 cm

Inv.-Nr. 003-907-006
Wie -907-005, nur die Weihnachtspyramide, S/W 13,9 × 8,9 cm

Inv.-Nr. 003-907-007
Wie -907-005, nur das Pferd, S/W 10,5 × 13,7 cm

Inv.-Nr. 003-907-008
Wie -907-007, andere Ansicht, S/W 10,1 × 13,5 cm

Allgemeine Fotografien aus der Sowjetunion

Inv.-Nr. 003-908-001
Nomadisches Zeltdorf und Baracken vor einem Bergwerk und See, o. A. (verm. Magnotigorsk 1930/31), S/W, 2 Abzüge 9,8 × 14,7 cm, 8,8 × 13,7 cm

Inv.-Nr. 003-908-002
Wie -908-001, Wasserausteilung, S/W 8,8 × 14,0 cm

Inv.-Nr. 003-908-003
Fluß und Landschaft bei Orsk, 1933/34, S/W 11,9 × 17,9 cm

Inv.-Nr. 003-908-004
Wie -908-003, Landschaft, S/W 10,3 × 15,7 cm

Inv.-Nr. 003-908-005
Markttreiben, o. A. (verm. Alma Ata ca. 1930), S/W 8,9 × 13,8 cm

Inv.-Nr. 003-908-006
Wie -908-005, S/W 6,5 × 8,9 cm

Inv.-Nr. 003-908-007
Wie -908-006, S/W 6,5 × 8,9 cm

Inv.-Nr. 003-908-008
Wie -908-006, S/W 5,6 × 8,5 cm

Inv.-Nr. 003-908-009
Wie -908-006, S/W 14,9 × 12,1 cm

Inv.-Nr. 003-908-010
Lebensweise der nomadischen Kirgisen, Jurten, o. A. (ca. 1930), S/W 13,6 × 18,3 cm

Inv.-Nr. 003-908-011
Wie -908-010, Familie vor ihrer Jurte, S/W 12,2 × 19,4 cm

Inv.-Nr. 003-908-012
Wie -908-010, Zerkleinern von Gerste, S/W 14,4 × 19,3 cm

Inv.-Nr. 003-908-013
Wie -908-010, Auf- oder Abbauen einer Jurte, S/W 14,3 × 19,6 cm

Inv.-Nr. 003-908-014
Wie -908-010, zusammengelegte Jurte auf einem Kamel, S/W 14,3 × 19,4 cm

Inv.-Nr. 003-908-015
Wie -908-010, ein alter Bey, 1933, S/W 14,4 × 19,5 cm

Inv.-Nr. 003-908-016
Wie -908-010, Nomadin in Festkleidung vor einer Jurte, o. A. (verm. 1927), S/W 14,0 × 8,9 cm

Inv.-Nr. 003-908-017
Seßhafte Einheimische, o. A. (ca. 1930), S/W 6,5 × 8,9 cm

Inv.-Nr. 003-908-018
Wie -908-017, Familie vor ihrer Erdhütte, o. A. (verm. 1927), S/W 8,9 × 13,9 cm

Inv.-Nr. 003-908-019
Landschaft mit Pferden und Ortschaft, o. A. (ca. 1930/34), S/W 5,6 × 8,5 cm

Inv.-Nr. 003-908-020
Stadt und Fluß, o. A. (ca. 1930/34), S/W 12,9 × 19,4 cm

Portraitfotografien von Mart Stam, seiner Familie und Personen aus seinem näheren Umfeld

Inv.-Nr. 003-909-001
Arie Stam, Vater von Mart Stam, o. A., Portrait, S/W 11,7 × 9,0 cm

Inv.-Nr. 003-909-002
Zimmer (Estrich) am Geburtsort Mart Stams, Purmerend ca. 1900/10, S/W 12,8 × 8,8 cm (die Fotografie lag diesem Konvolut bei)

Inv.-Nr. 003-909-003
Mart Stam als Kleinkind, Purmerend ca. 1900, Ganzfigur, S/W 10,3 × 6,4 cm (Fotografie J. H. P. Coppens)

Inv.-Nr. 003-909-004
Mart Stam, Purmerend ca. 1902/03, Portrait, S/W 3,6 × 2,8 cm in weißem Faltblatt, 21,0 × 14,8 cm, eingelegt

Inv.-Nr. 003-909-005
Mart Stam als Violinschüler, o. O. ca. 1912, S/W 11,7 × 8,9 cm

Inv.-Nr. 003-909-006
Wie -909-005, Gruppenbild der Klasse, Mart Stam sitzend der erste von links, S/W 8,9 × 13,9 cm

Inv.-Nr. 003-909-007
Mart Stam als Zeichenschüler, Gruppenbild der Klasse, Mart Stam der erste von links, o. O. ca. 1915, S/W 9,0 × 11,8 cm

Inv.-Nr. 003-909-008
Mart Stam, o. O. ca. 1918/19, Portrait, S/W 6,1 × 4,0 cm

Inv.-Nr. 003-909-009
Wie -909-008, o. O. ca. 1920, S/W 6,9 × 4,5 cm

Inv.-Nr. 003-909-010
Wie -909-008, o. O. ca. 1923, S/W 7,4 × 5,5 cm

Inv.-Nr. 003-909-011
Wie -909-008, o. O. ca. 1923, S/W 4,9 × 3,7 cm

Inv.-Nr. 003-909-012
Wie -909-008, o. O. ca. 1923, S/W 4,9 × 3,7 cm

Inv.-Nr. 003-909-013
Wie -909-012, S/W 17,0 × 11,2 cm in gelblichem Faltblatt, 29,9 × 24,0 cm, mit Wappen und Passepartout, 23,5 × 16,0 cm, eingelegt

Inv.-Nr. 003-909-014
Mart Stam in Gebirgslandschaft, verm. Thun ca. 1923/25, S/W 8,0 × 11,1 cm (Fotografie verm. Werner Moser)

Inv.-Nr. 003-909-015
Wie -909-008, o. O. ca. 1925/30, S/W 11,9 × 8,9 cm

Inv.-Nr. 003-909-016
Wie -909-008, o. O. ca. 1929/30, S/W, 2 Abzüge 8,4 × 11,4 cm

Inv.-Nr. 003-909-017
Mart Stam vor einem Hauseingang in der Hellerhof-Siedlung, Frankfurt a. M. ca. 1930, S/W 20,2 × 25,3 cm

Inv.-Nr. 003-909-018
Wie -909-008, Sowjetunion zwischen 1930/34, S/W 5,9 × 4,0 cm

Inv.-Nr. 003-909-019
Mart Stam auf einem Wolga-Dampfer, Sowjetunion 1933/34, S/W 11,7 × 4,3 cm.

Inv.-Nr. 003-909-020
Gruppenfoto mit Mart Stam vor dem Stedelijk Museum Amsterdam, o. J., S/W 20,6 × 25,4 cm

Inv.-Nr. 003-909-021
Mart Stam als Direktor des Instituut voor Kunstnijverheidsonderwijs beim Nikolausfest, Amsterdam ca. 1940, S/W 6,0 × 8,5 cm

Inv.-Nr. 003-909-022
Wie -909-008, Amsterdam ca. 1939/40, S/W 5,6 × 3,9 cm

Inv.-Nr. 003-909-023
Olga Heller, Amsterdam 1940, Paßfoto S/W 4,4 × 3,3 cm

Inv.-Nr. 003-909-024
Wie -909-023, Amsterdam 1940/41, Portrait, S/W 13,4 × 8,1 cm

Inv.-Nr. 003-909-025
Mart Stam auf einem Balkon in der Anthony van Dijckstraat 4, Amsterdam 1945, S/W 6,1 × 8,9 cm

Inv.-Nr. 003-909-026
Wie -909-025, Olga Stam, S/W 9,0 × 6,2 cm

Inv.-Nr. 003-909-027
Wie -909-026, S/W 8,9 × 6,1 cm

Inv.-Nr. 003-909-028
Wie -909-026, S/W 8,6 × 6,2 cm

Inv.-Nr. 003-909-029
Mart Stam im Direktorat des Instituut voor Kunstnijverheidsonderwijs, Amsterdam ca. 1945, S/W 12,9 × 8,9 cm

Inv.-Nr. 003-909-030
Mart Stam, o. O. ca. 1945, Portrait, S/W 6,0 × 4,4 cm

Inv.-Nr. 003-909-031
Wie -909-030, S/W 6,0 × 4,2 cm

Inv.-Nr. 003-909-032
Mart Stam und Isi Heller, Tenero Aug. 1946, S/W 6,0 × 8,9 cm (Ausschnitte mit braunem Klebeband markiert)

Inv.-Nr. 003-909-033
Mart Stam, Ausschnitt aus -909-032, S/W 13,5 × 8,5 cm

Inv.-Nr. 003-909-034
Isi Heller, Ausschnitt aus -909-032, S/W 13,2 × 8,5 cm

Inv.-Nr. 003-909-035
Wie -909-032, Isi Heller, Portrait, S/W 13,2 × 8,5 cm

Inv.-Nr. 003-909-036
Wie -909-032, Lilly und Gerti Heller, Olga Stam (von rechts nach links), S/W 8,4 × 13,2 cm

Inv.-Nr. 003-909-037
Wie -909-032, Lilly Heller (links) und Olga Stam, S/W 8,4 × 13,2 cm

Inv.-Nr. 003-909-038
Isi Heller im Gebirge, Tessin 1946, S/W 9,0 × 6,2 cm

Inv.-Nr. 003-909-039
Wie -909-038, Olga Stam, S/W 9,0 × 6,3 cm

Inv.-Nr. 003-909-040
Olga Stam bei einer Ruderfahrt in Birkenwerder bei Dresden, ca. 1949, S/W 18,0 × 13,7 cm

Inv.-Nr. 003-909-041
Wie -909-040, unbekannte Person, S/W 8,6 × 4,7 cm

Inv.-Nr. 003-909-042
Mart Stam, Berlin-Ost 1952, Portrait, S/W 5,4 × 3,9 cm

Inv.-Nr. 003-909-043
Wie -909-042, S/W 5,8 × 4,3 cm

Inv.-Nr. 003-909-044
Wie -909-042, S/W 9,5 × 6,3 cm

Inv.-Nr. 003-909-045
Wie -909-042, S/W 9,3 × 6,2 cm

Inv.-Nr. 003-909-046
Mart Stam in der Wohnung Berlin Neuendorf, ca. 1952, S/W 6,1 × 5,8 cm

Inv.-Nr. 003-909-047
Olga Heller, Berlin-Ost 1952, Portrait, S/W, 2 Abzüge 9,4 × 6,1 cm, 5,9 × 4,3 cm

Inv.-Nr. 003-909-048
Mart Stam u. a. bei einem CIAM-Treffen, o. A., S/W 9,0 × 6,1 cm

Bibliothek

Fachliteratur

(Städtebau, Architektur, Design, Kunstgewerbe, Lehre, Kunst, div. philosophische, religiöse und monographische Publikationen – alphabetisch geordnet)

Inv.-Nr. 003-001-001
Architektura, Raboty architektur nogo fakul'teta Vchutemasa 1920–27, Moskau 1927, 2 Exemplare

Inv.-Nr. 003-001-002
Arp, Hans: Der Pyramidenrock, Zürich, München o. J.

Inv.-Nr. 003-001-003
Artaria, Paul: Fragen des Neuen Bauens, Winterthur o. J.

Inv.-Nr. 003-001-004
Bakker, Bert (Hrsg.): i10 de internationale avantgarde tussen de twee wereldoorlogen, een keuze uit de internationale revue i10 door Arthur Lehning en Jurriaan Schrofer, Den Haag 1963

Inv.-Nr. 003-001-005
Bang, Ole: Thonet – Geschichte eines Stuhls, Kopenhagen, Stuttgart 1979

Inv.-Nr. 003-001-006
Behne, Adolf (Hrsg.): Josef Hegenbarth, Kunst der Gegenwart, Potsdam 1948

Inv.-Nr. 003-001-007
Wie -001-006, Der moderne Zweckbau, München, Wien, Berlin 1926
(S. 42, lose eingelegter Druck: Luftschiffhalle in Orly von Freyssinet)

Inv.-Nr. 003-001-008
Wie -001-006, Xaver Fuhr, Kunst der Gegenwart, Potsdam 1949

Inv.-Nr. 003-001-009
Bell, Clive: Victor Pasmore, The Penguin Modern Painters, Harmondsworth 1945

Inv.-Nr. 003-001-010
Berlage, H. P.: Het Pantheon der Menschheid, Rotterdam 1915

Inv.-Nr. 003-001-011
Biermann, Georg: Heinrich Campendonk, Junge Kunst Bd. 17, Leipzig 1921

Inv.-Nr. 003-001-012
Wie -001-011, Jahrbuch der jungen Kunst 1921, Leipzig 1921
(zusätzlich eingeklebter S/W Druck mit einer Arbeit von Erich Heckel, 1927)

Inv.-Nr. 003-001-013
Wie -001-011, Jahrbuch der jungen Kunst 1922, Leipzig 1922

Inv.-Nr. 003-001-014
Bill, Max: Wiederaufbau, Zürich 1945

Inv.-Nr. 003-001-015
Bosshard, Albert: Panorama vom Hörnli, 1895, Zürich 1974

Inv.-Nr. 003-001-016
Bosshard, Peter (Hrsg.): Albert Bosshard, Zürich 1981
(mit Widmung: gewidmet Herrn und Frau Heller mit den besten Wünschen vom Herausgeber Peter Bosshard 12. 4. 82, und S. 34–38, lose eingelegt: Bosshard, Peter: Das Toggenburg in überraschender Wahrheit und Schönheit, Rapperswil o. J.)

Inv.-Nr. 003-001-017
Bünemann, Hermann (Hrsg.): Franz Marc, Zeichnungen – Aquarelle, München 1948

Inv.-Nr. 003-001-018
Burger, F.: Cézanne und Hodler II, Abb.-Bd., München 1919

Inv.-Nr. 003-001-019
Buys, H.: Mart Stam, Sonderdruck aus Elsevier's Geillustreerd Maandschrift 49 (1939) 98
(signiert: H. Buys)

Inv.-Nr. 003-001-020
Carrington, Noel, und Hutton, Clarke: Popular English Art, London, New York 1945

Inv.-Nr. 003-001-021
Cassou, Jean: Picasso, Paris o. J.

Inv.-Nr. 003-001-022
Chagall, Bella: Brennende Lichter, Hamburg 1969

Inv.-Nr. 003-001-023
Chagall, Marc, und Mayer, Klaus: Ich stelle meinen Bogen in die Wolken, Würzburg 1980

Inv.-Nr. 003-001-024
Citroen, Paul: Schetsboek voor vrienden, Gravenhage 1947

Inv.-Nr. 003-001-025
Cogniat, Raymond: Gauguin, Paris 1947

Inv.-Nr. 003-001-026
Conrads, Ulrich (Hrsg.): Programme und Manifeste zur Architektur des 20. Jahrhunderts, Frankfurt a. M., Berlin 1964

Inv.-Nr. 003-001-027
Corbusier, Le: Städtebau, Berlin, Leipzig 1929

Inv.-Nr. 003-001-028
Courthion, Pierre: Massimo Campigli, Paris 1938

Inv.-Nr. 003-001-029
Deutsche Volkskunst, Dresden 1952

Inv.-Nr. 003-001-030
Deutscher Werkbund (Hrsg.): Bau und Wohnung, Stuttgart 1927

Inv.-Nr. 003-001-031
Dhooghe, Luc: Mart Stam en de avant-garde uit de twintiger jaren, Text- und Abbildungsband, Schaarbeek 1964

Inv.-Nr. 003-001-032
Doesburg, Theo van: drie voordrachten over de nieuwe beeldende kunst, Amsterdam 1919

Inv.-Nr. 003-001-033
Wie -001-032, Klassiek – Barok – Modern, Antwerpen 1920, 2 Exemplare

Inv.-Nr. 003-001-034
Doxiadis, K. A.: Raumordnung im griechischen Städtebau, Heidelberg, Berlin 1937

Inv.-Nr. 003-001-035
Duncan Grant, The Penguin Modern Painters, Harmondsworth 1944

Inv.-Nr. 003-001-036
Eckstein, Hans: Der Stuhl, München 1977

Inv.-Nr. 003-001-037
Entstehung einer Plastik, Berlin 1951

Inv.-Nr. 003-001-038
experimenta typografica, Nr. 1 (1943), Aufl. 200 Stck., Exemplar Nr. 66

Inv.-Nr. 003-001-039
Wie -001-038, Nr. 3 (1945), Aufl. 200 Stck., Exemplar Nr. 80
(mit Widmung: 26. 06. 1948 voor mart van wil,

und im Vorsatz lose eingelegt: Gerrit Jan van der Veen: Wat doe jij? Durchschlag o. A. – Gedicht über die deutsche Besatzungsmacht in den Niederlanden)

Inv.-Nr. 003-001-040
Ferdinand Léger, Les Grands Peintres, Genf 1956

Inv.-Nr. 003-001-041
Folktoys – Les jouets populaires, Prag 1951

Inv.-Nr. 003-001-042
Fumet, Stanislas: Couleurs des Maitres, Braque, Paris 1946

Inv.-Nr. 003-001-043
Gauguin Mappe, München 1913

Inv.-Nr. 003-001-044
Gauguin, Paul: Noa Noa, Potsdam 1950

Inv.-Nr. 003-001-045
Giedion-Welcker, C.: Moderne Plastik, Zürich 1937
(mit Widmung: 5. Juli 1937 für Stams – bei Mondrian)

Inv.-Nr. 003-001-046
Ginsburg, M.: Die Wohnung, o. O. 1934

Inv.-Nr. 003-001-047
Graber, Hans: Paul Gauguin, nach eigenen und fremden Zeugnissen, Basel 1946

Inv.-Nr. 003-001-048
Granpré Molière, M. J.: Het Huis in de Twintigste Eeuw, o.A.

Inv.-Nr. 003-001-049
Wie -001-048, Delft en Het Nieuwe Bouwen, o. A. (Sonderdruck aus: Katholiek Bouwblad, o. A.)

Inv.-Nr. 003-001-050
Grigson, Geoffrey: Henry Moore, The Penguin Modern Painters, Harmondsworth 1944

Inv.-Nr. 003-001-051
Haesaerts, Paul: Picasso of de lust tot extremen, Amsterdam o. J.

Inv.-Nr. 003-001-052
Hegenbarth, Josef: Im Zoo, ein Bilderbuch, Berlin 1947

Inv.-Nr. 003-001-053
Henry Moore, London 1946 (2. Aufl.)

Inv.-Nr. 003-001-054
Hentzen, Alfred: Deutsche Bildhauer der Gegenwart, Berlin o. J.

Inv.-Nr. 003-001-055
Herbert, Jean: Asien, Denken und Lebensformen der östlichen Welt, München 1959

Inv.-Nr. 003-001-056
Holst, R. N. Roland: Over vrije en gebonden vormen in de plastische kunst, Amsterdam 1927

Inv.-Nr. 003-001-057
Instituut voor Kunstnijverheidsonderwijs Amsterdam (Broschüre zum Lehrprogramm), Amsterdam o. J.

Inv.-Nr. 003-001-058
J. Wiegers, J. Altink, H. N. Werkman, Teekeningen, mit einem Einführungstext von: Hansen, J., Groningen 1924
(mit Widmung: Olga en Mart. 24. Nov. 1945 v. d.-?-. J. G. Hansen)

Inv.-Nr. 003-001-059
Jaffé, H. L. C.: het probleem der werkelijkheid in de beeldende kunst der XXe eeuw, Amsterdam 1958

Inv.-Nr. 003-001-060
Wie -001-059, De Stijl 1917–1931, der niederländische Beitrag zur modernen Kunst, Amsterdam 1956, deutsche Ausgabe Bauwelt Fundamente, Berlin, Frankfurt a. M., Wien 1965

Inv.-Nr. 003-001-061
Jakob, Teo: Pioniere des Möbels, Genf, Bern 1980–83, 6 Hefte

Inv.-Nr. 003-001-062
Japanische Farbenholzschnitte, Wiesbaden 1958

Inv.-Nr. 003-001-063
Japanische Gebrauchsgegenstände, Kat., Tokyo 1938

Inv.-Nr. 003-001-064
Kierkegaard, Sören: Die Leidenschaft des Religiösen, Stuttgart 1981

Inv.-Nr. 003-001-065
Klee, The Faber Gallery, London 1948

Inv.-Nr. 003-001-066
Klee, Paul: Über die moderne Kunst, Bern-Bümpliz 1945

Inv.-Nr. 003-001-067
Klein, Rudolf: Ferdinand Hodler und die Schweizer, Berlin o. J.
(lose eingelegt eine Zeitungsseite: Amsterdam staat op palen '33, und: 2 S/W Drucke von fernöstlichen Plastiken)

Inv.-Nr. 003-001-068
Klein, Woldemar (Hrsg.): Pieter Brueghel, flämisches Volksleben, Die silbernen Bücher, Berlin 1935

Inv.-Nr. 003-001-069
Wie -001-068, Pieter Brueghel, Landschaften, Berlin 1934

Inv.-Nr. 003-001-070
Kühn, Fritz: Sehen und Gestalten, Leipzig 1951

Inv.-Nr. 003-001-071
Kulturkonsum und Konsumkultur, Tagungsbericht, Wuppertal 1955

Inv.-Nr. 003-001-072
Kutscher, Gerdt: Exotische Masken, Stuttgart 1953

Inv.-Nr. 003-001-073
Leipziger Messeamt (Hrsg.): Die gute Gestaltung des Hausgerätes, Leipzig 1950

Inv.-Nr. 003-001-074
Lissitzky, El, und Arp, Hans (Hrsg.): Die Kunstismen, Zürich, München, Leipzig 1925
(von Mart Stam hinzugefügt: 1 Foto, 20 eingeklebte Drucke, 7 lose eingelegte Drucke, 2 Zeitungsausschnitte)

Inv.-Nr. 003-001-075
Lissitzky, El: Russland, Wien 1930

Inv.-Nr. 003-001-076
Loghem, B. van: bouwen, bauen, bâtir, building, Amsterdam 1932

Inv.-Nr. 003-001-077
Mansfeld, Heinz: Die spätgotische Plastik in Mecklenburg und das Werk Ernst Barlachs, Berlin 1951/52

Inv.-Nr. 003-001-078
Mao Tse-Tung: Reden an die Schriftsteller und Künstler im neuen China auf der Beratung in Yenan, Deutsche Akademie der Künste, Berlin 1952.

Inv.-Nr. 003-001-079
Marc, Franz: Botschaften an den Prinzen Jussuff, München 1958

Inv.-Nr. 003-001-080
Möbel die Geschichte machen, Hamburg o. J.

Inv.-Nr. 003-001-081
Mondrian, Piet: Le Neo-Plasticisme, Paris 1920
(mit Widmung: à M. Stam de 11 avril '25 P. Mondrian)

Inv.-Nr. 003-001-082
Wie -001-081, plastic art and pure plastic art, New York 1945

Inv.-Nr. 003-001-083
Moszkowski, Alexander: Einstein, Berlin 1922
(S. 38, lose eingelegter Bücherbestellschein, 1972)

Inv.-Nr. 003-001-084
Mühlestein, H., und Schmidt, G.: Ferdinand Hodler, sein Leben und sein Werk, Zürich 1942

Inv.-Nr. 003-001-085
Over de nagedachtenis van onzen vriend H. N. Werkman, Heerenveen o. J.

Inv.-Nr. 003-001-086
Natter, Christoph: Künstlerische Erziehung aus eigengesetzlicher Kraft, Gotha 1931

Inv.-Nr. 003-001-087
ontmoeting 3, L'Architecture Mobile, Faltblatt, Amsterdam 1962

Inv.-Nr. 003-001-088
Oskar Schlemmer, Aquarelle, Insel-Bücherei Nr. 717, Wiesbaden 1960

Inv.-Nr. 003-001-089
Ozenfant, Amédée: Leben und Gestaltung, Potsdam 1931

Inv.-Nr. 003-001-090
Pfleiderer, Wolfgang: Die Geburt des Bildes, Stuttgart 1930

Inv.-Nr. 003-001-091
Picasso, Couleurs des Maitres, Paris 1946

Inv.-Nr. 003-001-092
Rasch, Heinz: Die Elemente des Raumes, Kassel 1965
(Druck eines Vortrags, gehalten von H. Rasch an der staatlichen Werkkunstschule Kassel am 15. 07. 1965)

Inv.-Nr. 003-001-093
Rasch, Heinz und Bodo: Der Stuhl, Stuttgart o. J.
(im Vorsatz ein lose eingelegtes Blatt mit handschriftlichen Notizen Mart Stams zum Kragstuhl)

Inv.-Nr. 003-001-094
Rasch, Heinz (Hrsg.): wenn maler dichten, Christian Rohlfs, Willi Baumeister, Franz Krause, Oskar Schlemmer, Wuppertal 1951

Inv.-Nr. 003-001-095
Reinhard, Ernst: Die Sanierung der Altstädte, Zürich 1945

Inv.-Nr. 003-001-096
Roh, Franz (Hrsg.): Kunst des XX. Jh., Xaver Fuhr, Mappe mit 16 farbigen Offset-Tafeln, München 1946

Inv.-Nr. 003-001-097
Rohde, Peter P.: Kierkegaard, Hamburg 1959

Inv.-Nr. 003-001-098
Sackville-West, Edward: Graham Sutherland, The Penguin Modern Painters, Harmondsworth 1944

Inv.-Nr. 003-001-099
Schmidt, Hans: Beiträge zur Architektur, 1924–1964, Berlin 1965
(mit Widmung: für Mart Stam zur Erinnerung an das gemeinsame Werk, Hans Schmidt. Berlin 1965, und S. 126, eingelegter Zeitungsausschnitt: Er war ein Pionier des „Neuen Bauens", zum Tode des Architekten Hans Schmidt, Tages-Anzeiger, o. O. 23.06. 1972 -?-)

Inv.-Nr. 003-001-100
Schneck, Adolf G.: Der Stuhl, Stuttgart 1928

Inv.-Nr. 003-001-101
Schoenmaekers, M. H. J.: Het Nieuwe Wereldbeeld, Bussum 1915

Inv.-Nr. 003-001-102
Wie -001-101, De Wereldbouw, Bussum 1926

Inv.-Nr. 003-001-103
Seitz, Gustav: Gustav Seitz, Skulpturen und Zeichnungen, Dresden 1956

Inv.-Nr. 003-001-104
Smithson, Alison und Peter: The 1930's, Berlin 1985
(mit Widmung: für die beiden Stämme von Axel Bruchhäuser, 17. 09. 1985, und im Vorsatz lose eingelegt: Mart Stam: M-kunst, Rotterdam 1927)

Inv.-Nr. 003-001-105
Spielkarten aus fünf Jahrhunderten, Bielefeld o. J.

Inv.-Nr. 003-001-106
Stichting H. N. Werkman (Hrsg.): hot printing van hendrik nicolaas werkman, Kat., Amsterdam 1963

Inv.-Nr. 003-001-107
Strempel, Horst: Zeichnungen zu Germinal, Dresden 1949
(mit Widmung: für Olga und Mart Stamm. H. Strempel, 1950)

Inv.-Nr. 003-001-108
Stromeyer, Textiles Bauen, Konstanz (2. erw. Aufl.) 1970/71

Inv.-Nr. 003-001-109
Summerson, John: Ben Nicholson, The Penguin Modern Painters, West Drayton 1948
(lose eingelegtes Blatt: with Ben Nicholson's compliments, July 26-48)

Inv.-Nr. 003-001-110
Tahir, Baba: Perzische Kwatrijnen, Amsterdam 1944

Inv.-Nr. 003-001-111
Taut, Bruno: Architektur Neuer Gemeinschaft, o. A.
(unvollständiges Exemplar, nur die Seiten 257–260 und 271–288 sind vorhanden)

Inv.-Nr. 003-001-112
Wie -001-111, Architekturschauspiel, Hagen 1920
(mit Widmung: Herrn Mart Stam gewidmet W. v. Walthausen)

Inv.-Nr. 003-001-113
Wie -001-111, Die Auflösung der Städte, Hagen 1920

Inv.-Nr. 003-001-114
Wie -001-111, Ein Wohnhaus, Stuttgart 1927

Inv.-Nr. 003-001-115
Teige, Karel: Das moderne Lichtbild in der Cechoslovakei, Prag 1947 (mit Widmung: von K. Teige)

Inv.-Nr. 003-001-116
teken aan de wand, Amsterdam o. J.

Inv.-Nr. 003-001-117
Thomas à Kempis: De Navolging van Christus, Harlem 1922
(signiert: Mart Stam, 23. Nov. 1925)

Inv.-Nr. 003-001-118
Tomlinsen, R. R.: Children as Artists, London, New York 1944

Inv.-Nr. 003-001-119
Ugoli, Tschugun, Stahl (Kohle, Gußeisen, Stahl), Mappe mit 40 S/W Drucken und einer Einleitung, Moskau, Leningrad 1932

Inv.-Nr. 003-001-120
24 Blätter nach Zeichnungen von Oskar Schlemmer, Wuppertal 1962

Inv.-Nr. 003-001-121
Walden, Herwarth: Einblick in die Kunst, Berlin 1924

Inv.-Nr. 003-001-122
Wells, H. G.: Die Geschichte unserer Welt, Berlin, Wien, Leipzig 1927

Inv.-Nr. 003-001-123
Werkbund und Nachkriegszeit, drei Vorträge, Basel 1943

Inv.-Nr. 003-001-124
Yoshida, T.: Das japanische Wohnhaus, Berlin 1935

Inv.-Nr. 003-001-125
Zahn, Leopold: Paul Klee, Potsdam 1920

Inv.-Nr. 003-001-126
Zbinden, Hans: Mensch und Technik in unserer Zeit, Bern, München 1967

Inv.-Nr. 003-001-127
Ziller, Gerhart: Daumier, Dresden 1947

Bauhaus
(alphabetisch geordnet)

Inv.-Nr. 003-002-001
bauhaus 2 (1928) 2/3

Inv.-Nr. 003-002-002
bauhaus 3 (1929) 4

Inv.-Nr. 003-002-003
Bauhaus Dessau, Prospekt, Dessau o. J.

Inv.-Nr. 003-002-004
bauhaus dessau, satzungen, Dessau 1930

Inv.-Nr. 003-002-005
Wie -003-011, ergänzungen zur satzung für das bauhaus, Dessau 1930

Inv.-Nr. 003-002-006
bauhaus, junge menschen kommt ans bauhaus!, Prospekt, Dessau 1929
(Mit Widmung: für lotte. HM. 6. XI. 29)

Inv.-Nr. 003-002-007
Bayer, Herbert, Gropius, Walter und Ise (Hrsg.): Bauhaus, 1919–1928, New York 1938

Inv.-Nr. 003-002-008
Emge, C. August: Die Idee des Bauhauses, Kunst und Wirklichkeit, Berlin 1924
(mit Widmung: Herrn Kollegen -?- mit den besten Grüßen ergebenst überreicht v. Verf.)

Inv.-Nr. 003-002-009
Gleizes, Albert: Kubismus, Bauhausbücher 13, München 1928

Inv.-Nr. 003-002-010
Gropius, Walter: Bauhausbauten Dessau, Bauhausbücher 12, München 1930, 2 Exemplare

Inv.-Nr. 003-002-011
Gropius, Walter (Hrsg.): Internationale Architektur, Bauhausbücher 1, München 1925

Inv.-Nr. 003-002-012
Malewitsch, Kasimir: Die gegenstandslose Welt, Bauhausbücher 11, München 1927

Inv.-Nr. 003-002-013
Meyer, Hannes: Mein Hinauswurf aus dem Bauhaus, offener Brief, aus: Das Tagebuch 16.08.1930

Inv.-Nr. 003-002-014
Mondrian, Piet: Neue Gestaltung, Bauhausbücher 5, München 1925
(mit Widmung, aan Mart en Leni Stam van Piet Mondrian, Parijs dec. '25)

Inv.-Nr. 003-002-015
Wie -002-014, ohne Widmung

Inv.-Nr. 003-002-016
ReD 3 (1930) 5, Sonderheft bauhaus-dessau

Ausstellungskataloge

(nach Städten und Jahren geordnet)

Amsterdam

Inv.-Nr. 003-003-001
In Holland staat een huis, Ausst.-Kat., Stedelijk Museum Amsterdam, 1941

Inv.-Nr. 003-003-002
h. n. werkman, drukker – schilder, Ausst.-Kat., Stedelijk Museum Amsterdam, 1945
(5 lose eingelegte Blätter, Farbreproduktionen von Arbeiten Werkmans)

Inv.-Nr. 003-003-003
Piet Mondrian, Ausst.-Kat., Stedelijk Museum Amsterdam, 1946
(Ausstellungskomitee Mart Stam u. a.)

Inv.-Nr. 003-003-004
5 generaties, tentoonstelling van schilderijen van 1800 tot heden, Ausst.-Kat., Stedelijk Museum Amsterdam, 1946

Inv.-Nr. 003-003-005
Alexander Calder – Fernand Léger, Ausst.-Kat., Stedelijk Museum Amsterdam, 1947

Inv.-Nr. 003-003-006
chagall, Ausst.-Kat., Stedelijk Museum Amsterdam, 1947

Inv.-Nr. 003-003-007
le corbusier, schilder, architect, stedebouwer, Ausst.-Kat., Stedelijk Museum Amsterdam, 1947

Inv.-Nr. 003-003-008
ferdinand hodler, Ausst.-Kat., Stedelijk Museum Amsterdam, 1948

Inv.-Nr. 003-003-009
paul klee, Ausst.-Kat., Stedelijk Museum Amsterdam, 1948

Inv.-Nr. 003-003-010
wandtapijten, van franse kunstenaars van heden, Ausst.-Kat., Stedelijk Museum Amsterdam, 1954

Inv.-Nr. 003-003-011
Kurt Schwitters, Ausst.-Kat., Stedelijk Museum Amsterdam, 1956

Inv.-Nr. 003-003-012
picasso: guernica, Ausst.-Kat., Palais Des Beaux-Arts, Brüssel, und Stedelijk Museum Amsterdam, Amsterdam 1956

Inv.-Nr. 003-003-013
chagall, 75 tekeningen 1907–27, Ausst.-Kat., Stedelijk Museum Amsterdam, 1956/57

Inv.-Nr. 003-003-014
marc chagall, werk van latere jaren, Ausst.-Kat., Stedelijk Museum Amsterdam, 1956/57

Inv.-Nr. 003-003-015
johannes itten, Ausst.-Kat., Stedelijk Museum Amsterdam, 1957

Inv.-Nr. 003-003-016
robert delaunay, Ausst.-Kat., Stedelijk Museum Amsterdam, 1957/58

Inv.-Nr. 003-003-017
alexander calder, Ausst.-Kat., Stedelijk Museum Amsterdam, 1959

Inv.-Nr. 003-003-018
bart van der leck, Ausst.-Kat., Stedelijk Museum Amsterdam, 1959

Inv.-Nr. 003-003-019
50 jaar verkenningen, Ausst.-Kat., Stedelijk Museum Amsterdam, 1959

Inv.-Nr. 003-003-020
Beelden in het heden, Ausst.-Kat., Stedelijk Museum Amsterdam, 1959/60

Inv.-Nr. 003-003-021
bram van velde, Ausst.-Kat., Stedelijk Museum Amsterdam, 1959/60

Inv.-Nr. 003-003-022
arp, Ausst.-Kat., Stedelijk Museum Amsterdam, 1960

Inv.-Nr. 003-003-023
collectie theo van gogh, Ausst.-Kat., Stedelijk Museum Amsterdam, 1960

Inv.-Nr. 003-003-024
henri matisse, Ausst-Kat., Stedelijk Museum Amsterdam, 1960

Inv.-Nr. 003-003-025
moderne italiaanse kunst, Ausst.-Kat., Stedelijk Museum Amsterdam, 1960

Inv.-Nr. 003-003-026
henry moore, Ausst.-Kat., Stedelijk Museum Amsterdam, 1961

Inv.-Nr. 003-003-027
polariteit, het apollinische en het dionysische in de kunst, Ausst.-Kat., Stedelijk Museum Amsterdam, 1961

Inv.-Nr. 003-003-028
zeventiende salon de mei, Ausst.-Kat., Stedelijk Museum Amsterdam, 1961

Inv.-Nr. 003-003-029
verzamling ella winter, Ausst.-Kat., Stedelijk Museum Amsterdam, 1961/62

Inv.-Nr. 003-003-030
Dylaby, Ausst.-Kat., Stedelijk Museum Amsterdam, 1962
(lose eingelegtes Faltblatt, Ausstellungswegweiser)

Inv.-Nr. 003-003-031
jong egypte weeft, Ausst.-Kat., Gemeente Musea Amsterdam, 1962

Inv.-Nr. 003-003-032
nederlands bijdrage, tot de internationale ontwikkeling sedert 1945, Ausst.-Kat., Stedelijk Museum Amsterdam, 1962

Inv.-Nr. 003-003-033
ontwerpen voor en drukkerij (Teil der Ausstellung: design for industry), Ausst.-Kat., Stedelijk Museum Amsterdam, 1962

Inv.-Nr. 003-003-034
peter stuyvesant collectie, Ausst.-Kat., Stedelijk Museum Amsterdam, 1962

Inv.-Nr. 003-003-035
werkman, Ausst.-Kat., Stedelijk Museum Amsterdam, 1962
(lose eingelegtes Blatt, Rückantwortkarte des Stedelijk Museum Amsterdam)

Inv.-Nr. 003-003-036
vijftig jaar zitten, Ausst.-Kat., Stedelijk Museum Amsterdam, 1966

Inv.-Nr. 003-003-037
Bart van der Leck, Ausst.-Kat., Stedelijk Museum Amsterdam, o. J.

Inv.-Nr. 003-003-038
benner, tekeningen – gouaches – schilderijen,

Ausst.-Kat., Stedelijk Museum Amsterdam, o. J.

Inv.-Nr. 003-003-039
campigli, Ausst.-Kat., Stedelijk Museum Amsterdam, o. J.

Inv.-Nr. 003-003-040
léger, de bouwers, Ausst.-Kat., Gemeente Musea Amsterdam, o. J.

Inv.-Nr. 003-003-041
picasso, 43 lithographies 1945–1947, Ausst.-Kat., Stedelijk Museum Amsterdam, o. J.

Inv.-Nr. 003-003-042
picasso/matisse, Ausst.-Kat., Stedelijk Museum Amsterdam, o. J.

Inv.-Nr. 003-003-043
rietveld, Faltblatt, Stedelijk Museum Amsterdam, o. J.

Inv.-Nr. 003-003-044
zadkine, Ausst.-Kat., Stedelijk Museum Amsterdam, o. J.

Arnheim

Inv.-Nr. 003-003-045
ossip zadkine, Ausst.-Kat., Gemeentemuseum Arnhem, 1954/55

Basel

Inv.-Nr. 003-003-046
Das Kastenmöbel, von der Einbaumtruhe bis zum Typenmöbel, Begleitheft, Gewerbemuseum Basel, 1933

Inv.-Nr. 003-003-047
Der Stuhl, die Geschichte seiner Herstellung und seines Gebrauchs, Begleitheft, Gewerbemuseum Basel, 1934

Inv.-Nr. 003-003-048
Das Schreibmöbel – Das Bett, Begleitheft, Gewerbemuseum Basel, 1938

Inv.-Nr. 003-003-049
Der Tisch, Geschichte seiner Konstruktion und seines Gebrauchs, Begleitheft, Gewerbemuseum Basel, 1938

Inv.-Nr. 003-003-50
Das Schweizer Bauernhaus, Begleitheft, Gewerbemuseum Basel, 1940

Inv.-Nr. 003-003-051
Das Glas, seine Herstellung – seine Verwendung, Begleitheft, Gewerbemuseum Basel, 1941

Berlin

Inv.-Nr. 003-003-052
Ernst Barlach, Ausst.-Kat., Deutsche Akademie der Künste, Berlin 1951/52
(zusätzlich eingeklebtes Blatt: Selbstportrait, Ernst Barlach 1928)

Inv.-Nr. 003-003-053
Holländische Kunst der Gegenwart, Ausst.-Kat., Schloß Charlottenburg Berlin 1955

Inv.-Nr. 003-003-054
Maler der Breslauer Akademie, Ausst.-Kat., Haus am Lützowplatz, Berlin 1955
(mit Widmung: für Mart Stam, Horst Strempel, und lose eingelegte Blätter: 11 Drucke von Schäfer-Ast, 1 Blatt handschriftliche Farbangaben zu Horst Strempels „Dekorative Komposition")

Bielefeld

Inv.-Nr. 003-003-055
Sonia Delaunay, Ausst.-Kat., Städtisches Kunsthaus Bielefeld, 1958

Brüssel

Inv.-Nr. 003-003-056
Matisse, Ausst.-Kat., Paleis Voor Schoone Kunsten, Brüssel 1946

Inv.-Nr. 003-003-057
27 werken van Pablo Picasso (1939–1945), Ausst.-Kat., Paleis Voor Schoone Kunsten, Brüssel 1946

Inv.-Nr. 003-003-058
joan miró, Ausst.-Kat., Palais Des Beaux-Arts, Brussel, und Stedelijk Museum Amsterdam, Brüssel 1956

Inv.-Nr. 003-003-059
Emil Nolde, Ausst.-Kat., Palais Des Beaux-Arts, Brüssel 1961
(lose eingelegter Prospekt, Farbpostkarten nach Werken von Emil Nolde)

Den Haag

Inv.-Nr. 003-003-060
Aziatische Kunst, Ausst.-Begleitheft, Kunstzaal Plaats Den Haag, o. J.

Dresden

Inv.-Nr. 003-003-061
10 Wandbilder entstehen, Ausst.-Kat., Dresden 1949

Inv.-Nr. 003-003-062
2. Deutsche Kunstausstellung, Ausst.-Kat., Dresden 1949
(künstlerische Leitung und Ausstellungsgestaltung Mart Stam u.a.)

Eindhoven

Inv.-Nr. 003-003-063
El Lissitzky, Ausst.-Kat., Eindhoven, Basel, Hannover 1966

Hilversum

Inv.-Nr. 003-003-064
Buckminster Fuller, Ausst.-Kat., Hilversum o. J.

Kiel

Inv.-Nr. 003-003-065
Gustav Seitz, Ausst.-Kat., Kunsthalle Kiel, Kunstverein Braunschweig, Kunst- und Museumsverein Wuppertal, 1962
(mit einer Zeichnung von Gustav Seitz und Widmung: für Olga und Mart Stam in Freundschaft von Luise und Gustav Seitz, Amsterdam 2. 4. 1962)

Köln

Inv.-Nr. 003-003-066
Otto Ritschl, Ölgemälde, Ausst.-Kat., Baukunst Köln, 1966

Leiden

Inv.-Nr. 003-003-067
Wijngaarden, W. D. van: Meesterwerken der egyptische kunst te leiden, Ausst.-Kat., Rijksmuseum van Oudheden te Leiden, 1938

Mailand

Inv.-Nr. 003-003-068
Piet Mondrian, Ausst.-Kat., Galleria Nazionale D'Arte Moderna, Rom, und Palozzo Reale, Mailand, 1956/57

Montevideo

Inv.-Nr. 003-003-069
Pintura Contemporanea, Ausst.-Kat., De Los Paises Bajos Montevideo, 1954

Sonsbeek

Inv.-Nr. 003-003-070
Internationale Beeldententoonstelling in de open lucht, Ausst.-Kat., Sonsbeek 1958
(lose eingelegtes Blatt, Errata)

Stuttgart

Inv.-Nr. 003-003-071
Industrie und Handwerk schaffen neues Hausgerät in USA, Ausst.-Kat., Stuttgart 1951

Zürich

Inv.-Nr. 003-003-072
Neues Bauen, Ausstellung Walter Gropius, Rationelle Bebauungsweisen, Wegleitung 99, Kunstgewerbemuseum Zürich, 1931

Inv.-Nr. 003-003-073
Das Bad von heute und gestern, Wegleitung 125, Kunstgewerbemuseum Zürich, 1935

Inv.-Nr. 003-003-074
Ausstellung der Brunnen, Wegleitung 129, Kunstgewerbemuseum Zürich, 1936

Inv.-Nr. 003-003-075
Vom Karren zum Auto, zur Kulturgeschichte des Fahrzeugs, Wegleitung 133, Kunstgewerbemuseum Zürich, 1937

Inv.-Nr. 003-003-076
Spielzeug-Ausstellung, Wegleitung 136, Kunstgewerbemuseum Zürich, 1937

Inv.-Nr. 003-003-077
Das Züricher Bauernhaus, Neues Züricher Kunsthandwerk, Wegleitung 139, Kunstgewerbemuseum Zürich, 1938

Inv.-Nr. 003-003-078
Indonesische Textilien, Wegleitung 140, Kunstgewerbemuseum Zürich, 1938

Inv.-Nr. 003-003-079
Das Glas, Herstellung – Verwendung, Wegleitung 151, Kunstgewerbemuseum Zürich, 1941

Inv.-Nr. 003-003-080
Unsere Wohnung, Wegleitung 156, Kunstgewerbemuseum Zürich, 1943

Inv.-Nr. 003-003-081
die farbe, Wegleitung 159, Kunstgewerbemuseum Zürich, 1944

Inv.-Nr. 003-003-082
piet mondrian, Ausst.-Kat., Kunsthaus Zürich, 1955

Inv.-Nr. 003-003-083
max bill, Ausst.-Kat., Helmhaus Zürich, 1983/84

Inv.-Nr. 003-003-084
Bayerlein, A: Die Gerberei, die Schuhfabrikation, der Schuhhandel und das Schuhmacherhandwerk in der Schweiz, Begleitheft, Ausstellung der Schuh, Kunstgewerbe Museum Zürich, o. J.

Ausstellungsorte unbekannt

Inv.-Nr. 003-003-085
Schäfer-Ast, Gedächtnisausstellung, Ausst.-Kat., o. O. 1951

Zeitschriften, Journale und div. Publikationsreihen
(alphabetisch geordnet)

Inv.-Nr. 003-004-001
AA (1985) 240

Inv.-Nr. 003-004-002
ABC – Beiträge zum Bauen, 1. Serie, Nr. 1–6 (1924–25), 2. Serie, Nr. 1–4 (1926–28)
(vollständige Ausgabe, die Notizen in den Zeitschriften sind von Mart Stam hinzugefügt)

Inv.-Nr. 003-004-003
Wie -004-002, einzelne Nummern, 1. Serie: 2 Exemplare Nr. 1, 2 Exemplare Nr. 2, 3 Exemplare Nr. 3/4, 1 Exemplar Nr. 5, 4 Exemplare Nr. 6, 2. Serie: 1 Exemplar Nr. 1, 1 Exemplar Nr. 2, 1 Exemplar Nr. 4

Inv.-Nr. 003-004-004
De 8 en Opbouw 8 (1937) 1–26, (vollständige, gebundene Ausgabe des Jg.s)

Inv.-Nr. 003-004-005
Wie -004-004, 8 (1937) 18/19

Inv.-Nr. 003-004-006
Wie -004-004, 9 (1938) 15
(S. 148, lose eingelegtes Blatt mit 3 S/W Drukken von einer Klappliege)

Inv.-Nr. 003-004-007
Wie -004-004, 10 (1939) 15

Inv.-Nr. 003-004-008
Wie -004-004, 11 (1940) 21/22

Inv.-Nr. 003-004-009
Wie -004-004, 13 (1942) 1, 2 Exemplare

Inv.-Nr. 003-004-010
Architectural Design, vol. 35, Nr. 12 (1965)

Inv.-Nr. 003-004-011
architektur & wohnen (1982) 1

Inv.-Nr. 003-004-012
Archithese 10 (1980) 2

Inv.-Nr. 003-004-013
Wie -004-012, 10 (1980) 6

Inv.-Nr. 003-004-014
Wie -004-012, 11 (1981) 1

Inv.-Nr. 003-004-015
Wie -004-012, 13 (1983) 1

Inv.-Nr. 003-004-016
Wie -004-012, 13 (1983) 2

Inv.-Nr. 003-004-017
Wie -004-012, 13 (1983) 3

Inv.-Nr. 003-004-018
Wie -004-012, 13 (1983) 4

Inv.-Nr. 003-004-019
Wie -004-012, 13 (1983) 5

Inv.-Nr. 003-004-020
Wie -004-012, 13 (1983) 6

Inv.-Nr. 003-004-021
art (1982) 4

Inv.-Nr. 003-004-022
ART, Hors-Serie de L'Architecture D'Aujourd'Hui, Boulogne-Sur-Seine 1946

Inv.-Nr. 003-004-023
Beiträge zur Förderung der biolog.-dynam. Landwirtschaftsmethode in der Schweiz 23 (1974) 6

Inv.-Nr. 003-004-024
Bonytt (1956) 8

Inv.-Nr. 003-004-025
Het Bouwbedrijf 15 (1938) 18

Inv.-Nr. 003-004-026
Bouwkundig Weekblad Architectura 51 (1930) 49

Inv.-Nr. 003-004-027
Wie -004-026, 59 (1938) 22, 2 Exemplare

Inv.-Nr. 003-004-028
domus (1955) 302

Inv.-Nr. 003-004-029
Wie -004-028, (1957) 333

Inv.-Nr. 003-004-030
Wie -004-028, (1959) 357

Inv.-Nr. 003-004-031
Wie -004-028, (1959) 358

Inv.-Nr. 003-004-032
Wie -004-028, (1985) 665

Inv.-Nr. 003-004-033
Geo (1982) 4

Inv.-Nr. 003-004-034
graphis (1985) 238

Inv.-Nr. 003-004-035
i10, internationale revue 1 (1927) 10

Inv.-Nr. 003-004-036
merz (1931) 21
(Schwitters, Kurt: Erstes Veilchenheft)

Inv.-Nr. 003-004-037
Wie -004-036, (1932) 24
(Schwitters, Kurt: Ursonate)

Inv.-Nr. 003-004-038
The Museum of Modern Art Bulletin, vol. 12, Nr. 4 (1945)
(Sondernummer Piet Mondrian)

Inv.-Nr. 003-004-039
Das Neue Frankfurt 4 (1930) 7
(im Vorsatz zwei lose eingelegte Blätter mit handschriftlichen Notizen von Mart Stam: wat is de opgave van de kunst te geven, o. A.)

Inv.-Nr. 003-004-040
Wie -004-039, 5 (1931) 7

Inv.-Nr. 003-004-041
Die Neue Stadt, Nr. 4 (1951)

Inv.-Nr. 003-004-042
open oog, Nr. 1 (1946), 7 Exemplare, eins unvollständig

Inv.-Nr. 003-004-043
Wie -004-042, Nr. 2 (1947), 2 Exemplare

Inv.-Nr. 003-004-044
Pan (1980) 11

Inv.-Nr. 003-004-045
Wie -004-044, (1982) 4

Inv.-Nr. 003-004-046
Wie -004-044, (1982) 5

Inv.-Nr. 003-004-047
Wie -004-044, (1984) 11

Inv.-Nr. 003-004-048
Wie -004-044, (1984) 12

Inv.-Nr. 003-004-049
Wie -004-044, (1985) 1

Inv.-Nr. 003-004-050
Wie -004-044, (1985) 4

Inv.-Nr. 003-004-051
Wie -004-044, (1985) 7

Inv.-Nr. 003-004-052
Wie -004-044, (1985) 10

Inv.-Nr. 003-004-053
Peem Oy, Bendi, Eiripaino 1978

Inv.-Nr. 003-004-054
Schöner Wohnen (1982) 2

Inv.-Nr. 003-004-055
Wie -004-054, (1982) 3

Inv.-Nr. 003-004-056
Wie -004-054, (1982) 4

Inv.-Nr. 003-004-057
Wie -004-054, (1982) 5

Inv.-Nr. 003-004-058
Wie -004-054, (1982) 6

Inv.-Nr. 003-004-059
Wie -004-054, (1982) 11

Inv.-Nr. 003-004-060
Wie -004-054, (1983) 1

Inv.-Nr. 003-004-061
Wie -004-054, (1983) 5, 2 Exemplare

Inv.-Nr. 003-004-062
Wie -004-054, (1983) 8

Inv.-Nr. 003-004-063
Wie -004-054, Praktisch II, Sonderheft Nr. 4 (1977)

Inv.-Nr. 003-004-064
Wie -004-054, Schöner Wohnen mit schönen Pflanzen, Hamburg o. J.

Inv.-Nr. 003-004-065
Sowjetische Architektur (1933) 5, 2 Exemplare

Inv.-Nr. 003-004-066
Stavitel 12 (1931) 9/10

Inv.-Nr. 003-004-067
De Stijl 6 (1924) 6/7, 2 Exemplare

Inv.-Nr. 003-004-068
la STILE 21 (1943) 26, Mailand

Inv.-Nr. 003-004-069
Wie -004-068, 21 (1943) 28

Inv.-Nr. 003-004-070
Wendingen 5 (1923) 3

Inv.-Nr. 003-004-071
Wie -004-070, 11 (1930) 2
(lose eingelegtes Werbeblatt: Vredestein)

Inv.-Nr. 003-004-072
Werk, Bauen + Wohnen (1982) 3

Inv.-Nr. 003-004-073
Wie -004-072, (1983) 5

Inv.-Nr. 003-004-074
Wir Bauen, Nr. 29 (1981/82)

Inv.-Nr. 003-004-075
Zodiac 2, Mailand 1958

Inv.-Nr. 003-004-076
Zodiac 8, Mailand 1961

Zeitungs- und Zeitschriftenausschnitte

(alphabetisch geordnet)

Inv.-Nr. 003-005-001
Vom Bugholz zum Stahlrohr, o. A.

Inv.-Nr. 003-005-002
Goetz, Nicolas: Unmögliche Möbel?, aus: Baseler Magazin 23. 10. 1982

Inv.-Nr. 003-005-003
Moos, Stanislaus von: Im Laboratorium des „neuen bauens", aus: Neue Züricher Zeitung (?) 31. 08./ 01. 09. 1985

Inv.-Nr. 003-005-004
Preiswerte Essplätze für gemütliche Stunden, Werbung, aus: Der Bund 134 (1983) 5, Bern

Inv.-Nr. 003-005-005
Rogier, Jan: Alles is in beweging in de stad, een gemaakte vorm is een leugen, aus: Kijken 14. 08. 1982

Inv.-Nr. 003-005-006
Stam, Mart: Holland und die Baukunst unserer Zeit, IV. Stadtbau, aus: Schweizerische Bauzeitung 82 (1923) 21, S. 269–272

Inv.-Nr. 003-005-007
Wetter, Regula: Die Vielbessenen, aus: Voilà 6/85

Inv.-Nr. 003-005-008
Wohnen, BZ Journal, Bern 23. 04. 1985

Inv.-Nr. 003-005-009
Zimmermann, Monika: Das Neue Frankfurt – ein alter Hut?, aus: Frankfurter Allgemeine Zeitung 02. 03. 1985

Firmen- und Vereinsprospekte und -kataloge

(alphabetisch geordnet)

Inv.-Nr. 003-006-001
arta 28 (1964/65) 3, Zürich
(lose eingelegtes Begleitschreiben, ARTA, Vereniging van Kunstvrienden, Stationsweg 143, Den Haag, März 1965)

Inv.-Nr. 003-006-002
Wie -006-001, 28 (1964/65) 4
(lose eingelegtes Faltblatt mit 4 Abb.)

Inv.-Nr. 003-006-003
Wie -006-001, 29 (1965/66) 3

Inv.-Nr. 003-006-004
Wie -006-001, 30 (1966/67) 2

Inv.-Nr. 003-006-005
goed wonen, meubelen en lampen, Prospekt, Rotterdam 1964

Inv.-Nr. 003-006-006
Herberts, Kurt (Hrsg.): Anstrichstoffe im Vierjahresplan, Wuppertal o. J.

Inv.-Nr. 003-006-007
Wie -006-006, Dokumente zur Malstoffgeschichte, Wuppertal 1940

Inv.-Nr. 003-006-008
Wie -006-006, Die Erzeugung neuzeitlicher Anstrichstoffe, Wuppertal o. J.
(Auszug aus dem Vortrag: Neuzeitliche Impulse für die Entwicklung der Anstrichtechnik und ihre Rohstoffgrundlagen, Düsseldorf 1938)

Inv.-Nr. 003-006-009
Wie -006-006, Das Wandbild, ein Spiegel der Kulturepochen, Wuppertal 1952

Inv.-Nr. 003-006-010
Wie -006-006, 10.000 Jahre Malerei und ihre Werkstoffe, Wuppertal 1938

Inv.-Nr. 003-006-011
interlübke macht Wohnen zum Erlebnis, o. A.

Inv.-Nr. 003-006-012
Loga Möbel, Stuttgart 1981

Inv.-Nr. 003-006-013
Metz & Co., het nieuwe meubel in 1938, Ausst.-Prospekt, Amsterdam 1938

Inv.-Nr. 003-006-014
Wie -006-013

Inv.-Nr. 003-006-015
schri kunst schri, Baden-Baden 1952

Inv.-Nr. 003-006-016
Wie -006-015, 1954

Inv.-Nr. 003-006-017
Wie -006-015, Nr. 3, 1955
(lose eingelegtes Blatt, Farbdruck eines ägyptischen Kapitells)

Inv.-Nr. 003-006-018
Wie -006-015, Nr. 4, 1955

Inv.-Nr. 003-006-019
Wie -006-015, Nr. 5, 1957

Inv.-Nr. 003-006-020
Wie -006-015, Nr. 6, 1960

Inv.-Nr. 003-006-021
Tecta, Prospekt, Lauenförde 1977

Inv.-Nr. 003-006-022
Victoria Möbel, Lebendiger Leben, Kreuzlingen, o. J.

Inv.-Nr. 003-006-023
vrienden van de nederlandse ceramiek, Mededelingenblad 8, Amsterdam 1957

Inv.-Nr. 003-006-024
Wir danken Ihnen ..., Prospekt, A. Schöb Verlag Zürich, 1985 Kreuzlingen o. J.

Inv.-Nr. 003-006-025
Zwart, Piet: Het boek van PTT, Leiden 1938
(mit Widmung: met coll. groet -Zwart?- 22. 1. 39.)

Prospekte, Listen und Schriften des Möbelfabrikanten Thonet

(chronologisch und alphabetisch geordnet)

Inv.-Nr. 003-007-001
Thonet 3209, Prospekt, o. A. (dreißiger Jahre)

Inv.-Nr. 003-007-002
Thonet 3311, Prospekt, o. A. (dreißiger Jahre)

Inv.-Nr. 003-007-003
Thonet Stahlrohrmöbel, Prospekt, o. A. (Nachdruck eines Prospekts aus den dreißiger Jahren)

Inv.-Nr. 003-007-004
Das Haus Thonet, Jubiläumsschrift, Frankenberg 1969

Inv.-Nr. 003-007-005
Preisliste, Frankenberg 1977

Inv.-Nr. 003-007-006
Thonet und bauhaus, Faltblatt, o. O. 1979

Inv.-Nr. 003-007-007
Die Bugholzstühle und Tische von Thonet, Prospekt, Frankenberg 1981

Inv.-Nr. 003-007-008
Die Stahlrohr-Freischwinger und Tische von Thonet, Prospekt, Frankenberg 1981

Inv.-Nr. 003-007-009
Thonet-Trigon, Prospekt, Frankenberg 1981

Inv.-Nr. 003-007-010
Stoffkollektion, o. O. 1981/82

Inv.-Nr. 003-007-011
Preisliste 82, Frankenberg 1982

Inv.-Nr. 003-007-012
Reihen-Stapelstuhl-Programm 8000, Prospekt, Frankenberg 1982

Inv.-Nr. 003-007-013
Stahlrohrstühle und -tische, Prospekt, Frankenberg 1982

Inv.-Nr. 003-007-014
Thonet-Flex, Prospekt, Frankenberg 1982

Inv.-Nr. 003-007-015
Bugholz – Traditionell, Prospekt, Frankenberg 1984

Inv.-Nr. 003-007-016
Tische – Holz, Prospekt, Frankenberg 1984

Inv.-Nr. 003-007-017
Tische – Stahl, Prospekt, Frankenberg 1984

Inv.-Nr. 003-007-018
Die Bugholzstühle von Thonet, Prospekt, o. A.

Inv.-Nr. 003-007-019
Holzstühle und -tische, Prospekt, o. A.

Inv.-Nr. 003-007-020
Rohrgeflechtproben, zwei versch. Muster, o. A.

Inv.-Nr. 003-007-021
Siesta, Prospekt, Frankenberg o. J.

Inv.-Nr. 003-007-022
Die Stahlrohr-Freischwinger, Prospekt, Frankenberg o. J.

Inv.-Nr. 003-007-023
Stahlrohrstühle und -tische, Prospekt, Frankenberg o. J.

Inv.-Nr. 003-007-024
Thonet, Faltblatt, o. A.

Inv.-Nr. 003-007-025
Thonet-Flex, Prospekt, o. A.

Inv.-Nr. 003-007-026
Versammlungsräume, Sakrale Räume, Prospekt, o. A.

Allgemeine Literatur

(Belletristik, Natur- und Reisebücher, religiöse Literatur, div. – alphabetisch geordnet)

Inv.-Nr. 003-008-001
Agnon, S. J.: Im Herzen der Meere und andere Erzählungen, Zürich 1966

Inv.-Nr. 003-008-002
Appenzeller, H. E.: Gedanken aus der Stille, Bern o. J.

Inv.-Nr. 003-008-003
Berliner Ensemble: Die Mutter, frei nach Motiven aus Gorkis Roman von Brecht, Broschüre, Berlin o. J.

Inv.-Nr. 003-008-004
Berner Erzähler, Bern 1963

Inv.-Nr. 003-008-005
Bethge, Hans: Die chinesische Flöte, Nachdichtung, Leipzig 1941

Inv.-Nr. 003-008-006
Bongers, Gesamtverzeichnis 1981, Recklinghausen (div. lose eingelegte Blätter)

Inv.-Nr. 003-008-007
Brecht, Berthold: Kalendergeschichten, Berlin 1949
(lose eingelegtes Blatt: Brecht, Berthold: An meine Landsleute, Deutsche Akademie der Künste, o. A., 2 Exemplare)

Inv.-Nr. 003-008-008
Debidour, V. H.: Calvaires de Bretagne, Chateaulin 1954

Inv.-Nr. 003-008-009
Diesel, Eugen: Das Land der Deutschen, Leipzig 1933

Inv.-Nr. 003-008-010
Dschao Schu-Li: Die Lieder des Yü-Ts'Ai, Berlin 1950

Inv.-Nr. 003-008-011
Eymann, F.: Von Bach zu Bruckner, 10 Vorträge, Biel 1950, Bern 1968

Inv.-Nr. 003-008-012
Foerster, Richard (Hrsg.): Kulturmacht Japan, Wien, Leipzig o. J.

Inv.-Nr. 003-008-013
France, Anatole: Der fliegende Händler, Berlin 1950

Inv.-Nr. 003-008-014
Fuhrmann, Ernst: Die Pflanze als Lebewesen, Frankfurt a. M. 1930

Inv.-Nr. 003-008-015
Gorter, Herman: Mei, Amsterdam 1916

Inv.-Nr. 003-008-016
Hausgebete, Zürich 1959

Inv.-Nr. 003-008-017
Heine, Heinrich: Die Nordsee, Hilversum 1928, Aufl. 125 Stck., Exemplar Nr. 42

Inv.-Nr. 003-008-018
Heute hat meine Frau Geburtstag ..., Erinnerungen aus einem Gestapo-Gefängnis im Winter 1942–43, aus: Hoornik, Ed: doodenherdenking in dachau, 1945

Inv.-Nr. 003-008-019
Hielscher, Kurt: Das unbekannte Spanien, Berlin 1922
(mit Widmung: dem verehrten und lieben Herrn Kollegen Mart Stam ein Gruß aus Spanien. W. Ta -ube?- und Frau Ingeborg)

Inv.-Nr. 003-008-020
Hsün, Lu: Erzählungen aus China, Berlin 1952

Inv.-Nr. 003-008-021
Ikonen, Kunstblätter, Tafeln, Andachtsblätter, Recklinghausen o. J.

Inv.-Nr. 003-008-022
Ikonenkalender 1982, Recklinghausen

Inv.-Nr. 003-008-023
Ikon-Kunst, Geist und Glaube, Recklinghausen, Echteld 1980

Inv.-Nr. 003-008-024
Kalidasa: Der Kreis der Jahreszeiten, Leipzig o. J.

Inv.-Nr. 003-008-025
Kleist, Heinrich von: Über das Marionettentheater, Berlin 1948
(Mit Widmung: -?- , Olga und Mart Stam 1950 E. R. Rosenauer)

Inv.-Nr. 003-008-026
Kokoschka, Oskar: Die träumenden Knaben, Wien 1908, Leipzig 1917, lim. Aufl. 275 Stck., Exemplar Nr. 132

Inv.-Nr. 003-008-027
Majakovski, Vladimir: Dlja golosa (Für die Stimme), Moskau, Berlin 1922
(mit Widmung: für Stam, El Lissitzky. Ambri 4. 7. 24.)

Inv.-Nr. 003-008-028
Mittelmann, Jacob: Hebräische Erzähler der Gegenwart, Zürich 1964
(lose eingelegt zwei Zeitungsausschnitte: eine Karte über die Besetzung der Sinaihalbinsel durch Israel, ein Artikel über Israels Friedensbedingungen)

Inv.-Nr. 003-008-029
Nozeman und Sepp: Nederlandsche Vogelen 1770–1829, Gravenhage 1948
(lose eingelegter Farbdruck von Anas Tadorna)

Inv.-Nr. 003-008-030
Rengertsz, Jan: De distelbloem, o. O. 1944, Aufl. 60 Stck., Exemplare Nr. 39, 57
(während der deutschen Besetzung der Niederlande im Untergrund gedruckt)

Inv.-Nr. 003-008-031
Ringelnatz, Joachim: Gedichte dreier Jahre, Berlin 1932

Inv.-Nr. 003-008-032
Die Röhn, Grenzland im Herzen Deutschlands, o. A.

Inv.-Nr. 003-008-033
Roumain, Jaques: Herr über den Tau, Berlin 1947
(mit Widmung: Mart Stamm Ludwig Renn, Dresden 1948)

Inv.-Nr. 003-008-034
Scheerbart, Paul: Das Perpetuum Mobile, Leipzig 1910

Inv.-Nr. 003-008-035
Schischkow: Das Bärenreich, Berlin 1951

Inv.-Nr. 003-008-036
Schnack, Friedrich: Blütenwunder in den Alpen, Hamburg 1959

Inv.-Nr. 003-008-037
Wie -008-036, Meine Lieblingsvögel, Herrenalb 1961

Inv.-Nr. 003-008-038
Wie -008-036, Das Waldbuch, Berlin 1960

Inv.-Nr. 003-008-039
Schröters, C., und Schmid, E.: Flora des Südens, Zürich, Stuttgart 1956

Inv.-Nr. 003-008-040
Schweitzer, Albert: Gesammelte Werke in fünf Bänden, München o. J. (auf dem Schuber das Datum 28. 7. 80)

Inv.-Nr. 003-008-041
Strijbos, Jan P.: De Vogels van Bos en Heide, Amsterdam o. J.

Inv.-Nr. 003-008-042
Tagore, Rabindranath: Wij-Zangen door Frederik van Eeden, Amsterdam 1919

Inv.-Nr. 003-008-043
Teilhard de Chardin, Pierre: Der Mensch im Kosmos, München 1969
(S. 288, lose eingelegte Empfehlungskarte: Tecta Möbel Axel Bruchhäuser 5. August 1977)

Inv.-Nr. 003-008-044
Tieck, Ludwig: Merkwürdige Lebensgeschichte Sr. Majestät Abraham Tonelli, Dietmannsried, Heidelberg 1947

Inv.-Nr. 003-008-045
Timmermans, Felix: Aus dem schönen Lier, Leipzig o. J.

Inv.-Nr. 003-008-046
Tournier, Paul: Mutig leben, Basel 1980

Inv.-Nr. 003-008-047
Vercors: Das Schweigen des Meeres, Berlin 1949

Inv.-Nr. 003-008-048
Vriesland, Victor E. van: De Onverzoenlijken, Amsterdam 1954

Inv.-Nr. 003-008-049
Wagner, Hans: Schweizer, das mußt du wissen!, Basel 1978

Inv.-Nr. 003-008-050
Whitman, Walt: Grashalmen, Amsterdam 1917

Inv.-Nr. 003-008-051
Witteveen, Marietje: de gouden haan, o. A.

Register

Alma, Peter 46
Appel, Karel 123
Artaria, Paul 48
Bakema, Jacob Berend 139
Bangert, Wolfgang 79
Baumeister, Willi 143
Beese, Lotte 131
Behne, Adolf 143
Behrens, Peter 139
Berlage, Hendrik Petrus 15, 28, 29, 41, 47, 72, 73, 133
Bing, Ilse 82, 83
Böhm, Herbert 143
Brenner, Anton 79
Breuer, Marcel 45
Brinkman, Michiel 22, 47, 49
Brinkman, Johannes Andreas 47, 49–53, 62, 130, 138
Budge, Emma und Henry (Heinrich) 7, 26, 27, 76, 78, 114, 118, 131, 140, 141
Cetto, Max 6, 79, 81, 83
Constant 123, 124
Curjel, Robert 30, 34
Döcker, Richard 137, 139
Dudok, Willem Marinus 41
Duiker, Johannes 137
Edwanik & Perl 134
Eesteren, Cornelis van 46, 60, 65, 67, 69–72, 137, 140, 141
Ehrhardt, A. 125
Elenbaas 124
Elling, Pieter 127
Elsaesser, Martin 6
Falkenberg, Otto 131
Feininger, Lyonel 54
Frank, Josef 55
Freyssinet, Eugène 137
Fucker, Otto 143
Gantner, Joseph 143
Giedion, Sigfried 42, 45, 46, 60, 77, 96, 97, 137, 141, 143
Giedion-Welcker, Carola 45, 138
Goethe, Johann Wolfgang von 27
Granpré Molière, Marinus Jan 12, 14–18, 20–22, 27, 30, 35, 36, 47, 104, 130, 133–136
Groenewegen, Johan Hendrik 67, 140
Groot, Alida Geertruida de 130
Gropius, Ise 139
Gropius, Walter 9, 13, 53, 54, 60, 75, 136, 137, 139, 143
Gruschenko, Jossif A. 26
Habermann, Erika 76–78, 81, 142
Hanrath, Johan Wilhelm 22
Hartog, Miep den 122
Hartwig, Joseph 143

Haskell, Douglas 144
Hebebrand, Werner 97, 98
Heller, Olga 131
Hitler, Adolf 10
Itten, Arnold 36–38, 43, 48, 130
Jaques-Dalcroze 28
Jonkheid, Gerrit 67, 140
Karsten, Charles 46
Karsten, Dr. Fritz 143
Kaufmann, Eugen 143
Kleinen, Jos 136
Klerk, Michel de 29, 136
Klöti, Dr. 137
Knobloch, Änne 125
Kok, A. J. Th. 12, 14, 15, 20–22, 133, 136
Korn, Arthur 29
Kramer, Ferdinand 7, 76–81, 83, 84, 118, 131, 142–144
Krause, Franz 58, 139
Kromhout, Willem 47
Ladowski, Nikolai A. 26
Landmann, Ludwig 102
Le Corbusier 9, 24, 42, 60, 136, 137
Leavitt, Charles 42
Lebeau, Lena (Leni) 130
Lebzelter, Franz 100
Leeuw, C.H. (Kees) van der 49, 51, 52, 54, 138, 139
Leistikow, Grete 44, 92
Leistikow, Hans 142, 143
Lenzinger, Dr. 136
Liefrinck(-Falkenberg), Ida 48, 130, 131, 138
Lissitzky, El 26, 40, 41, 135, 138
Maillard, Robert 137
Mandrot, Hélène de 24, 42
Marcuse, Dr. Ludwig 143
May, Ernst 6, 24, 76–78, 83, 85, 86, 97, 98, 100–103, 131, 137, 141, 144
Meller, Paul 55
Mendelsohn, Erich 27, 29
Merkelbach, Benjamin (Ben) 20, 65, 67, 100, 127, 132, 140, 144
Mey, Johan Melchior van der 12, 130
Meyer, Adolf 6, 143
Meyer, Hannes 6, 11, 75, 103, 141, 144
Michel, Robert 143
Mies van der Rohe, Ludwig 9, 45, 59–61, 77, 135–137, 139, 140
Moholy-Nagy, Lázló 42
Mondrian, Piet 43–46, 137, 138, 140
Moser, Karl 23, 28–30, 33–37, 40–42, 48, 130, 133–138
Moser, Silvia 49, 135
Moser, Werner M. 7, 22, 23, 26–28, 48, 49, 76–85, 100, 118, 130, 131, 134–138, 141–143

Müller Lehning, Arthur 71, 140
Muis, Albert 121
Nosbisch, Werner 78, 143, 144
Oud, Jacobus Johannes Pieter 13, 42, 47–49, 54, 55, 60, 67, 71, 77, 137, 139–141
Peters, Jan 122
Pieck, Wilhelm 129
Platz, Hans 29
Poelzig, Hans 22, 27, 30, 130
Rasch, Heinz 139, 140
Rietveld, Gerrit Thomas 45, 130
Roth, Alfred 138
Roth, Emil 23, 24, 48, 130
Sandberg, Willem, J.H.B. 46, 131, 132
Schlemmer, Oskar 143
Schmidt, Carl 130, 136
Schmidt, Hans 18, 20, 22–24, 26, 28, 40, 45, 47, 48, 60, 65–67, 101, 105, 130, 134–138, 140, 144
Schoenmaekers, Dr. Mathieu Hubert Joseph 45, 138
Schuster, Franz 143
Schütte-Lihotzky, Margarete 6
Schwagenscheidt, Walter 97, 98, 103
Schwitters, Kurt 55
Slijper, Sal 46
Stam, Alida Geertruida 130
Stam, Ariane, 131
Stam, Arie 130
Stam, Catharina Alida Geertruida 130
Stam, Jetti 77, 101, 131
Stam, Lena (Leni) 26, 27, 43, 49, 77, 101, 131, 134, 136
Stam, Martinus Adrianus (Mart) passim
Stam, Olga 6, 7, 10, 11, 128, 129, 132, 138, 140
Stam-Beese, Lotte 10, 11, 45, 105, 120, 131, 138
Taut, Bruno 27, 137
Taut, Max 22, 28, 30, 34, 35, 130
Teige, Karel 144
Tessenow, Heinrich 28
Tijen, Willem van 97, 98, 120, 131, 143
Tolzner, Philipp 141
Toorop, Charley 46
Verhagen, Pieter 12, 14, 15, 20–22, 133, 136
Vincentz, Curt R. 84
Vlugt, Leendert Cornelis van der 47–54, 62, 130, 137–139, 141
Vordemberge-Gildewart, Friedrich 46
Walthausen, Werner von 30, 134
Werkman, Hendrik N. 123
Wiebenga, Jan Gerko 48, 49
Witteveen, Willem Gerrit 72, 73
Wittwer, Hans 40, 42, 48, 137
Wright, Frank Lloyd 26